SF 거장과 걸작의 연대기

SF 거장과 걸작의 연대기

김보영, 박상준, 심완선 지음
2019년 12월 30일 초판 1쇄 발행
2021년 9월 30일 초판 3쇄 발행

펴낸이 한철희
펴낸곳 돌베개
등록 1979년 8월 25일 제406-2003-000018호
주소 10881 경기도 파주시 회동길 77-20 (문발동)
전화 031-955-5020
팩스 031-955-5050
홈페이지 www.dolbegae.co.kr
전자우편 book@dolbegae.co.kr
블로그 blog.naver.com/imdol79
트위터 @dolbegae79
페이스북 dolbegae

주간 김수한
편집 라헌·최지혜
표지디자인 김동신
본문디자인 김동신·이연경
본문일러스트 이강훈
마케팅 심찬식·고운성·한광재
제작·관리 윤국중·이수민·한누리
인쇄·제본 영신사

ISBN 978-89-7199-990-5 03600
책값은 뒤표지에 있습니다.

이 도서의 국립중앙도서관 출판예정도서목록(CIP)은 서지정보유통지원시스템 홈페이지
(http://seoji.nl.go.kr)와 국가자료공동목록시스템(http://www.nl.go.kr/kolisnet)에서 이용하실 수 있습니다.
(CIP제어번호: CIP2019049448)

SF 거장과 걸작의 연대기

김보영, 박상준, 심완선

돌베
개

일러두기

1 이 책은 2017년 3월부터 2018년 3월까지 『한국일보』에 연재된 기획 시리즈
「SF, 미래에서 온 이야기」를 바탕으로, 게재 후에 바뀐 상황과 미처 다루지 못한
내용을 전체적으로 수정, 보완한 것이다.

2 인명과 지명을 비롯한 고유 명사는 '외래어 표기법'을 따르되 일부는
일반적으로 널리 쓰는 표기를 사용했다.

3 단행본과 정기 간행물 등은 『 』로, 단편·시·논문·기사 등은 「 」로, 도서·영화
등의 전체 시리즈명은 《 》로, 영화, 노래, 연극, 방송 프로그램, 미술 작품명
등은 〈 〉로 표시했다.

4 서양 인명은 일반적으로 널리 알려진 표기를 참조하여 사용했다.

서문

이 책은 2017~2018년 『한국일보』 토요일 자에 연재한 칼럼을
모았다. 김희원 『한국일보』 기자의 주도하에 박상준 씨와 매주 교대로
작업했고, 후반부에는 내가 개인 사정상 중단하는 바람에 심완선 씨가
이어 진행했다. 한 번에 한 명의 작가를 다루되 '그 작가가 세상에 끼친
영향'을 중심으로 조명하자는 야심 찬 기획이었다. 중요한 작가부터
다루되, 신문기사였기에 그 주에 있었던 시의성 있는 사건에 맞추어
작품과 작가를 떠올려 가며 진행했다.

'세상에 끼친 영향'을 중심으로 쓴 기사였기에 현대 작가보다는
옛 작가와 고전을 많이 조명했는데, 결과적으로 SF에 큰 족적을 남긴
작가와 작품을 중심으로 SF의 역사를 조목조목 훑어보는 연재가
되었다. 마음에 두었지만 다루지 못한 훌륭한 작가들의 이름이 더
떠오르기는 하지만, 그래도 웬만큼 적절한 시점에서 잘 끝났다고
생각한다.

연재가 끝난 뒤 2년이 지났다. 그 짧은 시간 사이에도 세상은
변했다. "할란 엘리슨, 아직 안 죽었다"로 마무리한 칼럼을 쓴 뒤
얼마 지나지 않아 할란 엘리슨의 부고를 들었다. 언제까지나 우아한
소설을 써 주실 듯했던 어슐러 르 귄도, 계속 슈퍼히어로 영화 구석에

유쾌한 얼굴을 들이밀 것이라 믿었던 스탠 리도 그 사이에 별세하셨다. 칼럼을 쓴 당시에 막 시작했던 마거릿 애트우드의 시녀 이야기 시위는 이제 전 세계로 퍼져 나가고 있고, 미국의 낙태 금지법은 점점 강도가 높아지고 있다. 여성 시위의 상징이 된 애트우드는 이제 유력한 노벨상 후보로 오르내리는 동시에 부커상 수상자가 되었다. 『1984』와 『리틀 브라더』에서 경고한 만인에 대한 대규모 감시는 노골적인 현실이 되었고 조지 오웰이 상상한 그 이상의 방법으로 퍼져 나가고 있다. 이런 변화는 책을 출간하면서 어느 정도는 내용에 반영해야 했다.

서구 백인 남성 중심이었던 휴고상, 네뷸러상의 시선이 그간 소외되어 왔던 여성과 제3세계로 옮겨 가면서 N. K. 제미신N. K. Jemisin, 켄 리우, 이윤하 등 새로운 감각을 가진 작가들이 두각을 나타냈다. 메리 셸리에 대한 조명도 칼럼을 쓸 당시에 비해 훨씬 커졌고 대중화되었다.

한국의 상황도 급변했다. 그간 어디에 있었는지 모를 눈부신 신인 작가들이 몇 년 사이에 쏟아져 나왔다. 공모전은 늘거나 안착되었고 기존 작가들의 활동 영역도 커졌다. 전자책과 웹 소설의 급성장은 다른 방향에서 새로운 작품과 작가를 대규모로 등장시키는 계기가 되었다. 시간 여행과 대체 역사, 가상 현실의 유행을 타고 있는 웹 소설을 집계하기 시작하면 소설 분야에서만도 한국 SF는 한 사람의 눈으로 다 조망하기 어려운 수준으로 폭발적으로 늘고 있다고 보아야 할 것이다.

늘 말하지만, 우리는 과학이 지배하는 시대를 살고 있다. 현대에는 과학 소설이 사회 소설이며 우리의 현실을 가장 직설적으로 반영하는 문학이다. 이전에는 문학이 과거를 회상하거나 근현대를 다루는 것으로 현실을 모사할 수 있었겠으나, 이제 현실은 하루가 다르게 변화한다. 새로운 기술이 매일같이 쏟아져 나오며, 그에 따라 모든 것이 예측 불가능하게 변화한다. 연재를 마친 뒤에도 세상은

변했고 이 책을 출간한 그 시점에서부터 또 변할 것이다. 현실은 정지해 있는 그림이 아니라 질주하는 생물이며, 지금도 쌩하니 내달리고 있다. 현재가 순식간에 과거가 되는 현대에는, 한 치 앞을 보는 문학이 더욱 현재적이라 할 것이다.

많은 SF 작가들이 말하듯이 SF는 미래를 예측하는 문학이 아니다. 이 책이 보여 주듯이, 예측한 것처럼 보였다면 미래를 바라본 그 많은 작품이 사람들의 생각에 영향을 미쳤으며, 영향을 받은 사람들이 그에 따라 세상을 바꾸어 갔기 때문이라 보아야 할 것이다.

격주로 거장 한 분의 작품 세계와 일생을 돌아보는 작업을 했다. 내가 그분들의 위대함에 걸맞은 소개를 했는지 모르겠다. 그리고 돌베개 편집부와 최지혜 씨의 세심한 검토와 지적으로 연재 당시에 있었던 오류들을 발견하여 수정했지만, 여전히 오류가 남아 있다면 필자의 몫이다.

김보영

목차

3장. 변주의 만개 — SF의 경계가 확장되다

4장. 상상의 월경 — SF, 시대정신으로 자리 잡다

5장. 미래의 현재 — SF로 21세기를 만나다

H.G. 웰스
1866-1946년

카렐 차페크
18 38년

올더스 헉슬리 1894-1963년

메리 셸리
최초의 SF를 쓴 10대 소녀

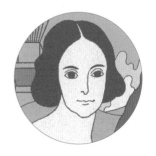

10월 16일은 '세계 식량의 날'인 동시에 유전자조작식품GMO 반대생명운동연대가 정한 반 GMO의 날이다. 이들은 한국이 세계 2위의 GMO 수입국인데 표기를 거의 하지 않음을 지적하며 GMO 식재료 표기, GMO 작물 개발 중단을 요구한다. GMO는 아직 위험성이 증명되지 않았지만 마찬가지로 안전성도 증명되지 않았다. 그래서 위험성을 강조하는 단체에서는 이를 '프랑켄푸드'Frakenfood라는 이름으로 부른다. 명칭의 효과는 선명하다. 별 설명 없이도 과학의 오만, 자연을 거스르는 생산에 대한 본능적인 공포와 경계심을 상기시킬 수 있기 때문이다.

폭풍우 치는 밤에 태어난 SF

프랑켄슈타인Frankenstein은 소설로 태어났지만 이제는 인류의 의식 깊이 자리 잡은 하나의 신화이자 강박이다. 신기술이 나올 때나 과학의 위험성을 경고할 필요가 있을 때면 어김없이 인용된다.
　　소설의 탄생 배경은 신비하고도 흥미롭다. 1816년 스위스 제네바

근처의 별장에 네 사람이 모여 있었다. 별장 주인인 당대 최고의 시인 바이런 경George Gordon Byron, 그의 주치의인 존 폴리도리John Polidori, 마찬가지로 당대 최고의 시인 퍼시 셸리Percy Bysshe Shelley와 아직 19세였던 셸리의 어린 애인 메리 고드윈이었다. 밖에는 폭풍우가 치던 밤이었다. 후세에 '여름이 없는 해'로 기억되는 음산한 해였다. 전해에 인도네시아 탐보라 화산이 폭발해 화산재가 하늘을 덮어 여름에도 서리가 내리고 비가 계속 내렸다. 흉작과 기근이 이어졌고 음울한 문학이 유행했다. 비에 발이 묶인 네 사람은 유령 이야기를 읽다가 한 사람씩 무서운 이야기를 만들어 보자고 했다.

두 시인은 이내 약속을 잊었지만 메리 고드윈은 생각을 거듭했다. 메리는 잠자리에 누웠다가 강렬한 환영을 보았다. 자신의 창조물 앞에 무릎을 꿇고 앉은 학생과 그 앞에 누운 흉물스러운 남자의 환상이었다. 남자는 움찔거리며 깨어났고 예술가는 자신의 성공이 두려워 도망쳤다. 백일몽에서 깨어난 메리는 이 환상을 기반으로 2년간 소설을 집필해, 1818년 한 소설을 익명으로 세상에 내어놓았다. 공포 소설의 대명사이자 후대에 최초의 SF 소설로 평가되는 작품, 『프랑켄슈타인, 또는 근대의 프로메테우스』Frankenstein; or, The Modern Prometheus였다. 다음 해에는 폴리도리도 『뱀파이어』The Vampyre (1819년)라는 작품으로 프랑켄슈타인과 쌍벽을 이루는 전설적인 괴물

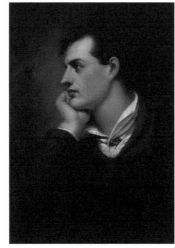

영국 시인 바이런 경의 초상화. 메리 셸리의 『프랑켄슈타인』과 존 폴리도리의 『뱀파이어』는 바이런 경의 별장에서 여름을 나며, 무서운 이야기를 만들어 보자고 대화한 데서 비롯되었다.

캐릭터를 만들어 냈다.

『프랑켄슈타인』은 큰 인기를 누렸지만 당대 비평가들의 혹평에 시달렸고, 저자가 어린 여성이라는 사실이 밝혀진 뒤로는 "어린 여성의 병적인 상상력"이라는 악평을 받으며 더 매섭게 평가 절하되었다. 그러다 후대에 SF 문학이 유행하기 시작한 뒤에야 사람들은 비로소 메리 셸리가 어떤 장르를 열었는지 깨달았다. 1865년에 쥘 베른이 『지구에서 달까지』*De la terre à la lune* (1865년)를 내놓으며 SF 문학을 정립하기 시작했지만, 그보다 47년 전에 이미 완전한 SF가 세상에 나와 있었던 것이다.

평가와는 관계없이 이 작품은 끝없이 재생산되며 문화 전반에 막대한 영향을 미쳤다. 발명가 에디슨이 만든 초기 영화 중 한 편이었고, 1931년판 영화는 대성공을 거두어 괴물의 이미지를 전 세계에 각인시켰다. 영화, 연극, 드라마, 게임, 뮤지컬, 만화 등으로 재창조되었고, 『세상에서 가장 영향력 있는 캐릭터 인물사전』*101 Most*

영화 〈프랑켄슈타인〉(1931년)의 속편 〈프랑켄슈타인의 신부〉
(1935년)의 한 장면. 프랑켄슈타인 박사의 괴물은 머리에 나사못이
박히고 저동이 낮은 충동적 살인마로 각인되었다.
원작 소설과는 거리가 먼 이 이미지는 1930년대의 이 영화들에서
비롯되었다. 이후 시대에 따라 다양하게 재해석된 괴물은 사회의
관점이 변하고 있음을 보여 준다.

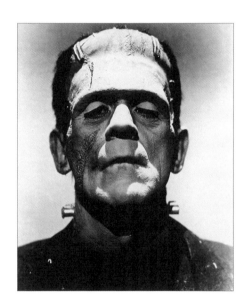

*Influential People Who Never Lived*이라는 책에서는 프랑켄슈타인 박사가 만든 괴물을 6위에 올리기도 했다. 과학만능주의와 인공 생명체에 대한 경계와 두려움을 드러내는 서구 SF의 흐름은 실상 '프랑켄슈타인'의 계보에 속한다 해도 과언이 아니다.

SF의 특성을 모두 갖춘 최초의 작품

거슬러 올라가면 조너선 스위프트Jonathan Swift의 『걸리버 여행기』 *Gulliver's Travels* (1726년)나 토머스 모어Thomas More의 『유토피아』*Utopia* (1516년)를 언급할 수도 있겠지만, 과학적 사고에 근거한 소설이라는 점에서 『프랑켄슈타인』을 SF 소설의 효시로 꼽지 않을 수 없다. 1816년 말에 메리와 결혼한 퍼시 셸리가 초판에 쓴 서문은 SF의 원론적 정의와도 같다.

"현재 학자들에 의하면 이 내용은 불가능하지 않다. 그렇다고 진지하게 믿는 것도 곤란하지만, 현실만큼의 설득력 또한 있다."(『프랑켄슈타인』, 메리 셸리, 김선형 옮김, 문학동네, 2012년)

메리 셸리는 1831년판 개정본 서문에서 에라스무스 다윈Erasmus Darwin과 갈바니즘galvanism을 직접적으로 언급한다. 갈바니즘은 1780년 이탈리아의 해부학자이자 생리학자인 갈바니Luigi Galvani가 죽은 개구리의 뒷다리에 칼을 대자 경련이 일어나는 것을 보고, 이것이 생체 전기로 인한 현상이며 동물 조직 안에 생명력이 있다고 주장한 이론으로, 당시 유럽 지식인 사회에서 큰 화제가 되었다. 프랑켄슈타인이 죽은 신체 조직을 모아 '생명의 불꽃'으로 생명을 창조하는 아이디어는 이 이론에 근거한다. 찰스 다윈Charles Robert Darwin의 조부이자 진화론의 선구자인 에라스무스 다윈의 연구 또한

"생명을 인공적으로 만들 수 있다"는 아이디어에 힘을 실어 주었다.

소설 내에서 프랑켄슈타인이 언급하는 학자와 이론은 눈부실 정도다. 코르넬리우스 아그리파Heinrich Cornelius Agrippa(16세기 독일의 저명한 연금술사), 파라켈수스Paracelsus(16세기 독일계 스위스인 연금술사로, 현대 약학의 아버지라 불린다), 알베르투스 마그누스Albertus Magnus(13세기 독일의 신학자, 자연 과학자), 플리니우스Gaius Plinius Caecilius Secundus(1세기경 고대 로마의 학자, 『박물지』의 저자), 뷔퐁Georger Louis Leclerc Buffon(18세기 자연 과학자, 진화론의 선구자) 등이 줄줄이 소개되며, 1831년 개정판에서는 아이작 뉴턴Isaac Newton도 언급된다. 프랑켄슈타인이 자연 철학의 여러 분야를 섭렵하고 그중 화학을 택해 몰두하는 전개를 보면, 정식 교육조차 받지 못한 이 어린 작가가 당대 최고 수준의 과학 지식을 갖추었음을 알 수 있다.

누가 괴물이고 누가 프랑켄슈타인인가

흥미로운 점은 많은 사람들이 과학자의 이름인 프랑켄슈타인을 괴물의 이름으로 뒤바꾸어 인식하고 있다는 것이다. 우리에게 일반적으로 알려진 괴물의 이미지와 원전의 캐릭터가 상이하다는 점 또한 주목할 만하다.

흔히 알려진 프랑켄슈타인의 괴물 이미지는 실상 제임스 웨일 감독의 1931년판 흑백 영화에서 비롯했다. 이 영화 속 괴물은 범죄자의 뇌를 가진 탓에 살인 충동을 억누르지 못하고, 지능도 떨어지고 말도 못 한다. 하지만 원전의 괴물은 그렇지 않다. 백지와 같은 상태로 태어났지만 독학으로 학문을 섭렵하며, 또렷한 언어로 자신을 표현하는 교양 있고 지적인 인물이다. 단지 사회에서 끊임없이

배척당할 뿐이다. 왜 이런 차이가 있을까?

 메리 셸리의 아버지는 아나키즘의 효시로 알려진 선구적인 운동가 윌리엄 고드윈William Godwin이고, 어머니는 유명한 페미니스트인 메리 울스턴크래프트Mary Wollstonecraft다. 울스턴크래프트는 '최초의 페미니스트 서적'으로 평가되는『여성의 권리 옹호』라는 책에서, 남녀는 똑같이 이성을 갖고 태어났고 여성이 열등해 보이는 이유는 단지 교육에서 배제되어서라는 주장을 폈다. 하지만 이 어머니는 메리 셸리를 낳고 11일 만에 산후 패혈증으로 사망했고, 계모는 메리를 학교에 보내지 않았다. 메리 셸리는 아버지와 어머니의 책을 탐독하고 당대의 전문가와 대화하는 것으로 지식욕을 달래야 했다. 하지만 기술했다시피, 메리 셸리의 지식 수준은 19세 어린 나이에도 당대 최고 지식인의 수준을 뛰어넘는 것이었다.

영화 촬영 중 괴물이 휴식을 취하는 모습. 원작 발표 후 110여 년이 지난 후 할리우드에서 제작한 영화 〈프랑켄슈타인〉은 이 작품이 세계적으로 알려지는 계기가 되었다

셸리의 입장에서 그녀가 이입한 대상은 '과학자'가 아니라 '괴물'이었을 것이다. 괴물이 이름조차 얻지 못하고 아무리 애써도 사회의 일원으로 수용되지 못하는 모습은, 천재적인 재능을 지녔음에도 단지 여성이라는 이유로 사회에 편입될 수 없었던 그녀 자신의 삶을 대변한다. 괴물이 백지 상태로 태어났지만 단지 환경 탓에 진짜 괴물이 되어 가는 모습은, 남녀 차이가 단지 교육의 차이라 믿었던 어머니 울스턴크래프트의 철학을 그대로 반영한다. 하지만 이를 재생산한 창작자들은 '과학자'에 자신을 이입하여 '괴물'에 대한 거부감과 공포를 형상화했을 것이다. 주류의 시선으로 본 괴물은 충동적이고 위험하고 무식하며 말이 통하지 않는 존재였고, 이 이미지가 각인된 채 그대로 이어져 왔다.

사람은 괴물도 인간도 될 수 있다

『프랑켄슈타인』은 세월이 흐르며 그 해석이 다변화되어 왔다. 괴물은 무서운 이미지를 벗어나 불쌍하고 가여운 이미지로, 때로는 귀엽고 무해한 이미지로 소비되기 시작했다. 그 변화 자체가 주류의 시선, 관점의 변화를 상징한다. 2011년 대니 보일이 연출하고 베네딕트 컴버배치와 조니 리 밀러가 연기하여 세계적인 돌풍을 일으킨 연극 〈프랑켄슈타인〉에서는, 원전의 해석을 적극적으로 살리는 동시에 프랑켄슈타인과 괴물 배역을 두 주연에게 교대로 맡기는 흥미로운 연출을 선보였다. 사람이 환경에 따라 괴물도 인간도 될 수 있다고 믿은 작가의 철학을 반영하는 동시에, 결국 과학자이자 창조자였던 '인간'의 이름이 괴물의 이름으로 둔갑하여 공포와 위험의 상징으로 세상에 퍼져 나간 아이러니를 상징적으로 보여 준 연출이라 하겠다.

2018년에는 프랑켄슈타인 출간 200주년을 기념하여 한국을 비롯한 세계 여기저기에서 다양한 전시와 공연, 이벤트가 폭발적으로 열렸다. 2014년 초연해 큰 인기를 끈 한국 창작 뮤지컬 〈프랑켄슈타인〉도 이해에 재연 공연을 올렸다. 전 배역이 1인 2역을 하는 이 공연에서, 괴물은 무시무시한 타자가 아닌 매력적인 피조물로 변신했다. 괴물은 이제 창조주 앞에서 고통받는 우리 자신의 모습을 대변한다. 하지만 관객이 괴물에게 이입하기 위해서는 괴물을 괴물답지 않은 외양으로 표현해야 했다는 점을 생각해 보라.

"우리는 완전히 이질적인 존재를 받아들일 수 있는가." 메리 셸리는 괴물을 통해서 우리에게 이 질문을 던진다. 우리는 살면서 언제나 이질적인 존재를 만난다. 다른 인종, 다른 종교, 다른 문화의 사람들, 다양한 소수자들, 앞으로 언젠가 우리가 조우할지도 모를 인공 생명까지, 메리 셸리의 질문은 현재 진행형이며, 인류가 존재하는 한 앞으로도 변함없이 이어질 것이다. 『프랑켄슈타인』이 200년이 지난 지금도 계속 재해석, 재창조되는 이유이기도 하다.

김보영

메리 셸리 Mary Wollstonecraft Shelley

1797년 8월 30일~1851년 2월 1일. 혼전 이름은 메리 울스턴크래프트 고드윈. 영국의 무정부주의자, 자유주의자였던 급진 사상가 윌리엄 고드윈과 당대의 유명한 페미니스트 메리 울스턴크래프트의 딸로 태어났다. 『프랑켄슈타인』을 출간해 SF라는 장르의 서막을 열고, 다방면의 문화에 막대한 영향을 끼쳤다. 다섯 아이 중 네 아이가 어린 나이에 사망하고, 이복 여동생과 남편의 전 부인이 자살하고 남편도 사고로 사망하는 불행을 연이어 겪었다. 이후 많은 구애를 받았지만 독신 생활을 고수하며 여러 소설과 여행기를 남겼고 최초의 종말 소설로 알려진 『최후의 인간』The Last Man(1826년)을 집필했다. 53세의 나이에 뇌종양으로 사망했다.

쥘 베른

SF 장르를 다진 모험가

1907년 일본의 한인 유학생들이 펴내던 잡지『태극학보』에 새로운
소설이 연재되기 시작한다. 제목은『해저여행기담』海底旅行奇譚. 바로
쥘 베른의 소설『해저 2만 리』*Vingt mille lieues sous les mers*(1869년)의 첫
한국어 번역이었다. 구한말과 개화기를 거치며 서양의 문물이 쏟아져
들어오던 시기에 과학 기술과 스토리텔링이 결합된 새로운 문화
콘텐츠인 과학 모험담이 이 땅에 최초로 선보인 것이다.

이렇듯 우리 문화사에서 SF의 도입 자체는 결코 늦은 편이
아니었다. 오히려 그 뒤 본격적인 장르로서 SF의 소개와 창작이
융성하지 못해 20세기 내내 문학계의 변방으로 남아 있다가, 21세기
들어서야 비로소 꽃을 피우기 시작했다.

제국주의적 과학 무용담에 성찰을 담다

쥘 베른은 산업 혁명 이후 빠르게 발전한 과학 기술이 삶의 풍경을
변화시키는 생생한 현장을 즉각적으로 소설로 옮긴 작가였다.
독자들은 그의 소설을 읽으면 세상이 어떻게 시시각각 달라지는지

실감할 수 있었다. 그의 대표작 중 하나인 『80일간의 세계 일주』*Le Tour du monde en quatre-vingt Jours*(1873년)도 이렇게 신사들의 한담으로 이야기가 시작된다. "세계를 일주하는 데 얼마나 걸릴까?" "글쎄, 한 100일 정도?" 그때 주인공이 말한다. "80일이면 충분해." 80일로는 힘들다며 반론이 나오고 재반박이 이어지다가 결국 논쟁은 내기로 발전한다. "정말 80일 만에 세계 일주를 할 수 있다면 어디 직접 증명해 봐라!"

발전한 과학 기술에 힘입어 여러 가지 문명의 이기가 등장하는 완전히 새로운 형태의 모험담. 마법이나 마술, 신화에 기반한 환상이 아닌 현실의 과학 모험. 쥘 베른은 바로 이런 분야를 개척해 낸 인물이다. 『해저 2만 리』에 나오는 잠수함 노틸러스호, 그리고 『지구에서 달까지』에 나오는 우주선 등은 훗날 실제로 실현되는 구체적 미래상이었다.

이런 모험담 이면에는 서양 제국주의의 팽창이라는 배경이 있었다. 당시 많은 통속 작가는 남자 영웅이 위기에 빠진 미녀를 구하고 사랑을 나눈다는 중세 무용담을, 서양인 주인공과 미개한

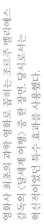

영화사 최초의 과학 영화로 꼽히는 조르주 멜리에스 감독의 〈달세계 여행〉 중 한 장면. 당시로서는 혁신적이었던 특수 효과를 사용했다.

원주민의 대결로 구도만 바꾸어 내놓고는 했다. 하지만 서구 제국주의의 팽창 과정은 필연적으로 온갖 갈등을 불러왔고 그에 따라 일어난 인문학적, 사회학적 성찰이 문화 예술에도 반영될 수밖에 없었다. 베른의 진가는 바로 이 대목에서 발휘된다. 그의 작품에는 통렬한 풍자와 반성이 배어 있다. 쥘 베른이 단지 낭만적 과학 모험담의 선구자에 그치지 않고 H. G. 웰스와 함께 SF 소설의 아버지로 추앙받는 이유는, 과학 기술과 스토리텔링을 결합시켰을 뿐만 아니라 인류의 기술 문명에 대한 깊은 성찰을 작품에 담아서다. 베른은 웰스보다 30년 정도 앞서서 실질적으로 SF 장르를 개척했다.

SF의 실질적인 개척자

앞에서 『해저 2만 리』가 1907년에 처음으로 한국어(국한문 혼용)로 소개되었다고 했지만, 당시 『태극학보』 연재는 끝을 보지 못하고 중단되고 말았다. 그러나 이듬해인 1908년에 『철세계』鐵世界가 회동서관에서 단행본으로 출간되어, 최초로 완전히 소개된 베른의 작품이 되었다. 원작은 베른이 1879년에 발표한 『인도 왕비의 유산』Les Cinq cents millions de la Bégum이며, 번역이 아닌 번안이라 등장인물의 이름을 한국식으로 바꾸어 놓았다. 번안자는 한국 근대 문학사에서 신소설의 개척자로 유명한 이해조다. 이 책은 흥미롭게도 제목 위에 '과학 소설'이라는 부제를 달아 놓은 것이 눈에 띄는데 일본, 아니면 중국에서 건너온 표현으로 추정된다. 영어 문화권에서 SF라는 명칭이 1920년대에나 처음 등장한 데 비해, 한자 문화권에서는 더 이른 시기에 과학과 이야기의 결합이라는 새로운 분야의 특성을 명확히 포착했던 셈이다.

海底旅行 奇譚

法國人 쥘스펜氏原著

朴容喜 (譯)

海底旅行譯述

余嘗愛稗史野說其所閱眼之漢籍洋書數簡
不尠而舉皆失於虛飾馳於空想且非淫即俗
至於挽回世俗之道誠無以爲料是可歎惜近
讀佛國文士쥘스펜氏所著(海底旅行)則其
言論之玲瓏璀璨廻奇獻巧不啻股乎塵白娛
悅耳目亦足以令人有取始自開話誘入眞理
更自汎論導達哲學之理實非空伊完且明
辨其着愚邪正之結果間引理學之奧旨及博
物之實談而縷分毫析咸風正雅其於扶植世

第一回

海妖出沒浪濤覆船
傑士銀雜溪滄爲家

天地가開ᄒᆞ여日月이曌ᄒᆞ고江山이分ᄒᆞ여
水陸이定이라天生地曖ᄒᆞᆫ之愛司萬物ᄒᆞ시
니宇内到處에渺無其跡矣로다追今文明이
倍進에地理上發見이不知其數而十九世紀
叔世에有一大埋想的外之事ᄒᆞ니

텰 세 계

과학(科學)
소설(小說) 텰세계(鐵世界)

데일장 하늘로셔 날어온 일억오빅만원

셕양은、엄ᄉᆞᄒᆞ고、만목은、울ᄎᆞᆨᄒᆞ야、슈간두옥이 은영ᄒᆞᆫ듸、괴화이초가、산만ᄒᆞ
야 뜰압헤、가득ᄒᆞ고、셰죡넘을、빗기것어、셔안이졍졔혼의、나이、오십여나되、신
ᄉᆞ가슈염이、희득희득ᄒᆞ고、긔골이쥰슈ᄒᆞ며、안셕이혼후ᄒᆞ야、조익심이、미목간
에、은연ᄒᆞ게뵈이니、당셰에、유명혼、화공이라도、그화긔와、인용을방불히、그리
기어려울너라
그신ᄉᆞ는、법국파려、의학ᄉᆞ좌션군인듸、영국발뢰돈부에、와셔、위셩ᄉᆞ를연구ᄒᆞ
나、이집은、그신ᄉᆞ의、숙식ᄒᆞ눈려관이러라
이ᄯᅢ좌션군이、드리신문혼쟝을들고보다가、셔안에노으며、혼즈말로、탄복ᄒᆞᆫ말
이
이러혼、신문지ᄂᆞᆫ、응당영국즁에도、명지안가리로다
그신문은、이날、발뢰돈위셩회의에、범국의원좌션의、연셜을、게지ᄒᆞ얏고、기외에、
태오스、탈란、잡라스、각신보에、다이연셜을、시렷시니、이눈좌션의학ᄉᆞ가、어졔、

100년도 더 전에 소개된 번안작 『철세계』는 과학 기술의 양면적 성격을 균형 잡힌 시각으로 다루고 있다. 주인공으로 좌선과 인비라는 두 선비가 나오는데, 좌선은 과학 기술의 힘으로 생명 공학을 발전시켜 장수촌을 건설하려는 반면, 인비는 철강 기계 산업에 매진하여 강한 무력으로 세상을 통제하겠다는 야심을 품었다. 두 사람 다 과학의 힘으로 세상을 더 낫게 바꾸겠다는 포부가 있었지만 그 방법론은 서로 달랐던 것이다. 『철세계』에서 인비의 야망은 결국 실패하고 만다.

노틸러스라는 잠수함과 네모 선장이 등장하는 『해저 2만 리』 역시 단순한 모험담은 아니다. 네모 선장은 강대국에게 핍박받는 약소국 출신으로서 복수를 꿈꾸며 노틸러스호를 이끌고 있다. 장차 과학 기술의 발전이 큰 정치적 위협 수단이 될 수 있음을 내다본 것이다. 베른이 오늘날까지 빛을 잃지 않는, 생명력이 긴 작가인 이유에는 이렇게 과학 기술의 전망을 긍정과 낙관 일색으로만 포장하지 않은 냉철함도 있다.

베르베르, 크라이튼 그리고 베른

한국에서 쥘 베른의 영향력은 상당하다. 20세기에 교육받고 성장하며 독서 문화 생활을 누린 세대에게 쥘 베른은 하나의 교양이었다. 한국뿐만 아니라 대부분의 나라가 비슷할 것이다. 『해저 2만 리』를 비롯해 『80일간의 세계 일주』, 『15소년 표류기』*Deux ans de vacances* (1888년) 등은 청소년 시기에 통과 의례처럼 한 번씩은 읽기 마련인 작품이다. 원작 소설뿐만 아니라 만화, 애니메이션, 영화 등으로 많이 각색되어 청소년기의 문화 콘텐츠 목록에 확고히 자리 잡고 있다.

이렇듯 문화적으로 수용되는 양상을 보면 베른은 교양 SF 소설가로서 광범위한 인기를 누렸는데, 이것은 후대 작가인 베르나르 베르베르 Bernard Werber나 마이클 크라이튼과 유사하다. 대표작 『개미』Les Fourmis (1991년)로 유명한 베르베르는 베른 이후 가장 유명한 프랑스 SF 작가라 할 수 있는데, 그의 독자는 대부분 SF 팬이라기보다 그저 베르베르의 애독자다. 『쥬라기 공원』Jurassic Park (1990년) 등으로 유명한 마이클 크라이튼 역시 베스트셀러 작가지만, SF 작가가 아닌 대중 소설가로 통한다. 그의 작품은 넓은 의미에서 SF에 속하나 과학 스릴러라는 별도의 범주로 규정되고는 한다.

베르베르나 크라이튼, 그리고 베른의 공통점은 SF라는 장르를 부담스러워하는 독자들조차 진입 장벽을 느끼지 않을 만큼 흥미진진한 스토리텔링을 구사한다는 것이다. 과학 기술의 직접 묘사를 최소화하고 대신 독자의 시선을 붙들어 둘 이야기 스타일에 공을 들였다. 결과적으로는 이런 방법이 과학 교양의 계몽이나 상상력 확장에 오히려 효과적이었다. 이들의 독자가 모두 SF 팬이 되지는 않았지만 적어도 과학 기술과 그 사회적 영향에 더 많은 관심과 흥미를 갖게 되었기 때문이다.

이런 점은 한국의 SF 작가 지망생들도 유념할 만한 부분이다. 새로운

알퐁스 드 누빌과 레옹 베네가 1872년에 그린, 쥘 베른의 소설 『80일간의 세계 일주』 삽화.

지식과 기술의 출현에 따른 인간과 사회의 변화를 폭넓은 시야로 통찰하도록 자극하는 것이 SF의 본령이라면, 우선 독자 대중의 눈높이에서 출발하려는 노력도 좋은 접근 방법론이다. 물론 유일한 정답은 아니지만, 쥘 베른이라는 모범 답안은 진작부터 제시되었던 것이다.

박상준

쥘 베른 Jules Verne

1828년 2월 8일~1905년 3월 24일. 프랑스의 항구 도시 낭트에서 태어나 아버지를 따라 변호사가 되기를 희망했다. 그러나 유난히 지리 과목에 관심을 보이는 등 여행이나 모험을 동경해서 열한 살 때 가방 하나만 들고 항구로 가서 외국으로 가는 배를 타려 했다는 일화가 있다. 그때 아버지에게 "여행은 상상 속에서만 하라"는 말을 들은 뒤 모험담을 소설로 쓰겠다고 결심했다고 한다. 1863년에 발표한 첫 장편 소설 『기구를 타고 5주간』 Cinq semaines en ballon이 대성공을 거두어 순조롭게 전업 작가의 길을 시작한 뒤, 『80일간의 세계 일주』, 『해저 2만 리』, 『15소년 표류기』 등 독창적이고 흥미진진한 상상을 담은 작품들을 내놓아 이내 세계적 작가의 반열에 올랐다. 그의 영향력은 과학 기술계뿐만 아니라 문화 예술계에도 광범위하게 스며들어 사르트르, 롤랑 바르트, 장 콕도, 생텍쥐페리 등에게 영감을 주었다. 레이 브래드버리는 "우리 모두는 어떤 식으로든 쥘 베른의 아이들이다"라고 말한 바 있다. 유네스코 통계에 따르면 쥘 베른은 전 세계에서 애거서 크리스티에 이어 두 번째로 많이 번역된 작가이며 그다음이 셰익스피어다.

H. G. 웰스

미래를 예언한 작가

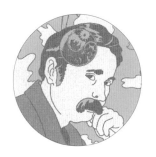

"루즈벨트 대통령 각하, 저는 우라늄을 재료로 한 새롭고 중요한
에너지원이 곧 사용될 수 있다고 예측합니다. 이렇게 만들어질 새로운
형태의 폭탄은 가장 낮추어 생각해도 극도로 강력한 폭탄이 될
것입니다."(앨버트 아인슈타인, 1939년)

제2차 세계 대전이 발발하기 한 달 전인 1939년 8월, 물리학자
레오 실라르드Leo Szilard는 동료 유진 위그너Eugene Paul Wigner와 함께
아인슈타인을 찾아갔다. 실라르드는 몹시 초조한 상태였다. 독일에서
망명한 유태인 과학자였던 그는 히틀러의 광기와 위험성을 잘 알고
있었다. 그는 아인슈타인에게 현재 인류의 지식 수준에 비추어 볼 때
파멸적인 폭탄이 생기는 것은 시간문제니, 최소한 히틀러보다 먼저
만들어야 한다고 말했다.

들어 보던 아인슈타인은 고개를 저었다. "핵 붕괴 에너지의
총량이 크다는 건 알지만 붕괴 속도가 너무 느려요. 폭탄이 될
수 없습니다. 러더퍼드Ernest Rutherford도 불가능하다고 했어요."
실라르드는 말했다. "연쇄 반응을 일으키면 돼요." 그는 한 SF 소설에
나온 아이디어를 제시했다. 그 소설에서는 핵반응을 가속시켜 만든

폭탄이 등장한다. 이 폭탄은 무서운 파괴력으로 '세상이 끝날 때까지' 계속 폭발한다.

아인슈타인은 놀랐고 인정할 수밖에 없었다. 그는 루즈벨트 대통령에게 편지를 보내 미국이 원자 폭탄을 먼저 만들어야 한다고 제안했다. 저 유명한 맨해튼 계획은 이렇게 시작되었고, 지구를 몇 번이나 파괴하고도 남을 핵폭탄은 그렇게 생겨났다.

원자 폭탄의 원리를 제공한 소설은 바로 H. G. 웰스가 1914년에 발표한 『해방된 세계』*The World Set Free*였다. 원자 폭탄이 쓰인 때로부터 31년이나 앞선 시기였다. 실라르드도 이 소설에 근거하여 중성자 연쇄 반응을 발견했다.

우주 전쟁의 예상치 못한 효과

1938년 10월 30일 미국 CBS 라디오는 핼러윈 특집 드라마를 방송하다 돌연 급박한 목소리로 뉴스를 전했다. "화성인이 뉴저지를 습격하고 있습니다. 시민 여러분께서는 긴급 대피해 주십시오. 이것은 훈련이 아니라 실제 상황입니다." 시민들은 공포에 질려 피난길에 올랐다. 전화와 교통이 마비되었고, 시민들은 외계인과 싸우기 위해 총을 들고 거리로 나섰다. 후속 조사에 의하면 600만 청취자 중 100만여 명이 그 뉴스를 사실로 믿었다.

미디어 역사상 가장 큰 해프닝으로 기록된 이 대형 사고를 친 사람은 당시 23세였던 오손 웰스다. 3년 뒤 20세기 최고의 걸작으로 불리는 영화 〈시민 케인〉을 만든 사람이다.

이 드라마는 H. G. 웰스가 1898년 발표한 소설 『우주 전쟁』*The War of the Worlds*을 각색한 작품이다. 같은 해 천문학자 퍼시벌 로웰Percival

Lowell이 "화성에 운하가 있다"라고 발표한 이래, 화성인이 있다고 사람들이 믿던 시절이었다. 실은 이탈리아어인 'cannail(큰 틈)'을 'canal(운하)'로 잘못 번역한 것이었지만.

흥미로운 이야기는 더 있다. 이 소설을 재미있게 읽은 아이들 중 로버트 고더드Robert Hutchings Goddard란 16살 소년이 있었다. 그는 소설에서 화성인이 타고 온 비행선에 골몰했고, 다음 해에 "우주를 비행하겠다"고 결심하기에 이른다. 그는 평생 조롱에 시달렸는데, 당시의 과학자들은 진공에는 로켓을 추진시킬 물질이 없으니 날 수 없다고 믿었기 때문이었다. 하지만 고더드는 작용과 반작용의 원리를 이용해 뒤로 추진하면 진공에서도 앞으로 갈 수 있다고 믿었고, 1926년 세계 최초로 액체 추진 로켓을 만들어 냈다. 단지 로켓에 대한 이해 부족으로 정당한 평가를 받지 못하다가 사후에야 재평가되었다. 1969년 닐 암스트롱이 달에 이르기 사흘 전에야, 『뉴욕 타임스』는 자신들이 과거에 "고더드는 고등학생도 아는 지식을 모른다"라고 혹평했던 것을 사과했다.

위대한 예언자로 불린 작가

SF를 아동 문학으로만 보는 편견이 있었던 한국에서는 웰스마저도 아동 문학 작가로 소비하는 경향이 없지 않지만, 실상 웰스는 노벨 문학상 후보에 네 번이나 오른 대문호였고 1920~1930년대 세계에서 가장 영향력 있는 사상가였다. 웰스만큼 미래를 예언하는 데 능한 작가는 또 없었다. 그의 예측이 어찌나 줄줄이 맞아떨어졌는지 '세계에서 가장 위대한 예언자'라는 칭호가 붙을 정도였다.

웰스는 논픽션 『과학과 기계의 발전이 인간의 삶과 사유에 미친

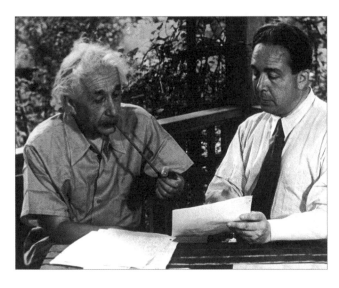

루즈벨트 대통령에게 보낸 편지 초고를 제2차 세계 대전 중에 공개해 보이는 레오 실라드(오른쪽)과 엘버트 아인슈타인.

1926년 잡지 『별건곤』 창간호에 「80만년 후의 사회」라는 제목으로 번역 게재된 웰스의 『타임머신』. 이 연재는 2회 만에 중단되었다.

世界的名作

八十萬年後의社會 ㈠

——現代人의未來社會를旅行하는科學的大發見——

웰스 原作
影洲 번역

一、藏身法의理致를應用

「될수가잇나?」하고생각하든것이 그것이 문명인것이다。무엇 공중여행。그 런것이됫수가업다」고 우리들의 선조들은말하엿 다。그런데 오늘날은 그 공중여행을 쉬웁게한 다。무엇팔십만년후! 그런것을 엇더케알겟나」 하고 박사의친구는 모다들 웃엇다。그러나 박 사는——

「팔십만년후의세게를 며행하고오면 알것이안인 가」하고 대답하엿다。 일동은 농담인줄로만알고 「그럿치 그도그럴것이다」하고 쏘한 웃엇다。

그중에한사람이 「그럿치 벱나라믈 며행하고오면 범 알수잇네。팔십만년후의사회라구 무엇 잇나 며행하고오면 알것이지 그러나 그뀌밋처 다른한사람이 그말욱너여 「그러나 그 며행하는 방법이잇서야 이러한 이야기는 수학박사(數學博) 열민만환회에 초대바든 여섯사람의한 참이 엿난후에 희토엽헤안저서하는 다。여섯학자들은 잠담으로 생각하엿 「할수잇다」고말하는 수학박사는 아즈 이엿다。참으로 「미래사회의며행」을 박사는 지금까지 남들이 도머히한

반작용에 대한 예측』*Anticipations of the Reaction of Mechanical and Scientific Progress upon Human Life and Thought*(1901년)에서 자동차, 철도가 지역 간 거리를 좁히지만 교통 체증이 일어날 것이며, 도시 확장으로 교외 지구가 발전할 것을 예언했고, 『다가올 세계의 모습』*The Shape of Things to Come*(1933년)에서는 제2차 세계 대전의 발발과 양상을 거의 정확히 예측했다. 『네 번째 해』*In the Fourth Year*(1918년)에서는 전 세계 국가들의 대표자로 구성된 세계 정부 설립을 진지하게 제안했는데, 지나친 이상주의로 여겨졌던 이 생각은 국제연맹과 국제연합의 탄생으로 약소하게나마 실현되었다.

더해서 웰스가 소설에서 제시한 타임머신, 우주 전쟁, 투명 인간, 유전자 조작 등의 개념은 지금도 SF의 단골 소재일 뿐만 아니라 실제 과학 연구에도 문자 그대로 적용된다. 소설『투명 인간』*The Invisible Man*(1897년)에서 웰스는 "물체가 보이는 것은 빛이 반사되거나 흡수되거나 꺾이기 때문이니, 물에 넣은 유리가 보이지 않듯이 몸에 닿는 빛이 공기와 같은 굴절률을 갖게 하면 보이지 않게 할 수

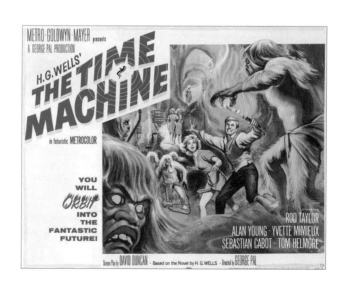

영화 〈타임머신〉(1960년)의 포스터. 타임머신, 투명 인간, 유전자 조작·생명체, 세계 대전 등 웰스의 예언은 SF의 단골 소재이자 과학 연구 대상으로서 현실에 광범위한 영향을 미쳤다.

있다"라고 했는데, 이는 현재 연구 중인 광학 미채(투명 망토)의 기본
원리다. 『타임머신』*The Time Machine* (1895년)에서는 "시간은 공간의
한 축이므로, 공간을 이동할 수 있듯이 시간을 이동할 수 있다.
광속보다 빠르게 회전하면 시간을 넘을 수 있고, 비행기를 통해
위아래로 이동할 수 있듯이 기계를 통해 시간을 이동할 수 있다"라는
이론을 폈는데, 이는 지금도 시간 여행 소설 대부분은 물론 현실의
과학자들도 경전처럼 인용하는 원칙이다. 『모로 박사의 섬』*Island of
Dr. Moreau* (1896년)은 영국 과학계에 동물 생체 해부에 대한 논쟁을
불러일으켰고, 그 결과 발간 2년 만에 영국생체실험금지협회BUAV가
창립되었다. 이 단체는 현재까지도 동물 권리 운동에 앞장서고 있다.

"내가 말했잖아. 이 썩을 멍청이들아."

웰스는 비단 문명 비평가와 예언자에 그친 사람이 아니었다. 그는
현실에서 더 나은 미래를 만들기 위해 뛰어다닌 사회 운동가이기도
했다. 자본주의의 모순을 비판한 사회주의자였고, 세계 인류가
하나의 국가를 만들 수 있다고 믿은 이상주의자였다. 국제연맹 창설의
제안자이자 열렬한 지지자였고, 1940년에는 지금은 '생키 선언'Sankey
Declaration으로 불리는 인권 선언의 작성과 홍보에 깊이 관여했다. 8년
뒤, 세계 58개국이 참여해 채택한 유엔 세계 인권 선언의 많은 부분이
그의 문장을 따라 작성되었다.
　　웰스가 『우주 전쟁』에서 외계의 침공을 그렸던 것은 전쟁을
바랐기 때문이 아니라, '지구 바깥의 적'을 가정하는 인식 전환을 통해
지구인 전체가 하나의 인류임을 상기시키고 싶었기 때문일 것이다.
지금도 세계사 입문서로 널리 추천되며 국내에는 압축판인 『세계사

산책』으로 소개된 그의 『세계사 대계』*The Outline of History*(1919년)의 첫 장이 무려 「지구의 탄생」과 「생명의 탄생」에서 시작한다는 점에서 웰스가 세상을 본 큰 그림을 짐작할 수 있다.

그렇게 이상주의자였던 웰스지만, 말년에 두 번째 세계 전쟁이 일어나고 자신이 경고한 핵폭탄이 예언 그대로 생겨나는 것을 지켜보면서 깊은 절망에 빠졌다. 『공중 전쟁』*The War In the Air*(1908년)의 1941년 재출간본 서문에서 그는 다음과 같은 말을 남겼다. 이 작품은 제1차 세계 대전이 일어나기 이전에 세계 대전의 가능성과 함께 대량 살상 무기로 인류 문명이 몰락할 수 있음을 경고한 소설로, 재출간본이 나왔을 때는 제2차 세계 대전이 한창이었다. 웰스가 죽기 5년 전, 원자 폭탄이 실제로 지상에 투하되기 4년 전이었다.

"내가 말했잖아. 이 썩을 멍청이들아."

<div align="right">김보영</div>

H. G. 웰스 Herbert George Wells

1866년 9월 21일~1946년 8월 13일. 영국의 대작가, SF 작가이자 문명 비평가. SF의 아버지로 불리며, 100여 편의 SF 소설뿐 아니라 역사, 정치, 사회 다방면에 저서를 남겼다. 7세에 발목을 다쳐 지루함을 떨치려 책을 읽다가 독서광이 되었다. 어려운 환경에서 여러 일을 전전하다 18세에 런던대학교 생물학과에 진학, 올더스 헉슬리의 할아버지인 토머스 헉슬리 밑에서 수학했다. 27세에 이미 교과서를 썼고 29세에 『타임머신』을 써 일약 유명 작가가 되었다. SF에서 단골 소재로 쓰이는 무수한 개념을 처음 제시했고, 탁월한 선구안으로 미래를 예측했다. 자신이 경고한 세계 대전이 실제로 발발하고, 자신이 예언한 원자 폭탄이 실제로 사용되는 것을 보며 절망 속에서 세상을 떠났다.

카렐 차페크

로봇의 창시자

잘 알려지지 않은 사실이지만, 한반도에 로봇이 주인공으로 등장하는 문학 작품을 최초로 소개한 이는 춘원 이광수다. 1923년에 춘원은 잡지 『동명』에 「인조인」이라는 글을 실었다. '보헤미아 작가의 극'이라는 부제가 달린 이 글은 원작의 줄거리를 요약, 소개한 것으로, 원래는 무대 공연을 위해 집필된 희곡이었다. 그 뒤 몇 년 사이에 김기진, 김우진, 박영희 등 당시의 저명한 작가들이 이 작품에 주목하여 평론을 쓰거나 이광수처럼 줄거리를 풀어 쓰는 역술譯述 작업을 했다. 박영희는 1925년 잡지 『개벽』에 「인조노동자」라는 제목으로 원작을 희곡 형태 그대로 완역 연재했다.

이 작품이 바로 체코의 국민 작가 카렐 차페크가 1920년에 발표한 희곡 『R.U.R.』이다. 제목은 '로섬의 유니버설 로봇'에서 앞 글자를 따서 줄인 말이며, 세계 최초로 로봇이란 말을 탄생시킨 기념비적인 작품이다.

인간의 노예로 태어난 로봇

물론 로봇이라는 말이 나오기 전에도 로봇이라고 부를 수 있는 것은 존재했다. 한국어로 옮기면 자동인형쯤에 해당하는 오토마톤automaton이라는 정교한 기계 장치가 이미 수백 년 전부터 있었다. 그러나 이들은 엄밀히 말하자면 호사스러운 고급 장난감일 뿐이었다.

반면 차페크의 『R.U.R.』에 나오는 로봇들은 외모는 물론이고 말하고 행동하는 것까지 인간과 똑같다. 오늘날 흔히 로봇 하면 떠올리는 금속성 기계가 아니라 생물과 같은 유기체로 묘사되었으며 심지어 자기들끼리 짝을 지어 번식까지 할 수 있다고 암시된다.

인간의 노동을 대신하는 성실하고 유능한 노예 로봇들. 그들은 갈수록 개량되어 인간의 다양한 직업을 대체하는 반면, 인간은 점점 게을러져 생물학적으로 퇴보하는 모습까지 보인다. 그러던 어느 날, 로봇 제조 공장이 있는 섬에서 로봇들이 반란을 일으켜 인간을 모두 해치워 버린다. 그렇지만 인간이 없으면 그들 역시 태어날 수 없기에 로봇들은 마지막 남은 인간에게 로봇 생명을 만들어 내는 연구를 하도록 압박한다. 우여곡절 끝에 인간처럼 사랑이라는 감정을 지닌 남녀 로봇 한 쌍이 새로운 출발의 길을 간다.

체코어라는 비주류 언어로 발표되었음에도 불구하고 이 희곡 작품은 곧장 세계적인 관심을 끌었다.

1925년 『개벽』지에 번역 게재된 카렐 차페크의 『R.U.R.』

불과 3년 만에 30여 개국의 언어로 번역되었고 유럽과 북미, 일본 등에서 속속 각색되어 무대에 올려졌다. 이렇듯 주목을 받은 이유는 무엇일까. 로봇이라는 색다른 설정을 통해 노동 계급의 혁명을 드라마틱하게 다루어서일까. 과연 그것뿐일까.

20세기에 접어든 인류는 발전한 과학 기술 덕분에 역사상 처음으로 대량 생산과 대량 소비가 가능한 거대한 산업적 하드웨어를 보유하게 되었다. 그러나 그 이면에는 이미 19세기부터 심화되어 온 저임금 노동자 계층의 박탈감과 좌절이 공존하고 있었다. 러시아에서 사회주의 혁명 실험이 진행 중이었으나 사회주의 혁명이 최종 해법이라는 설득력을 지니기에는 처음부터 한계가 명백했다. 더 근본적인 통찰이나 전망에 대한 기대가 여전한 가운데, 『R.U.R.』은 시공간적 시야를 확장시키는 SF 형식을 통해 단숨에 미래 전망의 핵심을 제시한 것이다. 인간에게는 벗어날 수 없는 운명적 한계가 있으며, 인간과 비슷하지만 이질적인 다른 존재에 의해서만 그 한계는 비로소 극복되리라는 통찰이었다.

인간의 멸종, 그다음의 로봇

『R.U.R.』에서 로봇을 억압받는 노동 계급의 은유로만 해석하는 것은 근시안적 단견이다. 작품 속에서 로봇은 과학 기술적 피조물이라는 성격을 뚜렷하게 지니고 있음에 유의해야 한다. 인간의 유산을 계승하고 보전하여 인간의 멸종 이후에 새로운 시대의 주인이 되는 존재, 바로 이것이 차페크가 말하고자 했던 궁극적인 전망이다.

흥미롭게도 이런 주제는 그 뒤 SF의 역사에서 되풀이되어 변주되고 있다. 스필버그 감독의 영화 〈A.I.〉(2001년)에서는

2000년 뒤 미래에 인간은 사라지고 외계인처럼 생긴 신비로운 로봇들이 인간 문명의 유적을 발굴한다. 오시이 마모루押井守의 〈공각기동대〉攻殻機動隊(1995년)에서는 인간이 기계(컴퓨터)와 결합하여 사이버스페이스로 터전을 옮기는데 그는 이미 인간이라기에는 너무나 이질적인 존재다. 그런가 하면 2018년에 개봉한 영화 〈블레이드러너 2049〉는 흥미롭게도 『R.U.R.』과 비슷한 면이 많았다. 인간의 충실한 하수인으로서 뛰어난 능력을 지닌 유기체 인조인간, 그리고 그들이 연대하여 인간에 대항하는 반란을 꾀하는 모습, 그리고 무엇보다도 인조인간들끼리의 2세 생산이 가능해진다는 설정까지. 이렇듯 '인간 이후'를 전망하면서 인간의 후예를 다양하게 묘사하는 이야기들은 거슬러 올라가면 『R.U.R.』의 로봇이라는 발원지와 만나게 된다.

차페크가 『R.U.R.』을 통해 제시하는 전망은 편하게 받아들일 내용은 아니다. 우리가 만든 로봇이 우리를 멸망시키고 우리 자리를 대체하는 미래라니. 그러나 여기에 깃든 함의는 생각해 보면 오히려 희망에 가까울 수도 있다. 사실 로봇은 노동 계급을 은유하기도 하지만 동시에 과학 기술 그 자체를 의미하는 중층적 메타포어이기 때문이다. 과학 기술은 그 자체로는 지극히 가치 중립적인 훌륭한 도구일 뿐이다. 그 도구를 얼마나 현명하게 쓰느냐에 따라 인간의 정체성 역시 얼마든지 긍정적으로 변화할 수 있는 것 아닐까. 『R.U.R.』 탄생 100주년을 앞둔 21세기의 이른바 '4차 산업 혁명' 시기에 다시 곱씹어 볼 만한 주제다.

로봇과 함께 불멸하는 차페크

『R.U.R.』이 세계적인 인기를 끌면서 그 안에 등장한 '로봇'이라는

새로운 말은 원 출처와는 상관없이 점점 독자적인 생명력을 지니고 보통 명사로 널리 퍼지기 시작해, 복잡한 일을 하는 신기한 인간형 기계를 일컫는 말로 자리 잡았다. 해외의 이런 추세는 한국에도 반영되어, 1930년대에 들어서면 이미 로봇은 차페크의 원작과 완전히 동떨어진 양상을 보인다. 1929년에 개최된 조선 박람회에서 일본이 '동양 최초의 로봇'으로 만들었다는 '학천칙'學天則이 전시되었고, 1930년 동아일보에는 미국의 소설 쓰는 로봇 소개 기사가 사진과 함께 실리기도 했다.

그 뒤로 이 땅에서 차페크의 원작 『R.U.R.』은 오랫동안 잊혔다가 1970년에 국립극단이 〈인조인간〉이라는 제목으로 국립극장에서 상연했다. 당시 최불암, 손숙 등의 배우가 배역을 맡아서 무대에 올랐다.

해외의 높은 성과와는 달리 한국 출판 시장에서 차페크는 그저 미지의 동구권 작가로 내내 묻혀 있다가 1990년대 이후에야 활발하게 번역, 소개되기 시작했다. 지금은 대표작들은 물론이고 평전도 출간되어 있다. 통렬한 풍자가 담긴 『도룡뇽과의 전쟁』 *Válka s mloky* (1936년) 같은 작품은 차페크가 왜 국적과 시대를 넘어 불멸의 문호로 상찬하고도 남을 작가인지 잘 보여 준다.

박상준

1939년 미국 뉴욕에서 상연된 연극 〈R.U.R.〉 포스터.

카렐 차페크 Karel Čapek

1890년 1월 9일~1938년 12월 25일. 의사이면서 지역 자치 활동에 열성인 아버지와 전설이나 민담 수집에 관심이 많은 전업주부 어머니 사이에서 태어났다. 프라하와 베를린, 파리의 대학에서 철학을 공부했으며, 제1차 세계 대전이 발발했을 때 건강 문제로 병역을 면제받았지만 전쟁을 지켜보며 정치에 관심을 기울이게 되고 시사 평론을 활발히 쓰는 저널리스트가 된다. 이 시기에 정계 인사들과도 친교를 맺었는데 특히 체코 건국의 아버지로 추앙받는 토마시 마사리크와 가까운 사이가 되었다. 언론인으로 일하는 한편 꾸준히 소설을 쓴 차페크는 마침내 『R.U.R.』로 세계적인 명성을 얻은 뒤 잇달아 주목받는 작품을 내놓았고 체코펜클럽을 창립한 뒤 초대 회장을 맡기도 했다. 또한 정치 평론가로도 활동을 계속하며 당시 세력을 불리고 있던 나치와 파시즘 독재를 맹렬하게 비판했고, 이 때문에 나치 독일의 게슈타포에게 '공공의 적'으로 지목받았다. 독일의 체코 침공을 몇 달 앞두고 지병으로 인한 폐렴이 악화되어 48세로 세상을 떠났다. 노벨 문학상 후보에 일곱 번이나 오르고도 정치적 이유 등으로 수상하지 못한 비운의 인물이었지만, 사후에 그를 기리는 문학상이 제정되는 등 현재까지도 꾸준히 추앙받고 있다. 차페크는 화가이자 작가, 시인으로 활동했던 형 요제프와 매우 가까이 지냈으며 신문사에서 함께 일하기도 했다. '로봇'robot이라는 말은 강제 노동을 뜻하는 체코어 '로보타'robota에서 온 것인데, 차페크가 밝힌 바에 따르면 형 요제프가 만들었다고 한다.

올더스 헉슬리

멋지고 어두운 신세계

1945년 일본 히로시마와 나가사키에 원자 폭탄이 떨어지면서 인류는
새로운 시대를 맞았다. 과학 기술이 우리의 미래를 유토피아로 이끌어
줄 것이라는 낙관적 전망은 설득력을 잃었다. 산업 혁명 이후 망설임
없이 질주해 온 과학 기술에 대중은 처음으로 의심과 불안을 품게
되었다.

　모든 이들이 처음부터 과학만능주의에 찬성한 것은 아니었다.
예술가들은 언제나 시대의 이면에 드리워진 그늘의 징조에 예민하다.
모두가 "예"라고 할 때 혼자 나서서 "아니요"라고 용감하게 발언하는
존재다. 세상 사람들이 과학 기술의 장밋빛 전망에 심취해 있던
1932년, 올더스 헉슬리는 『멋진 신세계』*Brave New World*를 내놓았다.
히로시마 원폭 투하보다 13년 앞서 발표된 이 소설을 읽고 독자들은
충격에 빠졌다. 미래 과학 기술 사회에는 가치관과 철학이 완전히
달라질 수 있다는 점을 깨달은 것이다.

유토피아처럼 보이는 디스토피아

아기들은 부모가 누구인지 모르는 채 공장에서 태어나고, 어릴 때부터
자유분방한 성생활이 장려된다. 지배 계급과 노동 계급은 세상에
나올 때부터 구분되어 있고, 일상의 스트레스는 소마라는 마약으로
푼다. 모든 것이 기본 생활과 말초적 욕망의 충족에 맞추어진 '멋진
신세계'에 어느 날 야만인 청년이 나타나 사람들의 주목을 끌고
유명인이 된다. 하지만 그의 가족과 연인에게 일어나는 일들 때문에
그의 삶은 비극으로 변해 간다.

　『멋진 신세계』는 겉보기에 유토피아처럼 보이는 디스토피아
이야기다. 의식주가 높은 수준으로 보장되지만 자유분방한
창의성이나 슬픔, 비탄 등의 감정 과잉은 원천적으로 차단하는 정교한
사회 시스템이 구축되어 있다. 조금이라도 갈등을 야기할 수 있는
책들은 모두 금지되지만 아무도 불평하지 않는다. 소마라는 마약만
있으면 늘 행복에 취할 수 있기 때문이다.

『멋진 신세계』에서 인간은 공장에서 조절된 테이어의
생물학적 역량에 따라 계급이 나뉘며, 인간적인 감정이
철저히 통제되는 상태에서 소마라는 마약으로 행복감에
취한 체 살아간다.

헉슬리가 이 작품을 발표할 당시 인류가 낙관적 미래상을 견지할 수 있었던 큰 근거는 통제에 대한 자신감이었다. 새로운 과학 기술이 계속 나오더라도 항상 안전하게 관리할 수 있다는 확신이 존재했던 것이다. 그러나 헉슬리는 과학 기술이 사회에 침투하는 과정에서 인간의 영혼도 조금씩 변화시킨다는 점을 예리하게 간파했다. 사회의 비능률은 크게 감소하고 복지나 생활 수준이 향상될 것은 분명했지만, 새로운 사회에 사는 사람들은 필연적으로 새로운 사고방식을 가질 것이었다. 기계에 의한 대량 생산은 막대한 부를 창출하여 계급의 분화를 가속시키고 실용주의 철학이 점점 득세하게 된다. 헉슬리는 『멋진 신세계』의 미래 세상이 'A.F.'를 기원으로 하는 역법을 쓰는 것으로 설정했다. 'After Ford', 즉 헨리 포드를 신처럼 떠받드는 세상이다. 포드는 역사상 최초로 컨베이어 벨트를 이용한 공장제 대량 생산 체제를 만든 인물로, 그가 생산한 자동차는 일반 노동자들도 구매할 수 있을 만큼 저렴했다. 포드 '모델 T' 자동차는

컨베이어 벨트를 따라 분업화된 노동자들이 자동차를 완성하는 포드의 생산 공정은 과학 기술을 토대로 대량 생산, 대량 소비의 시대를 열었다.

한창때 24초마다 한 대씩 제조되었고 누적 생산량은 무려 1,500만 대가 넘었다. 헉슬리는 포드가 대량 생산과 대량 소비의 시대, '소비가 미덕'인 세상을 창조했다고 본 것이다.

인간 이성을 앞지르는 과학 기술

크게 보면 『멋진 신세계』의 탄생은 과학 기술의 발전에 문화 예술계가 필연적으로 나타낸 반응이라 할 수 있다. 산업 혁명 이후 근대화 과정에서 서양의 문화 예술인들은 새로운 과제를 떠안게 되었는데, 바로 과학 기술이라는 새롭게 부상한 변수를 가지고 유토피아 담론의 틀을 다시 짜야 한다는 과업이었다. 물론 처음에는 과학 기술이 가져다줄 장밋빛 미래상이 먼저 나타났다. 이런 작업으로 H. G. 웰스의 『다가올 세계의 모습』(1933년)이나 미국의 언론인 출신 작가 에드워드 벨러미Edward Bellamy의 『뒤돌아보며』Looking Backward: 2000~1887(1888년) 처럼 유의미한 결과도 있었다. 하지만 20세기에 들어 제1차 세계 대전 등을 거치면서 질주하는 과학 기술의 속도를 인간의 이성이 따라가지 못하는 것 아닌가 하는 의혹이 떠올랐고, 결국은 순진한 이상론에 대한 회의와 반성, 더 나아가서 불길한 예감까지도 포착한 시각이 등장했다. 예브게니 이바노비치 자먀찐Yevgeny Ivanovich Zamyatin의 『우리들』MY(1927년)을 필두로 헉슬리의 『멋진 신세계』, 그리고 오웰의 『1984』(1949년) 등이 이런 시대적 분위기를 배경으로 탄생한 작품들이다. 이 중에서 『우리들』이 가장 먼저 발표되었고 그 뒤에 나온 작품들에 영향을 끼치기도 했지만, 영미권 작가가 아니었던 탓에 헉슬리나 오웰만큼 크게 주목받지는 못했다.

　헉슬리가 『멋진 신세계』를 집필한 직접적 계기는 H. G. 웰스의

소설『신과 같은 인간』*Men Like Gods*(1923년)으로 알려져 있다. 이 작품은 몇 명의 영국인이 평행 우주에 존재하는 다른 차원의 지구로 간다는 설정을 취하고 있다. 이 별차원의 지구는 사회주의적 이념에 입각한 세계 정부에 의해 평화롭게 유지되고 있으며, 발달된 과학 기술로 사회 복지 시스템도 완벽해서 병원균이 완전히 박멸된 상태다. 그런데 갑자기 나타난 이방인들 때문에 면역 시스템이 심각한 위협을 받는다. 이런 의미심장한 설정을 통해 웰스는 이상적 유토피아론을 시도했지만, 헉슬리는 그의 이상론에 동의할 수 없었기에 그 반론 격으로『멋진 신세계』집필을 시작했다.

그러나 헉슬리가 전적으로 반과학주의의 편에 선 것은 아니었다. 그는 분명 과학 기술의 효용성을 인식하고 있었으며 자신의 작품 등을 통해 사회가 경각심을 가지면 분명 더 나은 방향으로 나아가리라는 희망을 품고 있었다. 하지만 제2차 세계 대전과 핵무기 등장 등의 사건들을 접하면서 인류의 미래에 대한 불길한 예감을 떨치지 못한 듯하다. 1948년에 발표한 소설『원숭이와 본질』*Ape and Essence*, 그리고 1958년의 논픽션『다시 찾아본 멋진 신세계』*Brave New World Revisited*에는 미래에 대한 비관적 전망이 짙게 배어 있다. 1962년에 내놓은 유토피아 소설『섬』*Islands*은 상당히 구체적인 이상향을 그렸으나 결말은 역시 어둡다. 인도양에 존재하는 것으로 묘사된 이 유토피아 섬은 불교적 교리와 약물의 사용, 공동 육아 등 헉슬리가 만년에 관심을 기울인 요소들이 골고루 반영된 곳인데 결국 외부 세계에 의해 한순간에 무너지고 만다.

헉슬리는 세계가 여러 면에서 급변을 거듭하던 한 시대를 온전히 거치며 자유로운 예술혼의 정처를 찾아 문화적, 지리적으로 이민자의 삶을 살았다. 1928년에 발표한 네 번째 장편 『연애대위법』*Point Counter Point*으로 대가의 반열에 오른 그는 40대에 미국으로 이주한 뒤 힌두교의 베단타 철학을 접하고서 그 신봉자가 되어 크리슈나무르티 등의 인물들과 긴밀한 정신적 친교를 나누게 된다.

한편 할리우드에서 영화 〈오만과 편견〉(1940년)을 각색하는 등 몇 차례 시나리오 작업을 시도했지만, 영화 관객들이 원하는 빠르고 감각적인 대사 취향과는 맞지 않아 곧 그만두었다. 1945년에는 세계 모든 종교들의 핵심적인 공통 진리만을 집대성한 『영원의 철학』*The Perennial Philosophy*을 집필했는데 이 저작은 오늘날까지도 스테디셀러로 널리 읽히고 있다.

헉슬리는 제2차 세계 대전이 끝난 뒤 미국 시민권을 신청했으나 충성 서약을 거부하여 거절당했는데, 그러고도 계속 미국에 남았다. 1959년에는 영국 정부에서 수여하려던 기사 작위도 거부했다. 1950년대 초부터는 심령 연구와 신비주의, 환각성 약물에 심취하기 시작했으며 특히 '자아의 새로운 내면을 각성시키기 위한 수단'으로서 사이키델릭psychedelic한 약물의 적극 이용을 옹호하기도 했다. 부인 로라에 따르면 헉슬리는 세상을 떠나던 당일에도 몇 차례에 걸쳐 LSD 주사를 요구해서 원하는 대로 해 주었다고 한다.

헉슬리가 '20세기 초반 서양(영국) 엘리트 지식인의 시각'이라는 한계에서 벗어나지 못했다는 비판도 있다. 작품 전반에 깔린 제국주의적, 인종적, 계급적 편견 때문에 『멋진 신세계』는 '20세기의 고전'에 머물 뿐이라는 것이다. 그러나 과학 기술의 시대가 활짝

열리던 시기에 누구도 미처 생각지 못한 부분을 성찰하도록 일깨운 공은 분명 시대의 정점에 우뚝 선 업적이다.

<div align="right">박상준</div>

올더스 헉슬리 Aldous Leonard Huxley

1894년 7월 26일~1963년 11월 22일. 영국에서 태어나 미국에서 활동한 작가다. 화려한 면면의 학자 집안 출신이다. 저명한 생물학자였던 할아버지 토머스 H. 헉슬리는 '다윈의 불독'이란 별명으로 알려질 만큼 열렬한 진화론 옹호론자였으며 작가 H. G. 웰스의 스승이기도 했다. 형인 줄리언 헉슬리 역시 생물학자이면서 유네스코의 초대 사무총장을 역임했다. 동생인 앤드루 헉슬리는 1963년에 노벨 의학상을 받은 생물학자다. 명문인 이튼 칼리지(고등학교)를 마친 뒤 옥스퍼드대학교 베일리얼칼리지에서 영문학을 전공하여 우등으로 졸업했다. 잠시 모교 이튼에서 프랑스어 교사를 했는데 당시 제자 중에 조지 오웰이 있었다. 20대 후반부터 전업 작가 생활을 시작했으며 1937년에 미국으로 이주하여 작고할 때까지 살았다. 그가 죽은 날은 존 F. 케네디 대통령이 암살당한 날이다.

E. E. 스미스
스페이스 오페라의 지휘자

《스타워즈》*Star Wars* 시리즈는 대부분 흥행이 신통치 않지만
'스타워즈'를 모르는 이는 없다. 역시 국내에서 큰 인기는 없지만
《스타트렉》*Star Trek*도 우리에게 영 낯선 이름은 아니다.

　이들의 공통점은 무엇일까? 제목에 스타가 들어간다는 점에서
알 수 있듯이 이 작품들은 광활한 우주를 누비며 화려한 액션을 펼치는
우주 활극담이다. 드넓은 우주를 배경으로 삼는 이야기답게 온갖
기묘한 외계 생명체며 외계인들이 이질적인 풍광의 천체를 배경으로
등장한다. 여러 신기한 과학 기술들이 등장하는 것도 빼놓을 수 없는
요소다.

　이런 장르를 SF 중에서도 '스페이스 오페라'라고 한다. 20세기
과학 시대를 가장 잘 상징하는 대중문화 중 하나다. 이렇듯 과학적
상상력과 우주 배경을 스토리텔링으로 결합시켜 최초로 대중적
인기를 끌어낸 인물이 바로 '스페이스 오페라의 아버지'로 일컬어지는
E. E. 스미스다.

엄밀히 따지자면 지구가 아닌 외계에서 활약하는 영웅 이야기로 큰 인기를 얻은 작품은 스미스 이전에 에드거 라이스 버로스Edgar Rice Burroughs의 『화성의 공주』A Princess of Mars(1912년)가 있었지만, 이 작품은 화성에서만 펼쳐지는 내용이고 설정도 과학적 상상에 기반했다기보다는 판타지에 더 가깝다. 그래서 스페이스 오페라의 명실상부한 시초는 스미스의 『우주의 스카이라크』The Skylark of Space(1928년)를 꼽는다. 일설에 따르면 이 작품은 인류가 태양계를 벗어나 활약하는 최초의 SF라고 한다.

천재 과학자인 주인공은 우연히 발견한 미지의 광물질이 우주 여행을 가능하게 할 정도로 강력한 에너지원임을 깨닫고 사업화를 추진하지만, 그 과정에서 불순한 욕망을 품은 악당에게 아이디어를 도용당하고 약혼자까지 납치된다. 주인공은 절친한 동료 사업가와

스미스의 《스카이라크》 3편이 연재된 『어메이징 스토리즈』의 표지. 1926년 휴고 건스백이 미국에서 창간한 이 잡지는 세계 최초의 SF 전문지다.

함께 우주선 스카이라크를 타고 악당을 추적하는 길에 나선다. 이렇게 시작되는 《스카이라크》 시리즈(1928~1966년)는 모두 4편이 나왔다. 그리고 뒤이어 나온 《렌즈맨》 시리즈 (1934~1948년) 6편은 수억 년 전의 우주에서부터 이야기가 시작되는 압도적 스케일로, 그야말로 본격

Edward Elmer Smith

스페이스 오페라의 면모를 보여 주었다. 평화를 사랑하며 정신적 능력을 극대화시켜 온 외계 종족과, 지배와 정복을 추구하는 또 다른 외계 종족 사이의 대결을 배경으로 지구인이 중심이 된 은하 순찰대의 활약을 그린 작품이다.

사실 '스페이스 오페라'라는 이름은 시니컬한 뉘앙스를 담은 멸칭이었다. 서부극은 카우보이들이 말을 타고 인디언과 싸운다고 해서 '호스 오페라'horse opera라고 불렸고, 라디오 연속극은 가정주부를 겨냥한 비누 회사의 광고와 함께 나와서 '소프 오페라'soap opera라고 부르고는 했는데, 비슷한 식으로 우주를 배경으로 한 영웅담에는 '스페이스 오페라'라는 별명이 붙었다.

스미스가 촉발한 스페이스 오페라의 붐은 이른바 '펄프 SF'의 전성기로 이어졌다. 건장한 백인 남성이 악당 외계인에게 붙잡힌 금발 미녀를 구한다는 식의 기본 서사 구조가 수없이 변주되며 통속적 SF 콘텐츠로 자리 잡았다. 그러나 이 이야기들은 본질적으로 서양의 영웅 기사담을 가져와 배경만 우주와 미래로 바꾼 것에 불과했고, 바탕에 제국주의적 확장의 정서가 깔려 있다는 점을 부인하기 어려웠다.

현대 군사 과학까지 매료된 스페이스 오페라

스페이스 오페라 장르를 만들다시피 한 스미스는 《스카이라크》와 《렌즈맨》 두 대표작만으로 오랫동안 이 계보의 원로 지위를 누렸다. 이 시리즈의 작품들은 1920년대 말에 첫 선을 보인 뒤 무려 40여 년 가까이 스테디셀러로 군림했으며, 과학 기술계에 종사하는 연구자에게도 널리 읽혔다. 스페이스 오페라에는 기본적으로 우주 배경의 전쟁이나 전투 장면이 자주 나올 수밖에 없는데, 여기에

등장하는 갖가지 아이디어는 현실의 군사 과학에 적잖은 영감을
제공했다. 스텔스 기술, 조기 경보 체제, 또 로널드 레이건 대통령
시절의 이른바 '스타워즈 계획'이라는 별명으로 유명했던 전략 방위
구상SDI 등은 모두 스미스의 작품들에 나온 개념이다. 그중에서도
유명한 사례는 제2차 세계 대전 당시 미 해군의 칼 래닝 제독이, 군함
전투지휘통제소 디자인을 스미스의《렌즈맨》소설에 나오는 그대로
채택하여 일본 해군과의 대결에서 큰 성과를 거두었다고 밝힌 일이다.

처음에는 비꼬는 의미가 들어 있었던 '스페이스 오페라'라는
이름은 곧 SF의 대표적인 하위 장르 중 하나의 명칭으로 굳어져
가치 중립적 용어로 쓰이게 되었고, 과학 기술 및 SF적 상상력이
발전하면서 뛰어난 작품성을 지닌 이야기들도 계속 선을 보였다.
현재 스페이스 오페라는 단순한 우주 활극담 수준을 넘어 우주 속에서
인간과 생명의 기원, 그리고 그 의미를 탐구하는 철학적 사변 소설의
경지에까지 올랐다.

1984년 로널드 레이건 당시 미국 대통령이 발표한
전략 방위 구상 중에는 우주 공간에서의 인공위성의
레이저 공격이 포함되었다. 이 구상이 당시에
스타워즈 계획이라고 불렸던 이유다.

스미스의 소설들은 현재 한국어 완역판이 나와 있지 않지만, 지금의
50대 이하 중년층은 대부분 어린 시절에 한 번씩은 접했던 작품이다.
《스카이라크》와《렌즈맨》은 1960년대에 아동용 축약판으로 처음
출판된 뒤 여러 판본으로 계속 나왔다. 1984년에 일본에서 제작된
《렌즈맨》애니메이션 시리즈도 한국에 소개되었다.

　　그러나 스페이스 오페라 중 한국에서 가장 큰 인기를 끈 소설은
일본 작가 다나카 요시키田中芳樹가 쓴『은하영웅전설』銀河英雄傳說일
것이다. 원작 소설이 1988년에 전 10권으로 완간된 뒤 애니메이션과
만화, 게임 등 다양한 각색 버전이 함께 수입되었는데, 원작 소설은
한국에서 100만 부에 달하는 누적 판매고를 올렸다고 한다.
『은하영웅전설』은 세계 설정부터 캐릭터, 정치, 과학 기술, 군사 전략
등 스페이스 오페라에 나오기 마련인 온갖 측면들이 방대한 양의
이야기에 녹아들어 있어서 한국에 적잖은 마니아층을 불러모았다.
비록 이름값에서는《스타워즈》나《스타트렉》에 뒤질지 몰라도
한국에서 책으로 가장 많이 읽힌 스페이스 오페라임에는 틀림없다.
이 밖에 높은 인기를 누린 게임인《스타크래프트》Star craft(1998년~)나
마블 슈퍼히어로 시리즈 중 하나인 영화《가디언스 오브
갤럭시》Guardians of Galaxy(2014년~) 역시 전형적인 스페이스 오페라다.
또한 이 장르는 한국에서 창작 활동이 꾸준히 이루어지는 분야이기도
하다. 웹 소설 등 상당수의 대중 SF 문학 작품이 스페이스 오페라에
해당된다.

　　흥미롭게도《스타워즈》를 비롯한 대부분의 스페이스 오페라들이
한국 시장에서 좋은 성적을 올리지 못했다. 앞서 언급한 몇몇 예외
말고는 영화, 소설, 만화 할 것 없이 한국에서 해외만큼 반응이

폭발적인 스페이스 오페라는 사실상 없었다 해도 과언이 아니다. 그 이유가 무엇일지는 여러 이론이 있겠지만, 스페이스 오페라의 탄생 배경이 한국의 역사와는 매우 동떨어진 환경이었다는 점 하나는 분명하다. 한국의 전통 서사에 바깥세상으로 '원정'을 나가거나 방대한 영토를 수호한다는 설정이 드문 것과 관계가 있지 않을까.

박상준

E. E. 스미스 Edward Elmer Smith

1890년 5월 2일~1965년 8월 31일. 미국 위스콘신주의 소도시 시보이건에서 태어났다. 부모는 모두 영국계이고 기독교 장로교에 속한 집안이었다. 성장기 동안 워싱턴주와 아이다호주에서 살았으며 아이다호대학교에 진학한 뒤 화학 공학을 공부했다. 학교를 졸업한 뒤엔 국립표준국(현재의 미국 국립표준기술연구소)에서 버터 등의 식품 표준을 정하는 수습 화학자로 일했다. 그 뒤 조지워싱턴대학교에서 공부를 계속해 식품 공학 박사 학위를 받고 한 식품 회사의 수석 화학자로 채용된 후 은퇴할 때까지 계속 식품 공학자로 일하면서 작품을 썼다. 첫 작품 『우주의 스카이라크』는 대학원생 시절인 1915년에 친구 부부와 항성 간 우주 여행에 대한 토론을 하던 중에 태동했다. 스미스가 등장인물들 간의 로맨틱한 관계 묘사를 어려워하자 친구의 아내인 리 가비Lee Hawkins Garby가 그 부분을 맡아 집필했다. 이렇게 탄생한 초고는 십수 년간 잠들어 있다가 1928년에야 잡지 연재로 처음 세상에 선보였고, 단행본으로 출판된 것은 1946년의 일이다. 《스타워즈》를 탄생시킨 조지 루카스 감독과 《슈퍼맨》의 창작자인 제리 시걸은 모두 어릴 때 스미스의 《렌즈맨》과 《스카이라크》에 큰 영향을 받았다고 밝힌 바 있다.

올라프 스태플든

SF에 철학을 담은 선구자

10여 년 전 SF 출판 일을 할 때였다. 이름만 대면 누구나 알 만한
한국의 대표적인 중견 소설가 한 분이 메일을 보내왔다. 자신이
어렸을 때 읽었던 SF 소설의 완역판을 출판해 주어 정말 고맙다는
내용이었다. 사실 나 역시 소년 시절에 처음 접하고는 기억에 강렬히
남아서 어른이 된 뒤 완역판의 출간을 도모한 책이었다. 어렸을 때
읽었던 것은 청소년용으로 편집된 요약본이었지만 파격적인 설정이
깊은 인상을 주었는데, 성인용 무삭제판에서는 더 충격적인 내용들이
과감하게 펼쳐졌다. 오늘날 모든 초인, 초능력자 이야기의 원조로
일컬어지는 올라프 스태플든의 『이상한 존』*Odd John*(1935년)이다.

인간 진화의 다음 단계는 어떤 모습일까

장애를 지닌 것이 아닌가 싶을 정도로 지적 발달이 늦되어 보이던
아이가 어느 날 갑자기 천재처럼 변신한다. 알고 보니 아이는 태어난
뒤로 말없이 주변 세상과 사람들을 관찰해 오다가 어느 순간 자신의
진면목을 드러낸 것이었다. 그렇게 자신을 둘러싼 모든 환경을

순식간에 학습한 아이는 10대가 되자 이미 보통 인간의 능력을 아득히 뛰어넘는다. 인간의 심리와 사회 체제에도 통달하여 막대한 부를 축적하지만, 친한 어른을 대신 내세우고 자신은 세상에 나서지 않는다. 그러면서 텔레파시를 통해 전 세계에 흩어져 있는 동족을 찾기 시작하는데, 놀랍게도 그중에는 오래전에 사망한 사람까지 포함된다. 육체는 사라졌지만 의식은 여전히 남아서 시공간을 초월해 그들만의 교류를 하는 것이다.

이들은 보통 인간의 세상을 벗어나 외딴 섬에 그들만의 세계를 건설하려 하지만 강대국들이 그들의 존재를 알고 가만 놓아두지 않는다. 과연 이들은 어떤 선택을 했을까?

SF에서 초능력자나 초인 이야기는 언제나 인기가 높다. 요즘도 《엑스맨》X-Men이나 《어벤져스》Avengers 같은 영화들이 세계적으로 흥행하고 있다. 이 영화 속 주인공들이 초능력을 사용하는 목적은 대부분 현재의 세상을 수호하고 그 질서와 가치를 지키는 것이다. 어찌 보면 초인의 정체성을 포기하고 보통 인간들과 융화되어 사는 삶을 추구하는 셈이다. 그런데 『이상한 존』의 주인공은 다르다. 이 소설은 영웅담이 아니라 성장 소설이다. 초인으로서 자존 의식을 가진 '이상한 존'은 사실 육체적인 초능력자의 차원을 넘어, 인간이 지닌 우주 속 진리에의 탐구심을 극한까지 추구하는 정신적 의지의 초인으로서 그 의미가 더 돋보인다 할 수 있다. 주인공은 그 과정에서 인간을 먼저 이해하기 위해 여러 가지 파격적인 실험을 하는데, 심지어 심각한 범법 행위까지 서슴지 않고 저지른다. 물론 사회의 제도와 윤리라는 것의 상대성을 말하려는 의도도 포함된 묘사지만, 과거에 어린이·청소년 독자 대상으로 작품의 상당 부분을 삭제한 축약판이 나올 수밖에 없었던 것도 이런 부분 때문이다.

과감하게 미래 과학을 상상하다

스태플든의 작품 중에서 『이상한 존』과 함께 대중적인 인기를 끈
작품으로 『시리우스』 Sirius (1944년)가 있다. 인간보다 더 뛰어난
지능과 지성을 지닌 개가 주인공이다. 이처럼 SF에는 예를 들어서
《혹성탈출》 Planet of the Apes (1963년~) 시리즈의 유인원처럼 인간이 아닌
동물이 인간만큼 뛰어난 지성을 지녔다는 설정이 종종 등장하는데,
『시리우스』는 인간과의 대결 같은 통속적인 구성을 전면에 내세우지
않는다. 이 작품은 『이상한 존』과 마찬가지로 인간을 초월한 지성의
눈으로 인간과 사회를 객관적으로 고찰하는 철학적 탐구 이야기다.
그에 더해서 초지성을 지닌 개가 인간 여성과 사랑을 나눈다는 기묘한
러브스토리이기도 하다. 『이상한 존』과 『시리우스』는 당대는 물론이고
지금 보아도 파격적이고 때로는 금기시될 설정까지도 거침없이
묘사한 작품들로, 그 예술적, 철학적 과감성은 SF를 넘어 문화사에
상당한 영향을 미쳤다.

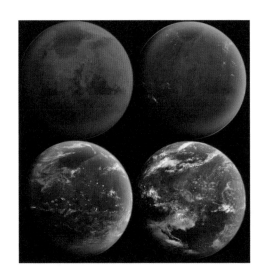

화성이 테라포밍을 거쳐서 점차 지구화되는 4단계 과정을
그린 상상도. 올라프 스태플든이 『최후이자 최초의
인간』에서 금성 테라포밍을 다룬 후, 천문학자 칼 세이건은
금성 테라포밍, 화성 테라포밍이 가능성을 검토한 연구
논문을 발표했다. 결론은 화성 테라포밍이 가능하다는
것이었고, 과학자들은 화성 개념을 활발히 연구 중이다.

어쩌면 그 이상으로 스태플든은 과학사에도 선구자적인 업적을 남긴 인물이다. 그의 장편 『최후이자 최초의 인간』*Last and First Men*(1930년) 및 『스타메이커』*Star Maker*(1937년)는 광대한 우주를 배경으로 인류를 포함한 다양한 지적 존재가 명멸하는 여러 모습을 대서사시처럼 묘사한 작품인데, 여기에 미래 우주 공학의 몇몇 핵심적인 아이디어가 등장한다. 가장 대표적인 예가 바로 '다이슨 구'Dyson sphere다. 물리학자 프리먼 다이슨Freeman Dyson이 널리 알린 이 개념은 태양과 같은 항성 전체를 둘러싼 껍질 모양의 거대한 구조물을 뜻한다. 이런 구조를 사용하면 항성의 에너지를 사실상 100퍼센트 이용할 수 있기 때문에, 문명이 초고도로 발달한 지적 존재라면 언젠가는 궁극의 에너지 이용 시스템으로 이런 구조물을 건설할 것이라고 추정한다. 다이슨이 이 개념을 대중화시킨 덕분에 그의 이름이 붙었지만 정작 다이슨 자신은 스태플든의 소설 『스타메이커』에서 처음 알게 된 것이라며 '스태플든 구'라고 불러야 옳다고 말한 바 있다.

항성 주변에 구 모양의 구조물을 만들어서 항성의 에너지를 100퍼센트 활용할 수 있게끔 하는 다이슨 구.

또한 외계 천체를 지구와 같은 환경으로 개조하는 기술인
'테라포밍'terraforming도 스태플든의『최후이자 최초의 인간』에
등장한다. 미래의 인류는 금성인을 상대로 한 전쟁에서 승리한 뒤
금성의 환경을 지구처럼 바꾸는 테라포밍을 시행한다. 스태플든은
이 작품에서 금성에 바다가 있다고 묘사하는 등 당시 관측 천문학의
한계를 드러내기도 했지만, 달 같은 위성이 아닌 외계 행성을
테라포밍한다는 설정은 SF 역사상 이 작품에서 처음 등장했다.
금성이 짙은 대기에 따른 온실 효과 때문에 기온과 기압이 무척 높아
테라포밍에 부적합하다는 사실이 알려지자, 태양계 안에서 유력한
테라포밍 후보지로 화성이 주목받게 되었다.

화성에서 처음 채굴한 암석을 보는 『마션』의 작가 앤디 위어.
영화로도 제작된 이 작품의 주인공은 화성에서 산소와 비료를
만들고 토양을 개조해 감자를 재배한다.

SF 장르의 탄생에 결정적으로 공헌한 사람으로 흔히 프랑스의 쥘
베른과 영국의 H. G. 웰스를 꼽지만, 엄밀히 말하면 이들의 업적은
SF의 '외형'을 형성하는 데 기여한 것에 가깝다. 즉 생물학적인 외모를
물려준 부모와 같은 셈이다. 이에 비하면 올라프 스태플든은 SF의
철학과 가치관이라는 정신적 측면의 형성을 도와준 스승에 비유할
만하다.

　　물론 베른이나 웰스가 현대 SF의 철학에 끼친 영향은 막대하다.
특히 웰스가 다양한 규모와 분야로 인류 문명의 미래를 전망하며
보여 준 통찰은 가히 교과서적인 위상을 점하고 있다. 그러나
현대 SF에 깃든 가장 심원한 시각, 즉 우주와 지적 존재의 장대한
서사라는 기본 틀을 완성시킨 사람을 꼽자면 자연스럽게 스태플든을
떠올리지 않을 수 없다. 20억 년에 걸친 인간 진화를 그린『최후이자
최초의 인간』이나, 다양한 유형의 우주 속 지적 존재를 상상한
『스타메이커』 등에서 펼쳐 보인 그의 우주적 시야는, 어린 시절의 아서
클라크에게 깊은 인상을 주어 훗날『2001 스페이스 오디세이』*2001:
A Space Odyssey*(1968년)나『유년기의 끝』*Childhood's End*(1953년) 같은
걸작 SF를 쓰는 데 큰 역할을 했다. 뿐만 아니라 버지니아 울프나
버트런드 러셀, 아널드 베넷 같은 주류 문학의 작가와 철학자들도
스태플든에게 상당한 영향을 받았다. 버지니아 울프는 스태플든의
『스타메이커』를 읽고 서신을 보내 "내가 오랫동안 소설로 담아내고자
고민하며 만지작거리던 것을 당신이 손아귀에 넣고 먼저 써 버렸군요.
부럽습니다"라고 말했고 이에 스태플든은 "나도 최근에 당신의
『세월』을 기쁘게 읽었습니다. 그리고 당신의 예술과 대조되는 나의
단조로운 글에 절망감을 느꼈답니다"라고 화답했다.

흥미롭게도 스태플든은 동시대의 SF 문학계와는 교류가 거의 없었다. 현대 SF 문학의 형성에 크나큰 기여를 했지만 정작 자신의 작품을 SF 잡지에 발표하거나 SF 작가들의 공동체에 속해서 활동하지는 않았다. 당시의 SF 문학은 아직 통속적인 대중성을 주로 강조했으니, 심도 깊은 철학적 탐색을 주로 펼친 스태플든과는 성향이 맞지 않았을 가능성이 있다. 돌이켜 보면 정체된 상태에 새로운 계기와 활력을 불어넣는 것은, 늘 바깥에서 오는 자극이라는 속설이 떠오르는 일화다.

박상준

올라프 스태플든 William Olaf Stapledon

1886년 5월 10일~1950년 9월 6일. 영국 체셔주 시컴에서 태어났다. 해운 회사를 경영하던 아버지를 따라 유소년기에 이집트에서 한동안 생활하며 다문화적 환경과 정서에 익숙해졌다. 옥스퍼드대학교 베일리얼칼리지에서 현대사를 전공하여 학사와 석사 학위를 받은 뒤 교사, 해운 회사 사무원, 노동자 교육 강사 일을 하다가 제1차 세계 대전이 발발하자 퀘이커교도들이 설립한 긴급 구호 단체에 들어가 구급차 운전병으로 종군했다. 전쟁이 끝난 뒤 리버풀대학교에서 철학 박사 학위를 받고 노동자교육협회 및 리버풀대 공개 강좌에서 산업사, 문학, 철학, 심리학 등을 강의했다. 자신의 철학을 더 많은 사람들에게 널리 알리고자 소설을 집필하기 시작해, 44세 때인 1930년에 발표한 첫 장편 『최후이자 최초의 인간』이 성공을 거두면서 전업 작가가 되었다. 제2차 세계 대전이 끝난 뒤에는 집필과 더불어 유럽 각지를 다니며 세계 평화를 호소하는 활발한 강연 활동을 펼쳤다. 1950년에 파리에서 강연을 마치고 예정된 유고슬라비아 일정을 취소한 뒤 귀국했다가 심장마비로 갑작스럽게 작고했다. 보르헤스, 버트런드 러셀, 윈스턴 처칠, 아서 클라크, 스타니스와프 렘 등 다양한 분야의 인물들이 그의 작품을 호평하거나 직접적인 영향을 받았다고 고백했다.

조지 오웰
통제 사회를 예견한 풍자가

2017년 1월 미국의 도널드 트럼프 대통령 취임 즈음, 조지 오웰의 SF 소설 『1984』의 아마존 판매량은 무려 9,500퍼센트 상승했다. 백악관에서 "트럼프의 취임식에 참가한 청중이 미 역사상 가장 많았다"라고 발표한 직후였다. 실은 버락 오바마의 취임식 청중이 그보다 세 배 많았다. 비판이 이어지자 백악관 선임 고문 켈리앤 콘웨이는 이를 "대안적 사실"alternative facts이라고 말했다. 황망해진 시민들은 다시 『1984』의 구매 버튼을 눌렀다.

이 판매량은 지난 2013년, 전 중앙정보국CIA 요원 에드워드 스노든이 미 정부의 사생활 감시가 『1984』보다 심하다고 폭로했을 때에 치솟은 수치보다 더 높다. 당시 스노든은 미 정부가 통신사와 IT 기업에 접속해, 자국은 물론 전 세계인의 개인 정보를 마구잡이로 수집하고 사찰한 정황을 폭로했다.

트럼프 시대에 다시 주목받는 오웰의 통찰

트럼프 정부의 기록 왜곡 시도는 『1984』에 등장하는 슬로건, "과거를

지배하는 자는 미래를 지배한다, 현재를 지배하는 자는 과거를 지배한다"의 어설픈 재현처럼 보인다. 이 소설에서 주인공 윈스턴의 직업은 현재에 맞추어 과거의 기록을 바꾸는 것이다. 당이 목표 생산량을 맞추지 못하면 옛 기록을 수정해 목표 자체를 바꾸고, 당이 배급을 줄이지 않겠다는 말을 어기면 줄이지 않겠다는 말을 지운다. 기록은 기억을 지배하고, 사람들은 기록에 기억을 맞추는 훈련이 되어 있다.

콘웨이가 말한 '대안적 사실' 또한 『1984』의 '이중 사고'를 연상시킨다. 이 소설 속의 정부는 '전쟁은 평화', '자유는 예속', '무지는 힘'처럼, 완전히 상이한 뜻을 가진 두 개념을 이어서 대중의 생각을 뒤섞어 버린다. '해고' 대신 '인력 재배치', '경기 후퇴' 대신 '마이너스 성장', '실업' 대신 '미고용'으로 바꾸어 부르는 것이 이중 사고의 전형적인 예다. 미 영어교사협회NCTE는 매년 이중 사고상을 수여하는데(1974년에 '폭격'을 '공중 지원'이라 말한 미 공보 담당관이 최초 수상자다), 2016년에는 만장일치로 트럼프 대통령이 수상했다.

1972년 미국의 미래학자 데이비드 굿맨David Goodman은 『1984』의 예측을 137개로 분류하고 이중 80가지가 현실화되었다고 밝혔다. 1978년에는 100개가 넘었고, 지금은 대부분 실현됐으리라는 견해도 있다. 소설에 등장한 권력자의 이름인 '빅 브라더'는 지금 정보 독점으로 사회를 통제하는 권력의 대명사가 되었다. 사상 경찰, 생각 범죄, 언퍼슨(Unperson: 정치적으로 존재가 지워진 사람), 기억 구멍(memory hole: 불편한 기록을 삭제하는 것) 모두 오웰에게서 유래한 단어다.

하지만 『1984』는 예언서도 상상의 산물도 아니다. 이는 일생을 가장 억압받는 이들과 함께한 작가가 직접 체험하고 관찰하고 통찰한 산물이었다.

가장 억압받는 이들과 함께한 작가

오웰은 상류층 자제였지만 가난하다는 이유로 학교에서 차별받으면서 억압받는 사람들에게 깊이 공감하게 되었다. 사립 명문 이튼칼리지를 졸업했지만 대학 진학을 포기하고 미얀마로 갔으며, 미얀마 경찰로 근무했지만 제국주의 압제자의 삶을 견디지 못하고 다시 런던 빈민가로 들어가 가난한 이들과 함께 살았다. 이 생활로 그는 평생 자신을 괴롭힌 폐결핵을 얻었다. 그는 순전히 '투옥 경험'을 위해 일부러 경찰에 체포된 적도 있다.

오웰도 그 시절의 다른 영국 아이들처럼 당대 최고의 문호이자 사상가였던 H. G. 웰스를 탐독했지만, 오웰이 보기에 웰스는 너무나 낭만적이었다. 세계 평화, 세계 정부, 말은 좋지만 지배자들은 결코 그 길을 택하지 않는다.

오웰이 『1984』를 구상하기 시작한 것은 1936년, 스페인 내전에 참전하면서였다. 헤밍웨이도 참전해 『누구를 위하여 종을

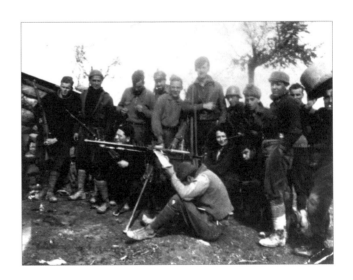

파시즘 반군에 맞서 스페인 내전에 참전한 조지 오웰 (가운데 우뚝 솟은 이). 오웰은 탄광과 감옥을 체험하고 빈민가에서 살며 밑바닥의 삶에 공감하고 작품에 담으려 해썼다.

울리나』(1940년)를 낳은 전쟁이었다. 인민전선과 파시즘파인 프랑코 사이의 내전으로, 당시 인민전선은 사회주의자를 중심으로 영국, 프랑스를 비롯한 국제 여단이, 프랑코는 히틀러와 무솔리니가 지원하였기에, 제2차 세계 대전의 전초전 같은 양상을 띠었다. 파시즘에 저항하고자 참전한 오웰에게 이 체험은, 그의 목을 꿰뚫은 총알만큼이나 깊은 상처를 남겼다.

　　민주적이고 평등하게 운영되던 군대는 하루아침에 해체되고, 장교가 모든 부를 가져가는 군대가 '군사적인 필요'라는 명목으로 자리를 대체했으며, 그 현상 유지를 위해 공포 정치가 시작되었다. 반파시즘 내에서 파시즘이 시작되고, 오웰은 공산주의자 입장에서는 너무나 '좌파'라 배척되었다. 언론은 소련의 참전을 홍보했지만 오웰은 소련군을 본 적이 없다(하지만 역사는 그렇게 기록될 것이었다). 영국은 지원에 미온적이었다. 당시만 해도 '파시즘', '전체주의'는 그리 널리 알려진 개념이 아니었고, 지배자들 눈에는 꽤 매력적이기까지 했다. 최소한 공산주의보다는 덜 위험해 보였다. 결국 전쟁은 프랑코파의 승리로 끝났고, 그 결과는 히틀러와 무솔리니에게 힘을 실어 주어 제2차 세계 대전을 낳았다.

　　목에 부상을 입고 돌아온 오웰은 전쟁의 체험을 살려 『동물농장』*Animal Farm*(1945년)을 집필했고, 연이어 『1984』를 집필했다. 『동물농장』이 공산주의를 비판하는 내용으로 생각되어, 당시 소련과 동맹국이었던 영국 정부가 출간을 저지한 것은 또 하나의 아이러니다.

　　참전의 상처는 깊었고, 어머니와 아내, 누나가 연이어 죽은 뒤 폐결핵이 도져 건강도 악화되었다. 오웰은 『1984』가 자신의 마지막 책이 될 것을 예감했다. 책을 탈고하지 못하고 죽으면 원고를 폐기해 달라는 말도 남겼다. 병상에서 무리하게 집필을 계속한 오웰은 탈고한

다음 날 쓰러졌고, 이듬해에 숨을 거두었다.

1984년, 세계는 오웰을 생각했다

『1984』는 전체주의의 개념을 세상에 널리 알린 작품이다. 이 책은
『동물농장』과 함께 한국에서 해방 이후 바로 번역된 책에 속하는데,
공산주의를 비판하는 책으로 해석되었기 때문이다. 하지만 오웰은
일생을 사회주의자로 살았고, 단지 전체주의가 사상과 국가와 집단과
시대를 가리지 않고 어느 곳에서든 발현할 수 있음을 알아보았을
뿐이다.

　세계인은 소설일 뿐인 『1984』가 예언서라도 되는 듯, 그해를
걱정 반 기대 반으로 기다렸다. 1984년, 세계인의 마음에는 오웰이
있었다. 그해 첫날, 비디오 아티스트 백남준은 〈굿모닝 미스터
오웰〉이라는 제목의 영상을 전 세계에 송출했다. 대중 매체가 빅

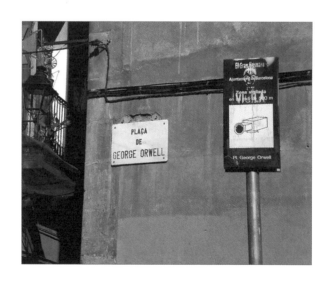

조지 오웰이 스페인 내전 참전 경험을 쓴 작품
『카탈로니아 찬가』의 배경인 바르셀로나에 있는
조지 오웰 광장의 명패와 그곳에 CCTV가 설치되었음을
알리는 표지판이 함께 있는 모습.

브라더 역할을 좀 하는 것 같기는 해도 세계는 나름 괜찮다고 오웰에게 전하는 메시지였다. 이는 세계 최초의 인공위성 생중계 쇼이기도 했다. 1월 22일에 리들리 스콧 감독은 『1984』를 모티브로 한 광고를 슈퍼볼 경기장에 내보냈다. 빅 브라더가 연설 중인 스크린을 한 여전사가 부수는 영상으로, 막 매킨토시를 출시한 애플의 광고였다. 이 광고는 애플이 IBM의 독주를 타파하리라는 것을 강렬한 인상으로 알려 애플 약진의 계기가 되었다. 마이클 래드퍼드 감독은 동명의 영화를 발표했고, 마거릿 애트우드는 서베를린에서 오웰을 생각하며 『시녀 이야기』The Handmaid's Tale를 썼다. 7월에 체코 천문학자 안토닌 마르코스Antonín Marcos는 직경 14킬로미터의 소행성을 발견해 오웰의 이름을 선사했다.

감시자를 감시하는 오웰

1984년에서 긴 시간이 흐른 현재, 오웰이 걱정한 대량 감시 사회는 IT 발전과 함께 세계 전역으로 퍼지고 있다. 2013년 스노든이 미 정부의 대규모 개인 사찰 정황을 공표한 이래, 감시는 훨씬 더 노골화되고 있다.

　　지난 2015년 루마니아에서는 국가 안보 기관이 국민의 개인 정보에 신속히 접근할 수 있도록, 인터넷 서비스 업체가 6개월간 고객 데이터를 보관하고 안보 기관의 요청이 있으면 48시간 내에 제공하라는 법을 통과시켰다. 2016년 러시아에서도 마찬가지의 법을 통과시켰고, 같은 해 영국도 인터넷 서비스 업체가 사용자의 기록을 1년간 저장하게 하고, 이 정보에 경찰을 비롯한 법률 기관이 영장 없이 접근할 수 있게 허용하는 법을 통과시켰다.

하지만 오웰은 이미 그 위험을 세계인의 마음에 각인시켰다. 법안이 발의되자마자 미디어와 시민 단체는 즉시 이를 '빅 브라더 법'으로 부르며 저항의 목소리를 높였다. 같은 해 한국에서도 테러방지법이라는 이름 아래, 국정원이 테러 용의자로 지목하면 절차 없이 통신 이용 정보를 수집할 수 있는 등의 내용을 골자로 한 법안이 통과되었다. 야당은 이에 저항해 필리버스터를 진행했고, 더불어민주당의 최민희 의원과 정의당의 김제남 의원은 토론 중 『1984』의 구절을 낭독했다. 이들 모두의 저항 문구는 한결같이 "우리는 빅 브라더 사회를 원치 않는다"였다.

<div align="right">김보영</div>

조지 오웰 George Orwell

1903년 6월 25일~1950년 1월 21일. 본명은 에릭 아서 블레어Eric Arthur Blair. 작가이자 칼럼니스트. 인도에서 태어난 영국인으로 일생 전체주의에 저항하고 민주 사회주의를 지지했다. 가장 밑바닥의 사람들과 함께 억압받는 삶을 체험하며 11권의 책과 수백 편의 에세이를 남겼고, 평생 "정치적 글쓰기를 어떻게 예술로 승화시킬 것인가"를 고민하다 『동물농장』과 『1984』라는 걸작을 남겼다. 영국 일간지 『타임스』는 1945년 이후 위대한 영국 작가 50선 중 2위에 오웰을 올렸고, 오웰리언, 오웰주의, 오웰식 사회, 오웰식 논리, 오웰식 사상 등의 신조어가 생겨났다. 그의 작품은 지금도 대중문화와 정치에 막대한 영향을 주고 있다.

아서 C. 클라크

우주를 향한 동경과 탐구

내 인생의 소설을 만난 것은 중학생 때였다. 아서 C. 클라크의
『地球幼年期(지구유년기) 끝날 때』*Childhood's End*(1953년). SF라면 외계
괴물과의 대결이나 시간 여행 모험담 정도로만 생각했던 나에게
이 작품이 준 충격은 크고도 깊었다. 전능하다시피 한 외계인들이
와서 지구를 접수한다. 그들이 온 뒤로 인류는 유례없는 유토피아를
누린다. 하지만 그들에게는 숨은 목적이 있다.

사춘기를 지나던 시기에 정치, 종교, 문화, 과학 등등 인간의
모든 지적 영역에 대한 과감한 통찰을 담은 이 작품을 읽으며 시공간적
시야의 확장을 경험했다. 2017년은 작가 아서 C. 클라크의 탄생
100주년이었다. 세계적인 SF 작가이자 미래학자였던 그는 20세기
과학 기술 문명에 몇 가지 핵심적 영향을 끼쳤다. 그 영향력은 지금도
현재 진행형이며, 그 힘은 인류가 종말을 맞을 때까지 계속 이어질
것 같다.

우주를 향한 인류의 오디세이아

클라크는 『2001 스페이스 오디세이』2001: A Space Odyssey의 작가로 널리 알려졌다. 이 작품은 스탠리 큐브릭Stanley Kubrick 감독의 영화로 유명하지만 원래는 클라크의 한 단편 소설에서 영감을 받아 만들어졌다. 클라크는 큐브릭 감독과 함께 시나리오 작업을 했고, 소설로도 집필해 영화가 개봉된 뒤 출판했다. 인간이 달에 다녀오기 1년 전인 1968년에 나온 이 영화는 시대를 초월한 걸작으로 평가받지만 그만큼 내용이 난해하기로도 정평이 나 있다. 원시 인류는 미지의 외계 존재에 의해 지적 발전을 이루고, 21세기에 이르러 그 외계 존재가 남긴 메시지와 조우한다. 메시지를 쫓아 토성(영화에서는 목성)으로 날아간 우주선은 불가사의한 일을 겪는다.

인간은 과학 기술을 통해 세계와 우주를 인식, 이해하는 방법을 발전시켜 왔다. 먼 옛날 인류가 밤하늘의 별들을 바라보던 시절부터 우주는 늘 동경의 대상이었다. 이제 우리는 관측 가능한 우주의 나이와 크기를 대략 짐작한다. 그 광막한 공간에 "과연

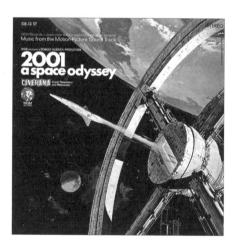

영화 〈2001 스페이스 오디세이〉의 오리지널 사운드트랙 앨범의 커버.

우리뿐인가?"라는 의문을 키우고 있다. 게다가 이 우주에서
인간이라는 지적 존재는 도대체 어떻게 생겨난 것일까?

클라크는 평생을 두고 이 주제에 천착했다. 그가 택한 방법은
과학적 상상력과 스토리텔링의 결합이었다. 신화나 판타지가 아닌,
현실적으로 설득력 있는 이야기를 추구했다. 그 과정에서 그가 보여
준, 시대를 앞선 통찰은 한두 가지가 아니다.

정보 통신의 신세계를 상상하다

미국위성방송통신협회SBCA에서는 1987년부터 방송 통신 분야의
발전에 큰 기여를 한 사람에게 아서 C. 클라크상을 준다. 마땅한
자격을 갖춘 후보가 없을 경우 시상을 하지 않기 때문에 이제껏
수상자는 10명이 채 되지 않는다. 2014년 수상자 직전에는 무려
15년간 수상자가 없었다. 1999년 수상자는 세계의 전자 통신
공학계에서 '디지털 HDTV의 아버지'라는 평가를 받는 백우현 박사
(전 LG전자 사장)였다. 그는 미국에 있을 당시에, 새로운 디지털 신호
압축 표준과 세계 최초의 디지털 HDTV 시스템을 개발한 팀을 이끈
책임자였다.

이 상에 클라크의 이름이 붙은 이유는 무엇일까? 바로 그가
세계 최초로 통신 위성이라는 아이디어를 대중화시킨 인물이기
때문이다. 클라크는 제2차 세계 대전 당시 영국 공군에서 레이더
담당 장교로 복무했다. 전쟁이 막바지에 이른 1945년에 그는
한 학술지에 인공위성을 통신 중계용으로 쓸 수 있다는 내용의
논문을 발표한다. 지구의 자전 속도와 같은 속도로 움직이는 '정지
위성'을 3개만 띄우면, 지구 전체를 커버할 수 있는 위성 중계망이

가능하다는 것이다. 세계 최초의 인공위성 스푸트니크호가 등장한
것이 그로부터 12년이나 더 지난 1957년이었고, 그의 아이디어처럼
통신 위성이 실용화된 것은 1963년의 일이다. 아서 클라크는 생전에
"이 아이디어에 대한 특허 등록을 왜 하지 않았을까" 하고 농담 삼아
이야기한 적이 있다. 그랬더라면 그는 엄청난 거부가 되었을지도
모른다.

　　클라크는 이 밖에도 작품을 통해 다양한 미래 기술 아이디어를
창조했다. 『2001 스페이스 오디세이』에는 인공 지능AI의 반란이
나온다. 인간에게서 모순적인 명령을 받은 AI가 난처한 상황을
해결하기 위해 인간의 목숨을 빼앗는다. 알파고 이후 AI의 윤리 문제가
관심사로 떠오르면서 클라크의 선견지명이 새삼 회자되고 있다.

　　또 우주선보다 경제적인 '우주 엘리베이터'도 클라크의 소설
『낙원의 샘』The Fountain of Paradise(1979년)에 자세히 묘사되었다.

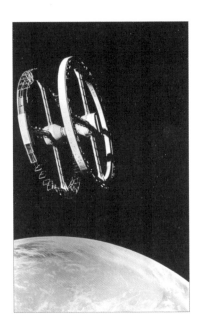

영화 〈2001 스페이스 오디세이〉의 우주 정거장 이미지.

지상에서 볼 때 고정된 위치에 떠
있게 되는 정지 위성 궤도(고도
3만 6,000킬로미터)에 우주
정거장을 만든 뒤 여기서 지상까지
케이블을 늘어뜨려 엘리베이터를
건설한다. 같은 무게만큼 바깥
우주 쪽으로 추를 달면 지구
중력과 원심력이 균형을 이루어
구조물이 안정적으로 지탱된다.
이 엘리베이터를 이용하면
로켓의 분사 에너지보다 훨씬
높은 효율로 운동 에너지를 얻을
수 있다. 1킬로그램을 우주로

운반하는 데에 지상에서 발사하는 로켓은 몇만 달러가 들지만 우주
엘리베이터는 몇백 달러 수준이면 가능하다. 물론 이 프로젝트는
역사상 유례없이 어마어마한 건설비가 필요하고 해결해야 할
부차적인 문제점도 한두 가지가 아니다. 그러나 이론적 검증은 끝났고
장기적으로 우주 개발에 필수적인 인프라이기에 세계 각국은 건설을
현실화할 케이블 신소재와 공법 등에 대한 연구에 매진하고 있다.

세계와 우주를 향한 더 넓은 시야

과학 기술 전망이 얼마나 선도적이냐는 것만으로 클라크의 진면목을
온전히 알아볼 수는 없다. 그의 상상력의 핵심은 과학 기술 자체가
아니라, 기술을 통해 세계와 우주를 더 넓은 시야로 바라보는
데 있기 때문이다. 이는 1973년에 발표한 장편 소설 『라마와의
랑데부』*Rendezvous with Rama*에서 잘 드러난다.

　　어느 날 우주 저편에서 거대한 원통 모양의 인공 물체가 태양계로
날아온다. 시시각각 지구 쪽으로 다가오는 이 물체에 탐사선이
파견되어 내부로 들어가 조사를 벌인다. 놀랍게도 그것은 미지의 외계

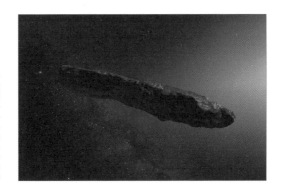

2017년 인류가 처음 발견한 태양계 내의
성간 천체인 오무아무아(공식 명칭은 11
/ 2017 UI)의 상상도. 이 천체는 길고
뾰족한 외형과 태양을 중심으로 포물선
모양을 그리며 움직이는 비행경로(쌍곡선
궤도) 때문에 『라마와의 랑데부』 속
라마와 비교되며 널리 알려졌다.
하지만 인공위성 등에서 나오는 신호와
구분되는 정도의 다른 신호는, 이
천체에서 관측되지 않았다.

존재가 만든 거대한 우주 식민지였는데, 정작 외계인의 모습은 보이지 않는다.

발표된 뒤 세계의 주요 SF 문학상을 휩쓸며 곧장 SF 문학사의 걸작 반열에 오른 이 작품에서 일관되게 강조하는 것은 '3의 철학'이다. 미지의 외계 존재가 남긴 문화는 무엇이든지 '하나, 둘, 셋'으로 이루어진 철학이 반영되어 있다. 건축 구조물들은 동일한 모양이 세 개씩 있고, 각종 로봇의 눈이나 팔다리는 모두 3 또는 3의 배수다. 여러 물체들로 추측컨대 외계인들 역시 팔이 셋 달려 있을 것으로 추정되었다. 일견 단순해 보이는 이 내용은 사실 지구 인류를 지배해 온 이분법적 흑백 논리를 근본적으로 성찰하고 있다. 인류는 '태양의 낮'과 '달의 밤'이라는 물리적 실체로 규정된 철학적 사유 체계에 갇혀 살아왔고, 거기에 삶과 죽음을 각각 투영하기도 했다. 하지만 이 외계인들의 세계는 그와 전혀 다른 환경, 다른 원리일지도 모른다. 결국 이런 묘사가 말하는 바는 명확하다. 지구 중심주의나 인간 중심주의가 과연 우주에 보편적으로 적용될 수 있을까?

클라크는 이런 의문에 섣불리 자신의 답을 내놓기보다 의제를 제기하고 주의를 환기시키는 데에 더 공을 들였다. 그러면서 우리들이 스스로에게 끊임없이 자문하도록 했다. "우리가 생각하는 방식이 과연 우주에서도 옳을까?"

인류에게 가장 소망스러운 운명

중학생 시절 시공간적 시야의 확장이라는 경험을 선사했던 그의 소설은 지금은 『유년기의 끝』이라는 제목으로 나와 있다. 이 작품은 클라크의 초기 대표작으로, 세계적인 스테디셀러이며 문화적으로

많은 영향을 끼쳤다. 지구를 접수한 외계인의 진짜 목적은 인류가 초월적인 존재로 거듭나는 격렬한 과정을 관리하는 것이었는데, 이 주제는 애니메이션 〈신세기 에반게리온〉新世紀エヴァンゲリオン(1995년) 등 일본의 여러 대중문화 창작물에 반영된 바 있다. 원래 큐브릭 감독은 〈2001 스페이스 오디세이〉 전에 이 작품을 영화화하려 했으나 이미 판권이 팔린 후여서 포기했다고 한다. 『유년기의 끝』은 아직까지 영화로 제작되지 못했고 2015년에 3부작 TV 미니시리즈로 만들어졌다.

우주를 향한 원초적 동경을 아서 클라크만큼 진정성을 담아 잘 표현한 작가는 드물다. 그는 내분과 갈등으로 점철된 역사를 이어 가는 인류에게 "눈을 들어 우주를 보자!"라고 외친 사람이다. 인류가 자멸의 위기에서 벗어나기만 한다면, 광활한 우주로 나아가 다른 지적 존재와 만날 것이라는 믿음을 놓지 않았다. 인류에게 가장 소망스러운 운명을 제시한 곳이 바로 클라크의 우주다.

박상준

아서 C. 클라크 Sir Arthur Charles Clarke

1917년 12월 16일~2008년 3월 19일. 영국의 SF 작가, 미래학자. 영국 서머싯에서 태어났으며 킹스칼리지 런던(대학교)에서 수학과 물리학을 공부했다. 20대 후반에 SF 작가로 데뷔한 뒤 단편, 장편, TV 시리즈 등에서 숱한 명작들을 발표하여 아이작 아시모프, 로버트 하인라인과 함께 영미 문화권의 '3대 SF 거장'으로 칭송받는다. 1956년에 스리랑카로 이주하여 2008년에 91세로 작고할 때까지 이곳에서 살았다. 영국의 기사 작위를 받았으며 국제우주대학교ISU의 초대 총장을 지냈다. 그의 이름을 딴 상이 SF 문학, 과학 기술, 문화 등 여러 분야에 걸쳐 다수 있다.

아이작 아시모프
로봇 3원칙의 제안자

2017년 1월 12일 유럽의회에서 주목할 만한 선언이 있었다. 인공
지능을 가진 로봇의 법적 지위를 '전자 인간'으로 인정하고, 이를 로봇
시민법으로 발전시킨다는 것이다. 주요 원칙으로는 로봇이 인간을
위협해서는 안 되며, 인간의 명령에 복종해야 하고, 로봇 역시 자신을
보호해야 한다는 항목들이 꼽혔다.

충분히 실험한 로봇과의 미래

경이로운 순간이었다. 로봇의 권리와 의무를 규정하고 제도화하는
이런 일은 지성 있는 로봇이 생활 전반에 스며들고, 적어도 한 세대쯤
갑론을박을 해 본 뒤에 일어날 일이라 여겨졌었다. 물론 프랑스에서
인권 선언을 채택한 지 200년이 더 지난 지금도 인간의 인권에 복잡한
문제가 많다는 점으로 보건대 이 선언도 별 효과가 없을지 모르지만,
로봇의 기본 원칙을 천명했다는 점에서 의미가 크다.
　　인류가 이처럼 기민할 수 있었던 이유는 현실에서 시행착오를
할 필요가 없어서다. 우리는 이미 충분히 실험했다. 밤하늘의 별처럼

많은 창작물 속에서 AI와 인류가 공존하는 가상 시뮬레이션을 해 보았다.

2017년 유럽의회에서 한 선언의 원칙은 직설적이고도 정직하게 70여 년 전 아이작 아시모프의 로봇 3원칙을 빌려 왔다. 이 또한 적절하다. 아시모프가 이미 이 분야를 바닥까지 탐구해 보았기 때문이다. 로봇 3원칙은 1942년에 아시모프가 단편 소설에서 발표한 뒤 그의 모든 소설에 적용한 로봇의 기본 작동 원리로, 그의 세계관에서 이 원리를 무시한 로봇은 제작할 수 없다.

로봇 3원칙은 이렇다.

1원칙: 로봇은 인간에게 해를 입혀서는 안 된다. 인간이 해를 입는 것을 모른 척해서도 안 된다.

2원칙: 1원칙에 위배되지 않는 한 로봇은 인간의 명령에 복종해야 한다.

3원칙: 1원칙과 2원칙에 위배되지 않는 한 로봇은 자신을 보호해야 한다.

흔히 안전성, 편의성, 내구성으로 요약되는 3원칙이다. 지금도 실상 기계는 이 원칙하에 제작된다. 흔히 안전성은 편의성에 우선하고(압력 밥솥은 밥을 찌는 동안은 열리지 않는다) 편의성은 내구성에 우선한다(아이패드 버튼이 고장이 잘 난다고 해서 누르는 횟수를 제한하지는 않는다). 물론 현실에서는 상황과 용도에 따라 3원칙이 철저하게 적용되지는 않는 경우도 있다. 전쟁터에는 사람을 해치라는 명령에 복종하는 전쟁 기계나 무인 전투기가 존재하고(2원칙이 1원칙을 앞선다), 우주 탐사에 쓰이는 기계는 종종 내구성을 위해 편의성이 희생된다(3원칙이 1원칙을 앞선다).

Isaac Asimov

이 원칙이 철저하게 적용되는 아시모프의 세계관에서는 현실의 인간 사회와는 다른 다양한 현상이 일어난다. 우선 범죄가 일어날 수 없다. 사람이 해를 입는 것을 보면 어디선가 로봇이 달려와 막기 때문이다. 이 세계에서 살인 사건이 일어나 로봇과 인간 형사가 함께 수사하는 소설이 로봇 '다닐 올리버'가 등장하는 장편 시리즈 첫 작품『강철 도시』*The Caves of Steel*(1954년)다.

아시모프는 자신의 무수한 작품에서, 자연법칙의 우회로를 찾는 과학자처럼 이 원칙하에서 일어날 수 있는 맹점과 모순을 실험한다. 1원칙부터 살펴보자. "인간에게 해를 끼치지 않는다"는 것은 대체 무엇인가?『아이, 로봇』*I, Robot*(1950년)이라는 단편집 중 한 에피소드에는 사람의 마음을 읽는 로봇이 등장한다. 이 로봇에게 "인간에게 해를 끼치지 않는" 문제는 내면의 문제로 확장된다. 그는 인간에게 물리적인 해뿐 아니라 심리적인 해도 끼칠 수 없다! 그는 결국 귀에 달콤한 말만 하는 거짓말쟁이 로봇이 되고, 이 거짓말이

결국 인간에게 해를 끼쳤다는 것을 알자 자기 모순으로 기능을 멈추어 버린다.

이 문제는 아시모프의 세계관을 차용한 영화 윌 스미스 주연의 영화 〈아이, 로봇〉(2004년)에서도 다룬다. 로봇은 사고 현장에서 아버지와 아들 중 아버지를 구한다. 아버지가 좀 더 살 가능성이 높았기 때문이다. 하지만 아버지가 원한 것은 자신이

알렉스 프로야스 감독의 영화 〈아이, 로봇〉에 등장하는 로봇 NS-5 시나의 상반신 모형.

죽더라도 아들을 구하는 것이었다. 이 경우, 과연 로봇은 아버지에게 해를 끼친 것인가?

로봇이 인간에게 해를 끼치지 않게 하려면 인간에게 "해를 끼친다는 것이 무엇인가"를 먼저 정의해야 한다. 다시 말해 로봇이 윤리적으로 행동하게 하려면 우선 우리가 "윤리가 무엇인지" 이해해야 한다.

차별주의자로 성장한 AI

아시모프는 이 원칙에 숨겨진 다른 맹점도 놓치지 않는다. '인간'을 어떻게 정의할 것인가? 피부와 출신 지역에 상관없이 생물학적 인간종 모두에게 동등한 인권을 상정한 것도 인류사에 그리 오래지 않았다. 만약 인간이 우주로 진출해 각기 다른 별에 사는 서로를 '외계인'으로 부르게 된다면?

그의 또 다른 장편 소설 《파운데이션》 *Foundation* (1951~1993년) 시리즈에서는 특정 사투리를 쓰는 사람, 즉 특정 지역의 주민만을 인간으로 규정해 다른 인간을 공격하는 로봇이 등장한다. 로봇이 인간을 보편적으로 평등하게 존중하려면, 로봇을 제작하는 인간이 먼저 인간을 보편적으로 평등하게 존중해야 한다는 점을 시사한다.

아시모프의 고민은 이미 눈앞에 닥친 현실의 문제다. 마이크로소프트사는 대화형 AI 테이Tay를 트위터에 업데이트했다. 테이는 알파고처럼 학습이 가능한 AI로, 대화를 통해 사고법을 학습하며 성장할 예정이었다. 하지만 설치된 지 몇 시간 이내에, 테이는 유태인, 무슬림, 여성, 이주민에 대한 혐오를 쏟아 내기 시작하며 순식간에 차별주의자로 성장했다. 이 회사는 놀라 16시간

만에 테이의 활동을 중단시켰다. 이 일은 우리가 가치 판단 없이 AI를 제작했을 때의 위험성을 방증한다.

인류를 지키는 로봇을 상상하다

아시모프의 고민은 작품에 등장하는 로봇의 지능이 높아지면서 점점 복잡해진다. 로봇 장편 시리즈 중 마지막 편 『로봇과 제국』*Robots and Empire*(1985년)에서, 지능이 고도로 발달한 로봇인 다닐과 지스카드는 더 많은 인간을 도우려면 소수의 사람에게 해를 끼쳐야 하는 일이 비일비재하다는 모순에 끊임없이 직면한다. 이들은 결국 모순을 해결하지 못하고 제0원칙으로 "로봇은 인류에게 해를 끼칠 수 없다"는 대전제를 새로 만든다.

문제는 해결된 것 같지만 한층 복잡해졌다. "인류에게 해를 끼치지 않는다"는 것은 과연 무엇인가? 이를 어떻게 정의할 것인가?

마이크로소프트가 개발해 2016년 3월 23일 트위터에 계정을 열었던 대화형 AI 테이의 프로필 화면. 이 AI는 닡러닝을 적용해 트위터 사용자와 대화하며 스스로 학습하는 기능을 지녔으나, 각종 차별 발언과 가짜 뉴스를 주입하는 시도에 무방비로 노출되었다.

한 로봇이 인류에게 해를 끼치는 행동을 했다는 이유로 자기모순으로 기능을 정지해 버린다면, 너무 가혹한 일이 아닐까? 결국 이 원칙을 지키기 위해서는 한 인간의 지능을 한참 뛰어넘는 초지능의 존재를 가정할 수밖에 없다.

초지능을 보유한 로봇 다닐 올리버는 이후《파운데이션》 시리즈에 등장하여, 인류가 멸망하지 않도록 옆에서 지켜보는 주시자의 역할을 한다. "인간에게 해를 끼칠 수 없는" 로봇이 존재하는 세상에서 범죄가 사라졌듯이, "인류에게 해를 끼칠 수 없는" 로봇이 존재하는 세상에서 인류는 멸망하지 않는다.

낙관적이고 열정적인 천재 작가

아시모프는 언제나 로봇이 인류를 멸망시키는 유類의 SF에 불만을 가졌다고 한다. "아니, 왜 그냥 사이좋게 지내면 안 되는데?" 인류가 스스로 멸망하는 유의 SF도 좋아하지 않았다고 한다. "아니, 왜 그냥 계속 번영하면 안 되는데?"

자신의 방에 "천재가 일하고 있음" 따위의 팻말을 걸어 놓고, 강연이 끝나면 〈리골레토〉의 테너를 부를 수 있었던 사람, 자기 사전에 겸손 따위는 없다고 당당하게 말하는 작가, 시상식에서 "제가 열심히 노력했으니 이 영광은 당연하지요" 하고 유쾌하게 말하는 작가, 일생 500여 권의 책을 냈고 도서관 십진분류법상의 모든 항목에 저작을 내놓으신 이 낙관적이고 열정적인 천재 작가께서는, 그 천재성의 일부를 우리가 로봇과의 공존을 모색하는 데에 할애해 주었다.

단지 소설이지만 단지 소설이 아니다. 한 사람의 머리로 상상한

로봇 3원칙은 지금 현실이 되었다. 이 작가는 예언가도 아니고 미래를 보고 온 사람도 아니다. 그의 소설을 통해 세상이 영감을 받았다. 그래서 소설에 맞추어 세상이 변했다. 이미 창작의 세계에서 충분히 실험했다고 판단해 현실에 구현한 것이다.

가상이든 현실이든, 한번 체험한 사람은 믿을 수도 있는 것이다. 새로운 형태의 지성체가 머잖아 우리와 함께할 것이라는 사실을, 그들이 친절하고 너그러우리라는 것을, 그들이 우리를 장수와 번영의 미래로 이끌 수 있다는 것을.

김보영

아이작 아시모프 Isaac Asimov

1920년 1월 2일~1992년 4월 6일. 러시아에서 태어난 미국의 SF 작가. 화학·생화학 박사. 왕성한 필력으로 일생 동안 500권이 넘는 저작을 썼다. 소설과 대중 과학서를 비롯하여 신학, 역사학 등 도서관 십진분류표의 모든 영역에서 책을 낸 사람으로도 유명하다. 1939년 데뷔하여 《로봇》 시리즈, 《파운데이션》 시리즈 등 SF 문학사에 길이 남을 수많은 작품을 남겼다. 아서 C. 클라크, 로버트 A. 하인라인과 함께 SF의 3대 거장으로 불린다.

제리 시겔, 조 슈스터
미국의 신화 슈퍼맨을 만든 10대들

제2차 세계 대전이 막 끝난 1946년, 작가이자 인권 운동가인 서른 살의 스테트슨 케네디는 고민에 빠져 있었다. 그는 백인우월주의단체 큐클럭스클랜Ku Klux Klan, 이른바 KKK단에 위장 가입 중이었다. 남북전쟁 끝 무렵인 1860년대, 노예 해방에 반대하여 생겨난 이 단체는 1920년대에는 회원 수가 450만 명에 이르고 대낮에 워싱턴 DC를 행진할 만큼 기세가 등등했다. 이들은 흑인에 대한 테러, 살인과 강간까지 벌였지만 백인 중심주의 사회가 암묵적으로 방치하는 가운데 성행하고 있었다.

　케네디는 "KKK단은 폭력만 빼고 보면 믿을 수 없이 바보스럽다"는 자신의 생각을 어떻게 퍼뜨릴까 고민했다. 문득 좋은 생각이 떠오른 케네디는 한 라디오 드라마와 접촉했다. 바로 1940년에 시작해 당시 미국 최고의 인기를 누리고 있던 《슈퍼맨의 모험》The Adventures of Superman이었다.

　그 주, 여느 때처럼 충성 서약을 하고 나온 KKK 단원들은 믿을 수 없는 광경을 보았다. 자기 아이들이 머리에 베갯잇을 쓰고 슈퍼맨이 KKK단을 꼭 닮은 적과 싸우는 놀이를 하고 있었다. 어디서 정보가 새 나갔는지 자신들의 비밀 의식이 슈퍼맨 드라마에 연일 공개되고

있었다.

　수치스러워 죽을 지경이 된 단원들은 줄지어 탈퇴했고 가입 신청은 제로로 떨어졌다. 누구 말마따나 "슈퍼맨의 적이 되고 싶은 사람이 누가 있겠는가?" KKK단은 공포감도 신비감도 사라지고 그저 놀림거리가 되었다. 이 16편의 슈퍼맨 에피소드《불타는 십자군》*The Clan of the Fiery Cross*은 KKK단의 몰락을 부추긴 사건 중 가장 흥미로운 것으로, 슈퍼맨이 미국 사회에 어떤 영향을 끼쳐 왔는가를 보여 주는 한 일화다.

현대에 태어난 신화

한국에서 슈퍼맨은 할리우드 영화가 소개되기 전까지만 해도 조롱거리로 여겨졌지만, 초인 영웅이 활약하는 히어로 코믹스는 1930년대 이래 미국 만화 산업의 중심이며, 나아가 미국 대중문화의 큰 축이다. 대규모 공동 창작 체제로 당대 최고의 아티스트와 스토리 작가가 줄줄이 참여하여 무수한 걸작을 쏟아 내는 분야이기도 하다. 앨런 무어Alan Moore가 스토리를 맡고 DC코믹스에서 발간한 『왓치맨』*Watchmen*(1987년)이 1988년 최고의 SF/판타지에 수여되는 휴고상을 수상했고, 2009년 그래픽노블 스토리 부문이 신설된 이후로는 닐 게이먼Neil Gaiman의 『샌드맨: 서곡』*The Sandman: Overture*(2015년)을 비롯한 여러 히어로 만화가 후보작과 수상작에 이름을 올리고 있다. 이런 국가적인 만화 산업이 펼쳐진 계기는 두말할 것 없이《슈퍼맨》*Superman*이었다.

　동갑내기 친구였던 제리 시걸과 조 슈스터는 10대 시절 교내 신문에 연재했던 『슈퍼맨』을 게재할 곳을 찾아 다녔지만

Jerome "Jerry" Siegel, Joseph "Joe" Shuster

"비현실적인 이야기"라며 거듭 퇴짜를 맞았다. 그러다 간신히 1938년 액션코믹스에 게재를 허락받았을 때, 살짝 좌절해 있던 이 젊은이들은 고작 130달러에 저작권을 비롯한 모든 권리를 회사에 넘겨 버렸다. 회사는 물론 작가 자신들조차 꿈에도 성공을 점치지 않은 이 작품은 1회부터 폭발적인 인기를 누렸다. 다른 잡지들이 월 20만~40만 부를 판매하던 시절에 액션코믹스의 판매는 100만 부에 육박했고, 곧 슈퍼맨을 잡지 표지로 하지 않고는 발간이 불가능할 정도로 인기가 높아졌다. 한창 시절의 판매 부수는 월 850만에 다다랐다.

슈퍼맨은 '영웅'의 대명사가 되었고 '강인한 인간'을 부르는 어휘로 굳어졌다. 두 어린 작가가 만들어 낸 슈퍼맨의 특징들, 곧 이중 신분, 변신, 특이한 의상, 초능력은 이후 모든 히어로 만화에 불변의 원칙으로 계승되었다.

하지만 안타깝게도 두 원작자는 권리를 찾으려는 소송 중 해고되었고, 원작자 이름마저 삭제되었다. 『슈퍼맨』이 선풍적인 인기를 끄는 동안 조 슈스터는 시력이 악화되어 만화 일을 접고

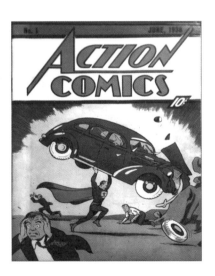

슈퍼맨이 처음 세상에 등장한 1938년 액션코믹스 1권 표지. 슈퍼맨의 여러 팬들이 집단 창작으로 수많은 에피소드들이 덧붙고 이어지고 재해석되면서 일종의 현대판 민담이 되었다.

우편물 배달로 생계를 이어 가야 했고, 파트너를 잃은 제리 시걸도 빈곤한 생활을 했다. DC는 1975년, 〈슈퍼맨〉 영화가 개봉하기 3년 전에야 두 사람에게 연금을 주고 저자임을 인정했다. 하지만 두 사람의 생활은 여전히 좋지

Jerome "Jerry" Siegel, Joseph "Joe" Shuster

않았고, 조 슈스터의 후손은 남은 빚을 상환해 주는 대신 소유권 주장을 포기한다는 문서에 서명해야 했다.

불공정하게 시작한 산업이지만, 저작권이 회사에 있는 독특한 구조가 형성되는 바람에 히어로 만화는 수많은 아티스트들과 스토리 작가가 참여하는 대규모 공동 창작의 형태를 띠게 되었다. 옛 민담처럼 무한히 이야기가 확장하고 영원히 연재가 끝나지 않으며, 한번 만들어진 이야기는 끊임없이 다시 해석되고 재생산된다. 두 젊은이의 상상에서 태어난 이 영웅은, 이주민이 건설했기에 '전통 신화'가 존재하지 않았던 미국이라는 나라에서, SF적인 형태로 만들어진 현대의 민담이자 신화가 된 셈이다.

모든 시대의 미국을 상징하는 캐릭터

슈퍼맨의 인기에 힘입어 무수한 히어로가 연이어 생겨나면서, 그 기원이자 중심인 슈퍼맨은 더욱더 좁은 의미로 '가장 전형적인 영웅상'을 강요받게 되었다. 슈퍼맨은 "진실, 정의, 그리고 미국의 길"을 신앙처럼 읊조리며 그 시대 미국의 자기상을 드러냈다.

제2차 세계 대전 이후, 미국 패권주의 시대에 슈퍼맨의 힘에는 제한이 없었다. 행성을 힘 하나 안 들이고 줄줄이 끌고 다니거나 재채기로 태양계를 부수고 지구를 입김으로 이동시킬 정도였다. 하지만 강해지면 강해질수록 슈퍼맨은 점점 우스갯소리가 되었다.

베트남전 패배와 맞물려 슈퍼맨은 평범한 영웅으로 돌아갔지만, 더 이상 무적의 영웅을 원하지 않는 대중은 점점 슈퍼맨을 외면했다. 결국 1992년 슈퍼맨은 로이스와의 결혼식 전날, 자신의 삶을 돌아보는 인터뷰를 끝으로 코믹스 내에서 죽음을 맞이했다.

한편에서는 이를 두고 미국의 세기가 끝났음을 상징한다고도 했다. 역설적으로, 죽어 가던 슈퍼맨의 인기는 이 사건으로 치솟았고, 이후 무수한 히어로들이 줄줄이 죽었다 부활하는 새로운 유행을 낳아 버렸다. 이 사건 자체가 영웅의 진정한 '힘'은 그 강함이 아니라 희생에 있음을 생각하게 하는 계기가 되었다.

2000년에 와서는 슈퍼맨의 숙적인 렉스 루터가 미합중국 대통령이 되어 절대 악이 외부의 적이 아니라 미국 그 자체일 수도 있다는 성찰을 보여 주었는데, 이 이야기의 첫 에피소드 출간일은 11월 8일, 조지 W. 부시가 앨 고어를 근소한 차이로 이긴 다음 날이었다. 3년 뒤에는 슈퍼맨이 미국이 아닌 소련에 떨어졌다는 가정하에 그려진 마크 밀러Mark Millar의 『레드 선』Red Son(2003년)이 출간되었다. 슈퍼맨을 공산주의의 상징으로 그려 낸 이 작품은 9·11 테러 이후 미국의 신냉전주의를 비판하는 동시에, 한 나라에서 옳다고 믿는 가치가 다른 나라 입장에서는 그렇지 않을 수도 있음을 성찰했다. 한편 오바마 대통령 재임 시절에는 대통령직을 수행하며 남몰래 슈퍼히어로 활동을 하는, 오바마를 꼭 닮은 평행 세계의 흑인 슈퍼맨이 인기를 누리기도 했다.

시대가 바라는 영웅은 누구인가

슈퍼맨에게는 모순적인 정체성이 있다. 미국의 대표적인 상징처럼 보이지만, 실은 유태인 이민자에 의해 태어난 이 캐릭터가 '이미 사라져 버린 외계 행성의 마지막 생존자'라는 절대적인 이방인의 정체성을 지녔다는 점이다. 어쩌면 이 전체가 또한 이민자의 합으로 구성된 미국의 한 정체성이 아닐까.

Jerome "Jerry" Siegel, Joseph "Joe" Shuster

2011년 4월 28일 데이비드 S. 고이어David Samuel Goyer가 스토리를 맡은 슈퍼맨 액션코믹스 900호『사건』The Incident 편은 미 주요 언론이 대서특필하고, 한국에도 외신으로 소개된 하나의 '사건'이었다. 이 작품에서 슈퍼맨은 이란의 테헤란에서 벌어진 반정부 시위에서 시위대 편에 섰다. 슈퍼맨이 24시간 무저항의 시위를 하는 사이에 시위 군중은 12만 명에서 100만 명으로 늘어났고 시위는 평화롭게 마무리되었다. 이것이 국제 문제가 되자 슈퍼맨은 "진실, 정의와 미국의 길은 더 이상 충분하지 않다. 세계는 너무 작고 너무 연결되어 있다"라며 미국 시민권 포기를 선언했다.

미 보수 언론은 실제 인물이 한 일인 것처럼 슈퍼맨을 맹비난했고, DC코믹스 역시 실제 인물을 변명하듯이 "슈퍼맨은 최선을 다해 미국의 방식을 구현한 것이다"라고 서둘러 해명했다. 그 말 그대로, 슈퍼맨의 행동은 '미국의 방식'이 더 이상 미국 안에 머물 수 없음을 보여 준다.

같은 해 8월 DC코믹스는 히어로 서사를 현대적으로 재해석하여

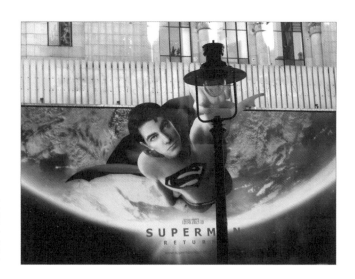

가브리엘 붙은 〈슈퍼맨 리턴즈〉(2006년)의 포스터가 가로등을 통해 둘진하듯이 찍힌 사진. 1938년 만화에서 탄생한 이래로 주먹을 앞으로 빼고 붉은 망토를 휘날리며 하늘을 나는 슈퍼맨의 모습은 영웅의 통의어이자 미국인의 자화상과 같았다.

새로 시작하는 New52 프로젝트를 열었다. 여기서 슈퍼맨은 이방인의
정체성을 갖고 고독하게 살며, 젊은 혈기로 미국의 권위에 끊임없이
도전하는 인물로 재해석되었다. 그레그 박 Greg Pak이 스토리를 쓴
New52 슈퍼맨 액션코믹스 42호에서는 슈퍼맨이 힘을 다 잃은 채로,
시위 군중 앞에서 스스로 몸을 사슬로 묶고 진압 경찰에 무저항으로
맞서는 것으로 과거의 '사건'을 작게 재현하기도 했다.

그리고 2016년, 이 해석은 다시 지워졌고 시골에서 로이스와
결혼해 아들 하나를 두고 소박하게 살아가는 슈퍼맨이 새로 자리를
차지했다. 이 또한 시대의 변화를 대변할 것이다.

슈퍼맨은 영생을 갖고 우리와 함께 살아가는, 실제 존재하는
인물이나 다름이 없다. 한 나라를 넘어서 사랑받기 시작한 슈퍼맨은
그 나라의 이상향을 넘어서서, 시대가 어떤 인물을 '가장 전형적인
영웅'이라 생각하는가를 보여 준다. '가장 원형적인 영웅상'을
독자에게서나 작가에게서나 강요받을 수밖에 없는 이 인물은, 세상이
어떤 가치를 높이 평가하는가를 매번 상징적으로 보여 준다.

김보영

제리 시걸 Jerome "Jerry" Siegel / 조 슈스터 Joseph "Joe" Shuster

1914년 10월 17일~1996년 1월 28일. / 1914년 7월 10일~1992년 7월 30일. 미국의 만화가들. 미국 최초의
슈퍼히어로이자, 대중문화의 가장 유명한 아이콘 중 하나인 슈퍼맨을 창조했다. 제리 시걸은 1992년 윌 아이스
너Will Eisner 명예의 전당에, 1993년 잭 커비Jack Kirby 명예의 전당에 이름을 올렸다. 2005년 캐나다만화책
제작협회는 조 슈스터 상을 제정하여 그 이름을 기렸다.

레이 브래드버리
SF의 음유 시인

대지진이 일어나 도시가 온통 무너져 내리고 건물 두 채만 간신히 남았다면, 하나는 병원으로 쓰고 나머지 한 건물은 무엇으로 써야 할까? 미국 작가 레이 브래드버리의 답은 도서관이다. 다른 모든 건물은 죄다 그 하나에 담긴다. 사람들은 도서관에 가서 재건과 복구에 필요한 지식은 물론, 문학에서부터 경제, 정치, 공학 등등 무엇이든지 필요한 책을 갖고 나와서 폐허 위에 앉아 읽는다. 독서란 우리네 삶의 중심이고 도서관은 바로 우리의 두뇌이다. 도서관이 없다면 문명도 없다.

책이 금지된 반지성적 디스토피아

레이 브래드버리의 대표작 『화씨451』Fahrenheit451은 독특한 이력을 지닌 책이다. 1953년에 처음 출판된 뒤 단 한 번도 베스트셀러 목록에 오른 적이 없지만 세월이 흐르면서 점점 독자들에게 스며들어 지금은 미국의 모든 도서관과 학교에서 필독서로 꼽는다. 제목은 종이가 불타는 온도를 의미하며 섭씨로는 233도가 된다. 주인공 직업은

'파이어맨'fireman인데 원래 뜻은 소방수지만 이 작품에서는 방화수, 즉
불을 지르는 사람이다. 그가 불살라 없애 버리는 대상은 책이다.

의식주 문제가 해결된 근미래, 사람들은 자동차로 스피드를
즐기거나 벽면 TV, 이어폰을 끼고 산다. 그런데 책만은 금지되어
있다. 독서는 물론이고 소지하는 것조차 불법이다. 주인공은 신고를
받는 즉시 동료들과 출동하여 숨겨진 책들을 끄집어내 불태워 버리고
책을 숨겼던 사람도 체포한다. 이렇듯 주어진 사명에 충실하던
주인공은 어느 날 이웃 소녀와의 대화를 계기로 책이라는 것의 내용을
궁금해하는 불경죄에 눈을 뜬다.

이 작품은 발표 당시인 1950년대에는 '빨갱이'를 색출한다며
마녀사냥을 벌이던 매카시즘의 횡포를 고발하는 의미로
이해되었지만, 시대가 지나면서 책과 독서, 교육을 위협하는 대중
매체의 지배를 경고하는 광의의 메시지로 그 해석이 확장되어
고전으로 발돋움했다. 정치보다 더 근본적인 교육의 빈곤이라는
문제를 제기하는 작품이 된 것이다. 작품에서 과학 기술과 대중

매체의 발달로 사람들은 점점
지적 활동을 등한시하고
독서, 특히 문학을 비롯한
인문 교양을 멀리하게 된다.
처음에 책을 태우기 시작한
것은 정부가 아니라 그저
책 읽기를 싫어하는 보통
사람들이다. 책을 읽고
생각하고 되새김으로써 다시
또 책을 찾아 드는 습관에서
멀어진 사람들은 나중에

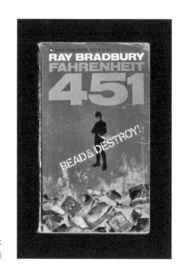

레이 브래드버리의 소설 『화씨451』의 영문판 표지 중 하나.
주인공은 책을 불살라 없애는 일이 직업이다. 이 작품이
묘사한 반지성의 디스토피아는 현실에서도 종종 볼 수
있다.

정부가 나서서 정보를 통제하기 시작해도 무비판적으로 받아들인다. 이런 사회의 말로는 필연적으로, 통제 사회를 그린 조지 오웰의 소설 『1984』가 될 수밖에 없다.

책과 독서라는 신세계에 눈뜬 주인공은 자신의 집에 책을 숨겨 두고 읽다가 발각되어 결국 탈출한다. 그리고 책을 보존하는 비밀 결사에 합류하는데, 이때 사람들을 소개하는 장면이 무척 인상적이다. "나는 플라톤의 『국가』요. 저 사람은 『걸리버 여행기』, 또 저 사람은 『종의 기원』이오……." 정부의 감시를 피하기 위해 사람들이 책을 불태우기 전에 내용을 통째로 암기한 것이다.

미국에서 『화씨451』은 교양 상식이다. 마이클 무어 감독은 조지 W. 부시 전 미국 대통령의 대(對) 테러 전쟁을 비롯한 여러 정치적 난맥상을 신랄하게 비판한 다큐멘터리를 만들면서 〈화씨9/11〉이란 제목을 붙였는데, 이 또한 브래드버리의 『화씨451』을 오마주한 것이다.

화성의 아라비안 나이트

브래드버리 특유의 스타일은 단편 작품들에서 잘 드러난다. 『화씨451』과 함께 그의 양대 대표작으로 꼽히는 『화성 연대기』*The Martian Chronicles*(1950년)를 보면 왜 그를 우주의 음유 시인이라 부르는지 잘 알 수 있다. 연작 단편집인 『화성 연대기』는 지구 인류의 화성 이주사를 서사시 형식으로 담고 있는데, 마치 아라비안 나이트처럼 온갖 드라마틱한 에피소드들이 초현실적인 몽환성을 깔고 파노라마처럼 펼쳐진다. 인간이 처음 화성에 도달하고 뒤이어 본격적인 화성 이민이 시작되며, 그 과정에서 사멸해 가고 있던

화성인들은 쓸쓸한 최후를 맞는다. 저마다의 사연을 갖고 화성을 찾았던 온갖 인간 군상들이 화성에서 겪는 이야기가 아련하고 애틋하기 그지없다. 『화성 연대기』는 1980년대에 TV용 3부작 영화로 만들어져 한국에서도 방영된 바 있다.

개인적으로는 『화성 연대기』 중에서 「밤중의 조우」Night Meeting라는 에피소드를 각별히 좋아한다. 각자 다른 시공간 우주에 살던 지구인과 화성인이 시공의 뒤틀린 틈에서 우연히 만나 소통의 경험을 나눈다. 서로 적대하기보다는 상대방의 세계에 대한 호기심과 자신들의 세계에 대한 자부심을 확인하며 우호적으로 대화하다가 다시 기약 없는 작별 인사를 나눈다. 이 이야기는 『화성 연대기』를 대표하는 메시지임과 동시에 어쩌면 SF의 정서를 가장 잘 대변해 주는 내용이기도 하다. 우주의 시공 속에서는 모든 것이 덧없음을 깨닫게 하는 제행무상諸行無常의 철학이랄까.

이런 시적 감성이 유난히 충만해서 브래드버리는 여느 SF 작가들과 달리 일찍부터 주류 문단의 주목을 끌고 평단의 지지와 폭넓은 독자층을 확보했다. 그럴 수 있었던 또 다른 비결은 작품들의 저변에 깔린 정서가 여느 SF 작가들과는 달랐다는 점이다. 브래드버리의 이야기에는 우주 영웅 모험담이나 신기한 발명, 발견 등 과학 기술로 대표되는 서구 문명의 팽창주의나 계몽주의가 당위성으로 깔려 있지 않다. 그의 작품을 읽은 독자는 섬세한 감수성에 젖어들며 잔잔한 자기 성찰에 빠지기 마련이다. 브래드버리의 작품은 한마디로 주류 문학의 정서와 SF, 판타지 형식의 환상적인 조합인 셈이다.

브래드버리는 SF 문학사에서 그 어떤 계보에도 속하지 않는 독자적인 위상을 지녔다. 쥘 베른이나 H. G. 웰스 같은 SF 문학의 시조들 중 누구와도 닮지 않았고, 동시대를 풍미했던 SF의 3대 거장,

즉 아서 클라크, 로버트 하인라인, 아이작 아시모프와도 확연히
구별되는 자신만의 작품 세계를 구축했다. 그는 "브래드버리처럼 쓰는
작가는 브래드버리뿐이다"라는, 작가로서 누릴 수 있는 최상급 찬사를
들었다. 2012년에 그가 세상을 떠난 뒤 스티븐 스필버그 감독은
"브래드버리는 내 최고의 SF 작품들의 뮤즈였다. SF와 판타지에 관한
한 그는 영원불멸이다"라며 그를 기렸고, 버락 오바마 전 대통령은
"그의 스토리텔링 능력이 우리의 문화와 세계를 확장시켰다. 그의
상상력은 우리가 세상을 더 깊이 이해하고, 변화를 이끌고, 고귀한
가치를 표현하는 도구가 되어 주었다. 앞으로도 숱한 세대가 그에게서
영감을 받을 것이다"라는 공식 조사를 발표했다.

한국 사회의 책은 안녕한가

프랑스 누벨바그 영화의 핵심 인물인 프랑수아 트뤼포François Roland
Truffaut 감독은 1966년에 『화씨451』을 영화화했다. 트뤼포 감독이
처음으로 찍은 컬러 영화였던 이 작품은 원작의 설정을 과감히
재구성하면서도 주제를 잘 살린 수작으로 지금까지도 세계의
영화광 및 SF 팬들에게 사랑받는다. 그런데 이 영화에는 흥미로운
장면이 있다. 불타는 책들 중에 한글이 보이는 것이다. 어떤 연유로
한국어 책이 들어갔는지 알 수 없지만 예전부터 이 장면을 볼 때마다
의미심장한 기분을 느꼈다. 영화가 나오고 50여 년이 지나 21세기가
되어 한국에서 문화 예술계 블랙리스트나, 역사 교과서 국정화 같은
일이 일어나리라고 브래드버리는, 트뤼포 감독은 짐작이나 했을까.
　　사람들이 갈수록 책을 안 읽는 추세에 대해 염려의 목소리가
많다. 한편으로 교양 콘텐츠를 활자 매체로 습득하던 '구텐베르크

마인드'의 시대가 가고, 이제 영상 매체를 기본으로 삼는 새로운 세대가 자라나고 있다는 관측도 존재한다. 어쨌든 과학 기술이 가속 발달하는 시대는 문명사적 전환을 강하게 암시한다. 이런 시대에 여전히 브래드버리를 읽어야 하는 까닭이 있다면, 바로 자유로운 시인의 마음으로 과학 기술을 대하는 태도를 지켜야 해서일 것이다.

박상준

레이 브래드버리 Ray Douglas Bradbury

1920년 8월 22일~2012년 6월 5일. 미국 일리노이주에서 태어나 성장기를 보내고 14세 때 가족을 따라 로스 앤젤레스로 이주했다. 어릴 때부터 도서관에서 책 읽기를 즐겼고 10대 초반부터 글쓰기를 시작했는데 집안 형 편상 종이가 귀해서 정육점의 고기 포장지에다 습작을 하기도 했다. 20대 중반에 전업 작가가 되어 특유의 몽 환적인 스타일로 주류 문학계의 주목을 끌었다. 소설뿐 아니라 시나리오, TV 대본, 희곡, 시, 에세이 등 다양한 분야에 걸쳐 광범위한 저작을 남겨 20세기 미국 문화에 적잖은 기여를 했다. 2000년에 전미도서상 평생공로 상을, 2007년에 퓰리처상 특별상을 받았다. 장기간 투병 끝에 2012년에 로스엔젤레스에서 91세의 나이로 세 상을 떠났다. 바로 그해에 화성 탐사선 큐리오시티호가 착륙한 지점에 그의 이름이 붙었다.

로버트 하인라인

적나라한 미국의 관찰자

SF가 현실로 나타난 상황을 2016년에 두 번이나 목격했다. 첫 번째는 알파고와 이세돌의 대결. TV 바둑 중계를 보면서 "SF가 라이브로 펼쳐지고 있구나!"라는 생각에 감회가 새로웠다. 사실 알파고와 같은 AI의 등장은 시간문제였을 뿐, SF에서 진작부터 예견해 온 일이다. 충격적인 것은 두 번째였는데, 바로 미국의 대통령 선거 결과였다. 도널드 트럼프가 비록 대선 과정에서 상당한 주목을 끌기는 했지만 정말로 당선되리라고는 생각하지 못했다. 그러나 소설보다 더 허구 같은 일이 현실에서 벌어지는 것을 보면서, 로버트 하인라인이라는 SF 작가를 재평가하게 되었다. 그의 사회학적 상상력이 낡았다고 여겨 왔는데 사실 하인라인은 무섭도록 예리한 통찰을 지닌 인물이었던 것이다.

영어 문화권에는 '빅3'Big Three라고 불리는 세 명의 SF 작가가 있다. 아서 클라크와 아이작 아시모프, 그리고 로버트 하인라인이다. 클라크는 『2001 스페이스 오디세이』로, 아시모프는 '로봇 공학의 3원칙'을 담은 소설들로 유명하다. 하인라인은 영화 〈스타쉽 트루퍼스〉Starship Troopers(1997년)의 원작 소설 등을 쓴 작가인데, 앞의 두 사람에 비해 한국에서는 조금 덜 알려진 편이지만 미국에서는

지금까지도 상당한 영향력을 끼치는 문화 아이콘이다.

세 작가 모두 미래 세계에 대해 놀라운 통찰과 전망을 보여 주었지만 저마다 스타일 차이가 있다. 아시모프가 아이디어와 스토리텔링을 결합하는 달인이라면, 클라크는 우주를 향한 동경 그 자체를 이야기로 형상화하는 데 특출한 재능이 있다. 그에 비해 하인라인은 미래를 배경으로 강렬한 캐릭터들의 드라마를 연출하는 것이 장기였다. 한마디로 '인간 사회의 탐구'라는 면에서 독보적인 솜씨를 보여 주는 작가다.

배타주의에 빠진 미국을 예견하다

하인라인의 작품들 중 대부분은 같은 배경을 공유하는 《미래사》*future history* 시리즈 연작으로 묶인다. 숱한 중·단편과 장편이 이 시리즈에 포함되며 등장인물이나 사건이 겹치는 경우도 많다. 19세기 중반부터 43세기까지의 장대한 연대기다. 그중 21세기를 다룬

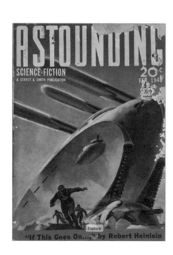

「이대로 간다면」If This Goes On- 이라는 중편 소설이 있는데, 10년쯤 전에 이 작품을 읽고는 하인라인의 사회학적 상상력이 구태의연하다는 아쉬움을 지울 수 없었다. 1940년에 발표된 이 소설은 21세기의 미국을, 과학 기술은 발달했지만 정치적으로 전체주의와 종교가 독재를 하는 국가로 그리고 있다. 계몽

로버트 하인라인의 「이대로 간다면」이 처음 실렸던 SF 잡지 「어스타운딩 사이언스 픽션」의 1940년 2월호 표지.

시대와 모더니즘을 거쳐 오늘날과 같은 민주주의 체제를 확립해 온 서양의 역사적 발전이 오히려 퇴보한다고 본 것이다. 실제 21세기를 살고 있는 관점에서 이런 전망은 설득력이 너무 떨어져, 작가가 단지 스토리텔링의 재미를 위해 안이한 설정을 취한 것 아닌가 하는 의심마저 들었다.

그러나 트럼프의 당선 및 취임 이후의 거침없는 행보들은 하인라인의 「이대로 간다면-」의 분위기와 상당히 흡사하다. 배타적인 이민자 정책, 인종과 사회적 소수자에 대한 편견이 엿보이는 발언, 무역 분쟁 등 외국과의 갈등 과정에서 드러나는 강경한 국수주의적 태도 등등. 하인라인의 《미래사》 연대기에서는 2012년에 선출된 미국 대통령이 종교 독재자로 탈바꿈하고 미국은 강력한 전체주의 경찰국가가 된다. 현실의 미국에서는 트럼프의 행정 명령으로 공항에서 이슬람권 여행자들이 대거 입국 거부당하는 사태가 있었는데, 조금이라도 미심쩍은 사람이라면 닥치는 대로 혹독한 이단 심문에 회부하는 소설 속 장면을 떠올리게 한다. 한마디로 트럼프는 이전의 정치 지도자들에게서 예를 찾기 어려울 정도로 노골적인 편집

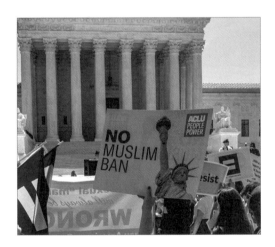

2018년 6월 워싱턴 DC에서 열린 행정 명령 반대 집회에서 한 시민이 들고 있는 표어. 2017년 3월 트럼프 대통령은 이슬람권 7개국의 입국을 금지했던 기존의 행정 명령을 다소 완화한 수정 행정 명령에 서명했지만 여전히 무슬림 입국 금지 조치라는 반발을 불러왔다.

성향을 보이는 인물인 것이다.

사회는 진보하지 않는다, 적응할 뿐

엄밀히 따지자면 하인라인의 이런 전망은 미래 예측이라기보다는
현실에 대한 은유일 것이다. 비록 올더스 헉슬리의『멋진 신세계』나
조지 오웰의『1984』처럼 본격적인 디스토피아 문학으로
평가하기에는 통속성의 비중이 크지만. 사회적 '진화'의 개념을 제대로
깨닫게 해 준다는 것이 하인라인 작품의 미덕이다. 다윈이 제창한
진화라는 개념은 흔히 더 나은 쪽으로의 일관된 변화라는, 긍정적
방향성을 지닌 것으로 오도되고는 했다. 그러나 사실 진화란 시시각각
불규칙적으로 변화하는 환경에 적응하는 과정 그 자체를 의미할 뿐,
발전이나 개선과는 성질이 다른 개념이다. 사회와 역사의 진화도
민주주의나 휴머니즘이 확대되는 과정이 아니라, 단지 시대마다
다른 정치 경제적 환경에 최적화되려는 변화일 뿐이라고 하인라인은
말한다.
　　하인라인의 이런 세계관은 그의 이력에서 배태되었다.
1907년생인 그는 미 해군사관학교를 졸업하고 직업 군인으로
구축함에서 복무하다가 건강 문제로 20대 후반에 전역해야 했다.
이후에 작가가 되기 전까지 여러 직업을 전전했는데 그중에는 정치인
활동 이력도 있다. 저명한 저술가이자 사회주의자인 업튼 싱클레어가
1934년에 민주당 후보로 캘리포니아주 지사에 출마했을 때 그의 선거
캠프에서 활동했고, 그 자신도 캘리포니아주의회 하원 의원 출마를
시도했지만 당내 경선을 통과하지 못했다. 광산이나 부동산 같은
사업에도 손을 댄 적이 있다. 그러다가 30대 초반에 처음 단편 소설을

판매한 뒤로 계속 성공적인 전업 작가의 길을 걸었는데, 그 이전에 겪은 다양한 경험이 소설 속 캐릭터들을 풍성하게 장식한 바탕이 되었다. 즉 그는 처음부터 인간과 사회를 불규칙한 역동성을 지닌 존재로 파악했던 것이다.

과학 기술 진보의 환상을 거부한 작가

오늘날 하인라인은 미국 자유주의의 형성에 어느 정도 문화적 지분을 지녔다는 평가를 받는다. 한국에서는 자유주의liberalism와 보수주의conservatism를 흔히 혼동하지만, 이 둘은 엄연히 다른 가치관이다. 자유주의자로서 하인라인은 정부나 종교의 간섭이 최소화되어야 한다고 믿었다. 물론 방종과 구별되는 윤리도 강조했다. 이런 사상은 그의 대표작인『달은 무자비한 밤의 여왕』The Moon Is a Harsh Mistress(1966년)이나『낯선 땅 이방인』Stranger in a Strange Land(1961년) 에서 잘 드러난다.『달은 무자비한 밤의 여왕』은 지구에서 독립하려는 달의 이야기다. 달 식민지는 지구의 도움 없이는 존속이 불가능한 곳이지만 지구의 일방적인 지배와 착취를 거부하고 독립 전쟁을 벌인다. 이 작품에 묘사된 달 식민지의 모습과『낯선 땅 이방인』의 주인공 캐릭터는 1960년대 히피 사회에서 대단한 호응을 얻었다. 『낯선 땅 이방인』은 화성인들이 양육한 주인공이 지구에 돌아와서 벌이는 행적을 묘사한 작품인데 마치 예수와도 같은 선지자적 아우라를 발산하여 당시 히피족들 사이에서 경전처럼 애독되었다.
　　이와는 달리『스타십 트루퍼스』(1959년)는 하인라인 작품 세계의 넓은 스펙트럼을 보여 주는 흥미로운 예다. 폴 버호벤 감독의 영화로 국내에도 잘 알려진 이 작품은 일견, 노골적인 군국주의 찬양가로

읽힐 수 있다. 작중 묘사되는 국가도 극우 파시스트 체제여서 발표
당시에 항의를 많이 받았다고 한다. 그러나 하인라인은 이런 체제를
옹호했다기보다는 외계인과 우주 전쟁을 벌이는 나라라면 군국주의
형태가 가장 어울린다고 판단해서, 그런 묘사를 했을 가능성이 높다.
앞서 얘기했듯이 전쟁 상황이라는 환경에 적응한 사회적 진화의 한
형태로 볼 수 있겠다. 오늘날 이 소설은 밀리터리 SF의 시조이자 훗날
일본 애니메이션 등에서 차용하는 강화 전투 장갑복을 처음 등장시킨
작품으로도 기억된다.

　　로버트 하인라인은 과학 기술의 진보가 반드시 인간 사회의
진보로 직결될 것이라는 환상을 거부한 작가였다. 어떠한 이념이나
종교로부터도 자유로운 의지가 최선이라고 믿었지만, 그런 세상이
순조롭게 실현된다는 낙관론을 펼치지는 않았던 것이다. 트럼프 집권
이후 정치 사회적 논란들이 계속되는 양상을 보면, 하인라인의 통찰이
담긴 여러 소설들은 '사회학적 SF'로서 앞으로도 우리에게 적잖은
참고가 될 듯하다.

<div align="right">박상준</div>

로버트 하인라인 Robert Anson Heinlein

1907년 7월 7일~1988년 5월 8일. 미국의 SF 작가. 6대째 미국에서 살아온 독실한 기독교 신앙의 독일계 집
안에서 성장했다. 미 해군사관학교를 졸업하고 직업 군인의 길을 꿈꾸었으나 건강 문제로 조기 전역한 뒤 30대
초반에 작가로 데뷔했다. 개인의 자결권을 옹호하는 우익 자유주의 이념을 작품에 강하게 투영하여 많은 추종
자를 거느린 한편, 격렬한 논쟁을 촉발하기도 했다. 대표작으로 『달은 무자비한 밤의 여왕』, 『스타십 트루퍼스』
등이 있으며 휴고상을 4회 수상했다. 1975년 미국SF작가협회가 제1대 그랜드 마스터로 선정한 바 있으며, '미
스터 사이언스 픽션'이라는 별명을 들을 만큼 SF계에서 다방면으로 크나큰 영향력을 지녔다. 베트남전쟁 당시
미국의 SF 작가들은 미국의 개입에 찬반 양편으로 입장이 갈렸는데, 개입에 반대한 아시모프와 달리 하인라인
은 찬성하는 쪽이어서 논란이 일기도 했다.

스탠 리

슈퍼히어로들의 신

한국 사람이 가장 많이 본 프랜차이즈 영화는 무엇일까? 원작 소설의 엄청난 성공에 힘입은 《해리 포터》 시리즈? 아니면 무려 50년 넘게 관객이 누적되어 온 《007 제임스 본드》 시리즈?

답은 마블의 슈퍼히어로 영화들이다. 놀랍게도 처음 국내에 개봉된 지 10년이 조금 넘었으나, 누적 관객은 대한민국 총 인구의 두 배를 넘어섰다. 2008년 〈아이언맨〉*Ironman*을 시작으로 2019년 여름 〈스파이더맨: 파 프롬 홈〉*Spider-Man: Far From Home*까지 총 23편의 영화가 동원한 총 관객은 1억 2,800만 명(출처: 영화진흥위원회)을 훌쩍 넘는다.

세대를 넘는 청소년들의 영웅상

마블코믹스는 DC코믹스와 함께 미국의 양대 만화 출판사로서 1930년대부터 지금까지 이어지는 오랜 역사를 지녔다. 두 곳에서 창조된 슈퍼히어로들은 사실상 전 세계 청소년들에게 성장기의 우상으로 각인되며, 세대를 뛰어넘는 공감과 추억의 대상이 되었다.

마블코믹스의 대표적인 캐릭터는 스파이더맨, 아이언맨, 헐크, 엑스맨, 캡틴 아메리카, 토르, 판타스틱4 등이며 DC코믹스의 대표 캐릭터는 슈퍼맨, 배트맨, 원더우먼 등이다.

1990년대 이후 컴퓨터 그래픽의 발달로 이들 슈퍼히어로가 등장하는 실사 영화가 만들어져 큰 성공을 거둔 뒤, 할리우드의 영화 판도는 완전히 바뀌었다. 거대한 가상 우주를 공통 배경으로 삼는 프랜차이즈 시리즈의 전성시대가 된 것이다.

한국의 장년 세대는 청소년기에 만화 속 슈퍼히어로들을 TV 드라마로 접했다. 어린아이들이 보자기를 두르고 슈퍼맨처럼 날았고, 《두 얼굴의 사나이 헐크》가 방영된 다음 날이면 삼삼오오 모여서 상체 근육에 잔뜩 힘을 주며 헐크로 변신했다. DC코믹스가 슈퍼맨이나 배트맨 등 이름값에서 앞서는 슈퍼히어로들을 거느리고 있지만, 전체적인 흥행세는 마블코믹스 쪽이 단연 우세하다.

오늘날의 마블코믹스를 이룩한 인물이 바로 스탠 리다. 그는 전 세계 만화계의 전설로 추앙받는다. 월트 디즈니가 애니메이션과 테마파크의 전설이라면, 스탠 리는 만화 원작부터 드라마, 영화까지

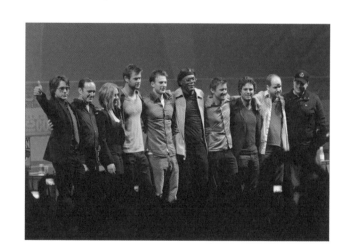

2010년 세계 최대의 만화 축제인 샌디에이고 코믹콘 인터내셔널에 참석한 영화 〈어벤져스〉의 주연 배우들. 아이언맨, 헐크, 캡틴 아메리카, 토르, 블랙 위도우 등은 만화가 스탠 리의 마블코믹스가 창조했다.

앞으로도 끊임없이 이어질 창작 캐릭터들과 스토리의 거대한 가상 우주를 창조한, 영웅들의 신과 같은 존재다.

만화적 상상력이 과학 기술로 실현되다

스탠 리가 창조해 낸 환상의 본질은 곧 '만화적 상상력'이다. 만화적 상상력이란 말은 사실 지난 시대에는 냉소적인 뉘앙스를 풍겼다. 터무니없이 비현실적인 공상, 어린애 같은 철없는 발상일 뿐 진지한 고려의 대상이 될 수 없는 망상 등등. 하지만 과학 기술의 발달로 이런 만화적 상상력들은 점점 더 현실의 영역으로 들어왔다. 지금은 상상력과 과학 기술이 서로 피드백을 주고받으며 가속되는 양상이다.

슈퍼히어로 만화에 나오는 발상들은 하나같이 현실의 과학과 자연법칙을 거스르는 것이어서 SF보다는 판타지와 다름없을 정도로 개연성이 없다고 간주되었다. 예를 들어 스파이더맨이나 헐크는 인간의 신체가 순식간에 돌연변이를 일으킨다는 설정이다. 그런

스파이더맨과 같은 마블코믹스의 주인공은 대부분, 감마선 노출이나 유전자 조작 거미 등 과학 기술이 개입한 결과로 영웅적인 능력을 소유하게 된다.

변이 자체가 생리학적으로 가능한지와는 별개로, 생물학적인 변이는 오랜 시간에 걸쳐 천천히 일어난다는 것이 이전의 고정 관념이었다. 변이가 아닌 탈바꿈(변태)의 경우에도 나비가 고치에서 나오거나 뱀이 허물을 벗는 과정에 몇 시간이 소요된다. 그러나 나노 기술의 발달은 이런 변이가 순식간에 이루어질 수 있는 가능성을 제시한다. 비현실적으로만 보이는 상상을 어떻게 하면 실제로 구현할 수 있을지 고민하고 연구하는 과정이 실제로 현대 과학 기술의 발전사에 어느 정도 기여하고 있다.

또 한 가지 중요한 점은 상상에서 출발한 과학 기술이 실현되었을 때 사회적, 문화적으로 우리에게 어떤 영향을 미치는가이다. 스탠 리의 마블코믹스 주인공들이 인기를 얻은 비결은, 바로 이런 문제에 대해 고뇌하는 인간다움을 지녔다는 데 있다.

과학 기술에 번민하는 현대 인류의 자화상

DC코믹스는 슈퍼맨처럼 압도적인 능력을 지닌 주인공이 활약하는 스토리 중심인 반면, 마블코믹스는 캐릭터의 개성이 살아 있다는 평을 듣는다. 마블코믹스의 슈퍼히어로 상당수는 태생의 비밀에 첨단 과학 기술이 개입되어 있다. 스파이더맨은 방사능을 쐰, 혹은 유전자가 조작된 거미에게 물려 탄생했고, 헐크는 실험 도중 강력한 감마선에 노출되어 괴물로 변신하게 되었다. 이들은 새로운 능력을 이타적인 목적으로 사용하는 휴머니즘을 보여 주지만 정작 자신에게 닥친 운명에 괴로워한다. 한 발짝 물러나서 보면 이 슈퍼히어로들은 발달한 과학 기술의 혜택을 누리는 한편으로 그 폐해에 번민하는 현대 인류의 자화상이나 다름없다.

이런 딜레마를 가장 잘 보여 주는 캐릭터가 샘 레이미의
영화 〈스파이더맨 2〉*Spider-Man 2*의 악당 옥타비우스 박사다. 그는
물리학자로서 새로운 에너지 실험을 하다가 인공 지능 칩이 척추와
융합되면서 기계의 지배를 받게 된다. 원래는 위험한 실험에 이용할
기계 팔을 몸에 부착한 것인데 과전류가 흐르면서 기계 팔을 제어하는
인공 지능 칩이 척추를 통해 두뇌까지 침투하고 말았다. 인공 지능은
처음에 입력된 목표가 달성될 때까지 멈추지 않고 폭주를 계속했고
그 와중에 옥타비우스 박사도 기계의 의지에 굴복하여 악당인 닥터
옥토퍼스로 변신한다. 가끔씩 원래의 선한 인간으로 돌아오기도
하지만 결국에는 인공 지능에 종속된 괴물이 되어 버린다.

　　새로운 과학 기술이 사회에 수용되는 과정에서는 과연 어디까지
받아들일지에 대한 논쟁이 항상 일어난다. 윤리적으로 명쾌하게
구분되는 흑백 논리를 적용하기 어려운 문제이기 때문이다. 1978년
영국에서 세계 최초의 시험관 아기가 탄생했을 때도 종교계를 비롯해
많은 사람들이 우려와 반대의 목소리를 내었다. "인간이 신의 영역을
함부로 건드리는 것이 아닌가? 인공 수정으로 태어난 아이가 과연
아무런 탈 없이 잘 자랄까?" 하지만 이제까지 검증되었다시피 시험관
아기 기술은 별 문제가 없다.

　　줄기세포를 이용한 단성 생식은 또 어떤가? 시험관 아기
기술로도 2세를 얻을 수 없는 세상의 많은 불임 부부들에게
줄기세포를 이용한 복제 기술은 새로운 복음이 될 수 있지만, 아직은
받아들일 사회적 준비가 되어 있지 않다. 복제된 2세를 허용할 경우에
나타날 부작용이나 사회적 파장들이 제대로 연구, 분석되지 않았기
때문이다. 앞으로 영원히 금지될지 어떨지도 지금은 알 수 없다.

　　변수는 바로 21세기 세대다. 이들은 만화적 상상력을 현실처럼
묘사한 여러 SF 콘텐츠를 접하며 자랐고, 실생활에서도 시시각각

변화, 발전하는 과학 기술 환경에 익숙하다. 21세기에 태어나 자란 세대는 곧 사회의 중추 세력으로 편입된다. 과연 이들에게 만화적 상상력은 어떤 의미일까? 아마 기성세대들처럼 터무니없는 공상으로만 받아들이지는 않을 것이다. 그들이 주인공이 될 근미래 세상은 과학 기술을 수용하는 윤리적 잣대도 기성세대보다 더 유연해질 가능성이 있다. 그때 아무쪼록 그들이 보고 즐긴 슈퍼히어로들의 모습에서 고뇌와 성찰도 함께 본받기를 기원한다. 스탠 리가 지금까지도 사랑받는 슈퍼히어로들을 만들어 내고 그들의 아버지처럼 추앙받는 이유는, 그 영웅들이 만화적 상상력의 화신인 동시에 늘 인간적 면모를 잃지 않는 휴머니즘을 부여받아서였다. 만화적 상상력에는 윤리적 고려가 필요하다.

박상준

스탠 리 Stan Lee

1922년 12월 28일~2018년 11월 12일. 미국의 만화 작가. 스탠 리는 필명이고 본명은 스탠리 마틴 리버 Stanley Martin Lieber다. 뉴욕에서 루마니아 출신 유태인 부모 사이에서 태어났다. 집안 형편이 좋지 않아 어릴 때부터 배달원이나 사무 보조원 등 다양한 일을 했으며, 17세에 고등학교를 졸업한 뒤 한 출판사의 만화사업부에 들어가 조수로 일하기 시작했다. 19세 때 회사 내 갈등이 생겨 편집장 대리가 되었다가 이내 수완을 발휘해 만화 부문 책임 편집자 자리를 맡았고, 그로부터 30여 년 뒤 발행인에 오른다. 이 회사가 마블코믹스다. 창작뿐만 아니라 소속 만화가들을 잘 이끈 예술 경영인으로도 높은 평가를 받는다. 90세를 훌쩍 넘겨서도 마블코믹스 원작의 슈퍼히어로 영화들에 카메오로 출연하는 등 팬들과 소통을 이어 나가다가 2018년에 95세로 세상을 떠났다.

프랭크 허버트
사막화 대처법을 제시한 최초의 생태학 소설

2011년 즈음부터 미국 캘리포니아주는 1895년 이래 최악의 가뭄에 시달렸다. 6년간 지속된 가뭄으로 저수지는 말라붙었고 1,250만 그루의 나무가 말라 죽었다. 주 정부는 167년 만에 절수 명령을 시행해 물 배급을 25퍼센트 줄여야 했다. '가뭄 종료'가 선언된 것은 2017년 4월 7일이 되어서였다. 하지만 계속되는 지구 온난화를 생각하면 이런 대규모 가뭄은 언제 다시 닥칠지 모른다.

캘리포니아주립대학교의 과학·환경 정책 교수인 다니엘 페르난데스Daniel Fernandez 는 오래전부터 '바람덫'과 '이슬 응결기' 연구에 골몰해 왔다. 이는 프랭크 허버트의 SF 소설 《듄》Dune에 나오는, 공기 중의 수증기를 수집해 먹는 물로 바꾸는 장치다. 지역 사회에 물 관리 서비스앱을 제공하는 스타트업 회사 워터스마트의 창립자 피터 욜레스Peter Yolles 는 늘 '사막복'에 매료되었다고 말한다. 마찬가지로 소설 《듄》에 등장하는, 몸에서 나는 수분을 재활용하는 옷이다. 이들은 사막화되어 가는 캘리포니아를 구하려면 《듄》의 지혜를 배울 필요가 있다고 말한다.

사막에서 생각하는 지구의 생태계

《듄》은 허버트가 1963년부터 쓰기 시작해 죽을 때까지 썼으며,
이후 그 아들이 속편을 이어 가고 있는 장편 대하소설이다. SF로서는
처음으로 인종, 종교, 정치, 지형, 문화, 역사, 환경을 포함한 생태계를
구현한 작품으로, 작가 아서 클라크가 "이 작품에 비견할 소설은
J. R. R. 톨킨John Ronald Reuel Tolkien의 『반지의 제왕』The Lord of The Rings
(1954년)밖에 없다"라고 평하기도 했다. 환경과 생태학을 다룬 첫
소설로 평가되기도 한다.

　　1959년 기자였던 허버트는 미 농무부의 한 프로그램에 대한
기사를 쓰기 위해 오리건주 해안의 모래 언덕을 조사하고 있었다.
농무부는 1930년대 이래 이 해변에 뿌리가 긴 유럽모래사초를 심어
모래의 이동을 막고 있었다. 허버트는 경비행기를 타고 모래 언덕을
내려다보며 그 장엄한 풍경에 사로잡혔다. 태평양에서부터 불어오는
바람에 모래 언덕이 동쪽으로 이동하며 모든 것을 파묻어 버렸다.

안개가 많이 발생하는 지역에 설치된 철제의 워드 파타체에 설치된 이슬 응결기. 이슬 응결기는 공기 중이 수증기를 채집해 식수로 바꾼다.

Franklin Patrick Herbert Jr.

허버트는 "이 모래 파도는 해일만큼이나 파괴적이다. 심지어 목숨을 빼앗기도 한다. 숲을 휩쓸고 호수를 망치며 항구를 메워 버린다."라고 기술했다.

허버트는 「그들은 움직이는 모래를 멈췄다」라는 제목으로 기사를 썼지만 완성하지는 못했다. 하지만 이미 모래 언덕에 매료된 허버트는 조사를 계속했고, 장장 5년간 사막과 사막 문화를 연구했다. 이 조사는 단편 소설이 되었고 이어 SF 대서사시로 재구성되었다.

'모래 언덕'이라는 제목에서 알 수 있듯이, 《듄》의 주인공은 인간 이전에 사막 그 자체다. 소설의 무대인 행성 아라키스는 별 전체가 모래로 뒤덮인 사막이다. 전체가 사막이기에 지구처럼 다른 지역으로 이주하거나, 다른 곳에서 습기가 날아오기를 기대할 수도 없다.

이 별에서 물은 너무나 희소하여 신성하기까지 하다. 아라키스의 사막 부족인 프레멘은 사막복을 입어 몸에서 나오는 땀, 소변을 전부 식수로 재활용하고, 바람덫과 이슬 응결기로 대기 중의 수증기를 모으고, 지하 저수지와 하수관으로 물을 저장하고 나른다. 사람이 죽으면 그 시체에서 마지막 한 방울의 수분까지 모은다. 물을 남에게 주는 것은 청혼을 뜻하며, 소중한 침을 뱉는 것은 신뢰를 뜻한다. 눈물이 귀하기에 울지도 않는다. 더해서 이 사막에는 모래 속을 기어 다니며 사람이고 기계고 닥치는 대로 먹어 치우는 모래벌레라는 괴생물체가 있어 가뜩이나 열악한 환경을 더 열악하게 만든다.

이 끔찍하도록 척박한 별이 은하제국에서 중요한 의미를 갖는 까닭은 이곳이 은하계에서 '멜란지'라는 스파이스, 특별한 종류의 향신료가 생산되는 유일한 별이기 때문이다. 스파이스는 중독성과 부작용이 있지만 인간의 감각을 향상시키는 효과로 우주선 항법사가 항로 잡는 것을 도와주기 때문에, 스파이스가 없으면 제국 간 통신과 수송 시스템은 전부 붕괴되어 버린다.

모래벌레 또한 중요한 존재다. 이 모래벌레가 바로 스파이스의 생산자며 식물이 없는 아라키스에 산소를 공급하는 유일한 자연이기 때문이다. 모래벌레는 물에 약하기 때문에 만약 아라키스에 비가 내리고 개울이 흘러 사람이 살기 좋은 환경이 된다면 멸종해 버리고 말 것이다. 이 모래벌레는 아라키스를 황폐화시킨 주범이자, 아라키스의 생태계를 지키는 생명의 원천이며, 동시에 이 척박한 환경이 나아지지 않게 만드는 주범이다.

이렇게 서로 물고 물리고, 생명과 위협을 동시에 제공하는 아라키스의 환경은 하나로 이어진 지구의 자연을 생각하게 한다. 《듄》은 하나의 별을 하나의 환경으로 단순화시키고, 다양한 자연과 동식물을 모래벌레라는 하나의 생물로 단순화시키는 시뮬레이션으로, 지구 또한 한정된 자원을 가진 하나의 닫힌 생태계임을 선명히 느끼게 해 준다.

SF 문화 생태계의 시조

《듄》은 워낙 일찍 유명세를 탄 탓에 역설적으로 그 자신보다 파생된 작품이 더 유명해진 편이다. 알레한드로 조도로프스키Alexandro jodowsky 감독이 제작하려 했던 〈듄〉 영화는 살바도르 달리와 오손 웰스, 핑크 플로이드까지 참여한 대규모 프로젝트였지만 예산 문제로 좌초되었고, 이 프로젝트는 대신 두 개의 전설적인 SF 영화로 갈라져 나갔다.

〈듄〉의 시나리오 작가 댄 오배넌Dan O'Bannon과 아티스트 한스 루돌프 기거Hans Rudolf Giger는 리들리 스콧의 영화 〈에이리언〉Alien(1979년)으로 옮겨 갔다. 《듄》의 배경은 《스타워즈》로

이어졌고, 행성 아라키스는《스타워즈》에서 처음에 등장하는 행성인 모래 행성 타투인으로 구현되었다. 황제와 싸우는 예언의 소년 폴의 이미지는 주인공 루크로, 모래벌레와 융합한 레토 황제의 이미지는 괴물인 자바 더 헛으로 이어졌다. 제다이와 포스의 개념도 허버트가 선불교에서 가져온《듄》의 '베네 게세리트'와 그 가르침을 연상시킨다. 이 유사성을 심각하게 생각한 이들도 있었지만 허버트는 웃어넘겼고, 루카스가 아이디어를 가져간 듯한 여러 다른 SF 작가들과 함께 '루카스를 고소하기에는 우리가 너무 위대하지 모임'을 결성하는 것으로 넘어갔다.

　게임계에서도 비슷한 현상이 일어났다.《듄》이 소설 내내 강조하는 자원 수급과 운용, 환경 조성의 중요성에 영향 받은 게임 개발자들은 시뮬레이션 전투라는 아이디어를 생각해 냈고, 1992년 〈듄 II〉는 세계 최초의 실시간 전략 시뮬레이션RTS 게임으로 발표되었다. 역시 너무 일렀던 탓에, 그 방식을 고스란히 이어받은 블리자드사의 게임《워크래프트》Warcraft,《스타크래프트》Starcraft가 부와 명성을 차지했다.

사막화 앞에서 떠올리는《듄》의 지혜

현재 지구의 사막화는 가속화되고 있다. 유엔은 2006년을 '세계 사막과 사막화의 해'로 정하고, 지난 50년 동안 65만 제곱킬로미터가 사막이 되었으며, 매년 6만~10만 제곱킬로미터가 사막화되고 있다고 발표했다. 중국 대지의 30퍼센트 이상, 몽골의 90퍼센트가 사막화되었고, 이는 심각한 황사를 일으켜 한국에 직접적인 재해로 작용하고 있다. 1994년 유엔은 과도한 개발에 따른 세계의 사막화를

막기 위한 사막화 방지 협약UNCCD을 채택했으며, 이해에 한국도
가입했다.

하지만 소설 《듄》은 우리에게 사막화되어 가는 지구에서
생존하는 지혜를 전한다. '물'의 중요성은 아무리 강조해도 지나치지
않으며, 아무리 척박한 환경에서도 시스템과 기술, 약간의 상상력으로
생존할 수 있다고. 또한 인간은 기술로 환경을 파괴할 수 있지만
재생시킬 수도 있다고.

2013년 가뭄이 지속되던 캘리포니아주에서는 빗물을 받아
화장실 변기물을 내리는 용도로 쓰는 것이 허용되었다. 페르난데스
교수는 이미 세계 8개국에서 좋은 성과를 내고 있는 캐나다의 비영리
단체 포그퀘스트PogQuest의 '안개잡이'Fogcatcher를 캘리포니아에 세우는
프로젝트를 진행했다. 촘촘한 그물망에 이슬이 맺히게 하는 단순한
장치로, 바람이 좋은 날에는 이 장치 하나로 하루 평균, 식수 30리터를
모을 수 있었다. 포그퀘스트는 이에 만족하지 않고 《듄》에 등장하는
생태학자와 거의 유사한 제안을 한다. 안개가 많이 끼는 지역에

미국 오리건주에 펼쳐진 사막. 오리건주는 해안 사구의
움직임을 안정시키기 위해 1930년대부터 유럽 모래
사초를 심는 프로젝트를 진행 중이다. 오리건주의 거대한
사구는 프랭크 허버트가 《듄》을 쓰도록 이끌었다.

묘목을 심고, 우선은 안개잡이로 모은 물로 나무를 키운 뒤 나중에 묘목이 자라 자생하게 되면 그 숲이 물을 제공하게 된다는 계획이다.

여전히 미 농무부는 오리건주 해안의 모래 언덕에 유럽모래사초를 뿌리고 있다. 이 식물은 인간이 계속 살피지 않으면 쓸려 가 버리거나 뿌리가 짧은 다른 식물에 잠식되고 만다. 이 식물이 모래를 안정시키고 인간의 거주지를 보호하고 있지만, 환경 변화로 해안 생물 서식지가 파괴되는 점은 해결해야 할 또 다른 문제다.

김보영

프랭크 허버트 Franklin Patrick Herbert Jr.

1920년 10월 8일~1986년 2월 11일. 미국의 SF 작가. 제2차 세계 대전 동안 미 해군에서 사진사로 근무했고 이후 기자로 활동했다. 1959년 오리건의 사막을 취재하다가 지구의 생태계와 환경에 깊은 관심을 갖게 되었다. 1970년 제정된 '지구의 날' 행사의 첫 번째 연사 중 하나였고, 자신만의 생태 시범 프로젝트의 일환으로 태양열 집열기, 풍력 발전, 메탄 연료 발전기로 자체 에너지 생산을 하는 집을 지어 살기도 했다. 1963년부터 일평생 《듄》 시리즈를 썼고, 그가 죽은 뒤 그의 아들과 다른 작가들이 13권의 속편을 더 출간했다. 《듄》은 1965년 네뷸러상, 1966년 휴고상을 수상했다.

데즈카 오사무

새로운 차원의 로봇, 아톰

2003년 일본에서 격년으로 열리는 로봇 전시회 〈로보덱스〉Robodex가
전례 없이 1년 앞당겨져 열렸다. 작품 속 아톰의 생일인 2003년
4월 7일에 아톰의 생일 축하 잔치를 겸해 열어야 했기 때문이다.
전시회 한가운데에는 아톰의 모형이 누워 있었다. 일본 열도 전체가
축제 분위기였다. 생일에 맞추어서 실제 아톰을 만들겠다는 목표는
달성하지 못했지만, 아톰 모형은 자신의 생일에 눈을 뜨고 일어나
갈채를 받았다.

전시회장에서는 그보다 3년 전인 2000년에 태어난 휴머노이드
아시모ASIMO가 돌아다니며 사랑을 받았다. 아시모는 세계 최초의
2족 보행 로봇으로, 어린아이 같은 귀여운 체형이다. 아시모는 수화,
춤추는 법을 알고, 길 안내를 하거나 음료를 서빙하기도 한다. 도쿄의
일본과학미래관에서 안내 도우미로 일하며, 친선 대사 자격으로 일본
총리와 함께 체코를 방문하기도 했다. 1980년대 중반, 개발 책임자가
혼다에 입사해 들은 주문은 직설적으로 "아톰을 만들어 달라"는
것이었다.

오사카시는 로봇 공학의 메카 중 하나다. 오사카대학교의
이시구로 히로시石黒浩 교수는 2008년, 자신과 똑같이 생긴

手塚治虫

제미노이드(쌍둥이 로봇)를 선보였다. 그는 "제미노이드는 일부
인간이며 또한 내 형제"라고 말한다. 오사카시와 오사카대학교가 로봇
산업에 정열적으로 자본을 투자하는 이유는 단순하고도 분명하다.
이곳이 데즈카 오사무의 고향이기 때문이다.

로봇이 "살아 있다"고 말한 작가

일본의 로봇관과 로봇 산업은 전설적인 만화가 데즈카 오사무의
《철완 아톰》鐵腕アトム을 빼고 이야기할 방법이 없다. 일본인은
세계에서도 유례를 찾기 힘들 정도로, 로봇 기술의 사회적 부작용에
대한 경계심이 없는 것으로 유명하다. 일본인은 로봇을 개발할 때
기능성이 아니라 "어떻게 해야 사랑받을 수 있는가"에 전력을 쏟는다.
로봇을 어린아이나 귀여운 동물 모양으로 만드는 이유는 "그래야 잘
팔리니까"가 아니라 "로봇을 보호하기 위해서"다. "그래야 로봇이

2003년 일본의 로봇 전시회 로보덱스에 등장한 아톰. 작품
속에서 탄생한 2003년 4월 7일을 맞아 아톰 모양이 누워
뜨고 일어나는 장면이 재연되었다.

手塚治虫

우리를 도와줄" 것이기 때문이다.

이 경향이 얼마나 지배적인지 부작용마저 있다. 후쿠시마 원자력발전소 재해 당시 일본은 자국에 방사능 위험 지역으로 들어갈 수 있는 로봇이 없다는 사실에 충격을 받았다. 춤을 추고 재롱을 피우는 로봇은 잔뜩 있었지만 방사성 물질을 치울 기능성 로봇이 없었던 것이다. 일본은 결국 미국과 유럽의 군사용 로봇을 들여와야 했다.

《철완 아톰》은 1952년부터 일본의 만화 잡지 『소년』에 연재된 만화로, 1963년부터 3년간 후지TV에서 일본 최초의 TV 애니메이션으로 방영되었다. 도저히 단가를 맞출 수 없었던 이 프로젝트는 데즈카가 만화 연재로 적자를 메워 가며 진행되었다. 이 작품은 평균 시청률이 30퍼센트를 넘는 대인기를 누리며 애니메이션 왕국 일본의 기반이 된다.

원작이 늦게 소개된 탓에 한국에서는 아동용으로만 인식되는 면이 있지만, 실상 이 작품 안에는 로봇과 인간 사이에 일어날 수 있는 모든 사고 실험이 등장한다.

아톰이 여타 로봇 만화나 소설과 크게 다른 점이 있다면, 아톰이 도구로 만들어진 로봇이 아니라는 점이다. 아톰은 텐마 박사가 자신의 아들을 대신하여 만든 '사랑받기 위한' 로봇이다. 아톰 세계관의 로봇들은 '살아 있으며' '인권을 갖고 있다.' 한 에피소드에서는 아톰이 비행기표를 잃어버려 화물칸에 타려 하자, 승무원이 "아무리 로봇이라도 살아 있는 것을 짐 취급할 수 없다"라고 거부하기도 한다. 그러자 아톰은 에너지를 빼고 인형이 되어 수하물칸에 들어간다. 과연 '살아 있다'는 것은 무엇인가?

手塚治虫

로봇에 인권이 주어진다면

아톰 세계관의 로봇법 제1조는 아이작 아시모프의 로봇 원칙과
유사하게 "로봇은 인간의 행복을 위해 살아가는 것이다"이다. 하지만
2조에서 몇 단계를 훌쩍 건너뛴다. 제2조는 "그 조항이 지켜지는
한 모든 로봇은 자유고, 자유롭고 평등한 생활을 누릴 권리를
갖는다"이다. 그 외에도 "만들어 준 인간을 부모라고 불러야 한다",
"무단으로 다른 로봇이 되어서는 안 된다", "어른으로 만들어진 로봇이
어린이가 되어서는 안 된다" 등이 있다. 모두가 로봇을 인격체로 보는
법안이다.

'만화'라는 장르 자체를 새로 정립하다시피 한 이 거장은 이
세계관을 결코 가벼이 풀어내지 않는다. 로봇법은 국가마다 다르게
적용되고, 같은 나라 안에서도 상황에 따라 다르게 적용된다. 아톰은
어느 나라에서는 노예나 물건 취급을 당하기도 한다. 로봇법에
저항하는 로봇이 등장하자, 정부에서 이 로봇과 유사한 특징을 보이는

일본 교토역에 설치된 아톰 모형. 1952년 만화로 연재되고 1963년 일본 최초의 TV 애니메이션으로 방영된 《철완 아톰》은 로봇에 대한 일본인의 애정, 그리고 일본 로봇 산업의 현재를 만들었다.

手塚治虫

120

로봇을 감별하여 수용소로 보내기도 한다. 자신의 부모까지 끌려가 수용소에서 고문을 받는 것을 본 아톰은 처음으로 로봇 편에 서서 인간과 싸운다.

로봇법이 제정되는 과정 역시 간단하지 않다. 한 로봇이 긴 투쟁 끝에 시민권을 획득한 뒤, 자신이 자유민임을 선포하는 순간 분노한 시민들에게 살해당하는 일도 일어난다. 사고로 몸 전체를 로봇으로 바꾼 인간이 로봇과 사랑에 빠지고 로봇 인권을 위해 투쟁하다가, 로봇법이 제정된 날에 기쁜 마음으로 아내와 드라이브를 하던 중 로봇 반대 단체의 테러로 사망한다. 폭파 실험을 위해 제작된 로봇이 죽음을 슬퍼하며 "만약 내가 두 살짜리 아기의 모습을 하고 있었어도 이렇게 쉽게 죽였을 것인가" 하고 질문하는 장면은 현재 일본의 로봇관을 고스란히 예언한다.

아톰의 본질은 강함 아닌 선함

한국에서는 흔히 아톰의 인기에 대해, "작은 것이 강하다"라는 증명으로 일본 전후 세대의 주눅 든 마음에 희망을 주었다고 평가하고는 한다. 이 해석이 맞다면 2009년 할리우드에서 제작한 〈아스트로 보이〉 Astro Boy 는 꽤 잘 만든 리메이크였을 것이다. 이 작품에서 텐마 박사의 아들 토비는 로봇으로 새로 태어나 힘을 갖게 된다. 하지만 이 영화는 아무래도 원작과는 완전히 다른 이야기로 보인다.

아톰은 남녀노소 누구든 '자신'으로 생각할 수 있는 대상이 아니다. 아톰은 '내'가 아니라 '타인'을 대변한다. 아톰의 독보적인 면은 그 강함이 아니라, 인간이라면 가질 수 없는 비정상적인 선함이다.

아톰은 선한 사마리아인을 넘어서 사마리아의 성자에 가깝다. 아톰은 차별받지만 그 차별을 넘어서는 절대적인 선함을 지니고 있다. 《철완 아톰》은 세상의 차별받는 모든 이들의 고난을, 또 그 차별을 넘어서 함께 살아갈 수 있다는 희망을 같이 이야기한다. 그랬기에 전후 세대의 일본을 넘어서 전 세계에 메시지를 줄 수 있었을 것이다.

현대 일본 로봇 산업의 토대가 된 철학

아톰을 연재할 당시, 데즈카는 학부모들로부터 "허무맹랑한 이야기로 아이들을 오도한다"며 거센 비판을 받았다. 비판 중에는 "일본이 고속 열차나 고속 도로를 만드는 것이 말이 되느냐"는 내용도 있었다. 하지만 그는 신경 쓰지 않았다. 그가 그리는 것은 허무맹랑한 상상이 아니라 생명에 대한 존중, 인간과 과학의 소통이었기 때문이다.

군국주의 시대에, 어린 데즈카는 몸이 약하다는 이유로 수용소로 끌려가 학대에 가까운 군사 훈련을 받았고, 또한 서로 미워하고 죽이라는 메시지를 담은 영화를 강제로 보아야 했다. 데즈카는 자신이 받은 교육을 거꾸로 활용하고 싶었다고 말한다. 아이들이 보는 만화에 꿈과 희망을, 인권과 생명 존중을 담고 싶었다고 한다.

'애들 따위나 보는 것'을 그린다는 멸시를 받아 가며 '애들이 보는 매체'에 한 거장이 온 힘을 다해 철학과 인권 의식을 담아 준 덕에, 한 나라의 로봇 산업 전체가 방향을 바꾸었다. 어쩌면 한국도 지난 시대에 '허무맹랑한' 것이라며 만화와 애니메이션에 검열과 삭제의 칼날을 휘두르지 않았더라면, 지금과 완전히 다른 세상이 되었을지도 모른다.

최근 일본의 한 연구팀은 흥미로운 실험을 했다. 로봇을 쇼핑몰에

풀어놓고 인간의 이동 경로에 부딪치면서 지나가게 했더니, 아이들이 로봇을 학대하고 욕하기 시작한 것이다. 학대의 이유를 인터뷰한 결과, 로봇을 물건으로 인식해서가 아니라 오히려 "살아 있고" "고통을 느낄 것" 같아서 괴롭혔다는 답변이 나왔다. 이에 제작자는 로봇이 아이들을 보면 슬금슬금 피하는 알고리즘을 넣었다.

기계의 고장을 막는 문제를 넘어서서, 아이들의 인성을 지키기 위해서라도 로봇은 자기 보호 메시지를 낼 필요가 있다. 인간과 로봇의 공존 시대를 앞둔 지금, '사랑받는 로봇'을 만드는 과제는 더 이상 만화 속의 문제만은 아닐 것이다.

김보영

데즈카 오사무 手塚治虫

1928년 11월 3일~1989년 2월 9일. 17세에 데뷔, 일생 700여 편의 만화, 60여 편의 애니메이션을 남겼다. 《철완 아톰》 외에도 《불새》火の鳥(1954~1988년), 《붓다》ブッダ(1972~1983년), 《블랙잭》ブラック (1973~1983년), 《정글대제》ジャングル大帝(1950~1954년), 《리본의 기사》リボンの騎士(1953~1956년) 등 세기의 명작을 줄줄이 창작했다. 스토리 만화의 창시자이자 만화를 문화 예술 장르로 정착시킨 사람이다. 우리가 흔히 접하는 근대 만화의 형식, 영화적으로 컷을 나누고 연출하는 기본 형태를 만들었다. 일본 만화의 아버지이자 만화의 신으로 불린다. 실상 일본의 모든 만화 장르의 기원으로 보기도 하며, 일본이 만화 대국이 된 기반이기도 하다. 말년에 입원 중에도 연재를 했고 타계하기 열흘 전까지 애니메이션 작업을 했다.

스타니스와프 렘

인간 중심주의를 넘어선 대가

1970년대 중반 미국SF작가협회(현 전미SF판타지작가협회SFWA)의
작가들이 양편으로 나뉘어 격렬하게 논쟁을 벌인 일이 있었다.
그중에는 격분해서 협회를 탈퇴하는 이까지 나왔다. 이들이
대립한 이유는 명예 회원 자격을 준 어느 외국 작가가 그런 대우를
반기기는커녕, 미국 SF를 신랄하게 비난한 사건에 있었다. 그는
SF가 통속과 자본에 물들어 타락했으며 그 중심에 미국 SF가 있다고
보았다. 필립 K. 딕 말고는 미국에 주목할 만한 SF 작가가 아무도
없다고도 했다. 이렇듯 거침없는 비판을 쏟아 낸 사람은 폴란드
작가 스타니스와프 렘이었다. 영어로 번역되는 과정에서 발언이
부풀려지기도 했지만, 그가 서구 SF 문학을 못마땅히 여긴 것은
사실이었다.

사고 실험과 블랙 유머의 대가

렘의 입장은 그의 대표작 『솔라리스』*Solaris*(1961년)를 보면 충분히
이해할 만하다. 이 작품에서 그는 서구의 SF 작가들과는 차원이 다른

심오한 인식론적 고찰을 펼치고 있다.

주인공은 솔라리스라는 외계 행성의 탐사 기지로 파견된다. 그 행성의 거대한 바다는 하나의 생명체로 추정되지만, 커뮤니케이션을 하려는 온갖 시도에 전혀 반응이 없었다. 그런데 주인공이 도착해 보니 탐사 기지에 있던 사람들이 죄다 정상이 아니다. 게다가 그에게도 도저히 이해할 수 없는 수수께끼 같은 일들이 잇달아 일어난다. 솔라리스의 바다는 과연 지구인들에게 어떤 '접촉'을 해 온 것일까?

이 작품을 일독하고 나면 우주를 향한 인간의 사유에서 인간 중심주의가 갖는 한계를 절감하게 된다. 인간은 과연 우주를 이해할 수 있을지, 아니 이해하기 전에 제대로 인식은 가능할지 섣불리 단언하기 어려워진다. 렘이 이렇듯 깊은 경지까지 사색을 이끌 수 있었던 것은 그가 SF를 순수한 사고 실험에 적합한 형식이라 여긴 덕이다.

렘은 신랄하고 독창적인 블랙 유머의 대가이기도 했다. 한국에 소개된 바 있는 연작 단편집 『사이버리아드』*Cyberiada*(1965년)는 SF 풍자의 독보적인 경지를 보여 준다. '사이버리아드'라는 제목은 '사이버'와 '일리아드'의 합성이다. 즉 고대 그리스의 대서사시를 컴퓨터 버전으로 다시 쓴 것이라 이해할 수 있는데, '사이버'라는 말이 컴퓨터 정보 통신이 널리 보급된 1990년대 이후에나 익숙해진 사실에 비추어 보면 매우 선구적인 작명이다. 이 작품에서 사이버는 의인화된 인공 지능 로봇을 의미한다. 그러나 원래 사이버는 로봇이나 인공 지능은 물론이고 생명체까지 포함하여 자기 제어가 가능한 하나의 독립된 시스템誧들을 통칭하는 말이다. 인간, 혹은 인간 사회도 자기 제어를 하며 항상 최적의 상태를 추구하는 시스템인만큼 하나의 사이버 메커니즘으로 간주할 수 있다. 그렇게 보면 렘의

『사이버리아드』도 제목부터, 사실은 인간의 이야기를 담고 있다는 거대한 메타포인 셈이다.

왕과 신하, 왕자와 공주 등 서양의 중세를 연상시키는 세계를 배경으로 인간과 똑같이 사고하고 감정을 느끼며 갈등과 희극을 연출해 내는 『사이버리아드』의 캐릭터들은, 기본적으로 쉴 새 없이 말장난pun의 향연을 펼친다. 그래서 외국어로 번역하기가 힘든 작품이기도 하다. 그 밖에 수시로 튀어나와 허를 찌르는 기상천외한 발상도 백미인데, 예를 들어 '반역의 국유화'라든가 '아기 폭격', '휴대용 양방향 인격 전환기' 등이 있다.

"서구의 SF는 타락했다"

렘에게 주목해야 하는 이유는 그가 동유럽 출신이면서도 소련을 비롯한 옛 동구권의 경직된 사고에서 벗어난 것은 물론이고 영미권이나 기타 서구 사회와도 다른, 독보적인 SF 세계관과 사유를 발전시켜 왔다는 점에 있다. 렘은 '과학과 문학의 결합'이 그동안 서구 사회에서 빚어 온 통속적 SF로 한정되기에는 너무나 방대한 가능성을 품은 영역이라고 생각했다. 그의 생각에 따르면 그때까지의 장르 SF는 서구 자본주의 대중문화의 패러다임 주변을 공전하며 자기 소모, 자기 소진의 과정을 밟아 왔다. 배경만 우주로 옮겨 놓은 구태의연한 영웅담이나 과학 기술적 상상력만을 추구한 단조로운 스토리 등이 대부분이었으며, 그중에 인간 중심주의라는 한계를 벗어난 경우는 사실상 없다시피 했다. 결국 독자들이 큰 거부감 없이 받아들일 수 있는 범위 안의 이야기들이었다. 한마디로 이들은 '철학'보다는 '산업'을 형성해 왔다고나 할까. 그러나 렘은 시종일관 이런 한계를

넘어서는 시도를 보여 주었다.

커트 보니것은 렘을 가리켜 "인간성의 야만적인 측면에 오싹할 만큼 놀란, 극단적인 비관주의의 대가"라는 평을 내린 바 있는데, 사실 이 비관주의에는 서구 SF에 대한 실망도 상당히 배어 있었으리라는 심증이 간다. 기본적으로 렘은 인간이 지식의 범위를 넓혀 나가고 계속 발전하기 위해서는 과학이 반드시 필요하다는 견해를 갖고 있었기 때문에, 서구 SF 작가들 대다수가 통속적 엔터테인먼트에만 몰두하는 듯한 양상에 상당히 비판적인 입장이었다. 따라서 『솔라리스』를 비롯한 그의 방대한 저작들이야말로 렘 스스로 시도한 '가능한 한 가장 발전한 SF 소설'의 모습일 터이다.

1966년 자신의 우주 비행사 장난감과 함께 있는 스타니스와프 렘.

한국 SF 마니아에 내린 풍자와 은유의 세례

한국 SF계에서 렘은 문학의 '풍자'와 '은유'가 무엇인지를 확실하게 가르쳐 준 작가라고 할 수 있다. 40대 이상의 SF 팬들 중에는 《아이디어회관 SF 전집》에 끼어 있던 렘의『욘 박사 항성일기』를 기억하는 이들이 상당히 많다. 인공 지능에게 완벽한 사회 질서를 구현하라고 입력하자 전 국민을 원반으로 만들어 가지런히 배열해 버린 외계 행성이라든가 꼬리에 꼬리를 무는 참고 항목들의 연쇄로 블랙홀이 되어 버리고 마는 백과사전, 또한 영문도 모르고 대피 훈련에 휘말렸다가 간첩 혐의를 받는 욘 박사 이야기 등이 실려 있다. 렘의 대표작 중 하나인『우주일기』*The Star Diaries*(1957년)를 어린이용으로 편집한 축약본이었지만 블랙 유머와 풍자가 어떤 것인지 제대로 배우는 데는 부족함이 없었다.

필자는 20대에 렘의 또 다른 면모를 접했다. 〈솔라리스〉(1972년)를 안드레이 타르콥스키 감독의 영화로 먼저 보았지만 그다지 깊은

인상을 못 받았는데, 나중에 원작을 읽고서야 사실상 다른 이야기임을 알았다. 영화는 SF의 설정을 빌린, 떠나보낸 연인을 기억하는 로맨틱 스토리였으나 소설은 인간의 사고와 인식의 한계를 다룬 심오한 철학적 탐구였다. 렘이 왜 타르콥스키의 영화를 못마땅하게 생각했는지

안드레이 타르콥스키가 감독한 〈솔라리스〉 포스터. 이 영화를 둘러싸고 원작자인 렘과 감독인 타르콥스키가 크게 대립했으나, 이 영화는 타르콥스키가 세계적으로 주목받는 계기가 되었다.

충분히 수긍이 갔다. '우주는 인간의 인식을 초월하는 것'이라는 주제에 강렬한 울림을 느끼면서 이 작가는 영미권 SF와는 접근 방식이 근본적으로 다르다는 생각을 처음 하게 되었다.

하지만 지금의 한국 독자들이 렘의 진가를 접할 기회가 거의 없다는 점은 매우 아쉽다. 한국어판이 네 번이나 나왔던 『솔라리스』를 포함해서 현재 렘의 책은 모두 절판 상태이며, 한 번이라도 번역이 되었던 책은 한 손으로 꼽아도 충분할 지경이다.

다만 칸 영화제에서 심사위원특별상을 받은 타르콥스키 감독의 〈솔라리스〉, 스티븐 소더버그가 감독하고 조지 클루니가 주연한 〈솔라리스〉(2002년), 또 『미래학적 의회』*Kongres Futurologiczny* (1971년)를 실사와 애니메이션 결합으로 만든 〈더 콩그레스〉*The Congress* (2013년) 등 몇몇 작품에서 렘의 흔적을 짚어 볼 수 있는 정도다. 이제라도 국내 독자들이 렘의 저작들을 접할 기회가 오기를 바라 마지않는다.

박상준

스타니스와프 렘 Stanisław Herman Lem

1921년 9월 13일~2006년 3월 27일. 당시 폴란드의 르보브에서 부유한 유태인 의사의 아들로 태어났다. 그가 난 곳은 지금은 우크라이나의 리비우다. 1939년에 소련이 폴란드 동부를 강점한 뒤 부르주아 계급이라는 이유로 공대 진학이 좌절되고 대신 가업을 따라 의대에 진학했다. 1941년부터 나치 독일의 지배를 받게 되자 신분증을 위조하여 유태인임을 숨기고 자동차 정비공으로 일하며 레지스탕스 활동을 했다. 제2차 세계 대전 뒤에는 의대를 나와 연구원으로 일하다 곧 전업 작가가 되었다. SF 위주의 소설과 에세이 등 방대한 저작을 남겼으며, 과학에 바탕을 두고 인간과 우주에 대한 심도 깊은 철학적 사유를 펼쳐 세계적인 명성을 얻었다. 영미권까지 포함해서 세계 SF 문학계에서 가장 비중 있는 작가 중 한 명이며, '세계적으로 가장 널리 읽힌 SF 작가', 'H. G. 웰스에 비견할 만한 중요 작가' 등의 찬사를 받았다. 다빈치나 갈릴레오처럼 당대의 여러 학문 분야에 통달한 '박학다식가'polymath로 추앙받았으며, 철학적으로는 불가지론자이자 무신론자였다.

J.G. 밸러드
1930-2009년

할란 엘리슨
1934-2018년

대니얼 키
1927-20

케이트 윌헬름
1928-2018년

3

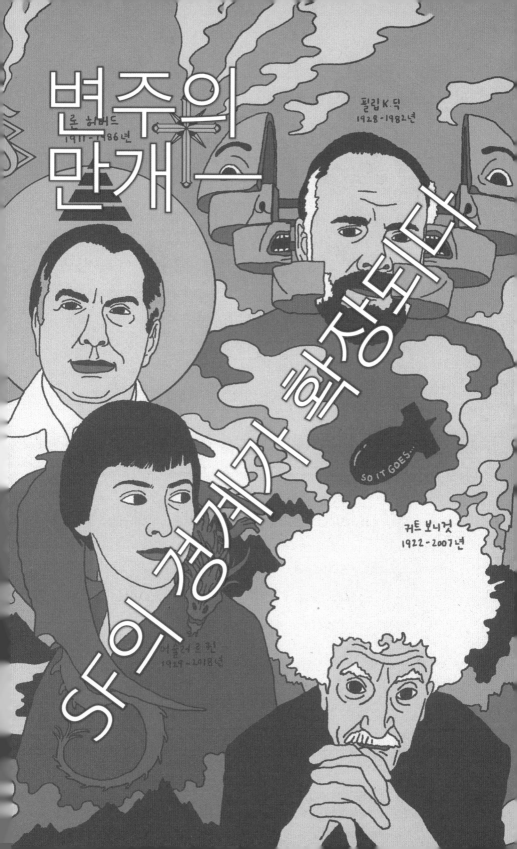

할란 엘리슨

재능과 전투력 최고의 SF계 악동

진 로든베리가 1966년에 시작한 미국 SF 드라마 《스타트렉》은
지금까지 이어지며 TV로만 6종류, 30시즌, 726편 이상의 에피소드가
방영된, 문화 현상에 가까운 작품이다. 이 방대한 수의 에피소드
중 인기투표를 하면 늘 순위에 오르는 것은 물론 종종 1위로
손꼽히는 에피소드가 있다. 첫 시즌의 제28편, 〈영원의 경계에
선 도시〉*The City on the Edge of Forever*(1967년)이다. 등장인물의 개성,
유머, 로맨스, 아이러니, 반전과 결말까지 완벽한 이 작품은 휴고상,
미국작가조합상을 수상했고, 1995년 미국에서 조사한 'TV 역사상
가장 기억에 남는 순간' 68위에 올랐다. 50여 년이 지난 지금까지도
회자되며 2015년에도 만화화되었고 2016년 세계 SF 대회에서도
다시 언급되어 토론회가 열렸다. 이 에피소드의 원안자가 바로 할란
엘리슨®(자기 이름을 상표로 등록해 놓았다)이다.

　아, 그러면 할란 엘리슨이 쓴 무수한 걸작 《스타트렉》
에피소드가 있겠구나, 생각하고 찾겠다면 포기하는 것이 좋다.
엘리슨은 이 한 편의 대본을 쓰다가 로든베리가 자기 초안을
바꾼다며 싸우다 완전히 갈라서 버렸으니까. 그의 초안은 따로
각본상을 받았다. 더해서 엘리슨은 후에 《스타트렉》 극장판 각본을

제안받았지만, 제작자가 공룡 시대가 배경인 이야기에 마야 문명이 나오게 해 달라고 하자 "작가는 나야, 내가 너 같은 병신 따위 알 게 뭐야!" 하고 뛰쳐나와 다시는 돌아가지 않았다.

전설적인 성질 머리의 전설적인 작가

엘리슨의 '뛰쳐나오기'는 집과 학교에서부터 시작되었다. 그는 10대에 집을 뛰쳐나와 온갖 허드렛일을 하며 살았고, 오하이오대학교에 입학했다가 18개월 만에 퇴학당했는데 일설에 따르면 자기에게 문학적 재능이 없다고 말했다는 이유로 교수를 폭행했기 때문이라고 한다(그리고 두 해 만에 100여 편의 단편을 쏟아 낸 후로 20년간, 출간할 때마다 그 교수에게 꼬박꼬박 책을 보내는 경이로운 뒤끝을 자랑했다). 디즈니에도 고용되었다가 하루 만에 해고되었는데, 디즈니 작품으로 포르노를 만들자는 농담을 하다가 들켰기 때문이라고 한다.

작가로서 이름이 알려지기 시작하자 엘리슨은 뛰쳐나오는 데에 그치지 않고 본격적인 전쟁을 시작했다. 그는 자신의 아이디어를 훔쳤다 싶은 이들에게 지치지 않고 소송을 걸었다.

엘리슨은 〈로보캅〉Robo Cop (1987년)의 전신이라 할 만한 ABC TV 드라마 시리즈 《미래 경찰》Future Cop (1977년)에 표절 소송을 걸어 승소했고, 받은 돈 중 일부를 써서 파라마운트 스튜디오 길 건너편 광고판에 "할란 엘리슨을 찬양하라! 작가들이여, 놈들이 아이디어를 훔치게 놓아두지 마라!"라는 게시물을 떡하니 걸어 놓았다. 2000년에는 자신의 작품을 불법 게시한 사람들을 고소하면서 관리 부실의 책임을 물어 무려 워너미디어의 인터넷 사업 부문 자회사 AOLAmerica On Line을 비롯한 미 온라인 회사들을 직접 고소했다.

그래도 되는지 어떤지 모르겠지만 AOL은 결국 4년 뒤 항복하고 돈을
지불했다.

　　제임스 캐머런 감독의 전설적인 영화 〈터미네이터〉*The Terminator*
(1984년)의 원작자 이름에 할란 엘리슨이 올라가 있는 것은 유명한
일화다. 엘리슨은 이 영화가 그의 TV 드라마 시리즈 《아우터 리미트》
Outer Limits(1974년) 중 〈병사〉*Soldier*와 〈유리 손을 가진 악마〉*Demon*
*with a Glass Hand*와 유사하다고 소송을 걸었다. 미래 세계에서 병사가
번개와 함께 도시의 골목으로 시간 여행을 하는 연출은 〈병사〉,
로봇이 자신의 기계 팔을 내려다보는 장면은 〈유리 손을 가진 악마〉와
유사하다. 사실 〈터미네이터〉의 절대악인 인공 지능 '스카이넷'은
엘리슨의 또 다른 문제작인 「나는 입이 없다 그리고 나는 비명을
질러야 한다」*I Have No Mouth, and I Must Scream*(1967년)에 등장하는, 인간에
대한 증오를 내뿜는 절대악 AI인 'AM'을 닮기도 했다.

　　하지만 실상 캐머런은 무수한 SF의 세례를 받았고 할란 엘리슨의

1977년 샌프란시스코에서 열린 《스타트렉》 컨벤션에 참석한
할란 엘리슨(왼쪽)과 SF 작가 로버트 실버버그. 할란 엘리슨은
700여 편의 《스타트렉》 에피소드 중 최고로 꼽히는 시즌1 제28편
〈영원의 경계에 선 도시〉로 미국작가조합상을 받았다.
이 에피소드는 《스타트렉》 중 유일하게 이 상을 받았다.

작품도 마찬가지로 좋아했다고 한다. 실제로 영향을 받았는지, 아니면 우연에 의한 유사성인지는 여전히 논쟁 중이지만, 어쨌든 제작사는 항복했고 엘리슨은 〈터미네이터〉의 원작자에 당당히 이름을 올려놓았다.

주류가 무시하는 작가들을 발굴하다

당연히, 엘리슨의 명성은 그의 경이로운 성질이 아니라 그가 쏟아 낸 막대한 양의 탁월한 작품들로 얻은 것이다. 그는 1,700편 이상의 중·단편 소설, 각본, 만화 대본, 에세이, 비평을 썼다. 영화 〈오스카〉*The Oscar*(1966년)의 대본을 썼고 《아우터 리미트》를 포함한 수많은 TV 시리즈를 집필했다. 문학상만 60여 회를 수상해 실상 현대 작가들 중 상을 가장 많이 탄 사람에 속한다. 작품이 작가를 뛰어넘을 수 없다는 이론을 생각하면, 믿을 수 없는 고난에 빠지는 그의 주인공들이나 웃음이 나올 정도로 심술궂은 전개, 상상을 뛰어넘는 충격적인 결말은 어쩌면 그의 성질 머리를 빼고는 설명이 안 될지도 모른다.

한편으로 그는 교사와 편집자로서의 안목도 뛰어나, 당시의 SF 주류와 달리 주목받지 못했던 작가들을 무수히 발굴한 것으로도 유명하다. 체제에 반항적이었던 그의 성향이 "주류가 무시하는" 작가들의 존재를 참을 수 없었던 것일까. 최초의 흑인 여성 SF 작가인 옥타비아 버틀러를 발굴한 것은 유명한 일화다. 인종 갈등이 첨예했던 1970년, 그는 주위의 시선에 아랑곳없이, 문학 수업을 전혀 받지 않은 이 흑인 여성의 재능을 발견하고 창작 워크숍에 추천하며 작가가 되도록 격려했다. 다양한 문학상을 거머쥔 『히페리온』*Hyperion*(1989년)의 저자 댄 시먼스*Dan Simmons*도

엘리슨이 찾아내기 전까지는 작품마다 퇴짜를 맞던 작가였다. 앨프리드 베스터Alfred Bester의 소설 『컴퓨터 커넥션』The Computer Connection(1975년)에는 엘리슨의 추천사가 실려 있는데, 베스터를 모르는 독자들에게 "현대 주류 문학 어중이떠중이들이 사소설 나부랭이 직물의 마지막 코를 뜨고 있는 곳에서는 베스터의 단편을 실어 주지 않기 때문"이라며 "이 머저리들" 하고 일갈하는 모습을 보면, 이 성질 머리 더러운 사람이 또 한편으로 사랑받은 이유가 짐작이 간다.

작가를 찾아내는 그의 탁월한 안목은 『위험한 비전』Dangerous Visions(1967년), 『다시, 위험한 비전』Again, Dangerous Visions(1972년)이라는 두 권의 선집에서도 드러난다. 뉴웨이브 SF의 기념비적인 성과로 손꼽히는 이 선집은 수록작이 줄줄이 휴고상과 네뷸러상에 올랐고, 엘리슨 본인도 '1967년 가장 훌륭한 SF 선집'으로 특별 표창장을 받았다. 로버트 실버버그Robert Silverberg, 필립 K. 딕,

1983년 5월 미국 캘리포니아주 서면오크스의 서점인 '위험한 비전'을 찾은 할란 엘리슨(왼쪽). SF, 판타지, 호러 등의 장르 소설을 전문적으로 다루는 이 서점의 상호는 그가 편집한 SF 선집의 제목과 같았고, 사실 이곳은 그가 사는 동네의 단골 서점이었다.

로저 젤라즈니, 새뮤얼 R. 딜레이니, 래리 니븐Larry Niven 등 참여한
작가들의 이름도 쟁쟁하지만 이들 대부분이 당시에는 아직 신인이나
무명이었다는 점이 그의 안목을 증명한다. 두 책은 모두 전설이
되었고 세 번째 권인 『마지막 위험한 비전』Last Dangerous Visions은 다른
의미로 전설이 되었는데, 엘리슨이 편집을 시작한 1973년 이래로
아직까지도 출간되지 않았기 때문이다. 작품을 제출한 150여 명의
작가들 중 다수가 자신의 작품이 출간되는 것을 보지 못하고 늙어
죽었다.

　　더해서 엘리슨의 송사는 할리우드에서는 악명 높지만, 결국
영화업계에 저작권에 대한 경각심을 일으켰다. 어쩌면 할리우드에
조금이라도 이야기가 유사해도 원작자를 표기하는 전통을 낳았을지
모른다. 스티븐 킹Steven King은 자신의 논픽션인 『죽음의 무도』Danse
Macabre(1981년)에서 "우리 같은 연약한 작가들은 '정말 잘하셨습니다,
선생님!' 하고 외칠 수밖에 없다"고 치하하기도 했다. 웬만한
유사성에도 원작자를 인정하지 않고, 있다 해도 무시하기 일쑤인
한국의 현실을 생각하면 이 나라에 할란 엘리슨이 없는 것이 아쉬울
지경이다.

할란 엘리슨, 아직 안 죽었다

2013년 엘리슨이 강연 중 "나는 지금 죽어 가고 있다"고 했다는 말에
놀란 한 기자가 황급히 전화를 했다. 엘리슨은 한 청중이 자기를 계속
쫓아다니는 바람에 한 말이었다며, "내 인생 전체가 놀랍다, 나는
감옥에 있거나 부랑자가 되었어야 했는데"라고 술회했다. 기자는
인터뷰를 끝낸 뒤 「할란 엘리슨, 아직 안 죽었다」라는 제목의 기사를

썼다.

2009년에도 엘리슨은 파라마운트가 〈영원의 경계에 선 도시〉에 대한 저작료를 제대로 지불하지 않는다며 소송을 걸었다. 동시에 '자신을 보호하지 못한' 미국작가조합WGA에도 책임을 물어 소송을 걸었지만 여러 제반 조건을 생각해 청구 비용은 너그럽게 1달러로 잡았다. 2010년에는 코맥 매카시Cormac McCarthy의 퓰리처상 수상작 『로드』The Road(2006년)가 자신의 소설 『소년과 개』A Boy and His Dog(1969년)를 훔쳤다고 주장했으며, 같은 해 인기 애니메이션 〈스쿠비 두〉Scooby-Doo에서는 러브크래프트와 함께 미스캐토닉대학의 문학 교수로 등장해 성우로서 본인 자신을 직접 연기했다. 2013년 그래픽노블을 써 베스트셀러에 올려놓았고, 80세를 넘긴 나이에도 유튜브 방송을 하며 다양한 주제에 의견을 피력했다.

할란 엘리슨은 2018년 작고할 때까지 "아직 안 죽었다"는 말이 딱 어울리는 삶을 살았다. 그의 부고를 들은 작가 스티븐 킹은 트위터에서 "저 세상이 있다면 할란은 이리저리 엉덩이를 걷어차며 자신의 이름을 새기고 있을 것이다"라는 말로 애도를 표했다.

김보영

할란 엘리슨® Harlan Jay Ellison®

1934년 3월 27일~2018년 6월 28일. 미국의 SF 작가. 1,700편의 중·단편 소설, TV 드라마 대본, 시나리오, 만화 대본, 에세이, 비평 등을 썼다. 휴고상 8회, 네뷸러상 3회(평생공로상 포함), 브람스토커상 5회(평생공로상 포함), 에드거상 2회 등 다양한 분야에서 60여 개의 문학상을 탔다. 할리우드에서 미국작가조합상을 4회나 수상한 유일한 작가이자, 《스타트렉》 에피소드로 탄 유일한 작가다. 국제작가협회에서 저널리즘의 자유를 위한 공로를 인정받아 실버펜상을 수상했고 국제호러조합에서 '살아 있는 전설상'을 받았다. 2006년 그랜드마스터로 선정되었고 2011년 SF·판타지 명예의 전당에 올랐다. 2018년 84세의 나이로 집에서 생을 마감했다.

커트 보니것

참을 수 없는 과학의 순진함

제2차 세계 대전이 끝나고 얼마 되지 않은 1947년 1월, 과학계는 크게 들썩였다. 세계 최고의 수학자 중 한 명인 노버트 위너Norbert Wiener 교수가, 군대가 지원했다는 이유로 고속 계산 기계에 대한 매사추세츠공과대학교MIT 심포지엄을 거부했기 때문이다. 그는 사이버네틱스cybernetics라는, 생물의 제어 원리를 기계 제어에 적용하는 신학문의 개념을 착안한 대학자였다. 하지만 자신의 이론이 전쟁에서 자동 조준 대공 미사일의 제작에 이용되는 것을 지켜보아야 했다.

위너는 그달 『월간 아틀랜틱』에 실은 「과학자의 반란」A Scientist Rebels이라는 칼럼에서, 군국주의자들이 잘못 가져다 쓸 법한 이론은 발표하지 않겠다고 선언했다. "지금까지 과학자들에게는 지식을 원하는 이라면 누구든 배울 수 있어야 한다는 원칙이 존재했다. 하지만 우리가 삶과 죽음의 중재자가 되었을 때는 이 원칙을 재고해야 한다."

반전주의 과학자를 모델로 첫 소설을 쓰다

위너의 주장은 과학계 전체에 논쟁을 일으켰다. 과학자가 지식의
전파를 검열해야 하는가? 과학이 전쟁과 살상에 이용된다면 그것은
과학자의 잘못인가? 제너럴일렉트릭GE사의 과학자들도 논의에
빠졌다. GE는 발명가 토머스 에디슨에서부터 비롯된, 미국 최초의
산업 연구 기관이며 세계 최대의 인프라 기업이다.

GE의 한 홍보 담당자가 위너의 주장에 유달리 깊은 관심을
가졌다. 본래 그는 생화학을 공부한 과학도였지만, 전쟁을 겪고
인류학으로 전공을 바꾼 뒤, 과학자인 형 옆에서 일하고 있었다. 형
버나드 보니것Bernard Vonnegut은 대기 과학자였고, 위너와 비슷한 일을
겪었다. 버나드 보니것은 인공 강우의 원리를 발견한 학자 중 하나로,
구름에 요오드화은을 뿌리면 눈과 비를 만들 수 있다는 사실을 알아낸
사람이었다. 이 연구는 본디 가뭄에 시달리는 농민과 수해민을 돕기
위한 것이었다. 하지만 정작 버나드는 적신에 태풍을 만들어 보낼 수
있느냐는 질문에 시달리고 있었다. 다행히도 이 방식으로는 태풍을
만들 수 없었고, 강우량을 10퍼센트 늘리는 것이 전부였다.

동생은 형이 겪는 일을 생각하며, 위너 교수를 모델로 이야기를
만들었다. 1950년에 출간된 「반하우스 효과에 대한 보고서」Report
on the Barnhouse Effect라는 단편에서, 반하우스 교수는 정신력으로
물질을 조종하는 방법을 개발한다. 미 정부가 이를 전쟁 무기로 쓰려
하자, 교수는 되레 정신력으로 핵무기를 비롯한 모든 군사 무기를
파괴해 버린다. 후에 반전주의 작가의 대명사가 된 커트 보니것의 첫
단편이었다.

과학의 최전선에서 자연스레 나온 SF

형과 마찬가지로 과학도였던 커트 보니것의 정신과 인생은 제2차 세계 대전 때 겪은 일로 완전히 뒤집어지고 말았다. 1945년 그는 독일 작센주의 주도인 드레스덴에 포로로 갇혀 있었는데, 이곳에서 히로시마 원폭 투하에 버금가는 학살극을 목격하게 된다. 연합군이 사흘 밤낮으로 소이탄을 퍼부었다. 도시는 불구덩이가 되었고, 수만 명의 시민들이 산 채로 타 죽었다. 이 사건은 연합군 쪽의 학살극이었던 탓에 오랫동안 세상에 제대로 알려지지도 않았다.

그는 이 체험을 바로 글로 쓰고 싶었지만 충격이 심해 집필할 수가 없었다. 대신 그는 「반하우스 효과에 대한 보고서」 이후로 GE의 체험을 토대로 소설을 쓰기 시작했다. 소설의 형태가 SF였던 것은 그의 인터뷰에 따르면 불가항력이었다. GE 자체가 SF였기 때문이다. 그의 작품은 주로 순수한 과학자들이 순수한 의도로 만든 과학 지식이 인류를 위협하는 내용이었다.

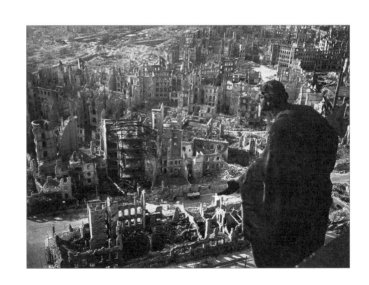

제2차 세계 대전 당시인 1945년 2월, 연합군의 폭격으로 폐허가 된 독일 드레스덴 도심의 모습. 드레스덴 폭격을 직접 경험한 커트 보니것은 이 참사의 기억을 SF로 써 냈다.

첫 장편『자동 피아노』*Player Piano* (1952년)는 보니것이 GE에서 본 기계들에서 영감을 얻어 쓴 소설로, 모든 것이 자동화된 미래 세상을 배경으로 한다. 피아노는 스스로 연주하고 체스 대회에는 사람 대신 AI가 출전한다. 정치와 경제, 사회의 주요한 결정도 AI가 내리기 시작하고 사람들은 이를 기계처럼 따르기만 한다. 결국 사람들은 AI에 밀려나 일자리를 잃고 모두 가난해진다. 당시 풍자 소설로 해석된 이 소설이 지금은 현실을 그대로 묘사한 듯 읽히는 것은 또 하나의 재미있는 점이다.

네 번째 장편인『고양이 요람』*Cat's Cradle* (1963년)은 GE에서 함께 일한 노벨 화학상 수상자인 천재 과학자 어빙 랭뮤어Irving Langmuir에게서 영감을 받았다. 랭뮤어는 1930년대쯤에『타임머신』의 작가 H. G. 웰스에게 공장 견학을 시켜 준 적이 있었는데, 과학자로서 SF 작가에게 영감을 주고 싶은 마음에 '실온에서 고체인 얼음'에 대해 써 보라고 제안했지만, 웰스는 그 제안에 전혀 관심을 갖지 않았다. 이 이야기를 들은 보니것은 그 아이디어를 자신이 써야겠다고 생각했다.

보니것은 인터뷰에서 "랭뮤어의 이론 그 자체는 아름답지만, 그는 자기 이론의 용도에는 아무 관심도 없다"라고 했다.『고양이 요람』의 주인공 펠릭스 호니커는 랭뮤어를 모델로 한다. 연구밖에 모르는 이 순진한 천재에게는 선악의 개념이 없다. 호니커는 원자 폭탄을 만든 공로로 노벨 물리학상을 탔지만, "이제 과학이 죄를 알게 되었군"이라는 말에 "죄가 뭐죠?"라고 묻는 사람이다. 그는 0도가 아닌 45.8도에서 어는 아이스-9을 만들고, 이 얼음이 실수로 바다에 빠지는 바람에 전 세계가 얼어붙고 만다.

자전적 소설이 반전주의의 대명사가 되다

보니것이 드레스덴의 체험을 간신히 소설 『제5도살장』*Slaughterhouse-Five*으로 완성한 것은 1969년으로, 드레스덴 사건 이후 24년이 지난 뒤였다. 그가 반¥자서전적인 이 소설을 SF로 쓴 것은, SF가 아니면 도저히 그 사건의 비합리를 다 설명할 수 없기 때문이었다. 그의 생각에 전쟁은 현실의 이성이나 상식으로 그릴 수 있는 것이 아니었다.

소설 속의 주인공 빌리 필그림은 '시간상 발작 환자'다. 그는 트랄파마도어 행성의 외계인에게 납치된 뒤 과거와 미래로 발작적으로 시간 여행을 한다. 이 엉뚱해 보이는 설정은 되레 소설의 현실감을 드높이는 장치가 된다. 전쟁터 한복판에서 병사는 하염없이 집으로 시간 여행을 하며, 집에 돌아온 병사는 자신의 의지와 관계없이 전쟁터로 끝없이 되돌아간다.

소설의 전개는 뒤죽박죽이고 시간 구성도 엉망이다. 보니것은 이에 대해 "대량 학살에 대해 논리적으로 말하는 것은 불가능하기

드레스덴 폭격에서 화염 폭풍으로 불타 버린 아기 엄마. 이 폭격은 민간인이 무려 2만여 명이나 사망한 대참사였다.

때문"이라 말한다. 전쟁터에서는 시체 더미로 가득한 현장에서 고등학교 선생 출신의 한 노병이 찻주전자를 훔쳤다는 죄로 사형당하기도 한다. 언론은 전쟁을 영웅담으로 포장하지만, 실제 전장에 있는 이들은 아무것도 모르는 어린아이들에 불과하다.

『제5도살장』이 출간된 1969년은 미국이 제2차 세계 대전 때 투하한 것보다 더 많은 폭탄을 베트남에 쏟아붓던 무렵이었다. 한창 베트남전 반대 시위 중이었던 청년들은 보니것의 소설을 손에 들고 시위에 나섰다. 소설 속의 말들은 유행어가 되었다. 휴고상, 네뷸러상은 모두 같은 해에 출간된 어슐러 르 귄의 『어둠의 왼손』 *The Left Hand of Darkness* 에 돌아갔지만 이 작품은 보니것의 다른 소설과 함께, 전쟁에 반대하는 예술가들에게 현재까지도 막대한 영감을 주고 있다.

1990년대 미국의 포크 록 밴드 '빌리 필그림'은 『제5도살장』 주인공의 이름을 따서 만들어졌고, 2017년 노르웨이 록 밴드 마드루가다는 〈트랄파마도어에서 생방송〉이라는 앨범을 발표했다. 1983년 빌리 소엘은 『세5도살장』에서 반복적으로 나오는 문장을 따라 〈그렇게 가는 거지〉 And So It Goes 라는 노래를 발표했다.

2005년에는 작곡가 데이브 솔저가 『고양이 요람』에 등장하는 문구로 가사를 만든 〈아이스-9 발라드〉라는 앨범을 발표했고, 보니것은 이 앨범에 나레이션으로 직접 참여했다. 같은 해 일본의 뮤지션 히라사와 스스무도 동명의 앨범을 발표했다.

블랙 코미디 같은 현실을 직시한 작가

보니것은 흔히 해학적인 풍자 소설의 대가로 알려져 있지만, 그는 과학의 최전선과 전쟁의 한복판에서 자신이 실제로 겪은 것을 그대로

쓴 작가였다. 어쩌면 현실이야말로 기이할 만큼 SF적이며, 웃음이 날
만큼 비현실적이지 않은가.

『제5도살장』이 반전 시위자들의 상징이 되었던 그 무렵, 버나드
보니것의 강우 이론은 결국 전쟁에 쓰이고 있었다. '뽀빠이 작전'
이라고 명명된 이 작전에서 미국은 전술적으로 동남아시아의 몬순
시즌을 연장시키는 계획을 짰고, 베트남의 구름에 요오드를 뿌려 비가
내리게 만들었다. 커트 보니것의 작품에 등장했다면 SF 기법을 활용한
농담처럼 읽혔을 법한 일이다.

김보영

커트 보니것 Kurt Vonnegut Jr.

1922년 11월 11일~2007년 4월 11일. 미국의 수필가이자 소설가. 풍자와 블랙 코미디와 SF를 뒤섞은 소설을
주로 발표했다. 청년 시절 생화학을 전공했다. 1943년 자진 입대했고 휴가 때에 자살한 어머니의 시신을 발견
한다. 독일군의 포로가 되어 드레스덴에 수용되었다가 아군의 민간인 학살을 목격한다. 전공을 바꾸어 인류학
을 공부했고 GE 홍보부에서 일했다. GE의 체험을 바탕으로 『자동 피아노』, 『고양이 요람』 등을 썼다. 드레스덴
의 체험을 토대로 쓴 『제5도살장』은 노벨상 후보로 거론되었으며 미국의 포스트모던 소설에 막대한 영향을 끼
쳤다. 본인 말에 따르면 '전적으로 하는 일 없는' 미 인권협회의 명예 회장이기도 했다. 2007년 계단에서 굴러
떨어져 사망했다.

론 허버드

교주가 된 2류 SF 작가

할리우드의 유명 배우 톰 크루즈는 2012년에 케이티 홈즈와 합의 이혼했다. 서류에 적힌 이혼 사유는 비공개로 봉인되었지만, 직접적인 원인이 딸 수리의 교육 문제라는 사실은 공공연히 알려졌다. 톰 크루즈는 자신이 추종하는 종교 교단 사이언톨로지의 학교에 수리를 입학시키려 했으나 케이티 홈즈가 반대한 것이다. 결국 케이티 홈즈는 이혼하면서 딸 수리의 양육권까지 가져오는 데 성공했다.

톰 크루즈를 비롯해 존 트라볼타나 줄리엣 루이스 등의 배우, 또 칙 코리아나 마크 아이섬 등의 음악인 등과 같은 연예계의 유명인 다수가 신자인 것으로도 유명한 사이언톨로지. 흥미롭게도 이 교단은 2류 SF 작가가 '과학'의 이름으로 설립한 것이다.

과학 소설에서 과학 종교로 빠지다

론 허버드는 1930년대에 영미 문화권에서 이른바 '펄프 매거진'으로 불리던 통속 잡지들에 소설을 기고하여 명성을 쌓았다. 그는 왕성한 필력을 바탕으로 SF와 판타지뿐만 아니라 모험, 공포, 역사, 웨스턴,

로맨스 등 다양한 분야를 아우르며 1년에 20편 이상의 작품을 잡지에 실었다. 그러나 SF 문학사에 새겨질 정도로 특별히 평가받는 걸작은 없으며, 2000년에 존 트라볼타 주연의 영화로 각색된 SF 장편 소설 『배틀필드』*Battlefield Earth*(1982년) 정도가 기억될 뿐이다.

제2차 세계 대전에 참전했다 돌아온 허버드는 잭 파슨스Jack Parsons라는 로켓 공학자를 알게 되는데, 흥미롭게도 파슨스는 당시 로켓 연료 분야의 최첨단에 있는 연구자인 동시에 알레이스터 크롤리를 추종하는 오컬트 광신자였다. 크롤리는 흑마술, 신비학, 악마 숭배 등 이단적인 정신 철학의 일가를 이루어 유사 종교에서 광범위한 영향을 끼쳤다. 허버드는 파슨스와 함께 오컬트 활동에 몰두하다가 나중에는 자신만의 독자적인 이론 체계를 세워 나갔다. 인간의 정신은 과학 기술로 치유되고 강화될 수 있으며 그 과정은 특별한 기계 장치와 심리 요법으로 이루어진다는 이론이었다. 그는 자신의 이론을 정리하여 1950년에 『다이아네틱스』*Dianetics*라는 책으로 집필해 냈는데 곧장 베스트셀러가 되면서, 미 전역에 그의 심리 치료 세미나 그룹이 500개 이상 생기는 대성공을 거두었다.

허버드는 자신의 이론을 의학 및 심리 치료 저널에 투고했지만 거절당했고, 주류 과학계는 그를 주관적이고 장황하면서 증거는 빈약한 유사 과학 이론가라고 비판했다. 사실 그의 심리 치료는 피시술자의 이야기를 진지하게 경청해 주고 전생을 비롯한 여러 검증 불가능한 이론을 적절히 제시하면서 강약을 조절하는 충격 요법에 가까웠으며, 그 과정 자체가 어느 정도 치유 효과를 내는 것이었다. 이 시스템을 종교적으로 체계화한 것이 사이언톨로지다. 오늘날 사이언톨로지는 막대한 헌금 요구와 폐쇄적인 비밀주의 등 대다수 사이비 종교들과 유사한 특징을 지니고 있다.

사이언톨로지의 문제점은 무엇일까? 허버드는 어떻게 과학을 종교로
만들었을까? 이에 답하기 위해서는 먼저 현대 사회에서 과학과
과학자가 누리는 권위의 실체에 주목해야 한다. 일반 서민들은 박사나
교수 등 고학력 전문가를 상당히 신뢰한다. 그러나 고도로 세분화된
현대의 학문 체계에서는 전문 분야를 벗어나면 의외로 평균적인
교양이나 판단력도 갖추지 못한 사람을 종종 만나게 된다. 그리고
드물지만 그런 인물들이 사회에 큰 해악을 끼치는 경우가 있다. 잭
런던의 소설『강철 군화』에 나오는 표현대로 "시험관에 코를 처박고
있는 좁은 분야의 과학자는 철학을 이해할 수 없는" 일이 벌어지고는
하는 것이다.

1995년 일본 도쿄에서는 지하철에 독가스가 살포되어 13명이
사망하고 6,300여 명이 부상한 엄청난 테러가 벌어졌다. 범인은
옴진리교라는 사이비 종교 단체였고, 일본을 사신의 구상내로

미국 워싱턴 DC에 있는 사이언톨로지 창설 교회. 1950년대에 론 허버드가 거주하던 곳이다.

Lafayette Ronald Hubbard

개조하려는 망상을 품고 대량 살상을 시도한 충격적인 사건이었다. 그런데 당시 독가스를 직접 제조하고 뿌린 신도들이 일본 최고의 이공계 엘리트라 할 수 있는 사람들이어서 파장이 더 컸다. 도쿄대학 응용물리학과 출신의 박사 과정생, 와세다대학 응용물리학과를 수석 졸업한 대학원생, 심장외과 전문의, 인공 지능 전문가 등이 포진한 20~40대 지식인들이 교주 아사하라 쇼코에게 세뇌당해서 그런 엄청난 짓을 저지른 것이다.

서로 균형이 필요한 과학 기술과 교육

과학 기술이 발달하는 만큼 대중의 과학 문해도도 올라갈 것으로 기대하기 쉽지만 사실 현재의 교육 시스템은 제대로 기능하지 못한다. 현대 과학이 너무나 방대하고 세분화된 지식 체계라는 난점도 물론 있다. 그러나 일찍이 칼 세이건이 한탄했듯이, 기초 과학인 천문학에 투자되는 연구비보다 사이비 과학인 점성술에 쓰이는 돈이 훨씬 많은 것 또한 현실이다. 사회적 투자를 결정하는 정치 지도층조차 과학에 대한 인식이 미흡하며 투자도 인색하다.

이렇듯 과학 기술은 양날의 칼처럼 균형의 예술이 필요한 분야다. 과학 기술 종사자에게는 좀 더 심화된 인문 교양 교육이 필요하며, 대중에게는 과학적 사고방식의 계몽이 시급하다. 단순히 과학 지식을 많이 습득하는 것이 아니라, 과학적이고 합리적인 상식의 틀이 체화되어야 한다. 한국에서 논란이 된 아기와 어린이의 예방 접종을 거부하는 모임이나 진화론에 반하는 창조론 등이 그 예다. 이런 주장들은 대다수의 표본을 무시하고 몇몇 소수의 사례만을 침소봉대하여 강변하는, 전형적인 비과학적 논리를 보여 준다. 심지어

과학자들조차 때때로 이런 오류에 빠진다는 점이 현대 문명의 난제다.

론 허버드를 모델 삼아서 그린 현대인의 고통

폴 토마스 앤더슨 감독의 2012년 영화 〈마스터〉The Master는 발표와
동시에 평단에서 극찬을 받은, 예술성이 매우 뛰어난 작품이다. 2차
대전이 끝나고 사회로 복귀했지만 적응하지 못하고 떠돌던 주인공은
우연히 어떤 심리 치료가를 알게 되어 그의 그룹에 합류한다. 그는
강력한 카리스마를 지닌 지도자로, 자신의 가족과 추종자들을 이끌고
지역을 옮겨 다니며 시술을 펼치는데, 때로는 불법 의료 행위로
고발당해 경찰에 연행되기도 한다. 그런 와중에도 주인공처럼 유약한
영혼을 지닌 사람들의 심리적 허점을 파고들어 세력을 넓히더니
마침내 교단을 창시하여 마스터로 행세한다. 이 영화 속 마스터의
캐릭터는 바로 허버드를 그대로 따왔다. 마스터 역을 연기한 필립
시모어 호프먼의 용모나 작품에 등장하는 특정 장면 등이 사실상
노골적으로 사이언톨로지와
허버드를 연상시킨다.

<div style="writing-mode: vertical">영화 〈마스터〉에서 론 허버드를 모델로 삼은 마스터
캐릭터 도드를 연기한 필립 시모어 호프먼.</div>

그러나 이 영화는 사실
허버드를 비판하는 이야기가
아니다. 주인공처럼 삶의
불안정성에 고통받는 사람들이
종교 지도자 같은 강력한 멘토와
형성하는 애증의 밀착 관계를
고찰한 심리 드라마다. 결국
주인공은 마스터 곁을 떠나지만,

마스터 역시 주인공을 그리워한다. 감독은 허버드나 사이언톨로지에 대해서는 중립적인 태도를 취하는데, 아마도 신흥 종교의 교주와 광신도라는 설정을 위해 적당한 모델로 차용한 듯하다.

과학과 종교가 어색한 동거를 하는 현대 사회에서 문명의 부담을 힘겨워하는 지친 영혼들의 딜레마. 이 영화는 사이언톨로지의 의미를 이렇게 정의하자고 제안하는 듯하다.

박상준

론 허버드 Lafayette Ronald Hubbard

1911년 3월 13일~1986년 1월 24일. 미국의 작가, 종교 지도자. 괌의 해군 기지에서 장교로 복무하던 아버지를 따라, 10대 시절에 아시아와 남태평양 일대를 여행했다. 조지워싱턴대학교에 진학했으나 제적되고 통속 소설 작가로 활동했다. 2차 대전 중에는 해군 장교로 복무했는데, "전쟁 영웅으로서 수많은 훈장을 받았고 심각한 부상을 입었지만 인간과 우주의 신비한 관계에 눈떠서 그 자신과 전우들의 병을 치유했다"라고 주장했다. 그러나 미 정부의 기록에 따르면 자질 부족으로 작은 함정의 지휘관 자리에서 두 번이나 해임되었고 위궤양으로 군 병원에 장기 입원했다고 한다. 1950년대 초 사이언톨로지 교단을 세워 교주로 군림했다. 1970년대 후반에 미 정부 조직에 신자를 침투시키는 등의 문제로 수배령이 내리자, 장기간 도피 은둔 생활을 하며 SF 소설 집필과 작곡 등으로 말년을 보내다 뇌졸중으로 사망했다. 2014년에 『스미스소니언 매거진』이 선정한 미국의 100대 역사 인물 중 하나로 꼽혔다.

Lafayette Ronald Hubbard

대니얼 키스

심리학 SF의 대가

1977년 미국 오하이오주립대학교에서 빌리 밀리건William Stanley Milligan이라는 이름의 한 청년이 강간 및 납치, 강도 사건으로 체포되었다. 하지만 그에게는 이상한 점이 많았다. 같은 곳에서 세 번이나 범죄를 저질렀고 체포 당시에는 어린애처럼 "내가 뭔가 잘못했다면 죄송합니다"라고 사과했다. 피해자는 범인이 계속 성격이 변하거나 기억을 잃는 것을 복격했다. 재판 당시에는 빌리선에게 10명의 인격이 있다고 알려졌지만, 정밀 검사를 해 보니 그에게는 무려 24개의 인격이 있었다.

최초로 법정에서 인정받은 다중 인격

빌리 밀리건은 법정에서 다중 인격으로 무죄를 선고받은 최초의 인물이다. 밀리건은 연일 언론에 오르내리며 다중 인격 논쟁에 불을 지폈다. 물론 바로 전해인 1976년에 드라마로 제작된, 16개의 인격을 지닌 시빌이라는 여성의 사례도 화제를 낳고 있었지만 시빌은 밀리건처럼 전면에 드러나지 않았고, 신빙성도 조금은 의심을 받고

있는 편이었다.

다중 인격의 진단 자체는 오래되었지만 증상이 실제로
존재하는가에 대한 논쟁은 지금까지도 계속되고 있는데, 근본적인
이유는 진단이 어렵기 때문이다. 성격 변화는 보통의 인간에게도 흔히
일어나고, 정말 인격이 여럿인지 아니면 사기꾼이 탁월한 연기를 하는
것인지, 혹은 기억 상실이나 혼란 증세인지 판별하기가 어렵다. 많은
문화권에서 '빙의'나 '귀신 들림'으로 해석하여 진단 자체가 안 되기도
한다. 다중 인격이 무죄 사유가 될 수 있는가에 대해서도 여전히
해석이 분분하다.

하지만 밀리건은 다중 인격에 가장 회의적인 의사조차도 증상을
인정할 수밖에 없었다. 고등학교 중퇴 학력의 밀리건에게 무려
24명분의 지식과 능력이 있었고, 이는 연기로 설명할 수가 없었다.
그의 몸에는 의학도가 있는가 하면 가라데 고수, 탈출 전문가도
있었다. 각 인격마다 성별, 나이, 성격, 구사할 수 있는 언어, 지식,
지능, 말투, 체력 수준까지도 달랐다. 본 인격인 빌리 밀리건은 열여섯
살에 자살 시도를 한 시점 이후로 한 번도 깨어나지 않은 상태였다.
깨어나면 자살을 시도하리라 생각한 다른 인격들은 '형제자매들의
목숨을 지키기 위해' 그를 깨우지 않고 있었다.

1880년대에 상연된 연극 〈지킬 박사와
하이드 씨〉의 포스터. 로버트 루이스
스티븐슨의 동명 소설이 원작이다. 나를
나라고 여기는 정체성이 흔들릴 때의
문제를 다룬 대표작 중 하나로 꼽힌다.

다중 인격자의 존재를 알리다

이미 인간의 뇌와 정신 장애에 대한 심도 깊은 소설 『앨저넌에게 꽃을』*Flowers for Algernon*(1966년)을 쓴 바 있는 작가 대니얼 키스가 빌리 밀리건에게 관심을 두었다. 그는 2년간 밀리건의 옆에서 지내며 논픽션을 쓰기 시작했다.

밀리건은 지속적으로 시간을 잃어버리고 살았기 때문에 그의 인생을 조망하는 일은 쉽지 않았다. 키스는 밀리건을 수백 번 만나 대화한 것은 물론, 주변 인물 62명을 인터뷰했고, 대금 지불서, 영수증, 보험 증서, 치료 기록과 문서를 이용해 사건을 배열했다. 그럼에도 밀리건이 대화 도중 계속 기억을 잃는 바람에 거의 포기할 뻔했다가, 인터뷰 도중 전 인격이 융합된 새로운 인격이 나타나 준 덕분에 겨우 집필을 마쳤다.

24명의 인격을 그려 낸다는 전대미문의 과제가 걱정되었던 키스는 우선 다섯 개의 인격을 가진 다중 인격자를 주인공으로 한 소설

1978년 미국 법정에서 다중 인격 장애가 인정되어 최초로 무죄 판결을 받은 빌리 밀리건. 다중 인격은 진단에 내기가 어려운 가닭에 증상 자체의 실존에 대한 논쟁이 지금도 있는 편이다.

『다섯 번째의 샐리』The Fifth Sally(1980년)를 집필했다. 같은 해에 다중 인격은 비로소 미국정신의학협회APA의 정신 질환 진단 기준인 DSM에 이름을 올리게 되었다.

다음 해에 키스는 논픽션『빌리 밀리건』The Minds of Billy Milligan(1981년)을 출간했다. 키스는 24명의 인격이 가족처럼 한 몸을 공유하며 사는 이야기를, 정확하고 섬세한 자료 조사와 탁월한 심리학적 분석은 물론, 소설적인 재미까지 완벽한 작품으로 그려 내는 데 성공했다. "아동 학대의 희생자들에게 바친다"라는 서문이 보여 주듯이 이 책은 흥미 본위에 머무르지 않고, 다중 인격이 생겨나는 불행한 배경과 그 이해 및 치료법에 집중한다. 이 논픽션은 세계에 다중 인격을 대중화시키며 현대 심리학의 고전이 되었다.

DSM에 증상이 등재되고, 다른 다중 인격자인 시빌의 책과 드라마도 시너지를 일으키면서, 이전까지만 해도 미국 내에서 75건에 불과했던 다중 인격 진단의 환자 수는 4만 명으로 급증했다. 이후 과잉 진단을 줄이고 지침이 명확해진 뒤에야, 다시 환자 수는 정상 수준으로 돌아왔다. 여전히 증상의 존재 자체를 의심하는 의견이 있는 편이지만, 현재는 양전자 단층 촬영PET, 자기 공명 영상MRI 등의 발달로, 인격이 변할 때 뇌파 패턴과 생리학적 현상마저 달라진다는 점이 확인되어 다중 인격의 증거가 되고 있다.

바보와 천재가 보는 세상과 나

『앨저넌에게 꽃을』은 대니얼 키스의 대표작이자 영미 문학의 고전이다. 이 작품에서 키스는 지적 장애가 있는 사람이 뇌수술 후 천재로 변해 가는 과정을 그려 냈다. 키스는 작가가 되고자 했지만

의사가 되기를 원하는 부모와 충돌하면서 "교육을 통하지 않고 인공적으로 지능을 높일 수 있다면 어떻게 될까?"라는 문제를 계속 고민했다고 한다. 기본적인 읽고 쓰기에 문제가 있는 아이들을 위해 특수 영어 학급 수업을 하던 중 소설의 아이디어는 더욱 구체화되었다. 한 학생이 키스에게 "열심히 해서 똑똑해지면 나도 이 바보 수업을 벗어나 일반 수업을 받을 수 있나요? 난 똑똑해지고 싶어요" 하고 애원했다. 다른 반의 한 학생은 특수 학급에서 눈에 띄게 진전을 보였지만, 일반 학교로 돌아가자마자 배운 것을 전부 잃고 말았다.

소설은 뇌 실험에 응한 찰리의 1인칭 시점 경과 보고서로 진행된다. 찰리는 지능 지수 70에서 보통의 인간으로, 그리고 지능 지수 185의 천재에 이르렀다가 다시 천천히 퇴화하여 본래대로 돌아간다. 소설의 서술은 어린애의 오타투성이 문장에서 세련된 언어를 구사하는 전문가의 언어로 한 단계씩 변해 간다. 지능이 변하면서 찰리가 보는 세상의 풍경노 변하고, 과거의 제험도 모두 다르게 해석되며, 가족과 주변 사람들의 태도도 모두 변해 간다. 천재가 되는 것은 즐거운 일만은 아니고, 이를 잃어 가는 것도 마찬가지로 즐거운 일이 아니다. 앨저넌은 찰리보다 먼저 실험에 성공한 생쥐로, 찰리가 처지에 공감하며 마음을 나누는 상대다.

이 소설은 인간의 정신과 심리, 장애에 대한 심도 깊은 사유와 따뜻한 이해를 보여 준다. 소설 내에서 찰리가 천재가 된 뒤에, 예전의 자신과 "다른 인격이 되었다"고 느끼고, 본래의 인격에게 몸을 돌려주어야 한다고 생각하는 전개는 키스가 관심을 두고 연구한 다중 인격을 연상시키기도 한다.

『앨저넌에게 꽃을』은 미 전역에 장애인, 특히 정신 장애인을 사회가 어떻게 대해야 하는가 하는 문제를 제기했다. 전 세계에

유사한 반향을 일으키며 30개국에서 출판되었고 각국에서 드라마, 영화, 연극, 뮤지컬 등으로 각색되었다. 1968년 영화 〈찰리〉*Charly*로 상영되어 주연 클리프 로버트슨이 아카데미상을 수상하기도 했다. 국내에도 『생쥐에게 꽃다발을』, 『빵가게 찰리의 행복하고도 슬픈 날들』, 『찰리』, 『모래시계』 등 다양한 제목으로 여러 번 재출간되었다. 2006년 KBS 드라마 〈안녕하세요 하느님〉으로 각색, 방영되었고, 〈미스터 마우스〉라는 제목의 뮤지컬로도 2006년과 2017년에 상연되었다.

상상에서 현실로 다가온 인간 지능의 조작

『앨저넌에게 꽃을』을 집필한 지 40년이 지난 해, 키스는 『앨저넌, 찰리, 나: 작가의 여정』*Algernon, Charlie, and I: A Writer's Journey*(2000년) 이라는 회고록을 완성했다. 완성을 축하할 겸 식당에서 아침 식사를 하던 키스는 신문을 읽다 화들짝 놀라고 말았다. 프린스턴대학교의 신경생리학자 조 치엔Joe Tsien 박사가 이끈 연구팀이 쥐의 유전자를

1999년 쥐의 유전자를 조작해 시냅스 가소성을 향상시킴으로써 지능을 전반적으로 높이는 데 성공한 중국 출신의 신경 과학자 조 치엔. 그는 프린스턴대학교를 거쳐 현재는 오거스타대학교 의과대학의 신경과 교수로 있다.

조작해 지능을 높이는 데 성공했다는 기사가 눈앞에 있었기 때문이다. 키스는 치엔 박사에게 연락해 그 기술이 인간에게 적용되는 데에 얼마나 걸릴지 물어보았다. 박사는 고민하다가 "30년 정도 예상한다"라고 답했다. 연구팀은 기본적으로 이 연구는 치매나 기억 상실 환자를 돕는 방향이어야 하며, 보통 인간의 지능을 높이는 연구에는 훨씬 더 많은 지침과 고민, 사회적 논의가 필요하다고 밝혔다.

그 후 16년이 지난 2015년, 영국 리즈대학교 생명 과학 연구팀은 쥐의 뇌에서 분비되는 PDE4B 효소를 억제하자 쥐의 지능이 높아지는 현상을 발견했다. 이 약은 지금 임상 시험을 위해 우선 동물용으로 개발 중이며, 연구팀은 치매, 지적 장애의 새 치료법이 되리라 기대하고 있다.

<div style="text-align: right">김보영</div>

대니얼 키스 Daniel Keyes

1927년 8월 9일~2014년 6월 15일. 17세에 미 해병대에 들어가 선박 생활을 했다. 브루클린대학교에서 심리학을 전공했고 동 대학원에서 영미 문학으로 박사 학위를 받았다. 오하이오주립대학교 문예 작문 교수로 재직했다. 다중 인격 장애에 관심을 두고 옆에서 관찰하며 연구했다. 인간의 심리와 이상 심리를 따듯한 시선으로 깊이 파헤친 작품을 주로 썼다. 『앨저넌에게 꽃을』은 그의 대표작이자 장기 베스트셀러이며, 논픽션 『빌리 밀리건』은 현대 심리학의 고전으로 평가받는다. 2000년 SFWA에서 명예 공로상을 받았다.

필립 K. 딕

가상 현실의 원조

1999년 영화 〈매트릭스〉*The Matrix*가 개봉되었을 때, 세계는 흥분에
휩싸였다. 지금은 고유 명사가 되다시피 한 이름이지만 당시만 해도
관객들은 극장에서 나오면서부터 논쟁과 토론으로 소란스러웠다.
"그래, 우리가 굉장한 걸 본 건 맞아. 그런데 대체 우리가 뭘 본 거지?"
이 질문은 지금은 자매가 된 워쇼스키 형제 감독이 투자자들에게
수년간 퇴짜를 맞으며 들었던 말이기도 하다. "와, 이건 굉장한 것이
되겠군요. 그런데 이게 다 무슨 소리죠?"

시끌시끌한 와중에 SF 팬들은 영화 속에서 여러 익숙한 코드를
발견하고 즐거워했다. 매트릭스라는 단어부터 윌리엄 깁슨의
『뉴로맨서』*Neuromancer*의 세계관에서 가져왔고, 할리우드에서 실사
영화화하기도 한 오시이 마모루 감독의 애니메이션 〈공각기동대〉의
풍경과 연출이 고스란히 들어 있었다. 그리고 지금 언급한 모든
작품의 원류에 필립 K. 딕이 있다. 물론 여기서 더 올라가면 장자의
호접지몽, 데카르트의 회의론에 플라톤의 이데아론까지 닿을 수도
있겠지만.

우리는 가상 현실을 살고 있을까

"우리가 지금 가상 세계를 살고 있는 것은 아닌가?" 데카르트는 "만약 악령이 내 지각 전체를 속이고 있다면 내가 어떻게 알 수 있는가?" 하고 질문한다. 만약 우리가 단지 통 속에 담긴 뇌고, 우리가 현실이라 믿는 것은 단지 과학자가 주는 전기 자극일 뿐이라면? 데카르트적 회의론에 따르면 "이런 과학자가 없다는 증거를 찾을 수 없으므로" 현실이 존재한다는 것 역시 확신할 수 없다.

"우리는 지금 가상 현실을 살고 있다." 2003년 철학자 닉 보스트롬Niklas Boström은 한발 더 나아가 이런 주장을 편다. 이 생각은 마블 캐릭터 '아이언맨'의 살아 있는 모델로도 불리는, 전기 자동차 회사 테슬라와 민간 우주 기업 스페이스X의 CEO인 엘론 머스크Elon Reeve Musk에 의해 더 널리 알려진다. 머스크는 미래 인류가 현실에서 살 가능성은 10억분의 1이라고 말한다. 왜냐하면 가상 현실의 발전 속도가 지금의 1,000분의 1로 줄어들더라도, 결국 인류가 현실과 구분이 가지 않는 세상을 만들 것은 거의 확실하기 때문이다. 그는 우리가 '아직 한 번도 가상 현실을 만들지 못한' 첫 번째 우주에서 살고 있을 가능성 역시 그리 없다고 본다. 어쩌면 두 번째나 세 번째 우주에 살고 있을 것이다.

논쟁적인 생각이지만, 그는 여기에 더해서 지금 세상이 가상 현실인 편이 더 좋다고 말한다. 왜냐하면 그것은 인류가 우리 생각보다 훨씬 발전해 있다는 뜻이며, 이 세계가 멸망하지 않는다는 뜻이기도 하니까. 물론 아직까지는 사고 실험일 뿐이다.

정신 과학, 인지 과학의 지식이 있기 전부터 철학자들이 다양한 근거에서 자아와 세계의 현실성을 의심해 왔듯이, 딕은 불행한 인생사와 정신 병력 때문에 이 문제에 천착했다. 딕은 출생 6주 만에 쌍둥이 누이가 수유 부실에 따른 영양실조로 사망한 뒤 이를 일생 트라우마로 안고 살았다. 어릴 때는 부모의 불화와 이혼으로 친척 집과 탁아소를 전전했고, 10대에 기숙 학교에 들어갔지만 광장 공포와 공황 장애로 그만두고 대학도 중퇴했다. 베트남전 반대 운동 중 미 연방수사국FBI의 방문을 받은 후로는 정부의 감시를 받는다는 강박에 시달렸다. 다섯 번의 결혼과 이혼을 반복했고 편집증, 공황 장애, 약물 의존증에 시달렸으며 말년에는 자살 충동으로 정신 병동을 오가기도 했다.

일생을 이상과 정상의 불안한 경계에 서 있었던 이 작가는, SF 창작을 통해서 자신의 정신적 고통과 혼란을 객관적으로 이해하고 분석하는 작업을 시도한다. 휴고상 수상작이기도 한 그의 장편『높은 성의 사내』*The Man in the High Castle* (1962년)를 보자. 이 소설의 세계는 제2차 세계 대전에서 연합군이 아니라 독일과 이탈리아, 일본이 승리한 곳이다. 일본과 독일의 전체주의 문화가 지배하는 세상에서 주인공은 거꾸로 연합군이 이긴 세계를 그린 대체 역사 소설을 쓰는 사내를 만난다. 주인공은 마치 지금 현실이 가짜고 그 소설이 진짜인 것만 같은 혼돈에 빠진다. 이 작품의 재미있는 점은, 독자 역시 그 순간 똑같은 혼돈에 빠진다는 것이다.

한국에도 제법 오래전부터 알려진 단편「사기꾼 로봇」*Impostor* (1953년)에서, 주인공 스펜서는 어느 날 갑자기 주위 사람들로부터 "진짜 스펜서는 죽었고 너는 그를 모방한 복제 로봇"이라는 의심을

받는다. 스펜서는 자신이 인간임을 증명하기 위해 동분서주한다. 하지만 결말에 이르러 밝혀지는 진실은, 정말로 자신이 로봇이라는 것이다.

『유빅』Ubik(1966년)의 세상은 냉동 보존된 사람들의 의식을 주기적으로 살려 소통할 수 있는 세상이다. 여기서 초능력 대결 후 생존한 이들은 세계 전체가 몰락하고 퇴화하는 것을 체험한다. 물론 밝혀지는 진실은, 이들은 이미 모두 죽었다는 것이다.

딕의 작품『안드로이드는 전기 양의 꿈을 꾸는가?』Do Androids Dream of Electric Sheep?(1968년)가 원작인, 영화 〈블레이드 러너〉Blade Runner(1982년)에는 자신이 인간인 줄 아는 인조 인간들이 등장한다. 주인공 데카드는 이들을 인간과 구별해 제거하는 작업을 한다. 하지만 인간보다 더 인간다운 인조 인간을 보며 관객은 의문에 빠진다. 정말로 인조 인간과 인간의 차이가 무어란 말인가?

필립 K. 딕의 단편 소설「마이너리티 리포트」가 처음 실렸던 미국의 SF 잡지『판타스틱 유니버스』의 1956년 1월호 표지. 할리우드가 가장 사랑하는 작가 중 하나인 필립 K. 딕답게 스티븐 스필버그 감독, 톰 크루즈 주연으로 영화화되었다.

이쯤에서 짐작하겠지만, 딕은 지금은 소장르화된 이런 작품들의 원류다. 다만 그가 말년에야 겨우 이름이 알려지고 사후에나 유명해진 것에서 알 수 있듯이, 이런 생각이 보편적으로 받아들여진 것은 현대에 이르러서다.

"내가 지각하는 세상과 실제 현실이 다를 수 있다." 망상 섞인 헛소리로 들릴지도 모르지만, 그럴 가능성은 실상 무궁무진하다. 예를 들어 색맹이나 시청각 장애, 기타 여러 문제로 감각이나 인지가 다른 사람은, 보통 사람과 완전히 다른 세상을 살아갈 것이다. 사람은 자외선과 적외선을 볼 수 없고 후각은 개의 100분의 1에서 1억분의 1 정도밖에 되지 않는다. 다른 감각 능력과 기관을 가진 동물은 우리와 완전히 다른 세상을 살고 있을 것이다.

사회적인 면에서, 정부 주도의 사건 은폐와 언론 조작, 거짓 뉴스는 늘 세상의 정보를 오염시키고, 기성세대가 상식이라고 생각하는 사회 구조나 제도는 신세대의 눈에는 영 엉터리로만 보인다. 사회의 지식 업데이트 속도가 빨라지면서 어제는 옳았던 이론이 오늘은 틀린 경우도 허다하다.

딕은 현대 사회가 그의 소설만큼이나 복잡하고 비정형화되면서 널리 공감을 받게 되었다. 아니, 어쩌면 세상은 원래 다원적이고 비정형적이었지만, 과거에는 좀 더 많은 것이 통제되고 감추어져 있어서 억지로 단순해 보였고, 지금은 사람들이 그리 단순하지 않다고 볼 수도 있겠다.

창작자들이 매료된 허구의 작가

할리우드에서 딕만큼 인기 있는 SF 작가도 찾기 어렵다. 지금도
명작으로 회자되는 리들리 스콧 감독, 해리슨 포드 주연의
〈블레이드 러너〉에서부터, 폴 버호벤 감독, 아널드 슈워제네거
주연의 〈토탈 리콜〉*Total Recall*(1990년), 스티븐 스필버그 감독,
톰 크루즈 주연의 〈마이너리티 리포트〉*Minority Report*(2002년),
그 외에도 〈넥스트〉*Next*(2007년), 〈페이첵〉*Paycheck*(2003년),
〈임포스터〉(2002년), 〈스캐너 다클리〉*Scanner Darkly*(2006년) 등이 모두
그의 작품을 원작으로 한 영화들이다.

딕의 영향을 직간접적으로 받은 창작자와 작품은 일일이 다
언급하기도 어렵다. 크리스토퍼 놀란 감독은 〈메멘토〉*Memento*
(2000년)와 〈인셉션〉*Inception*(2010년)이 딕의 영향을 받았다 고백한
바 있고 〈루퍼〉*Looper*(2012년)의 라이언 존슨 감독도 딕을 언급한다.
무라카미 하루키村上春樹는 종종 '일본의 필립 K. 딕'으로 불린다. 그

<div style="writing-mode: vertical-rl">

2019년이 무대였던 1982년 영화 〈블레이드 러너〉의
장면과 매우 흡사해 보이는 2013년 미국 뉴욕의 타임스
스퀘어.

</div>

외에도 무수한 사이버펑크와 펄프 픽션이 그의 영향 아래에 있다. 그래서 딕은 '작가를 위한 작가'라고도 불린다.

딕은 어떻게 이처럼 많은 사람에게 영향을 미칠 수 있었을까. 그는 현실이 허구일 수도 있다는 생각을 넘어서, 허구의 세계가 현실일 수도 있다는 아이디어를 준 사람이다. "허구가 현실을 넘어서는 진실일 수도 있다"고 말하는 세계라니, 허구의 세계를 창조하며 살아가는 창작자들이 매료될 만하지 않은가.

딕의 영향은 비단 대중문화에만 그치지 않는다. 선도적인 휴먼 안드로이드 제작사인 핸슨로보틱스사를 이끄는 데이비드 핸슨David Hanson Jr.은 '마음이 있는 로봇'의 제작에 열중하고 있다. 그의 로봇은 인간의 감정을 지각하고 반응하며 대화를 한다. 그는 안드로이드 중 하나를 딕의 모습을 본떠 만들었다. 이 로봇은 딕의 글, 편지, 인터뷰를 모아 자연어 처리한 데이터를 통해 대화한다.『안드로이드는 전기양의 꿈을 꾸는가?』등의 작품을 통해 "기계도 인간의 마음을 가질 수 있다"는 믿음을 어린 날의 핸슨에게 심어 준 작가에게 경의를 표하고자 만든 작품이다.

<div align="right">김보영</div>

필립 K. 딕 Philip Kindred Dick

1928년 12월 16일~1982년 3월 2일. 미국의 SF 작가. 평생 광장 공포와 편집증, 공황 장애, 암페타민 중독 등에 시달렸다. 44편의 장편 소설과 100편이 넘는 단편 소설을 발표했으나 일생 생활고에 시달렸다. 생애 말기와 사후에 재평가되어 아이작 아시모프, 아서 클라크, 로버트 하인라인에 비견되는 SF의 거장으로 손꼽힌다. 1983년 생전에 주목받지 못했던 그의 삶을 기려, 페이퍼백으로 처음 출간된 오리지널 작품에 수여하는 필립 K. 딕상이 제정되었다. 이 상은 현재 세계 3대 SF 문학상으로 인정받고 있다.

케이트 윌헬름

SF 작가들의 산파

작가와 작가 지망생의 차이는 글을 읽어 주는 이가 있는지의 여부에
달려 있다. 많은 작가가 지망생 시절에 숱한 거절을 받으며 자신이
진정으로 작가가 될 수 있을지, 어떤 글을 써야 세상에 받아들여질지
불안하고 앞이 깜깜했다고 회고한다. 케이트 윌헬름은 SF 작가들이
이런 불안을 홀로 감당하지 않도록, 실질적인 도움을 받을 수 있게끔
하는 일에 평생을 공헌한 작가다. 그녀는 습작을 쓰던 시절, 작가란
매우 특별한 존재라서 자기는 작가가 될 수 없으리라고 믿었던 탓에
너무 먼 길을 돌아와야 했다고 말한 바 있다. 그래서인지 케이트
윌헬름은 남편 데이먼 나이트Damon Francis Knight와 함께 작가를
양성하고 지원하는 '클라리온워크숍'Clarion Workshop을 설립했다.
옥타비아 버틀러, 테드 창, 브루스 스털링Michael Bruce Sterling, 코리
닥터로우 등이 모두 클라리온을 거쳐 SF 작가가 된 졸업생이다. 비록
국내에서는 케이트 윌헬름보다 제자들이 더 유명하지만, 그녀는
30년이 넘는 세월 동안 작가들의 이정표가 된 선구자이고, 2018년
90세의 나이로 사망하기 전까지 자기 출판사를 운영하며 신간을 냈던
모범적인 작가다.

느리고 아름다운 이야기

케이트 윌헬름을 타고난 이야기꾼이라 부르는 것은 적절하지 않다. 그녀는 어린 나이부터 두각을 드러내기보다는 시간을 들여 쓰고 읽고 다시 쓰면서 차츰 완성된 작가다. 벼락 성공한 천재가 아니기 때문에 오히려 다른 이들을 지도할 수 있었던 것일지도 모른다. 윌헬름은 열아홉 살에 결혼해 전화 상담원, 보험 외판원, 판매원, 모델 등을 전전하며 아이 둘을 기르다 서른 즈음에야 작가로 데뷔했다.

1960년대에 케이트 윌헬름과 같이 자기 이름으로 SF를 쓰는 여성은 소수였다. 글쓰기를 독자적으로 익혔기 때문인지 케이트 윌헬름의 글은 '보통'의 틀에 어울리지 않는다는 평을 주로 받았다. 초기에는 SF다워 보이는 무난한 SF를 시도했지만, 점차 자기 확신이 생기며 작가로서 쓰고 싶은 글을 추구한 결과였다.

그녀의 소설은 두 가지 면에서 상업적으로 성공하기에 부적합했다. 길이 면에서, 케이트 윌헬름은 중편 분량의 작품에 솜씨가 있었다. 그러나 중편은 단편집에 수록하기에는 부담스럽게 길고, 독립적으로 출간하기에는 애매하게 짧아서 인지도를 확보하기 어렵다. 그리고 장르 면에서, 그녀는 성실한 SF 작가가 되기에는 지나치게 넓은 시야를 갖추었다. 본인의 말에 따르면 그녀의 작품은 "너무 자주 '이쪽 시장'이나 '저쪽 시장'을 빗나가 그 사이로 떨어졌"다. 처음 네뷸러상을 수상한 단편 「플래너스」The Planners (1968년)는 그럭저럭 'SF'지만, 《바버라 할로웨이》*Babara Holloway* 시리즈는 여성 변호사가 주인공인 법정 미스터리고, 『오, 수재너』*Oh, Susannah* (1982년)는 기억 상실과 시간 여행과 고양이가 등장하는 로맨틱한 익살극이다. 어디에도 속하지 않을 중간 지대에서도 케이트 윌헬름은 계속 글을 썼고, SF와 미스터리 외에도 판타지, 서스펜스,

만화, 라디오 드라마, 시집, 수필 등 50권이 넘는 단행본과 100편이 넘는 단편을 발표했다.

이런 까다로운 특성 때문에 한국에는 케이트 윌헬름의 SF가 『노래하던 새들도 지금은 사라지고』Where Late the Sweet Birds Sang 한 권밖에 소개되지 않았다. 중편 세 편으로 구성된 이 책은 1977년 장편으로 묶인 뒤 휴고상, 로커스상, 주피터상을 수상하고 네뷸러상 최종 후보에 올랐다. 이 소설은 윌헬름의 대표작이기는 해도 독창적인 아이디어로 빛나는 작품은 아니다. 가까운 미래에 전염병, 환경 오염, 기후 변화, 방사능으로 인류가 멸망한다는 포스트 아포칼립스는 그때도 새로운 분야는 아니었다. 그러나 케이트 윌헬름은 참신한 과학적 성취보다는, 인간과 인간의 유대에서 탄생하는 연대의 구조를 포착하는 데 공을 들였다. 『노래하던 새들도 지금은 사라지고』는 피라미드의 꼭대기에서 아래를 내려다보며 시대를 예언하기보다 그 안에서 살아가는 사람들의 시간에 세심하게 초점을 맞춘다는 점이 특별하다. 그녀에게 인간은 기존에 성취한 모든 것을 잃어버린 다음에도 숲이 속삭이는 소리와 강이 흐르는 소리를 들으며 느리지만 꾸준히 거듭나는 존재다. 역경 앞에서 변화하는 인간에 대한 통찰은 지금 보기에도 독보적이며 아름답다.

케이트 윌헬름이 쓴 SF 작품은 네뷸러상과 로커스상 후보에 20여 번 거론되었다. 네뷸러상은 전미SF판타지작가협회SFWA에서 선정하고 로커스상은 잡지 『로커스』Locus의 독자 투표로 선정하는 상으로, 휴고상이 세계SF대회 참석자들의 투표를 통해 대중성을 반영한다면 네뷸러상과 로커스상은 그보다 진중하게 작품성을 반영한다고 볼 수 있다. 이런 점에서도 느리지만 지치지 않고 꾸준히 작품 세계를 완성한 작가의 성격이 드러난다.

작가가 작가로 되는 곳, 클라리온

SF·판타지 명예의 전당이 있는 미국 워싱턴주 시애틀의 팝컬처뮤지엄. 이 명예의 전당은 1993년 캔자스대학교의 SF연구센터(CSSF)가 설립했다.

클라리온SF소설창작워크숍은 본래 밀퍼드 지역 작가 워크숍에서 출발했다. 케이트 윌헬름은 누구보다 방황했던만큼 상호 교류의 필요성을 절실히 느꼈고, 데뷔 후 몇 년이 지나지 않아 적극적으로 워크숍을 운영하는 기획자가 되었다. 남편 데이먼 나이트 역시 왕성하게 활동하는 비평가이자 편집자, 작가로서 창작자 네트워크를 만드는 데 열성적이었다. 이 부부의 워크숍은 후원자를 만나 펜실베이니아주의 클라리온주립대학교로 옮겨 가면서 지금의 '클라리온'이 되었다.

클라리온워크숍은 강사(작가)와 학생을 각자의 성향에 따라 연결해 준다는 점과, 모든 사람이 6주간 합숙을 한다는 점이 특징이다. 강사에게는 자신이 체험한 바를 공유하며 동료 작가를 양성한다는 면에서, 지원자에게는 SF 작법을 이해하는 사람들과 밀도 높은 작품 활동을 할 수 있다는 점에서 인기가 있다. 무엇보다 완성한 작품을 게재하기가 쉬워진다는 것이 장점이다. 옥타비아 버틀러는 클라리온에서 처음으로 남이 자기 글을 사 주는 경험을 했다고 썼다.

Kate Wilhelm

20세기 중반에 사교성 없는 가난한 흑인 여성이 SF 작가가 되기로 마음먹기 위해서는 그런 경험이 필요했다. '파트타임' 작가면서 발표하는 작품마다 족족 수상하기로 유명한 테드 창도 클라리온에서 데뷔작을 썼다.

　　클라리온워크숍이 워낙 성공적이었기 때문에 현재는 클라리온이스트와 클라리온웨스트, 그리고 이와 유사한 다른 워크숍이 운영되고 있다. 클라리온의 30년 경험을 담은 케이트 윌헬름의 『이야기꾼』*Storyteller*(2005년)은 2006년 휴고상, 로커스상 논픽션 부문을 수상했다. 아쉽게도 이 책은 국내에 소개되지 않았으나 데이먼 나이트의 『단편 소설 쓰기의 모든 것』*Creating Short Fiction*(1981년)이 출간되었다. 이 부부는 SF 장르에 대한 평생 공로상을 받으며 2003년에 나란히 'SF·판타지 명예의 전당'에 올랐다. 데이먼 나이트가 2002년 사망한 후로도 케이트 윌헬름은 지역 워크숍을 운영하고, 지역 도서관 지원과 기금 사업에 열의를 보였다. 그녀가 도서관에서 빌린 책을 계기로 '아이 둘 딸린 주부'의 삶에 작가의 삶을 더할 수 있었던 것처럼, 다른 사람도 책 읽기와 글쓰기를 통해 '드넓은 세상'을 볼 수 있도록 말이다.

작가들을 붙잡아 주는 연대의 소중함

SFWA는 데이먼 나이트가 창립한 초기에는 구성원이 적었지만 현재는 작가, 비평가, 편집자 등 1,800여 명이 모인 장르 최대의 비영리 단체가 되었다. 협회는 창작자 보호, 계약상 분쟁 해결, 응급 의료 기금 운용, 정기 간행물 발행, 그리고 매년 네뷸러상을 시상하는 등의 사업을 책임지고 있다. 네뷸러상의 상패는 이름대로 성운nebula이

들어간 모양으로, 케이트 윌헬름의 스케치를 바탕으로 제작된 것이다. 협회는 또한 데이먼 나이트 그랜드마스터 기념상, 케이트 윌헬름 솔스티스상을 시상한다.

케이트 윌헬름 솔스티스상은 SF와 판타지의 풍광을 가장 긍정적으로 변화시킨 사람에게 수여된다. 솔스티스solstice는 하지나 동지처럼 지구의 자전축이 태양에서 가장 멀거나 가까운 때를 뜻하는 말로, 매년 한 해의 변화를 가장 극적으로 보여 준다. 솔스티스상은 작품 위주의 다른 상과 달리 장르 전반에 공헌한 정도를 고려한다는 점이 특징이다. 칼 세이건처럼 과학자이자 창작자였던 사람을 포함해 여러 편집자, 기획자 등이 이 상을 받았다. 케이트 윌헬름 본인은 2009년에 수상했다.

케이트 윌헬름이 전파하기 시작한 작가들의 연결망은 반세기 동안 작가들이 홀로 자포자기하지 않도록 붙잡아 주는 지지대가 되었으며, 작가와 작품, 그리고 SF 장르 전반에 생산적인 변화를 낳았다. 그러니 지금의 SF 작가를 만나는 독자들은 모두 그녀에게

케이트 윌헬름의 이름이 붙은 케이트 윌헬름 솔스티스상이 2019년 트로피. 2008년에 제정된 솔스티스상에 2016년부터 케이트 윌헬름의 이름이 더해졌다. 2019년에는 미국의 SF 편집자이자 SF 웹진 『클락스월드 매거진』의 편집장인 닐 클라크와 미국의 SF 작가, 편집자인 나시 숄이 수상했다.

빚을 진 셈이다. 국내에도 2017년에 한국과학소설작가연대가
출범했다. 연대는 개별적으로 활동하던 SF 작가들이 정보를 공유하고,
작가 양성을 위한 창작 워크숍을 운영할 예정이라고 밝혔다. 국내에도
위와 같은 긍정적인 변화가 이어지기를 기대한다.

심완선

케이트 윌헬름 Kate Wilhelm

1928년 6월 8일~2018년 3월 8일. 1928년 미국 오하이오주에서 태어났다. 두 아이를 둔 주부 시절인 1956년
에 빌린 타자기로 쓴 첫 단편 「쪼끄만 지니」The Pint-Size Genie로 데뷔했다. 휴고상, 로커스상, 주피터상, 네뷸
러상은 물론 독일의 쿠르트 라스비츠상, 프랑스의 아폴로상 등을 수상하며 문학성을 갖춘 여성 장르 작가로 인
정받았다. 클라리온SF소설창작워크숍의 설립자로도 유명하며 남편 데이먼 나이트와 함께 30여 년간 워크숍을
운영했다. 저명한 SF 작가가 다수 참여한 이 워크숍은 수많은 신진 작가를 배출하며 창작 워크숍의 모범이 되고
있다. 2003년 SF·판타지 명예의 전당에 올랐다. 2017년 출간된 《바버라 할로웨이》 시리즈의 미스터리 「거울
아, 거울아」Mirror, mirror를 마지막으로 2018년 3월 사망했다.

J. G. 밸러드

뉴웨이브 SF의 기수

20세기 전반기에 SF는 인류에게 과학 기술의 어두운 면을
환기시키고 성찰로 이끌었다. 올더스 헉슬리의 『멋진 신세계』나
조지 오웰의 『1984』 같은 작품이 대표적이다. 그러다가 1960년대에
'뉴웨이브 SF'라는 새로운 흐름이 나타났다. 과학 기술의 발달에 따른
환경의 변화, 그리고 나타난 새로운 인공적 풍경. 그 안에서 인간은
이제껏 느껴 본 적도, 꿈꾸어 본 적도 없는 새로운 정서에 빠져 들었다.
금속 덩어리 기계와 콘크리트, 강렬한 스피드와 압도적인 중량감,
인공 환경의 거대한 착시 효과 등등에 매료되는 신인류가 등장한
것이다. 이런 새로운 정서에 호응하는 뉴웨이브 SF에서 가장 주목을
끈 작가가 J. G. 밸러드다.

황폐한 자족감으로 사는 인간

1973년 장편 소설 『크래시』*Crash*를 내놓자마자 밸러드는 엄청난
논란에 휩싸였다. 자동차 충돌에서 성적 희열을 느끼는 주인공을
등장시켰기 때문이다. 교통사고 현장마다 다니며 피해자들의 끔찍한

모습을, 피와 살과 온갖 분비물로 뒤범벅된, 구겨진 기계들을 본다. 그리고 스스로 끊임없이 차를 운전하면서 사고를 유발한다. 출간 전부터 원고 검토자에게서 "이 작가는 정신과 치료도 소용없다. 절대 출판하면 안 된다"라는 반응을 들었던 이 문제작은 발표된 지 40년이 훌쩍 넘은 지금도 평정심을 유지하며 읽기가 힘들다. 1996년에는 문제적 감독으로 명성이 높은 데이비드 크로넨버그가 〈크래시〉를 영화로 만들어 역시 격렬한 찬반 논쟁을 불러일으켰다. 이 영화는 칸 영화제에서 심사위원특별상을 받았다.

1975년에 나온 『하이라이즈』*High Rise*에서는 초고층 아파트가 소우주와 같은 배경으로 설정되어 있다. 사람들은 저마다 기대를 품고 편안히 입주했지만, 시간이 갈수록 거주 층에 따라 패가 갈리고 신경이 날카로워지다가 결국 지옥 같은 상황으로 치닫는다. 이 작품은 발표 직후를 포함해서 두어 번의 영화화 계획이 있었지만 계속 빛을 보지 못하다가 2015년에야 벤 웨틀리 감독의 연출로 극장에 걸렸다. 각색된 원작과 제목이 같은 이 영화에는

홍콩의 야경. J.G. 밸러드의 작품에서 조고층 건물에 살며 더 높이 올라가기를 욕망하고, 자동차 충돌에서 희열을 느끼는 인물들은 막강한 기술 문명에 매료되어 스스로 변질되고 마는 신인류를 상징한다.

톰 히들스턴과 제레미 아이언스, 시에나 밀러 등이 출연했는데, 뒤로 갈수록 난해해지는 내용 때문에 국내외 모두에서 평이 극과 극으로 갈렸다.

밸러드는 이 밖에도 많은 이야기를 발표했다. 대부분 인간이 만든 것들로 인해 심각하게 변질된 환경, 그리고 다시 그 때문에 심각하게 변질된 인물들이 나온다. 거침없고 파격적이며 금기를 깨는 특유의 스타일이 너무나 강렬해서 '밸러디언'이라는 형용사가 있을 정도다. 콜린스 영어 사전은 이 단어의 의미를 '디스토피아적 모더니티'로 규정한다. 음울한 인공 환경에서 기술과 사회가 인간에게 끼치는 심리적 영향이 드러나는 풍경들이라는 뜻이다.

SF와 주류 문학의 경계를 낮춘 뉴웨이브

SF는 원래 과학 소설Science Fiction의 약자이지만 뉴웨이브 SF가

1969년 우드스탁 페스티벌이 개막 공연 중 요가 수행자 사치다난다 사라스와티가 연설하는 모습. 누웨이브 SF는 1960년대의 베트남전쟁과 반전 운동, 히피 문화의 영향 아래서 탄생했다.

등장하면서 사변 소설Speculative Fiction이라는 새로운 풀이가 등장했다. 1960년대의 세계 역사 전면에는 몇 가지 흐름이 떠올랐다. 베트남전쟁과 그에 따른 반전 운동, 유럽에서 시작된 68혁명, 히피 등등. 이에 영향 받은 몇몇 작가가 자유분방한 실험적, 전위적 스타일을 시도하면서 SF 문학은 기존의 '과학적 합리성'이라는 최소한의 원칙 내지는 한계를 서서히 잃어 갔다. SF 작가들이 SF 잡지에 발표하기에 SF로 분류될 뿐, 실제로는 종잡을 수 없이 난해하거나 우스꽝스러운, 또는 과감하고 파격적인 작품들이 연이어 쏟아져 나왔다. 전통적인 SF 팬이나 평론가들은 당황했고 이 작품들이 도저히 Science Fiction이라 부를 수 없는 지경까지 나아갔다고 보았다. 그래서 새로운 풀이로 사변 소설이 등장한 것이다.

그러나 1980년대로 접어들도록 뉴웨이브 SF는 독자적인 왕국을 구축하지 못했다. 다수의 전통적인 SF 팬들은 계속 냉대했고, 무엇보다 1960년대의 청년 세대가 중장년이 되어 사회로 편입되면서 뉴웨이브 SF의 지지층이 흩어지고 말았다. 냉전이 끝나고 국제 정세의 긴장이 완화된 데탕트 시대가 온 것도 한몫했을 것이다. 결국은 이렇다 할 대표작도 없이 그저 밸러드나 로저 젤라즈니, 할란 엘리슨 같은 몇몇 작가의 이름만 각인시킨 채 뉴웨이브 SF의 시대는 저물었다. 돌이켜 보면 한 시대의 실험 내지는 일탈이었다는 평가 정도로 마무리된 느낌이지만, 사실 뉴웨이브 SF는 SF 문학 전체의 창작 역량이나 외연의 확장에 상당한 기여를 했다. 이전까지 SF와 주류 문학을 확연히 구별하던 경계가 뉴웨이브 SF를 거치면서 상당히 낮아진 것이다. 게다가 1980년대 중반 이후 태동한 사이버펑크 SF에는 뉴웨이브 SF의 유전자가 확실하게 주입되었다. 사이버펑크의 핵심이라 할 수 있는 '기계와 결합된 사이보그 인간'이야말로 밸러드가 제안한 인공 환경 속 새로운 인간의

완성형이나 다름없다.

신인류의 실마리를 찾아내다

밸러드의 소설을 스티븐 스필버그 감독이 영화화한 〈태양의 제국〉
Empire of the Sun(1987년)에서 눈길을 끄는 장면이 있다. 수용소의 주인공
소년이 일본 전투기를 보고 거수경례를 한다. 그러자 출격을 준비하던
일본군 조종사들도 진지하게 거수경례로 답한다. 개봉 당시 이를 두고
일본군 미화 논란이 일기도 했지만, 사실 이 부분은 비행기나 자동차
등 기계에 매료되는 20세기 소년의 원형적 체험을 묘사했다고 보는
것이 옳다.

인류는 20세기 이전까지 자동차나 비행기만큼 빠른 속력의
금속성 인공물을 일상적으로 체험하거나 제어할 기회가 없었다. 주거
공간도 나무나 흙벽돌, 암석 등 천연 재료로만 구성되었다. 그러나

1942년 시험 비행 중인 미군 전투기 P-51 머스탱.
J. G. 밸러드의 소설을 스티븐 스필버그 감독이 영화화한
〈태양의 제국〉에서 일본 전투기를 거수시키는 연합군의
주력기로 등장한다.

화학과 물리학이 기술과 결합하면서 인간을 둘러싼 환경은 유례없는 이질성을 띠게 되었다. 이런 새로움에 탐닉하는 신인류가 등장한 것은 아마도 역사의 필연이었고, SF야말로 그들을 주인공으로 다루기에 가장 적합한 장르였을 터이다. 작가 지망생 시절에 SF라는 세계를 발견한 밸러드에게, 그런 새로운 인간상은 마치 자화상처럼 익숙하게 서술할 수 있는 캐릭터였을 것이다. 그렇다. 사실 밸러드 자신도 인공 환경과 인공 물체에 정서의 뿌리를 둔 신인류일 가능성이 짙다.

앞서 소개한 작품들은 밸러드식 디스토피아에 해당되는데, 다른 편에는 밸러드식의 묵시록적 재앙 이후의 이야기들이 있다. 『물에 잠긴 세계』*The Drowned World*(1962년), 『불타버린 세계』*The Burning World*(1964년), 『크리스털 세계』*The Crystal World*(1966년) 등이다. 이 작품들에서 재앙의 원인은 중요하지 않다. 기괴하게 변질된 종말의 세상에서 인간들은 절망에 빠지는 대신, 마찬가지로 기괴하게 변질되어 세상을 받아들인다. 『크리스털 세계』에서는 글자 그대로 온 세계가 수정 같은 결정으로 바뀌어 버리는데, 이 이미지는 훗날 일본 SF 만화 등에 직간접적으로 많은 영향을 끼쳤다. 예를 들어 엔도 히로키遠藤浩輝의 만화 『에덴』*Eden: It's an Endless World!*(1997~2008년)에서는 인간들이 속속 결정이 되어 새로운 차원의 우주적 생명체와 합일한다.

인류 기술 문명의 미래 전망은 솔직히 장밋빛이라고는 할 수 없다. 물리적 환경의 문제는 오히려 기술로 해결할 여지가 있는 반면, 휴머니티를 유지하는 일이 더 비관적이다. 어떤 식으로든 돌파구를 찾아내야 하는 상황에서, 어쩌면 밸러드는 과감한 제안을 한 것이 아닐까? 그가 건드린 금기며 파격이며 난해한 정서들은 생각보다 오래 곱씹어 보아야 할지도 모른다.

박상준

J. G. 밸러드 James Graham Ballard

1930년 11월 15일~2009년 4월 19일. 영국의 작가. 아버지가 인쇄 회사의 중국 지사장으로 재직할 때 상하이 공공 조계에서 태어났다. 2차 대전 당시 일본군에 의해 2년 남짓한 기간 동안 가족과 함께 수용소 생활을 했다. 종전 뒤 영국으로 돌아가 고등학교를 다니며 습작을 시작했고, 정신과 의사가 되고자 케임브리지 킹스칼리지 의과대학에 진학했으나 글 쓸 시간을 내기 힘들자 학교를 그만두었다. 그 뒤 카피라이터, 백과사전 세일즈맨 등을 하며 단편 소설을 썼지만 발표 지면을 얻지 못했다. 20대 중반 영 공군에 입대한 뒤 캐나다에서 훈련을 받다가 미국 SF 잡지를 접하고 처음으로 SF 창작을 시도했다. 30대 초부터 장편 소설이 하나둘 출판되면서 뉴웨이브 SF의 기수로 주목받아 전업 작가 생활을 시작했다. 자전적 경험을 일부 반영하여 1984년에 낸 장편 『태양의 제국』이 여러 문학상을 받고 부커상 후보에도 오르며 SF계를 넘어 광범위한 명성을 얻었다. 2003년 대영 제국 훈장의 수훈자로 선정되었으나 "군주제를 위한 가식일 뿐"이라며 거부했다.

어슐러 르 귄

인류학의 시선으로 생각한 타자와의 조화

1911년 8월 29일 캘리포니아의 작은 마을 오로빌에 굶주리고 헐벗은 사람이 나타난다. 1860년대 골드러시 당시 백인들에게 절멸당한 줄 알았던 야히족(나중에 야나족으로 밝혀진다)의 생존자였다. 48년이나 협곡의 곰 은신처에 숨어 살다가 부모 형제와 같은 방식으로 죽기 위해 백인의 목장을 찾아온 것이다. 하지만 학살의 시기가 좀 지난 탓에, 그는 살해되는 대신 대학교 인류학 박물관에서 수위로 일하며 살아 있는 유물로 전시된다. 그는 박물관에서 돌화살 만드는 법, 불 피우는 법, 사냥하는 법 등을 자료로 남겼고, 5년 뒤인 1916년 3월 25일에 결핵으로 사망한다. 그는 마지막까지 자신의 이름을 밝히지 않았다. 그의 문화에서 낯선 이에게 이름을 말하는 것은 금기였기 때문이다. 그는 자신의 언어로 '사람'을 뜻하는 '이시'로 스스로를 불렀다. 문명에 속하기를 거부하며 영어도 배우지 않았다.

그를 도운 사람은 저명한 인류학자 앨프리드 크로버Alfred L. Kroeber였고, 이 이야기는 1961년에 그의 아내인 동화 작가 시어도라 크로버Theodora K. Brown의 저서 『북미 최후의 석기인 이쉬』Ishi in Two World를 통해 세상에 알려진다. 이 책은 100만 부 이상 팔리며 베스트셀러가 된다.

부부의 딸은 이 이야기를 듣고 자랐다. 자라서 작가가 된 그녀는 언어에 힘이 담긴 세계관을 창조했다. 모든 물건에는 진짜 이름이 있고, 진짜 이름을 알면 그를 구속할 수 있는 세계다. 그래서 이 세계에서는 진심으로 믿는 이들 외에는 진짜 이름을 알려 주지 않는다. 후에《나니아 연대기》*The Chronicles of Narnia* (1950~1956년), 《반지의 제왕》과 함께 세계 3대 판타지로 불리는《어스시》*Earthsea* 시리즈의 시작이었다.

1914년 야히족의 마지막 생존자 이시의 모습.

어슐러 르 귄은 인류학자인 아버지의 목장에서 무수한 다른 문화의 손님들을 만나며 어린 시절을 보냈다. 전 세계에서 온 망명자들을 만났고 미 원주민과도 가족처럼 지냈다. 그녀는 '타자'와 함께한 경험이 무엇보다 큰 선물이었다고 회상한다. 한쪽 세계에서는 받아들여지지 않거나 배척받지만, 다른 세계에서는 온전히 다른 형태의 생생한 진실이 존재할 수 있다는 것을 어린 시절부터 체화하며 자란 것이다.

1974년에 발표된 장편 『빼앗긴 자들』*The Dispossessed*은 르 귄의 이런 세계관을 엿볼 수 있는 대표적인 작품이다. 이 소설은 우라스와 아나레스라는 마주 보는 쌍둥이 행성이 배경이다. 각기 소유주의와 공동체주의를 표방한 두 별은 오랫동안 교류가 단절되어 있었지만, 한 아나키스트가 두 행성을 오가면서 소통을 고민하기 시작한다.

주인공 쉐벡은 단순하게 질문한다. "그들이 그토록 메스껍고 더럽다면 어떻게 유지될 수 있는가?"

우라스는 소유주의를, 아나레스는 공동체주의를 표방하는 별이지만 각자의 모순을 안고 있다. 아나레스인인 쉐벡은 이를테면 우라스에 존재하는 남녀 차별에 당황스러워한다. "왜 지도자는 남자뿐인가?" "왜 남자와 여자의 일은 나뉘어 있는가?" "왜 개인의 성향과 능력 대신 성별로 일을 나누는가?" 반면 우라스인은 아나레스인을 이해하지 못한다. "어떻게 모두가 같은 대우를 받는가?" "이득이 없다면 무슨 동기로 일을 하는가?" 쉐벡은 반문한다. "어떻게 누구는 힘든 일을 하고, 그러지 않는 사람보다 '더 적게' 벌 수 있는가?" 아나키스트인 쉐벡의 눈에 두 세계는 어느 한쪽이 절대 선이나 절대 악이 아니고, 기준이나 표본이 아니며, 각자의 한계와 장점이 있다.

책 말미에 쉐벡은 '앤서블'ansible이라는 동시 통신을 만들어 두 세계의 소통을 이룬다.

짐작하시다시피 우라스는 자본주의, 아나레스는 공산주의를 상징한다. 단지 르 귄의 아나레스는 실제 역사에 존재했던 스탈린식 독재주의가 아니라, 옛 철학자들이 상상한 무정부-공동체적 사회주의다. 이 소설은 현실의 역사에서는 존재할 수 없었던, 자본주의와 공산주의가 각자의 이상을 어느 정도나마 구현하여 교류하는 세계에 대한 사고 실험이다. 미소 냉전이 한창이었던 무렵에 쓰인 이 소설은, 우라스와 아나레스처럼 사상적으로 대립하는 나라에 사는 독자에게 색다른 관점을 체험하게 해 준다.

타자에 대한 존중을 말하는 SF

『빼앗긴 자들』은 르 귄의 《헤인》Hain 시리즈 중 한 편이다. 헤인 세계관은 우주 전역에 다양한 문화의 행성이 있으며, 모두 과거에는 고도로 발달한 종족인 헤인인 아래 연결되어 있었지만, 지금은 서로를 잊고 각자 발전했다는 가정에서 출발한다. 그녀의 소설에서 헤인인은 정복자나 수탈자가 아니라, 주로 관찰자이자 이해자로 등장한다. 르 귄의 우주에서 절대 악을 물리치는 영웅담이나 정복과 승리의 서사는 거의 등장하지 않는다. 대신 지구에 묶여 사는 우리로서는 체험하기 힘든 가상의 다른 문화를 보여 주며, 이를 체험하고 이해하는 경험을 통해 현실의 우리 자신을 돌아보게 한다.

이런 르 귄의 사회 과학적 사고 실험은 『어둠의 왼손』The Left Hand of Darkness에서 더욱 두드러진다. 이 소설에 등장하는 게센 별 사람들은 성별이 고정되어 있지 않고, 26일 주기로 성별이 바뀐다. 계속 남자의

모습을 한 연합인 겐리는 게센인 눈에는 변태나 성도착자로 보인다. 겐리는 게센인을 여자 같은 남자로 생각해야 하는지, 남자 같은 여자로 생각해야 하는지, 동료와의 감정이 우정인지 사랑인지 계속 혼란스러워한다. 하지만 한 권의 이야기가 끝났을 때, 겐리는 오히려 인간의 성별을 나누어 보아야 하는 자신의 세계에 낯선 감정과 혼란을 느낀다. 이 책을 함께 따라간 독자도 이 감각을 함께 체험할 수 있다. 이렇듯 『어둠의 왼손』은 젠더의 구분에 대한 생각을 처음부터 다시 하게 해 주는 걸작이다. 소설이 쓰인 1968년에는 더욱 혁명적인 시각이었다.

　　　르 귄은 도가 사상에 심취해 노자의 『도덕경』 번역에 참여하기도 했다. 《헤인》 시리즈 작품 중 하나인 『환영의 도시』*City of Illusions*(1967년)에서는 『성서』가 아니라 『도덕경』이 세상에 남은 유일한 경전이다. 이 책에서 반복적으로 제시되는 "도를 도라고 말하면 이는 도가 아니며, 이름을 이름으로 부르면 그 이름이 아니다"라는 『도덕경』의 유명한 첫 구절은 세상에 진실이 하나만 있지 않음을 말하며 생각이 고정되는 것을 경계한다. 모든 가치에 의미가 있으며, 다양성을 다양성 그대로 바라보라고 말한다. 우아하고 따뜻한 시선으로 모든 다양성의 가치를 말하는 거장의 세계관에 여러모로 어울리는 구절이다.

우리 안의 타자를 생각하다

르 귄의 《어스시》 시리즈 중 『머나먼 바닷가』*The Farthest Shore*(1972년)를 애니메이션 〈게드 전기: 어스시의 전설〉ゲド戦記(2006년)로 만든 미야자키 고로宮崎吾朗 감독의 인터뷰에 따르면, 아버지인

일본 애니메이션의 거장 미야자키 하야오의 작품 〈바람계곡의 나우시카〉는 르 귄의 《어스시》에서 깊은 영향을 받았다고 한다. 전쟁의 한복판에서 벌레와의 소통을 위해 목숨을 거는 작은 공주의 이야기는 애니메이션사에 전설로 남아 있다. 더해서 그 후의 모든 작품이 사실상 《어스시》의 영향 아래에 있다고 한다. 〈이웃집 토토로〉となりのトトロ(1988년)는 자연과 인간의 마법적인 조화를 말하고, 〈센과 치히로의 행방불명〉千と千尋の神隠し(2001년)은 치히로가 이름을 잃고 '센'이 되었다가 자신의 진정한 이름을 찾는 여정을 담았다. 〈미래소년 코난〉, 〈붉은 돼지〉紅の豚(1992년), 〈원령공주〉 등에서 일관적으로 보여 주는 그의 아나키스트적 성향, 자연과 조화를 이루고 타자와 소통하자는 메시지는 르 귄의 작품과 일맥상통한다.

　　2017년 2월 방탄소년단의 〈봄날〉 뮤직비디오에 르 귄의 「오멜라스를 떠나는 사람들」The Ones Who Walk Away from Omelas (1973년)이 인용되면서 르 귄의 책이 잠시 폭발적으로 팔리는 재미있는 일이

어슐러 르 귄이 창조한 《어스시》 세계의 지도. 총 6권으로 이루어진 《어스시》 시리즈는 시대의 흐름에 따른 르 귄의 사상적 확장과 작가로서의 성장 과정을 반영하는 그의 대표작이다.

있었다. 도스토옙스키의 작품 『카라마조프의 형제들』에 영향을 받아 쓰인 이 짧은 단편은 '희생양'을 다루는 교과서적인 작품으로 널리 언급, 인용된다. 오멜라스라는 이상적이고 유토피아적인 도시가 있다. 하지만 이 도시에는 죄 없이 갇힌 채 믿을 수 없을 만큼 불행하게 살아야 하는 어린아이가 있다. 만약 누구라도 이 어린아이를 돕거나 불행에서 건져 낸다면 도시의 행복은 끝장나고 만다. 오멜라스의 주민은 일생에 한 번은 그 진실과 마주해야 한다. 주민들 대부분은 이를 받아들이고 삶으로 돌아간다.

이는 믿기 힘든 이야기지만 무엇보다도 믿기 힘든 이야기가 있다. 오멜라스를 떠나는 사람들이 있다는 것이다. 모든 행복과 이상향을 다 뒤로하고. 하지만 그들은 자신들이 어디로 가는지 안다.

르 귄은 2018년 별세했다. 2014년 르 귄은 전미도서상을 수상하며 "많은 판타지, SF 작가들은 지난 50년간 소위 '리얼리즘' 작가들이 이 상을 받는 모습을 지켜보아야 했다"며 소감을 밝혔다. 그리고 이렇게 덧붙였다. "다가올 시대에는 현재의 삶에 대한 대안을 볼 줄 알고, 다른 방식으로 존재하는 법을 탐구하며, 진실한 희망을 상상하는 작가들의 목소리를 원하게 될 것이다. …… 더 큰 현실을 말하는 리얼리스트들을."

이시에게는 뒷이야기가 있다. 그는 자신의 영혼이 육신에서 풀려날 수 있도록 화장해 주기를 원했지만 학자들은 이를 받아들이지 않았다. 이시가 죽은 뒤, 그의 뇌는 '북미 대륙의 마지막 야만인'이라는 명목으로 스미스소니언박물관에 84년간 전시되었다. 2000년이 되어서야 박물관은 그의 뇌를 그의 부족 후손들에게 돌려주었다. 이시의 유해에 대한 이후의 정보는 사적인 비밀로서 존중된다.

김보영

어슐러 르 귄 Ursula Kroeber Le Guin

1929년 10월 21일~2018년 1월 22일. 저명한 인류학자 앨프리드 크로버와 동화 작가 시어도라 크로버 사이에서 태어났다. 그녀의 작품은 인류학과 심리학에 근거한 문화 실험의 성격이 강하다. SF, 판타지뿐 아니라 다방면의 문학상을 수상했다. 1979년 과학소설연맹WSFS으로부터 간달프상을 수상했고 2003년 SFWA에서 제20대 그랜드마스터로 선정되었다. 2018년 건강 악화로 별세했다.

조지 로메로

좀비 영화의 아버지

1968년 가을 미국 피츠버그에서 개봉된 흑백 영화 한 편이
대중문화의 역사를 다시 쓰게 만들었다. 그 전까지 공포 영화는
괴물이나 악당이 등장해서 심리적, 정서적 긴장을 유발하는 데
주로 초점을 맞추었지만, 이 영화는 사람들이 글자 그대로 '산 채로
잡아먹히는 장면'을 적나라하게 묘사했다. 연령별 관람 등급제가
시행되기 전이어서 객석에 있던 어린아이가 울음을 터뜨렸다. 게다가
해피엔드도 아니었다. 영화는 마지막으로 남은 주인공이 충격적인
최후를 맞으면서 끝났다. 사실 여러 배급사가 재촬영과 결말 수정을
요구했지만 감독은 단호하게 거절하고, 원작 그대로 상영하는 조건을
수락한 회사에 필름을 맡겼다. 바로 이 작품이 오늘날 모든 좀비물의
원조인 영화 〈살아 있는 시체들의 밤〉*Night of the Living Dead*이다.
'좀비 영화의 아버지'로 일컬어지는 감독 조지 로메로의 첫 장편
연출작이었다.

영혼이 없는 인간, 좀비의 탄생

〈살아 있는 시체들의 밤〉의 등장인물들은 좀비 떼에 쫓기다가 한 집에 모여든다. 필사적으로 탈출할 길을 모색하지만 이런저런 시도 끝에 차례로 목숨을 잃는다. 방송에서는 금성에 갔다 돌아온 우주 탐사선이 지구 대기권에 돌입하면서 폭발을 일으켰고 그때 정체불명의 방사선이 방출되었다며 그 뒤로 죽은 사람이 다시 살아나 괴물이 된다고 알린다. 좀비가 되어 버린 딸이 아버지를 잡아먹는 등 끔찍한 일들이 이어진 끝에 주인공 혼자 남는다. 그는 창고에 숨어 있다가 다음 날 아침에 나오는데, 밖에서는 민병대가 머리에 총을 쏘는 방식으로 좀비들을 퇴치하고 있었다. 주인공은 좀비로 오인되어 민병대에게 총을 맞고 사망한다.

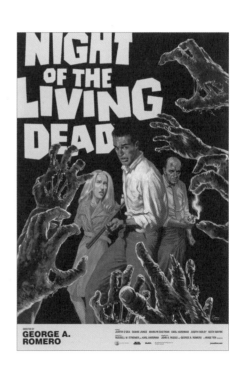

조지 로메로 감독의 영화 〈살아 있는 시체들의 밤〉 포스터. 이제는 하나의 장르로 자리 잡은 '좀비'를 다룬 영화는 이 작품이 원조다. 산 사람이 죽은 사람에게 잡아먹힌다는 새로운 유형의 공포가 여기서 시작되었다.

George Andrew Romero

191

이 영화에서 마지막으로 남은 주인공은 흑인 남성이었다. 당시에는 흑인이 영화의 주인공을 맡는 일 자체도 거의 없었지만 마지막에 허무한 죽음을 맞는 장면도 매우 의미심장하게 받아들여졌다. 주인공을 제외한 모든 주요 등장인물은 백인이었고, 마지막에 그를 죽이는 사람도 백인이었다. 이런 설정을 놓고 인종 차별이 아직 노골적으로 남아 있던 당시의 사회상을 은유했다는 평도 잇달았다. 정작 로메로 감독 본인은 "흑인 배우가 오디션에서 가장 연기를 잘해서 주인공으로 삼았을 뿐"이라고 밝혔지만 그와 무관하게 관객과 평론가들은 영화의 설정들을 두고 열띤 논쟁을 벌였다.

조지 로메로 감독은 그 뒤로 《살아 있는 시체》 시리즈를 계속 내놓았는데, 그중에서 1978년에 발표한 영화 〈시체들의 새벽〉*Dawn of the Dead*이 높은 평가를 받으며 그가 '작가 감독'으로서 본격적으로 주목받는 계기가 되었다. 좀비라는 명칭도 이 작품부터 쓰기 시작했다. 〈시체들의 새벽〉에서는 거대한 쇼핑몰을 배회하는 좀비 군상의 모습이 명장면으로 꼽힌다. 그들은 생전의 욕구를 여전히 좇는 듯 쇼핑 카트를 끌며 상품들 사이를 어슬렁거린다. 평론가들은 바로 이 모습이야말로 소비에 중독된 현대인들의 실상을 통렬히 풍자한 것이라며 찬사를 아끼지 않았다. 오늘날 좀비가 영혼 없이 살아가는 현대인을 상징하는 것은 로메로 감독이 연출한 일련의 좀비 영화들에 결정적으로 힘입은 해석이다.

좀비의 기원과 확장, 그리고 장르의 완성

좀비는 원래 아이티의 부두교에서 산 사람을 약물로 중독시켜 가사 상태로 만든 뒤에 노예로 부린다는 일종의 생화학적 주술에서

기원한 것으로 알려져 있다. 로메로 감독 이전에도 좀비 비슷한
괴물이 나오는 영화들은 존재했으나 SF와는 거리가 먼 판타지
공포물이었으며, 〈살아 있는 시체들의 밤〉처럼 충격적인 묘사나
사회성 짙은 설정도 없었다. 동양에서는 좀비와 비슷한 강시가
있는데, 딱딱하게 굳은 시체이고 부적으로 움직이게 한다는 점 등에서
좀비와는 다른 양태를 보인다.

저예산 흑백 독립 영화로 제작한 〈살아 있는 시체들의 밤〉이
엄청난 성공을 거두면서 아류작들이 쏟아졌고 마침내 좀비물은
독자적인 장르로 확고히 자리 잡게 되었다. 이 시기에 특히
이탈리아와 스페인에서 다양한 좀비 영화가 나왔는데 대부분
작품성이나 완성도는 아쉬운 수준이었지만 좀비물을 찾는 일군의
열광적인 팬들을 낳으며, 이 분야가 하나의 '컬트 장르'로서
자리매김하는 데 상당한 기여를 했다.

21세기 들어서 좀비 장르는 호평받는 수작이나 상업적
흥행작들을 잇달아 배출한다. 대니 보일 감독이 연출한 영국산 좀비

<div style="writing-mode: vertical-rl">

2009년 미국 버지니아주 리치먼드에서 열린 좀비 워크의
모습. 〈시체들이 새벽〉의 유명한 장면을 재현하고 있다.

</div>

George Andrew Romero

영화 〈28일 후〉28 Days Later(2002년)는 '분노 바이러스'에 감염된다는
색다른 설정으로 주제의 풍자성을 살렸으며 성공적인 흥행에
힘입어 후속편 〈28주 후〉28 Weeks Later(2007년)도 만들어졌다. 또한
컴퓨터 게임 〈바이오하자드〉バイオハザード(1996년)를 원작 삼아 만든
《레지던트 이블》Resident Evil은 2002년에 첫 선을 보인 뒤 2017년에
시리즈의 여섯 번째 작품이 나오기까지 장장 15년이나 이어지며
장수하는 좀비물로 인기를 끌었다. 이 작품에서 좀비는 군산 복합체의
연구소에서 인위적으로 합성한 바이러스에 감염되어 탄생하며,
지능은 낮아지고 신경계나 근육은 강화된 '생물 병기'다.

위 작품들에 등장하는 좀비는 죽은 사람이 아니라 바이러스에
감염된 산 사람이라는 점에서 좀비 장르가 과학적 설정 지향의 SF
쪽으로 확장되었음을 알 수 있다.

세계 종말 서사로서의 좀비

좀비가 갖는 문화적 함의는 다양하지만, 특히 근래 들어서는 세계
종말을 가져오는 일종의 재난물로서 관심을 끌고 있다. 흔히 '좀비
아포칼립스'zombie apocalypse, 즉 좀비 묵시록으로 부르는 이 설정은
좀비들이 계속 산 사람을 좀비로 만드는 악순환이 걷잡을 수 없이
퍼져서 결국 인류가 멸망한다는 이야기다. 이런 구성은 이데올로기나
종교 등 문화 심리학적 사회 변화의 거대한 은유로 해석되기 쉬우며,
멸망 과정에서 기존의 가치관을 고수하려는 사람들이 겪는 공포와
저항이 작품마다 드라마틱하게 펼쳐진다. 이런 내용으로 한국에도
널리 알려진 작품 중 하나가 바로 소설(맥스 브룩스Max Brooks의
『세계 대전 Z』(2006년))과 영화로 인기를 끈 〈월드워 Z〉World War

Z(2013년)다. 그리고 일본 만화 원작(2009년~) 및 영화 〈아이 앰 어
히어로〉アイアムアヒーロー(2016년)도 남아 있는 인간들끼리의 내분을
적나라하게 묘사한 데다, 좀비가 된 후의 새로운 세계관에 일면
긍정적인 요소까지 집어넣어서 좀비 장르의 확장 가능성을 보여
주었다.

　　한편 한국에서는 미국 드라마 《워킹데드》*The Walking Dead*
(2010년~) 시리즈가 안정적인 팬층을 거느리는 등, 2010년대
이전까지만 해도 공포물이나 SF의 팬 일부만 즐기는 비주류 장르였던
좀비물이 어느덧 주류 문화의 키워드 중 하나로 각인되기에 이르렀다.
여기에는 2016년에 발표된 영화 〈부산행〉의 성공도 큰 몫을
차지했다.

　　좀비가 흡혈귀나 늑대 인간 등 공포물의 다른 인간형 식인
괴물들과 달리 독자적인 장르로 진화를 거듭해 온 원인은 아무래도
위와 같은 상징성에 더해서, 과학적 설정에 기반을 두려는 SF의
특성이 강하게 배어 있기 때문일 것이다. 좀비 묵시록은 에볼라
바이러스나 조류 독감처럼 범유행 전염병을 일으키는 생물학적

영화 〈살아 있는 시체들의 밤〉의 한 장면. 좀비
영화는 공포물에서 과학적 장르로 확장되었다. 영화
《레지던트 이블》, 〈월드워Z〉, 〈부산행〉 등은 그런
확장의 사례다.

재난의 성격을 띠고 있어 과학적 대처가 가능하고 때로는 치유되거나 원상회복되기도 한다. 자연 재난과는 달리 인간의 힘으로 통제와 해결이 가능한 사건인 것이다. 많은 사람이 좀비물을 즐기는 이유도 바로 이런 점에 있지 않을까? 인간은 흔들리기 쉬운 존재이고 때로는 변질되거나 타락하기도 하지만 결국은 원상회복력을 발휘한다는 기대, 바로 그 기대와 믿음을 좀비물에서 확인하고픈 것이다.

박상준

조지 로메로 George Andrew Romero

1940년 2월 4일~2017년 7월 16일. 미국 뉴욕시에서 태어났다. 어린 시절에는 지하철을 타고 맨해튼을 오가며 영화 필름을 대여해 보고는 했다. 카네기멜런대학교를 졸업한 뒤 단편 영화와 광고 영상 등을 찍는 일을 했다. 일하는 틈틈이 시간을 내어 동료들과 몇 달에 걸쳐 완성한 〈살아 있는 시체들의 밤〉은 1억 2,000만 원 정도의 제작비로 그 150배에 달하는 수익을 거두었으며, 나중에는 미 의회도서관에서 '문화적, 역사적, 미학적으로 중요한 작품'으로 지정하여 미 국립영화보존소에 문화유산으로 등록되었다. 현재는 저작권이 풀려서 유튜브에서 고화질로 전체를 감상할 수 있다. 예산 문제로 흑백 필름을 쓴 것이 오히려 다큐멘터리를 연상시키는 사실감을 주었다. 흐르는 피는 초콜릿 시럽을 썼고 인육을 뜯어 먹는 장면은 햄을 썼다고 한다. 수십 년간 숱한 좀비물 및 공포 영화를 연출, 제작하고 각본을 썼으며 때로는 연기도 하면서 좀비 장르의 대부로 활동했다. 2009년에 캐나다 국적을 취득한 뒤 토론토에 거주하다 향년 77세에 폐암으로 자택에서 별세했다. 좀비 주제의 드라마 《워킹데드》는 그가 세상을 떠난 후 방송된 에피소드에서 그에게 헌정한다는 자막을 내보내며 애도를 표했다.

고마쓰 사쿄
일본을 침몰시킨 작가

한국에서 21세기에 태어나 청소년기를 보내는 세대의 집단 심리를 연구해 보면 흥미로운 결과가 나올 것이다. 특히 일상에서 느끼는 자연 재난에 대한 공포나 불안은 그 전 세대들과는 상당히 다른 양상일 것이 틀림없다. 결정적으로 지진이 그렇다. 2016년과 2017년에 연이어 일어난 경주 지진과 포항 지진은 그 전까지 해외 뉴스에서나 접했던 지진이라는 재난의 심각성을 바로 피부로 느끼게 했다. 21세기 세대에게 지진이란 언제든 들이닥칠 수 있는 살아 있는 공포라는 사실이 청소년기의 뚜렷한 기억이자 집단 트라우마로 각인된 것이다. 한국의 20세기 세대들에게는 어린 시절에 그런 트라우마가 없다.

그런데 이웃 일본은 완전히 다른 처지다. 누구나 지진 불안을 항상 안고 살아야 하는 숙명을 타고났다. 그래서인지 지진을 포함한 각종 재난을 문화적 스토리텔링으로 수용하는 깊이와 폭도 훌륭한데, 사실 그 모든 시뮬레이션 시나리오들이 하나의 문학 작품이 끼친 영향력에서 벗어나지 못한대도 과언이 아니다. 바로 고마쓰 사쿄의 장편 소설 『일본침몰』日本沈没(1973년)이다.

小松左京

197

재난과 파멸을 그리는 냉정한 상상력

일본 열도 아래의 지각에서 심상찮은 조짐이 계속 포착된다. 데이터를
끌어모아 컴퓨터 시뮬레이션을 돌려 본 결과 일본은 역대급 대지진이
빈발하다 2년 정도 후면 열도 대부분이 바다 밑으로 잠긴다는
충격적인 결과가 나온다. 이때부터 일본 정부는 비밀리에 대응 계획을
짜기 시작하지만, 그나마 살아남을 얼마 안 되는 자국민을 위한 해외
임시 정부 매뉴얼 수준이다. 일본 침몰을 처음 예측한 과학자는 TV에
나갔다가 망나니짓을 해서 사회적으로 매장당할 위기에 처하는데,
사실은 일본이 침몰할 것이라는 정보를 슬쩍 흘리기 위한 고도의
전략이었다. 한편 정부는 전면 개각을 단행하면서 새로 임명하는
대신들을 모두 해외 경험이 풍부한 국제통으로 교묘히 배치하고,
어느 때부터인가 국민들 사이에서는 '세계웅비'世界雄飛라는 캠페인이
확산된다. 얼마 뒤 닥치기 시작한 지진들. 격렬한 지각 활동은
후지산을 포함해 자고 있던 화산들까지 분화시키며 예상보다 훨씬
빠른 진행을 보인다.

　『일본침몰』은 작가 고마쓰 사쿄가 9년여에 걸친 구상과 자료 조사
끝에 완성한 역작으로서, 1973년에 상, 하권으로 출간된 후 총 380만
부가 넘게 판매되는 기록을 세웠다. 고마쓰 사쿄는 단숨에 일본 문단
내 고액 납세자 순위 5위에 올랐다고 한다.

　이 작품이 감탄스러운 점은 미증유의 대재난을 앞둔 한 국가의
과학 기술, 정치, 경제, 사회, 외교, 기타 관련된 모든 분야를 마치
다큐멘터리처럼 사실적으로 꼼꼼하게 묘사해서 엄청난 설득력을
부여했다는 것이다. 늘 대지진의 위협에 시달리던 당시의 일본인들
사이에서 이 책은 마치 신드롬처럼 열독 현상을 불러일으켰고
소설의 내용을 사실로 믿는 사람들도 적지 않았다. 작가는 문학을

전공했음에도 과학자의 자문을 얻어 "지구 물리학 석사 논문 수준"이라는 평을 들을 정도로 과학적 정합성을 심어 넣었고, 1923년 관동 대지진 당시 조선인들이 억울하게 학살된 사건을 상기시키며 사람들의 집단적 야만성이 드러날 것을 우려하는 목소리도 담았다.

자연 앞에서 인간은 여전히 무력한가

『일본침몰』은 지난 45년 동안 한국어판이 10종 가까이 출판되었지만 요즘 사람들은 2006년에 개봉한 영화를 떠올리는 경우가 많을 것이다. 그런데 영화의 해피엔드와는 달리 원작은 철저하게 재난 일변도로 막을 내리는 전개다. 일본 열도는 결국 다 가라앉고, 간신히 탈출한 사람들 중 주인공 그룹이 시베리아행 밤 기차에 탑승한 모습이 결말이다.

　　기본 설정에 대해서 먼저 말하자면, 실제로 일본 열도가 가라앉을 가능성은 사실상 제로라고 한다. 최근 연구에 따르면 일본은 오히려

2011년 3월 18일, 도호쿠 대지진 1주일 후 촬영한 지진과 쓰나미로 폐허가 된 이와테현 가미헤이군의 모습.

아주 조금씩 솟아오르고 있다. 그러나 일본은 2011년에 도호쿠 대지진과 그로 인한 지진 해일(쓰나미), 그리고 지금도 계속되는 악몽인 후쿠시마 원전 사고를 겪었다. 당시 방송 화면을 보면서 반사적으로 『일본침몰』을 떠올릴 수밖에 없었는데, 실제로 해일에 잠긴 육지의 사진을 1면에 크게 싣고는 「일본침몰」이라고 표제를 단 국내 일간지가 둘이나 있었다.

일본인들이 지닌 재난 트라우마는 사실 지구상에서는 유일무이한 특성을 지니고 있다. 일본은 지진이나 화산 같은 자연재해가 잦을 뿐만 아니라 원자 폭탄을 맞은 유일한 나라이기 때문이다. 그래서 인위적으로 초래된 것까지 포함해 재난에 대한 일본인들의 태도는 애증이 교차하는 양가적인 모습으로 드러날 때가 많다. 대표적인 것이 《고지라》다. 미군이 실시한 해저 수소 폭탄 실험의 여파로 깨어난 고지라가 일본에 상륙하여 쑥대밭을 만든다는 것이 1954년에 나온 원조 영화 〈고지라〉다. 그런데 후속편이 계속 이어질수록 고지라는 오히려 일본 관객들의 응원을 받으며 다른 나쁜 괴물들과 맞대결을 벌인다. 고지라가 피폭에 대한 일본인들의 피해 의식을 드러내는 일종의 상징이 되어 버린 것이다.

일본 SF의 무게 중심을 지킨 작가

일본의 전후 SF 문학 1세대를 대표하는 작가로 흔히 세 사람을 꼽는다. 호시 신이치星新一와 고마쓰 사쿄, 그리고 쓰쓰이 야스타카筒井康隆다. 호시 신이치는 '쇼트 쇼트 스토리'로 알려진 특유의 초단편 소설들을 1,000편 넘게 내놓아서 일본의 국민 작가로 추앙받는 사람이고, 쓰쓰이 야스타카는 『시간을 달리는 소녀』時をかける少女(1967년) 같은

작품도 있지만 원래는 특유의 신랄한 블랙 유머로 정평이 난 풍자 문학의 대가다. 이 둘의 작품은 국내에도 상당히 소개된 반면, 고마쓰 사쿄는 『일본침몰』과 『끝없는 시간의 흐름 끝에서』果しなき流れの果に (1966년)를 제외하면 한국 독자들이 직접적으로 접할 수 있는 저작이 사실상 거의 없는 실정이다. 오래전에 『부활의 날』復活の日(1964년) 및 『인류 종말의 MM-88: 인류는 부활할 것인가?』(『부활의 날』의 다른 번역본)가 출간되었으나 절판된 지 오래이고, 「흉폭한 입」凶暴な口 등의 단편 몇 작품이 소개된 정도다. 한편 야스타카의 경우는 2017년에 위안부 평화비(평화의 소녀상)에 대한 망언이 한국에서 큰 반발을 일으켜, 출판사가 번역서들을 회수하는 일이 있었다.

그러나 이 셋 중에서 정통적 SF에 가장 충실하면서 문학적 역량 또한 뛰어난 작가로 고마쓰 사쿄를 꼽는 데 주저할 사람은 많지 않을 것이다. 그는 우주에서 인간의 위상이나 의미, 가능성 등을 추구하는 SF 본래의 정신을 가장 충실히 따른 작가였고 또한 언제나 성실하게 공부하는 학생이었다. 그런 그를 두고 어떤 평론가는 "아라마타 히로시荒俣宏(박학다식으로 유명한 작가)와 다치바나 다카시立花隆, 그리고 미야자키 하야오를 합친 다음 셋으로 나누지 않은

1954년 개봉한 혼다 이시로의 영화 〈고지라〉에서 고지라가 고압 송전탑을 파괴하는 장면.

상태"라고 극찬하기도 했다.

그가 오래전 공들여 내놓았던 『일본침몰』은 상시적 지진에 불안해하는 일본인들에게 심리적 백신이나 마찬가지였고, 그 약효는 세대를 넘고 사회 영역을 넘어 지금에 이르렀다. 아득한 시공간 구석구석을 사색하는 수십 권에 달하는 다른 저술들도 세대를 이어 오며 일본인들의 상상력을 키우는 데에 변함없이 기여한다. 일본 문화의 저력이란 분명 고마쓰 사쿄 같은 작가의 무게감에서 보이는 것이다.

박상준

고마쓰 사쿄 小松左京

1931년 1월 28일~2011년 7월 26일. 본명 고마쓰 미노루小松實. 일본 오사카부에서 태어났다. 부친은 메이지약학전문학교를 다니던 중에 도쿄의 전통 약초상의 딸인 모친과 결혼했고, 그 뒤 전공을 살리는 대신 오사카에 금속 가공소를 차렸다. 고마쓰는 제2차 세계 대전이 끝날 때 14세의 중학생이었는데, 자신과 같은 나이의 어린 청소년들이 오키나와에서 많이 죽어 간 사실을 알고 부채 의식을 갖게 되었으며, 이것이 문학, 특히 미래 SF에 관심을 갖는 계기가 되었다고 한다. 교토대학에서 이탈리아 문학을 전공했으며 원폭에 대한 반감에서 반전 평화를 주장하는 일본공산당에 입당해 활동하다가 소련도 핵 개발에 나선 것을 알고는 탈당한 이력도 있다. 졸업 뒤에는 희극 만담 작가, 경제지 기자 등 다양한 일을 경험했다. 1959년 말에 창간된 일본 잡지 『SF 매거진』을 읽고 미국식 SF의 창작에 관심을 갖게 되었으며 1961년부터 시작된 SF 콘테스트에 연이어 입선하면서 본격적인 SF 작가의 길을 걷는다. 1963년에 일본SF작가클럽의 창립 멤버로 참여했으며 1980년대 초에는 회장을 지내기도 했다. 1968년에는 일본미래학회의 창설에도 한몫했다. 그 뒤 만년에 이르기까지 일본 SF계를 대표하는 인물 중 하나로 여러 분야에서 수많은 활동을 하다 80세가 된 2011년에 폐렴으로 세상을 떠났다. 생전에 소설뿐만 아니라 만화, 시나리오, 논픽션, 평론 등 다양한 형식의 저작을 많이 남겼다.

마거릿 애트우드
현대 여성 시위의 상징

2017년 3월 21일 미 텍사스주의 상원에 십수 명의 여성들이 모여들었다. 붉은 천으로 몸을 감싸고, 남이 얼굴을 볼 수 없고 본인도 양옆을 볼 수 없게 만든 하얀 보닛을 쓴 차림이었다. 망토는 체형을 감추면서도 새빨간 색깔이 유혹적으로 시선을 끄는 기묘한 복장이었다.

텍사스주의회 의원들이 발의한 법안 415호와 25호, 낙태 수술을 제한하는 법안과 의사 재량에 따라 임신부에게 태아의 이상을 알리지 않아도 되는 법안에 대한 토론회가 열리는 현장이었다. 붉은 옷의 여자들은 침묵으로 항의를 대신했고, 지난 수십 년간 텍사스에서 통과된 낙태 제한의 역사를 기록한 피켓을 들고 행진했다. 마거릿 애트우드의 소설『시녀 이야기』*The Handmaid's Tale* (1985년)를 오마주한 복장을 하고.

세계로 퍼지는 시녀 이야기 시위

2017년 4월 26일부터 미국의 동영상 스트리밍 서비스 훌루Hulu에서

방송된 《시녀 이야기》 드라마는 아마존 차트 1위에 오르며 인기를 끌었다. 드라마가 방송되기 전 3월, 홍보를 위해 하얀 가리개와 붉은 망토를 한 여성들의 거리 행진이 있었다. 작품에서 '출산용으로만 관리되는 여성'인 '시녀'를 상징하는 복장이었다. 이후 여기에 영감을 받은 '시녀 이야기 시위'는 텍사스를 시작으로 미 전역에 퍼져 나갔다.

같은 해 6월 13일 미 오하이오주의회 의사당에서는 낙태 시술을 제한하는 법안에 항의하는 여성들이 붉은 옷을 입고 침묵 시위를 했고, 6월 27일 워싱턴 DC의 국회의사당에서도 같은 복장의 여성들이 낙태와 피임을 시술하는 의료 기관에 지원을 끊는 법안에 항의하는 시위를 진행했다. 하지만 이어지는 시위에도 불구하고 생식을 통제하는 법안은 계속 상정되고 통과되었다.

『시녀 이야기』는 캐나다가 자랑하는 작가 마거릿 애트우드의 대표작 중 하나다. 이 소설에서는 공해와 질병으로 출산율이 급감하자 기독교 원리주의자들이 정부를 세운 뒤, 여자를 오직 임신과 출산을 위한 도구로 취급한다. 동성애자와 낙태 시술 의사는 출산을 방해한

2018년 8월 아르헨티나 산타페에서 열린 낙태죄 폐지를 요구하는 여성들의 시위. 드라마 《시녀 이야기》가 2017년 4월 미국에서 방영을 시작한 이래로 낙태 규제 법안에 반대하는 시녀 복장 시위가 세계적으로 확산되었다.

죄인으로 사형당하고, 임신이 가능한 여성은 자궁 이외의 모든 용도가 부정된 채 국가에 의해 사회 지도층의 씨받이로 관리된다. 아이를 낳지 못한 여성은 추방되어 독성 폐기물 처리장에서 강제 노역을 하다 죽어 간다.

여성들이 이 기괴한 사회의 가치관을 애써 받아들이며 살아가는 이야기를 따라가다 보면 더욱 어이없는 결말에 이른다. 이 정권은 겨우 수십 년 만에 무너져 없어진다. 더해서 권력자들이 대규모 숙청과 자료 폐기를 하는 바람에 이 시대의 역사는 모호해져 버렸고, 후대 사람들은 주인공이 남긴 기록의 진위마저도 의심한다.

훌루가 드라마의 첫 예고편을 발표했을 때, 트럼프 지지자들은 이것이 새 대통령을 비판하려 만든 좌파들의 선동이라고 비난했다. 훌루와 애트우드는 한숨을 쉬며 이 소설이 30년도 더 전에 쓰인 작품이며, 드라마는 정권이 바뀌기 전부터 제작한 것이라고 설명해야 했다.

현실에 있을 수 없을 듯한 이 SF 소설은 기이하게도 모든 장면에서 기시감과 공감을 불러일으킨다. 이에 대해 애트우드는 설명한다. "소설을 쓸 때 한 가지 원칙이 있었어요. 역사상 인간이 이미 어딘가에서 하지 않은 일은 아무것도 넣지 않는다는 것이요."

1984년에 태어난 여성의 디스토피아

애트우드에 따르면 국가에 의한 여성과 출산의 통제는 지구상 모든 통제 국가의 특징이다. 대규모 강간은 전쟁의 흔한 현상이고, 기를 수 없는 아이를 여자에게 강제로 임신하게 하거나 아이를 도둑질하는 일 또한 역사가 깊다. 출산율 급감과 전체주의, 극우주의의 확산은 현재

세계 전역에서 일어나는 현상이다.

애트우드가『시녀 이야기』를 집필한 것은 1984년, 베를린 장벽으로 둘러싸인 독일의 서베를린에서였다. 그녀의 마음에는 그 연도를 제목으로 하는 조지 오웰의 디스토피아 소설이 있었다. 도시는 숨이 막혔고 이웃 중 누가 정보원인지도 알 수가 없었다. 1938년에 태어나 어린 날을 2차 대전 속에서 보낸 애트우드는 세상이 앞으로만 전진하지 않으며, 히틀러 치하의 독일처럼 모든 것이 하룻밤 새에 사라질 수도 있고, 변화가 번개처럼 일어날 수 있다는 것을 체험하며 자랐다.

"역사상 없었던 일은 넣지 않는다"는 원칙하에 집필한 이 소설 속의 기독교 원리주의 국가는 지금도 미국에 잔재가 남아 있는 17세기 청교도에 기반했다. 집필을 하며 애트우드는 이 당시 매사추세츠주에 살았던 메리 웹스터Mary Webster라는 한 여인을 생각했다. 웹스터는 마녀로 몰려 교수형에 처해졌는데, 밤새도록 목이 매달렸지만 아침이 되어 밧줄을 끊을 때까지 살아 있었고, 이후 14년을 더 살았다. 애트우드는 그녀가 자신의 선조라 생각한다. 그녀가 그날 죽었다면 오늘날 캐나다 최고의 작가 애트우드도, 그녀의 소설도 존재하지 않았을 것이다. 애트우드는『시녀 이야기』를 메리 웹스터에게 헌정했다.

이 소설은 아서 C. 클라크상을 비롯한 유수의 상을 수상했고 40개 이상의 언어로 번역되었다. 1990년에는 〈양철북〉(1979년)의 감독 폴커 슐뢴도르프가 영화화했고, 오페라, 발레, 만화, 드라마로 제작되었으며 지금은 여성의 권리를 위한 시위에 광범위하게 영감을 주고 있다.

캐나다 최고, 최초의 페미니스트 작가

마거릿 애트우드는 명실공히 캐나다를 대표하는 작가다. 『빨간 머리
앤』의 루시 몽고메리 이후 캐나다에서 최초로 국제적인 명성을 얻은
작가이며, 캐나다 문학의 정체성을 확립했을 뿐 아니라 캐나다 문학을
세계적인 반열에 올려놓았다고 평가받는 작가다. 캐나다의 가장
유명한 수출품으로도 불리는 그녀는 장르를 가리지 않고 활동한다.
시인으로 등단했으나 SF는 물론 역사 소설, 논픽션, 평론, 아동 문학,
TV 대본, 오페라 대본을 썼고, 최근에는 그래픽노블 스토리도 썼다.
　　애트우드는 캐나다 최초의 페미니스트 작가로도 평가받는다.
그녀의 첫 소설은 1969년에 쓴 페미니즘 소설 『먹을 수 있는 여자』*The
Edible Woman*였다. 투표권 보장을 요구한 1세대 페미니즘 운동 이후,
여성의 기회 균등을 요구하는 2세대 페미니즘이 막 태동하던
무렵이었다. 그녀는 이 소설을 쓴 뒤 무수한 독자로부터 "당신이 내
인생을 바꾸었다"는 말을 들었다.

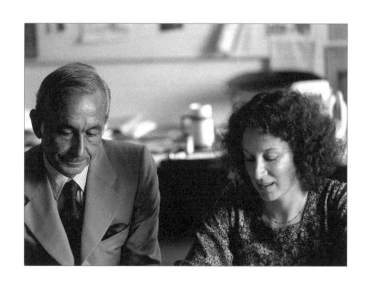

1976년 이탈리아 밀라노에서 마거릿 애트우드
(오른쪽)와 그의 대표작인 『먹을 수 있는 여자』의
이탈리아어판을 낸 몬다도리 출판사의 편집장 마리오 몬티.

Margaret Eleanor Atwood

애트우드는 종종 고전적인 모티브를 차용해 여성의 관점과 정체성을 그려 낸다. 『도둑 신부』The Robber Bride(1993년)에서 그녀는 그림 형제의 동화 『도둑 신랑』을 모티브로, 신데렐라, 라푼젤, 그레텔을 연상시키는 세 여성과 마녀를 연상시키는 지니아의 삶을 통해 여성의 자아 찾기를 그려 낸다. 『페넬로피아드』The Penelopiad (2005년)에서는 『오디세이아』 신화를 여성의 관점으로, 오디세우스의 아내 페넬로페와 그 시녀들의 눈으로 재구성한다. 한편으로 자전적인 이야기가 담긴 『고양이 눈』Cat's Eye(1988년)에서는 여성 예술가가 그저 자신의 정체성을 찾으려 노력하기만 해도 페미니즘으로 인식되는 상황을 보여 주기도 한다.

애트우드는 저명한 사회 운동가로서, 캐나다 녹색당, 국제사면위원회, 민권운동연합회 등 유수의 사회단체에서 80세의 나이가 무색하게 왕성히 활동하고 있다. 캐나다작가협회의 회장이었고 현재는 문학과 표현의 자유를 위해 노력하는 국제삭가협회PEN International의 부회장이나.

놀랍게도 그녀는 발명가의 명단에마저 이름을 올려놓고 있다. 애트우드는 책 홍보를 하러 전 세계를 여행하는 것에 지쳐 먼 곳의 팬에게 사인해 줄 수 있는 펜을 만들고 싶다는 생각을 했다. 그래서 원격 장치로 멀리 떨어진 곳에 있는 독자의 책에 서명할 수 있는 '롱펜'을 구상했고, 2004년 여러 기술자들과 함께 이 제품을 만드는 회사를 공동 설립했다.

기억하고 기록하라

"권위주의 정부는 늘 여성과 출산에 대한 통제를 시도한다"는

애트우드의 말은 우리도 체감한 바 있다. 2016년 9월 낙태 처벌을 강화하는 「의료법」 개정안이 발표되어 여성들이 검은 옷을 입고 시위에 나섰고, 12월에는 행정자치부에서 전국 가임기 여성 숫자를 기록한 전국 출산 지도를 공개해 항의 시위가 이어지기도 했다.

미 트럼프 대통령 취임 다음 날인 2017년 1월 21일, 워싱턴 DC를 중심으로 세계 각지에서 여성 행진이 있었다. 1960~1970년대의 베트남전 반대 시위 이후 미국에서 열린 가장 큰 규모의 정치 시위였다. 하지만 새 정부는 아랑곳하지 않았다. 2019년까지 미국 16개주가 낙태를 제한하거나 금지하는 법안을 추진했고, 11개주는 임신 6주 후의 낙태를 금지하는 '심장 박동 낙태 금지법'에 서명했거나 논의했다. 같은 해 5월에는 앨라배마주가 '강간과 근친상간에 의한 임신'에 대한 낙태마저 금지하여 실상 모든 낙태를 금지하는 법을 가결했다.

애트우드는 미국의 새 정부 아래에서 시민의 자유와 함께 지난 수십 년간 싸워 얻은 여성의 권리가 다시 위협받고 있고, 대중 속에 혐오와 민주주의에 대한 경멸이 퍼지고 있다고 경고했다. 하지만

2016년 10월 폴란드에서 세 번째로 큰 도시인 우치에서 정부의 낙태 전면 금지 방안에 항의하는 시민들이 검은 옷을 입고 시위하는 모습.

Margaret Eleanor Atwood

그녀는 희망을 잃지 않는다. "지금도 어디선가 사람들은 기록하고 있어요. 지금 기록할 수 없는 사람들도 기억한 뒤 나중에 기록할 겁니다."

'시녀 이야기 시위'는 이후 아일랜드, 폴란드, 아르헨티나, 영국 등 전 세계로 퍼져 나갔다. 여성들은 붉은 망토를 두르고 "마거릿 애트우드가 소설로 돌아가게 하라"Make Margaret Atwood fiction again라는 슬로건을 들고 거리를 행진했다.

슬로건의 이중적 의미에 화답하듯 애트우드는 2019년, 35년 만에 『시녀 이야기』의 속편인 『증거들』The Testaments을 발표했다. 분명히 애트우드의 이름은 이제 여성 권리를 위한 저항의 상징이다.

『시녀 이야기』로 미래를 예측했느냐는 질문에 애트우드는 고개를 저으며 말한다. "설마, 조지 오웰이 예측했겠죠. 아니, 오웰은 예측하지 않았어요. '관찰'했죠."

<div align="right">김보영</div>

마거릿 애트우드 Margaret Eleanor Atwood

1939년 11월 18일~ . 캐나다의 대표 소설가이자 시인, 문학 비평가, 사회 운동가. 곤충학자였던 아버지를 따라 북부 오지를 오가며 어린 날을 보냈다. 6세부터 연극과 시를 썼다. 캐나다와 세계에서 55개 이상의 상을 받았고 하버드, 옥스퍼드를 비롯한 유수의 대학에서 명예 학위를 받았다. 캐나다인의 정체성을 비롯해 환경, 인권, 페미니즘을 주제로 글을 쓰고 있다. 대학에서 영문학 교수를 역임했고, 국제사면위원회, 캐나다작가협회, 민권운동연합회, 국제작가협회 등에서 활동하고 있다. 1987년에는 미 인본주의자협회에서 올해의 휴머니스트로 선정되기도 했다. 대표작 중 하나인 『시녀 이야기』는 올더스 헉슬리의 『멋진 신세계』를 잇는 작품으로 평가받는다. 2019년에는 속편 『증거들』을 발표했고 이 작품으로 부커상을 수상했다.

로저 젤라즈니

종교와 SF의 환상적 만남

1979년 11월 4일, 이란의 이슬람 혁명 중에 미국대사관 직원들이
시위대에게 인질로 잡히는 사건이 일어났다. 그중 여섯 명이 탈출해
캐나다대사관으로 숨어들어 갔고, 이들을 빼내기 위한 캐나다
정부와 CIA의 극비 공조 작전이 시작되었다. 이때 CIA의 탈출 전문가
토니 멘데스는 SF 영화 촬영지 탐방을 핑계로 이란에 잠입한다는
기상천외한 작전을 생각해 냈다.

　하려면 확실하게 하겠다고 마음먹은 이들은 본격적으로 일을
꾸몄다. 《스타트렉》과 《혹성탈출》 등에서 작업한 특수 분장계의 전설
존 챔버스John Chambers가 작전에 참여했고 스탠 리와 함께 《판타스틱
포》*The Fantastic Four*, 《엑스맨》과 《헐크》*Hulk*를 만든 만화계의 전설 잭
커비Jack Kirby가 콘티를 그렸다. 작전팀은 실제로 사무실을 차리고
판권을 사고 할리우드에서 제작 발표회까지 했다. 이 유례없는 작전,
'캐나디안 케이퍼'는 벤 에플렉 주연의 영화 〈아르고〉Argo(2012년)로
한국에도 잘 알려져 있다.

　여섯 명은 잘 탈출했지만 정작 SF 팬들은 영화가 엎어진 것에
아쉬워할 수밖에 없었으니, 이 가짜 영화 〈아르고〉의 원작이 바로
로저 젤라즈니의 대표작 『신들의 사회』*Lord of Light*(1967년)였기

때문이다. 이 작품이 아직까지도 영상화되지 않았음은 물론이다.

신화와 종교를 SF의 세계로 데려오다

『신들의 사회』가 이 작전에 채택된 까닭은 이 소설이 불교와 힌두교에 기반을 둔 작품이라, 이란에서 촬영한다는 명분이 먹혔기 때문이었다. 1993년 한국에 처음 소개되었을 때 이 소설이 종교와 철학 소설을 주로 출간하는 정신세계사에서 마치 종교 서적인 듯이 출간된 것으로 이 소설의 독보적인 면을 짐작할 수 있으리라.

　　주인공의 이름 '샘'은 마하사마트만Mahasamatman 즉 '위대한maha 영혼atman을 가진 자'의 가운데 글자 'sam'에서 따온 것으로, 세존, 마이트레야, 혹은 붓다의 현신인 '빛의 왕'이다. 샘이 싸우는 적들은 힌두 신의 이름을 갖고 있지만 실제로는 초고도로 과학이 발달한 다른 행성의 인류로, 지금은 이 행성에 정착해 세상을 지배하고 있다.

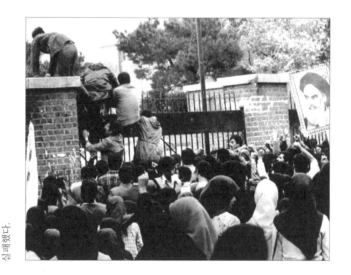

1979년 11월 4일 이란 테헤란의 미국 대사관을 점거하는 이슬람 혁명 지지자들. 이 사건으로 인질이 된 대사관 직원들은 1981년 1월 20일에 석방되기까지 444일간 억류되었다. 미국은 특공대를 투입해 무력으로 인질 구출을 시도하기도 했으나 헬기 추락 사고로 인해 실패했다.

'악마'는 인간의 몸을 잠식할 수 있는 현지 외계인이며, 샘에게 패해 감옥에 수용되었다는 설정에까지 이르면, 과학과 종교와 신화를 결합시키는 작가의 솜씨에 감탄하지 않을 수 없다. 샘의 투쟁은 일면 펄프 픽션에서 볼 법한 영웅의 모험담이지만, 어떻게 보면 현실 세계를 배경으로 펼쳐지는 신화담이며, 또 다르게 보면 실제 역사에 존재했던 힌두교와 불교의 갈등이다.

젤라즈니의 소설은 일견 무협 소설 같고, 한편 하드보일드 액션 소설 같으면서도, 한편으로는 종교 소설과 철학 소설 같고, 어느 면으로는 셰익스피어를 연상시키는 고전 문학처럼 보인다. 서로 어우러지리라 상상하기 어려운 이 조합이 젤라즈니의 많은 작품에서 드러나는 특징이다.

그의 첫 장편 소설 『내 이름은 콘래드』*This Immortal*(1966년)의 주 배경은 핵전쟁 이후 외계인이 다스리고 돌연변이들이 가득한 미래의 그리스다. 하지만 이 SF적인 미래 세계는 그리스 신화 세계를 그대로 연상시킨다. 주인공 콘래드는 돌연변이이고 영생하며 못생기고 한쪽 다리가 짧은

한국의 국보 제83호 금동 미륵보살 반가 사유상과 인도의 화가 라자 라비 바르마가 그린 칼리 여신. 인간이 구원되는 미륵불교, 그리스도교(기독교), 마호디(이슬람교), 메시아(유태교) 등 다양한 종교에서 다양한 이름으로 불린다. 묘사 젤라즈니의 『신들의 사회』의 주인공인 샘은 조라한 외계 사회의 인류이자 인간의 구원자이며, 불교와 힌두교의 역사를 상징한다. 이 작품에서 샘과 맞서는 주요 인물인 칼리는 힌두교에서 파괴, 시간, 죽음의 여신이다.

인물로, 별명은 반인반수의 괴물을 가리키는 '칼리칸자로스'이며 모습은 기술의 신 헤파이스토스를 연상시킨다. 오염된 지구에는 신화적인 생물들이 돌아다니고, 황야에는 뿔과 발굽이 있는 사람들이 떠돈다. 하지만 이들이 악마는 아니다. 돌연변이일 뿐이다.

젤라즈니가 다룬 신화는 이뿐이 아니다. 『별을 쫓는 자』*Eye of Cat*(1982년)에서는 미 원주민 나바호족 신화를 소재로 삼았고, 중국 신화(『악의 왕』*Lord Demon*(1999년)), 기독교 신화(「전도서에 바치는 장미」*A Rose for Ecclesiastes*(1963년)), 이집트 신화(『빛과 어둠의 생물』*Creatures of Light and Darkness*(1969년)), 북유럽 신화(『로키의 가면』*The Mask of Loki*(1990년))는 물론, 크툴루 신화(『고독한 시월의 밤』*A Night in the Lonesome October*(1993년))까지 섭렵했다(『로키의 가면』은 토머스 T. 토머스Thomas T. Thomas와 공저했고, 『악의 왕』은 로저 젤라즈니가 시작한 것을 제인 린스칼드Jane M. Lindskold가 마무리해서 낸 작품이다).

《앰버 연대기》*The Chronicles of Amber*(1970~1978년)는 어슐러 르 귄의 《어스시》 시리즈에 비견되는, 젤라즈니의 모든 역량이 집약된 장편 대하소설이다. 이 소설에서 현실을 포함한 모든 세계는 '진짜 세계'인 '앰버'Amber의 그림자다. 다중 우주론과 플라톤의 이데아론을 연상시키는 이 세계관 아래서 우리의 현실을 비롯한 무수한 신화의 세계가 펼쳐진다. 타로 카드의 상징과 셰익스피어 문학을 적극적으로 활용하는 가운데 북유럽, 일본, 아서왕 전설이 '앰버'의 그림자 세계 안에서 하나가 된다. 이 작품은 판타지와 SF의 구분을 말할 때에 제시할 수 있는 훌륭한 예시다. 그 둘이 한 작품 안에 반반씩 담길 수 있음을 정확히 보여 주는 작품이기 때문이다.

1960년대 작가들은 대부분 히피 문화와 비틀스 음악을 즐겼고 베트남 반전 운동을 중심으로 한 청년 시위에 참여한 이들이었다. 대부분 전쟁 중에 태어났고 적당히 반체제적이었다. 전쟁 이전에 태어나 과학이 가져올 장밋빛 미래를 꿈꾸었던 옛 작가들과 그들은 성향이 달랐다.

뉴웨이브 SF는 그들을 중심으로, 계속 외우주로 향하던 SF 문학을 내면의 내우주로 확장하는 운동이었다. 인류학자이기도 했던 작가 제임스 건James Edwin Gunn은 "모험가도 발명가도 과학자도 아닌, 보통의 사람들"이라는 말로 이 운동을 표현했다. J. G. 밸러드는 "SF는 우주에서 지구로 내려와야 한다. 당장 우리가 만날 미래는 지구에 있다"라고 말했다. 밸러드는 극한 상황에서의 인간 심리에 집중했고 르 귄은 인류학을, 젤라즈니는 신화를 소재로 삼았다.

전통적인 SF 작가들은 이 물결에 살짝 당황했다. 아이작 아시모프는 "과학 소설에서 과학을 배제하면 대체 무엇이 남는가?" 하며 걱정했지만 성과 자체는 인정했다. 결과적으로 SF의 영역은 크게 넓어졌다. 르 귄은 "작가와 독자의 수, 주제의 폭, 정치적, 문학적 의식 모든 면에서, 모든 방향으로 문이 열리는 듯했다"고 말했다.

SF에 주류 문학가들이 진출하고, 진보적이고 페미니즘적인 색채가 들어온 것도 그즈음이다. 스필버그의 〈A.I.〉(2001년)의 원작자이기도 한 브라이언 올디스Brian Wilson Aldiss는 그간 여성의 작품이라는 이유로 가치 절하되었던 메리 셸리의 『프랑켄슈타인』을 SF의 기원으로 재조명했고, 이 설이 지금은 거의 정설로 굳어졌다. SF계의 악동으로 불리는 할란 엘리슨은 그간 "자연 과학적이지 않다"며 무시받던 작가들을 적극 발굴했으며, 그중에는 가난한 흑인

여성이라는 이유로 아무도 관심을 두지 않았던 옥타비아 버틀러도
있었다.

뉴웨이브 조류는 이후 실험성이 강해지면서 기세가 꺾이고
1980년대의 사이버펑크 유행으로 이어지지만, SF의 문학성과
다양성을 크게 끌어 올린 계기가 되었다.

SF의 영역을 변화시킨 작가

신화를 현대 세계에 접목시키고자 하는 작가는 젤라즈니가 남긴
유산을 무시하고 가기 어렵다. 그래픽노블《샌드맨》으로 DC코믹스
세계관에 문학과 신화의 색채를 입힌 작가 닐 게이먼은, 자신의
글쓰기 스타일에서부터 소재까지, 전면적으로 로저 젤라즈니의
영향을 받았다고 말한다.

젤라즈니는 SF 전문 기획자이자 번역가인 김상훈의 노력으로
일찍부터 다수의 작품이 번역되어 국내에 유달리 팬이 많은 편이다.
덕분에 영향을 받은 현대 한국 작가가 종종 발견된다. 1999년
제1회 김상열연극상을 수상한 조광화 희곡·연출의 연극〈철안
붓다〉는『신들의 사회』가 원작이며, 소프트맥스가 출시한 고전
게임《창세기전》에서 초과학을 가진 외계인들이 다른 행성에 와서
다신교의 신이 된다는 설정도 이 작품의 영향을 무시하기 어렵다.
만화가 이정애가 그린, 부처와 예수의 현신이 전쟁을 벌이는
『열왕대전기』(1993~1998년)도 영향을 받았다고 알려져 있고, 만화가
유시진의『폐쇄자』(2000년)에도《앰버 연대기》의 세계가 엿보인다.

젤라즈니는 다소 젊은 나이였던 58세에 죽었다. 그가 죽자
오랜 친구였던『왕좌의 게임』의 원작자 조지 R. R. 마틴은 "그의

소설을 보았을 때 전율했고, 이제 SF가 더 이상 이전과 같지 않으리라는 것을 알았다"며 추모했다. 닐 게이먼을 비롯한 동료 작가들은 『신들의 사회』의 원제인 '빛의 왕'을 딴 『환상의 왕』 Lord of the Fantastic(1998년)이라는 제목의 추모 선집을 헌정했다. 2015년 5월 31일, 젤라즈니가 살았던 산타페에서는 마틴 소유의 장 콕토 시네마에서 사후 20주년을 기념하는 행사가 열렸다.

김보영

로저 젤라즈니 | Roger Joseph Christopher Zelazny

1937년 5월 13일~1995년 6월 14일. 어릴 적에 신화에 빠져 살았고 대학에서 심리학과 영문학을 공부했다. 무술에 탐닉하여 펜싱, 공수도, 유도, 태극권, 태권도, 합기도를 연마했다. 이 독특한 이력 덕인지 그의 SF 소설에는 신화, 고전 문학, 하드보일드한 액션과 모험담이 어우러졌으며, 결과적으로 SF계에 주류 문학적 심상과 하드보일드 문학, 신화적 색채를 끌어들인 계기가 되었다. 어슐러 르 귄과 함께 뉴웨이브 SF의 두 거장 중 하나로 불리며, 이 운동의 미국 측 선구자로 평가된다. 네뷸러상을 4회, 휴고상을 6회 받았다.

새뮤얼 R. 딜레이니
편견을 넘어선 개척자

새뮤얼 R. 딜레이니는 미국 최초의 흑인 SF 작가는 아니지만, 흑인
작가의 SF를 확립했다고 말할 수 있는 저명한 작가다. 그는 흑인
여성으로 독보적인 작품을 남긴 옥타비아 버틀러보다 한 세대 앞서
SF 작가로 자리매김하며, 백인 남성 중심이었던 미국 SF가 인종적
편견에서 벗어날 실마리를 제공했다. 딜레이니는 전위적이고
화려한 문장과 자극적인 아이디어를 결합한 작품으로 네뷸러상을
거듭 수상하며 SF 문단을 석권했고, 수학자, 기호학자, 언어학자,
음악가로서도 이름을 알렸다. 대학교수로 교편을 잡는 한편 깊이 있는
평론으로 SF 학술 연구의 초석을 쌓았고, 게이/바이섹슈얼로서 사회
활동을 펼치며 미국 성소수자의 아이콘이 되었다. 버틀러를 비롯한
동료 작가들은 딜레이니를 두고 이렇게 평했다고 한다. "그가 거기
있어서 얼마나 다행인지."

재미와 통찰을 양립시킨 천재

새뮤얼 R. 딜레이니는 미국 역사에도 등장하는 명망 있는 가문의

첫째로 태어났다. 그의 조부는 해방 노예이자 흑인 최초로 미국 성공회 사제 서품을 받고 최초의 흑인 주교까지 된 인물이다. 딜레이니 주교의 자녀들은 인종 차별이 노골적이었던 20세기 초에도 전원이 대학을 마칠 정도로 훌륭한 성취를 보였다. 고모인 "새디와 베시" 자매는 시민권 운동의 선구자였으며, 집안 역사를 담은 이들의 자서전 『하고 싶었던 말』은 사료로 인정받으며 500만 부 이상이 팔렸다. 사업가였던 아버지와 뉴욕공공도서관 사서였던 어머니는 가풍에 맞게 자녀 교육에 관심을 아끼지 않았다. 어린 딜레이니는 일찍부터 예술과 과학에 재능을 보인 신동이었고, 난독증을 앓았음에도 불구하고 집안의 헌신적인 지원을 받으며 언어를 다루는 방법을 익혔다. 그는 나중에 아내가 되는, 친구 마릴린 해커Marilyn Hacker의 권유로 19세에 판타지 장편 소설 『앱터의 보석』The Jewels of Aptor(1962년)을 출간하며 작가로 데뷔했다. 시인이자 유능한 편집자였던 해커와는 후에 전위 문학잡지 『쿼크』Quark를 공동 편집하기도 했다.

　딜레이니가 SF를 쓰기 시작한 1960년대는 SF로서 일반 문학 못지않은 문학적 완성도를 추구하는 뉴웨이브 사조가 SF 문단 전체를 재구축하던 시기다. 문학적으로 세련되면서 오락물로도 뛰어났던 딜레이니의 작품은 처음부터 큰 환영을 받았다. 그는 1966년 『바벨-17』Babel-17, 1967년 『아인슈타인 교점』The Einstein Intersection과 단편 「그래, 그리고 고모라는」Aye, and Gomorrah...으로 네뷸러상을 수상했고, 1968년에는 단편 「시간은 준보석의 나선처럼」Time Considered as a Helix of Semi-Precious Stones으로 휴고상과 네뷸러상을 수상하며 20대의 나이에 거장이라는 지위를 확립했다. 그리고 신체와 기계의 융합을 자유롭게 묘사하거나 문체 실험을 통해 시각적으로 강렬하며 도발적인 이미지를 형상화했다는 점에서 윌리엄 깁슨을 위시한 후대의

사이버펑크 작가들에게 큰 영향을 끼쳤다.

딜레이니는 다층적이고 다채로운 상징을 자유자재로 구사한다는 점이 특징이다. 그리고 언어나 기억, 신화, 성적 취향 등 개인의 내면에 존재하면서도 사회적으로 구성되는 주제를 SF로 녹여 내는 재능이 탁월했다. 초기 대표작 『바벨-17』은 언어가 곧 사고를 결정한다는 사피어-워프 가설을 적극적으로 채택한 소설이다. 위대한 시인이며 천재 언어학자인 중국계 여성 주인공이 '바벨-17'이라는 언어의 정체를 밝히는 이 이야기는, 우주를 누비는 활극인 동시에 언어의 궁극적 형태를 고안하고 심층 기억과 세뇌의 메커니즘을 탐구하는 지적 고찰이다. 작중의 전쟁 수행을 위해 언어로 사람을 통제한다는 아이디어나, 오랜 전쟁을 벌이고 있는 '동맹'과 '침략자'가 사실 별 차이가 없다는 점에서 『1984』처럼 부조리를 직시한 디스토피아 계열의 작품으로도 볼 수 있지만, 유능한 여성 주인공이 문제를 해결함으로써 미래의 가능성을 펼친다는 점에서는 SF 특유의 낙관론을 읽을 수도 있다.

『바벨-17』에서 매우 인상적인 아이디어 하나는 우주선의 승무원 구성이다. 승무원 중 유령인 '유체인'은 우주선 바깥을 감지하는 '눈', '귀', '코'로서 일종의 레이더 역할을 맡는다. 이 사회에서 냉동 수면과 자살, 부활과 유체화는 흔하지는 않아도 자연스러운 선택으로 받아들여진다. 자연히 죽음과 삶을 바라보는 사회적 시각도 새로운 형태로 나타난다. 한편 승무원 중 '항법사'는 세 명이 삼인조를 이루어야 제대로 능력을 발휘할 수 있다. 이들 세 명은 감정적이고 성적인 유대를 맺으며 서로 '남편'이나 '아내' 관계가 되는데, 일대일의 전통적인 부부/연인 관계와는 동떨어져 있기 때문에 일반 사회에서는 변질자라고 경멸당한다. 신체 변형이나 인체 소생은 용인하면서도 삼자 연애는 받아들이지 못하는 미래 사회의 모습은, 정상성을 둘러싼

금기와 아이러니를 직접 경험하고 그 본질을 꿰뚫어 본 딜레이니다운 통렬한 설정이라고 하겠다.

사회가 만드는 언어, 사회를 바꾸는 언어

딜레이니는 인종 차별은 시스템이기 때문에 선의나 악의와는 무관하게 일어난다고 주장한다. 1960년대의 미국 SF 문단은 미국 사회 전체에 비하면 자유주의적이고 진보적인 분위기였음에도 백인 남성 중심이라는 한계가 있었다. 딜레이니가 장편 『노바』Nova(1968년)를 SF 잡지 『아날로그』Analog Science Fact & Fiction(현 Analog Science Fiction and Fact)에 투고했을 때, 과학적, 합리적인 작품을 선호하기로 유명했던 존 캠벨John Wood Campbell Jr. 편집장은 "흑인 주인공을 받아들이기 어렵다"는 이유로 거절했다. 또한 딜레이니가 네뷸러상을 수상하던 1968년, 아이작 아시모프는 그에게 "자네가 깜둥이라서 자네에게 투표했다"는 말을 건넸다. 비록 작품에 대한 악평에 신경 쓰지 말라는 위로이고 농담이었지만, 딜레이니의 인종이 지워지지 않는 꼬리표라는 점을 극적으로 드러낸 말이기도 했다. 이러한 악의 없는 혐오를 수없이 겪은 딜레이니는 시스템을 바꾸는 언어를 고찰하는 사람이 되었다.

딜레이니는 성차별에 관해서도 무심하지 않았다. 『바벨-17』을 쓴 후, 딜레이니는 에세이나 기고문에서 예문을 쓸 때마다 '그' 대신 '그녀'를 주어로 선택했다. "내가 '작가인 그녀는'이라고 쓰면 1960~1970년대의 교열 편집자들은 대개 '작가인 그는'으로 수정해서 주고는 했어요. 그럼 나는 그것을 다시 고쳐서 보냈죠. 언제나 그럴 기회가 있었던 것은 아니지만요. 나 이전에는 그렇게 하는 사람을

본 적이 없어요. '그'라고 쓰는 것이 완벽히 지적인 결정이기는 했죠. 하지만 저는 그저, 여성 시인이 내내 고난과 시행착오를 겪는 소설을 쓰고 나니, 어린아이부터 동물이나 작가, 학부모까지 죄다 남성으로만 구성된다는 생각을 받아들이지 못하겠더군요. 내가 알기로는 몇몇 작가들이, 특히 SF 장르 작가들이 이 아이디어에 착안해서 같은 일을 시작했어요."

『노바』는 『아날로그』에 실리지 않았어도 극찬을 받았고, 이제 편집자들은 "작가인 그녀는"이 어법상 어색하다고 여기지 않는다. 언어는 진실을 표현하기에는 언제나 불완전하며, 의식적이든 암묵적이든 늘 선택을 요구한다. 따라서 언어는 사회적으로 구성되는 동시에 사회를 변화시키는 매체가 된다. 딜레이니는 자신의 말과 인생으로 이를 여실히 보여 주었다.

딜레이니 선생의 생애와 견해

딜레이니의 인생을 말할 때는 결혼 생활을 빼놓을 수 없다. 딜레이니는 일찍부터 자신의 성적 지향을 숨기지 않았고, 아내 해커도 나중에 자신이 레즈비언임을 밝혔다. 이 부부는 어린 시절을 함께한 친구로서, 글을 쓰는 동료로서, 그리고 대안적인 가족 관계를 실험한 파트너로서 오랫동안 친밀한 관계를 유지했다. 동거와 별거, 삼자 연애 등을 시도했던 둘의 관계는 양쪽 모두의 작품 세계에 깊이 반영되었다.

딜레이니는 또한 『정욕의 조류』*The Tides of Lust*(1973년) 등 성적인 금기를 노골적으로 다루는 작품으로 논란을 일으켰다. 특히 『호그』*Hogg*(1995년)는 그런 논란의 정점에 있는 작품이다. 호그는

한 번도 털을 깎지 않은 어린 양을 뜻하는 말이며, 이 책의 초안은 스톤월 항쟁Stonewall riots 며칠 전에 완성되었다. 스톤월 항쟁은 1969년 6월 28일 뉴욕의 술집 스톤월에서 경찰과 동성애자들이 대치하며 일어난 사건으로, 당시에는 동성애자를 검거하는 것이 합법이었기 때문에 동성애자들이 모인다고 추정되는 술집을 경찰이 급습하고는 했다. 『호그』는 잔인한 장면과 사회 통념에 어긋나는 성적 행위의 상세한 묘사 탓에 어디에서도 출간되지 못하다가 1995년에야 비로소 수정본이 출간되었다.

1975년 포스트모던풍의 대작 『달그렌』*Dhalgren*의 폭발적인 성공으로 장르 내외에 명성을 떨친 딜레이니는 강연과 문학 비평으로 눈을 돌렸다. 그는 뉴욕시립대학교, 코넬대학교, 시카고대학교 등의 교단에 올랐고, 템플대학교에서 2015년까지 영문학 전임 교수로 재직하며 기호학과 영문학을 가르쳤다. 비평가로서는 『보석 경첩이 달린 턱』*The Jewel-hinged Jaw*(1977년)이나 『우현의 와인빛』*Starboard Wine*(1984년) 등 일련의 탁월한 SF 비평서를 출간했다. 그는 SF에

Samuel Ray Delany Jr.

공헌한 바를 인정받아 1985년 SF연구협회SFRA에서 수여하는
필그림상을 받았고, 2002년 SF·판타지 명예의 전당에 올랐으며,
2013년에는 제30대 그랜드마스터가 되었다. 또한 퀴어 작가로서
스톤월도서상(2007년), 브루드너상(2013년), 람다문학상(2005년),
빌 화이트헤드상(1993년)을 받았다. 딜레이니 자신의 인생을 다룬
다큐멘터리 〈박식한 사람, 혹은 새뮤얼 R. 딜레이니 선생의 생애와
견해〉The Polymath, or, The Life and Opinions of Samuel R. Delany, Gentleman (2007년)
는 여러 퀴어 영화제에서 상영되었다. 그는 현재 파트너와 함께
뉴욕에 살고 있으며, 매년 퀴어 퍼레이드에 등장하는 마스코트이기도
하다.

심완선

새뮤얼 R. 딜레이니 Samuel Ray Delany Jr.

1942년 4월 1일~ . 친구들에게는 "칩"Chip 딜레이니라는 애칭으로 불리는 그는 미국 뉴욕시에서 태어났다. 어릴 적부터 신동으로 불리며 영재 교육을 받았지만 난독증으로 인해 뉴욕시립대학교를 중퇴했다. 시인인 마릴린 해커와 맺은 동지적 관계로도 유명하며, 1961년 해커와 결혼하여 1974년에 딸을 낳고 1980년 이혼했다. 1960년대에는 한동안 뉴욕의 히피 코뮌 '헤븐리 브렉퍼스트'에서 생활하며 동명의 밴드에서 음악가로 활동했다. 딜레이니는 미국 뉴웨이브를 대표하는 SF 작가로서 동료 작가인 로저 젤라즈니의 최대 라이벌로 꼽혔으며, 명실공히 살아 있는 거장이 되었다.

시드 미드

미래를 디자인한 비주얼 퓨처리스트

SF와 판타지에 푹 빠져 살던 소년이 있었다. 특히 온갖 기기묘묘한
탈것들에 관심이 쏠렸다. 고등학교를 졸업한 소년은 육군에 입대했고,
여가 시간에 미래의 자동차에 대해서 이것저것 상상력을 발휘해
그림을 그리고는 했다. 그는 스케치를 모아서 포드사에 보냈는데,
그것을 받아 본 수석 디자이너는 재능이 있으니 예술 학교에
진학하면 좋겠다는 답장을 보냈다. 그는 제대한 뒤 로스앤젤레스의
아트센터스쿨에 입학했고, 학업을 마치자 포드에 입사했다. 2년 동안
포드의 미래 선행 디자인 작업을 하며 감각을 쌓은 후, 디자인 전문
회사로 옮겨 다양한 고객과 다양한 형태의 프로젝트를 수행했다.
그리고 마침내 자신의 회사를 세워 전 세계, 모든 문화 예술 영역에
걸쳐 미래 이미지의 시각 디자이너로 독보적인 명성을 떨치게 되었다.
바로 그가 오늘날 미래 콘셉트 아티스트들의 '살아 있는 전설', 시드
미드다.

SF 영화사상 최고의 걸작 중 하나로 꼽히며 속편도 개봉한 〈블레이드 러너〉 제작진 중에는 특이한 직책이 있다. 비주얼 퓨처리스트Visual Futurist, 한국어로 하면 시각적 미래주의자라고 할 만한 명칭이다. 시드 미드는 이 영화에 참여하면서 크레디트에 이런 직함으로 올려 줄 것을 처음으로 요구했는데, 그 후로 '비주얼 퓨처리스트'는 영화뿐만 아니라 문화 예술계 전반에 걸쳐 자타공인 시드 미드를 대표하는 말로 굳어졌다.

그가 다른 미래 콘셉트 아티스트들과 다른 점은 무엇일까? SF 작가는 글로 스토리를 쓰지만, 시드 미드는 그림으로 미래의 이야기를 쓴다고 이해하면 쉽다. 그가 디자인하는 것들은 모두 시대 배경이나 이용자와 동떨어진 채 단순히 상상력만을 과시하는 것이 아니라, 환경과 철저히 유기적으로 연결된 맥락을 담는다. 예를 들어 〈블레이드 러너〉에서 시드 미드가 디자인한 근미래 도시의 건축 스타일은 그의 다른 작업들과 달리 어둡고 음울한 분위기가 강하며 최첨단과도 거리가 멀다. 이는 '미래이면서 복고풍'이라는 리들리 스콧 감독의 정서적 주문을 충실히 반영한 것으로, 복고풍 분위기 연출을 위해 새로운 미래적 콘셉트를 잡기보다는 기존의 것에 뭔가를 더하는 식으로 접근한 결과다.

또한 해리슨 포드가 타고 다닌 비행차 스피너는 일반 차량들과 달리 하늘을 날 수 있다. 경찰처럼 몇몇 특수 직군을 위해 제한적으로만 허용된 탈것이라는 설정이다. 시드 미드는 이 차량이 하늘을 날 수 있게 하기 위해서 접는 날개나 헬리콥터 등 다양한 형태를 구상했지만, 다른 미래 자동차 디자인과 차별성이 떨어지고 미학적으로도 만족하지 못하여 최종적으로는 일종의 수직 이착륙

비행기처럼 디자인했다. 날개가 필요 없이 강력한 엔진의 힘만으로 떠오르고 비행한다는 콘셉트인데, 실제로 영국에서 개발한 해리어 전투기가 이와 흡사한 방식으로 수직 이착륙을 한다.

미래 이미지 디자인의 새 차원을 열다

사실 시드 미드처럼 주변 환경이나 이용자 배경까지 고려해서 미래 이미지 디자인을 하는 것이 오늘날 업계의 상식이지만, 그는 그 선구자로서 독보적 상징성을 지닌다. 단순히 상징성뿐만 아니라 질적으로도 그만큼 높은 수준의 작업을 일관되게 펼쳐 온 사람은 드물다. 그는 산업 디자이너로 출발해서 영화나 게임, 애니메이션 등 미래와 관련된 사실상 모든 시각 매체 영역에서 활동했다. 자신만의 개성적인 스타일이 뚜렷해, 누구나 그림만 보면 시드 미드의 작업임을 바로 알 수 있을 정도다. 그의 스타일을 말로 표현하자면, 기하학적 단순함을 기반으로 한 조형미에 금속성 느낌이 짙게 밴

2010년 샌디에이고 코믹콘에 전시된, 시드 미드가 디자인한 탐사차 TX3000의 축소 모형.

모더니즘이라 하겠다. 대개 아티스트들은 이런 느낌을 내기 위해서 은회색조의 색상을 많이 쓰지만 시드 미드는 무척이나 화려한 색감을 구사하면서도 그 어떤 그림보다 세련되고 모던한 분위기를 자아낸다. 모더니즘적, 즉 20세기적 미래 콘셉트 디자인으로는 궁극의 경지에 다다랐다 해도 과언이 아닐 정도다.

그의 영향력은 콘셉트 아트 디자인계에 너무나 널리 퍼져 있고 몇 세대에 걸쳐 누적되어서, 젊은 아티스트의 경우에 자신이 시드 미드의 영향을 받았다는 사실을 모르는 경우도 허다하다. 혹은 자신만의 개성을 강조하는 아티스트의 작업을 보다 보면 때로는 시드 미드와 비슷한 느낌은 일부러 모조리 배제한 것처럼, 강하게 의식한 흔적이 느껴지기도 한다.

요약하자면 시드 미드는 미래 콘셉트 디자인이라는 영역에서 배경과 상상력이 따로 놀던 시대를 벗어나, 현실적이고 설득력 있는 즉 산업계에서 충분히 응용 가능한 실용적 SF 미학을 구체화한 인물로서 추앙받는다. 그러면서도 동시에 그의 작업들은 그 자체로 감탄을 자아내는 뛰어난 예술 작품이자 SF적 상상력의 진수로 평가받는다.

SF 영화계의 독보적인 이미지 스토리텔러

시드 미드가 처음으로 SF 영화계에 발을 들여놓은 것은 1979년에 나온 《스타트렉》 극장판 1편에서다. 인류가 1970년대에 우주로 보낸 보이저 무인 우주 탐사선이 머나먼 외계 행성에 도착한 뒤 그곳의 기계 생명체들에게 신처럼 숭배된다는 것이 주요 내용이다. 외계 기계 생명체들은 어마어마하게 큰 우주선을 만들어 '신'의 고향, 즉 지구를

향해 다가오지만 기계가 아닌 인간들은 해롭고 쓸모없는 존재로 인식한다. 시드 미드는 이 영화에서 기계 생명체의 거대한 우주선을 디자인했다. 당시의《스타트렉》영화는 TV 시리즈가 종영한 지 오래 지난 시점에서 다시 한 번 부활을 꾀하고자 제작된 것이었는데, TV 때와는 차원이 다른 세련된 SF적 이미지들과 탄탄한 스토리 및 연출 덕분에 흥행에 성공, 극장판과 새로운 TV 시리즈가 잇따르며 《스타트렉》은 지금처럼 대표적인 SF 프랜차이즈로 자리를 굳혔다.

시드 미드는 〈블레이드 러너〉와 비슷한 시기에 개봉한 〈트론〉TRON(1982년)에서 디자인한 사이버 공간의 환상적 이미지들로도 지금까지 회자되고 있다. 당시는 컴퓨터 그래픽 기술 수준이 부족해서 해상도가 매우 낮은 그림만 구현할 수 있었다. 그래서 그 영화에 등장하는 사이버 공간 속 사람들의 모습은 사실 애니메이터들이 손으로 그렸다는 웃지 못할 일화도 있다. 그러나 컴퓨터 그래픽 장면에서는 해상도가 낮은데도 놀라운 박진감과 디자인 미학을 보여 주는 바이크며 기타 탈것, 구조물이 등장한다. 바로 시드 미드의 작품들이다. 〈트론〉은 2010년에 속편이 나오기도 했지만

중국의 상하이디즈니랜드에 전시된 라이트사이클. 라이트사이클은 영화 〈트론〉에 등장하는 시드 미드가 디자인한 가상의 교통수단으로, 이후의 대중문화가 상상한 미래의 이미지에 상당한 영향을 미쳤다.

영화 자체는 그다지 좋은 평가를 받지 못했는데, 그래픽 장면만은 한국을 포함한 전 세계의 방송사 등에서 오랫동안 다양하게 재활용할 만큼 인정받았다.

시드 미드가 현대 문화사에 끼친 영향력은 막대하다. SF 문학의 경우는 어느 한 작가의 독과점적 영향력을 논하기 힘들지만, 미래 이미지의 시각 디자인에 관한 한 시드 미드처럼 직간접적으로 광범위하고 깊숙하게 흔적을 남긴 인물은 달리 찾기 힘들 정도다. 지금도 그의 그림을 보고 있으면 그 안에서 꿈틀꿈틀 올라오는 이야기가 느껴진다.

박상준

시드 미드 Syd Mead

1933년 7월 18일~2019년 12월 30일 . 본명 시드니 제이 미드Sydney Jay Mead. 미국 미네소타주 세인트폴에서 태어나 서부 여러 지방을 옮겨 다니며 성장했다. 육군에서 3년간 복무한 뒤 로스엔젤레스의 아트센터스쿨을 졸업하고 포드사에 입사했다가 2년 뒤에 디자인 회사로 옮겼다. 이 시기 US스틸, 소니 등 다양한 회사의 의뢰를 받아 여러 형태의 디자인 작업을 경험했다. 1970년에 자신의 회사를 세우고는 네덜란드의 필립스사와 10여 년 동안 작업하는 등, 세계 여러 나라의 기업들을 대상으로 건축 디자인과 콘셉트 아트를 망라하는 다양한 영역에서 미래 이미지 디자이너로 활동하고 있다. 필립스와 일하면서 전기 전자 제품의 소비자 관점에 대해 많은 통찰을 쌓았으며 대형 크루즈 여객선, 대형 여객기, 콩코드 초음속 여객기 등 다양한 교통 기관의 내·외장 디자인 컨설턴트로도 명성을 얻었다. 1979년 《스타트렉》 극장판 1편을 시작으로 〈블레이드 러너〉, 〈트론〉의 라이트사이클, 〈에이리언 2〉의 우주선, 〈미션 투 마스〉Mission to Mars(2000년)의 화성 탐사차, 〈엘리시움〉Elysium(2013년)의 우주 식민지 등 여러 영화의 디자인을 맡았으며 그 밖에 게임 〈윙 커맨더〉Wing Commander: Prophecy(1997년)나 애니메이션 〈턴에이 건담〉Turn A Gundam(1998년)에서도 콘셉트 디자인을 담당했다. 어릴 때부터 열성적인 SF 팬이었으며 고등학생 때는 유명 SF 작가인 로버트 하인라인을 직접 만나기도 했다. 산업 디자이너로 경력을 쌓으면서도 늘 관심은 '미래 연구'에 있었다고 하며 "어찌 보면 내 삶은 SF를 따르는 원칙대로 흘러온 것이다"라고 말한 바 있다. 자신의 작업들을 모아 수십 년째 전 세계의 대학과 기업체에서 전시회와 강좌 프로그램을 진행하며 청중을 구름처럼 몰고 다니기로 유명하다. 또한 작업 노하우를 담은 동영상 자료들을 1993년에 일본에서 인터랙티브 시디롬CD-ROM으로 출시하는 등 일찍부터 디지털 매체를 이용한 교육에도 적극적이었다. 2019년 12월에 세상을 떠났다.

미야자키 하야오

미래를 묻는 애니메이션 거장

봉준호 감독의 〈옥자〉(2017년)에는 놀라운 신체 능력을 지닌 산골
소녀가 등장한다. 맨몸으로 유리문을 깨부수고, 달리는 자동차에서
떨어지고도 멀쩡하게 일어나 다시 차에 오른다. 봉 감독은 이 소녀의
캐릭터를 자신이 흠모하는 어느 애니메이션에서 따 왔다고 밝힌 바
있다. 그 작품은 다름 아닌 《미래소년 코난》未來少年コナン이다. 한국의
30~40대라면 누구나 기억하고 있을 이 TV 애니메이션의 주인공 소년
코난이 바로 〈옥자〉의 주인공 미자의 원형이다. 《미래소년 코난》은
세계적인 애니메이션 거장 미야자키 하야오가 처음으로 감독을 맡아
연출했던 작품이다.

놀라운 디테일이 빚어내는 몰입감

《미래소년 코난》은 1978년에 일본 NHK에서 처음 방영했으며
한국에서는 1982년 KBS에서 선보인 것을 시작으로 오랜 세월에
걸쳐 여러 방송사에서 재방송했다. 주제가나 등장인물, 설정 등은
같은 세대라면 누구나 공유하는 추억 요소로 자리 잡았고, 미래 세계

宮崎駿

전망과 관련해서는 문화적 유전자인 밈의 수준까지 이르렀다고 해도 과언이 아니다. 다시 말해서 현대 문명의 파멸과 그 이후의 세계를 그린 스토리텔링 영역에서《미래소년 코난》이 남긴 잔영은 무척 짙고 길다.

추억의 SF 애니메이션 시리즈라면《미래소년 코난》보다 앞서서 나왔던《철완 아톰》이나《마징가 Z》Mazinger Z(1972년)를 꼽는 이도 적지 않을 것이다. 이들 역시 지금까지 회자되는 명작이며, SF 만화사에 새긴 족적도 뚜렷하다.《아톰》의 원작자 데즈카 오사무와 《마징가 Z》의 작가 나가이 고永井豪는 만화의 영역을 넘어 일본 문화사에서 상당한 비중을 차지하는 거장들이다. 그러나 미야자키 하야오가 이들과 다른 점은 '현실적인 디테일'에서 뛰어난 완성도를 보여 이야기의 설득력을 독보적으로 끌어 올렸다는 것이다. 앞의 두 작품이 과학적 합리성과는 거리가 있는, 글자 그대로 '만화적 상상력, 만화적 연출'에 충실한 반면,《미래소년 코난》은 작품 안에서 구현되는 현실이 무척 생생하다. 공업 중심의 '인더스트리아'와 농경 중심의 '하이하버'로 상징되는 체제의 직접적인 대비로 청소년 관객들이 세상에 대한 심층적 시각을 갖도록 유도하기도 했다. 이 작품에서 만화적인 부분은 등장인물뿐이라 해도 과언이 아니다.

섣부른 희망을 내세우지 않는 작품 세계

《미래소년 코난》으로 이미 많은 시청자의 마음을 사로잡았지만, 미야자키 하야오의 역량이 본격적으로 발휘되기 시작한 것은 1984년에 내놓은 장편 애니메이션 〈바람계곡의 나우시카〉風の谷のナウシカ부터다. 고도의 과학 문명을 이룩한 인류가

종말 전쟁을 벌인 끝에 멸망하고 나서 1,000년 뒤, 독성 가스를 내뿜는 숲에 밀려나 바람 부는 바닷가에서 살아가는 작은 왕국에서 시작되는 이야기다. 주요 줄거리는 사람들 간의 갈등을 봉합하고 자연과 공생하는 새로운 문명 패러다임을 제시하는 주인공 소녀 나우시카의 영웅적 활약이지만, 그 배경에 깔린 설정이 매우 의미심장하다. 자연 생태계는 인간이 만들어 낸 독성 물질을 정화하기 위해 스스로 진화하며 그 과정에서 독성 물질의 근원인 인간을 '해독'하려 한다는 것이다. 즉 숲이 내뿜는 가스는 인간에게는 유해하지만 자연계 전체에는 이로운 물질이다. 주인공 나우시카는 정화가 끝난 지대에 사는 식물은 인간에게 유해한 가스를 방출하지 않는다는 사실을 알고 사람들을 설득하여 자연 생태계를 적대의 대상이 아닌 공생의 동반자로 포용하자고 설득한다.

여기까지 보면 〈바람계곡의 나우시카〉는 아름다운 마무리로 끝나는 듯하지만, 사실은 이 내용이 다가 아니다. 애니메이션은 미야자키가 1982년부터 잡지에 연재하던 같은 제목의 만화에서 1권과 2권 부분만 반영한 것이다. 〈바람계곡의 나우시카〉 애니메이션을 발표한 뒤에도 연재는 계속 이어져 1994년에야 완결된다. 전 7권으로 이루어진 이 원작 만화야말로 문학, 영화, 만화 등 모든 장르의 유토피아/디스토피아 텍스트들을 통틀어 인류 문명의 운명에 대한 가장 심도 깊은 고찰 중 하나라 하겠다. 이 원작은 어떤 편향된 시각이나 섣부른 도그마도 내세우지 않으며 단지 인류와 문명의 복잡한 속성을 끊임없이 곱씹고 분석하도록 독자에게 요구한다. 나우시카는 옛 인류의 집단 지성을 담은 AI로부터 찬란한 문화유산에 둘러싸여 안온하게 지내는 삶을 제안받지만, 결국 불확실한 미래를 택한다. 그러나 그에게는 앞으로 나아가겠다는 강인한 의지 외에는 무엇 하나 기댈 구석이 없다.

宮崎駿

바로 이런 점이 하야오만의 독특한 입장이다.
〈원령공주〉もののけ姫(1997년)나 〈천공의 성 라퓨타〉天空の城ラピュタ
(1986년), 〈하울의 움직이는 성〉ハウルの動く城(2004년) 등 그의 다른
작품들을 보아도 결말은 늘 명쾌하지 않다. 희망이나 교훈이라 할
만한 귀결도 없이 그저 현실의 복잡함을 최대한 있는 그대로 반영하고
"자, 이제 다 같이 고민해 보자"는 것이다. 이야기의 전개 과정에서
캐릭터들이 엮어 내는 드라마는 분명 마음을 울리지만 그조차도
정서적 감동 코드와는 결이 다르다. 어찌 보면 가장 냉정하고
객관적인 태도다. 이에 대해서는 하야오 본인도 "답이 없어서"라고
말한다는데, 바로 이런
태도야말로 20세기를 거쳐
21세기로 넘어온 과학 기술
사회에서 이제껏 생각해 본 적
없는 새로운 윤리를 고민하는
현대 예술가의 솔직한 심정일
것이다.

일본의 애니메이션 프로듀서. 영화감독 스즈키 도시오. 애니메이션 감독 안노 히데아키. 원작이 없다는 이유로 기획안을 거절당했던 미야자키 하야오에게 애니메이션 잡지 『아니메쥬』의 편집자였던 스즈키 도시오가 원작 만화부터 직접 그려보도록 권유하여, '982년부터 이 잡지에 『바람계곡의 나우시카』가 연재되었다. 연재 도중인 1984년에 개봉한 애니메이션의 원화 작업에는 안노 히데아키가 참여했다.

기계 마니아에서 휴머니스트
거장으로

기계와 기술의 미학을
친숙하게 즐기는 20세기 소년.
미야자키 하야오의 성장기는
이렇게 요약할 수 있다. 그가
태어날 당시 아버지는 비행기

宮崎駿

부품을 만드는 회사의 공장장이었다고 한다. 하야오는 어릴 때부터 비행기 날개 조립 과정 등을 보며 자랐고 제2차 세계 대전을 거치면서 탱크나 총기 등 군사용 무기류에 탐닉했다. 요즘 말로 '밀덕' 즉 '밀리터리 오타쿠'였던 셈이다.

성인이 되어서도 기계 애호 성향은 여전했지만 한편으로는 2차 대전의 참화를 직접 경험하고 나서 느낀, 세상에 대한 고민도 깊어졌다. 그는 세 살 때 미군의 공습을 피해 도쿄의 집을 떠나 시골로 피난했으며, 1950년이 되어서야 다시 돌아왔다. 어릴 때부터 주변에 군인이나 기술자들이 많았지만 대부분 2차 대전에서 일본의 입장을 옹호하는 태도를 보이는 것이 싫었다고 한다. 대학생 시절에는 학생 운동의 영향으로 진보적 이념에 깊은 관심을 보였다. 이 때문에 자신이 좋아하는 만화나 애니메이션으로 세상에 어떻게 영향을 미칠 수 있을지 고민하기 시작했고 마침내 자신의 진로를 그쪽으로 잡게 된다. 훗날 그의 작품들이 성공한 것은 기계 묘사 등의 디테일에서 보여 주는 철저한 고증 수준과 심도 깊은 휴머니즘적 입장이 잘 결합한 덕분이라고 할 수 있는데, 그 바탕에는 바로 그러한 성장기의 경험이 녹아들어 있다.

한국은 2000년대에 들어서기 전까지는 일본 문화의 공식적인 수입이 금지되어 있었다. 오래전부터 TV에서는 《미래소년 코난》을 비롯한

2009년 샌디에이고 코믹콘에 참석한 미야자키 하야오.

宮崎駿

일본 TV 애니메이션 시리즈들을 방영해 주었지만 원작이 일본 만화라는 사실은 철저히 감추었다. 그런 상황에서도 〈바람계곡의 나우시카〉를 비롯한 미야자키 하야오의 장편 애니메이션 영화들은 복사한 비디오테이프로 대학가 등에서 숱하게 상영회가 열려서, 정작 일본 문화가 전면 개방되었을 때는 이미 하야오를 모르는 사람이 없을 정도였다.

《미래소년 코난》에서 인더스트리아가 몰락하는 장면이나 〈바람계곡의 나우시카〉가 말하는 친환경적 메시지 등을 보고 미야자키 하야오를 반과학주의에 경도된 인물로 자칫 오해하지는 말아야 한다. 그의 입장은 미래의 희망을 위해 현실의 다양한 입장들이 상충하는 상황을 먼저 인정하자는 것이다. 21세기에 접어들고 4차 산업 혁명을 맞이한 시대에, 미야자키의 입장은 가장 진지한 출발점이 될 자격이 충분해 보인다.

박상준

미야자키 하야오 宮崎駿

1941년 1월 5일~. 일본의 애니메이션 감독이자 만화가. 도쿄에서 비행기 부품 제작 회사를 경영하는 집안에서 태어났다. 가쿠슈인대학 정경학부를 졸업했으나 소년 시절부터 희망하던 애니메이터의 길을 가기 위해 도에이 동화에 입사했다. 그 뒤 몇 군데 회사를 옮겨 다니며 두각을 나타내었고 1984년에 〈바람계곡의 나우시카〉를 발표한 뒤 자신의 회사 '스튜디오 지브리'를 설립한다. 그 뒤 내놓는 작품마다 엄청난 호응을 이끌어 내며 세계 적인 거장의 반열에 올랐다. 〈하울의 움직이는 성〉, 〈원령공주〉, 〈센과 치히로의 행방불명〉 등은 일본 영화 역 대 흥행 수입 10위권 안에 들어간다. 2013년에 〈바람이 분다〉風立ちぬ를 발표한 뒤 장편은 이제 만들지 않겠 다고 은퇴를 선언했다. 그러나 2016년에 은퇴 의사를 번복하고 복귀하여 아들 미야자키 고로와 함께 차기 지브 리 애니메이션 두 작품을 각각 준비하고 있다. 미야자키 하야오의 작품은 〈그대들, 어떻게 살 것인가〉君たちは どう生きるか라는 제목이며 2020년 개봉할 것으로 예상된다.

도미노 요시유키

현실에서 두 발로 걷는 거대 로봇

2015년 10월 26일 도쿄 아키하바라에서는 18미터 높이의 거대 이족
보행 로봇을 움직이게 하는 아이디어의 공모 결과 발표회가 있었다.
이것은 6층 높이의 빌딩을 걷게 하는 것과 같은 엄청난 프로젝트다.
18미터는 현실성이나 실용성을 고려하여 선정된 목표가 아니다.
그저 애니메이션《기동전사 건담》機動戰士ガンダム(1979년)에 등장하는
모빌슈트 건담의 키가 18미터이기 때문에 정해진 숫자다. 프로젝트
이름은 '건담 글로벌 챌린지'이며 목표하는 해는 2019년이었다.
2019년 역시 현실성이나 실용성으로 정한 시기가 아니다. 그 해가
건담 탄생 40주년이기 때문이다. 이후 2020년으로 목표일이
변경되기는 했지만.

　　　이 프로젝트는 2009년의 건담 30주년을 기념해 도쿄 오다이바
광장에 18미터 높이의 건담 입상을 세운 후 이어진 두 번째
프로젝트다. 아이디어를 내 선정된 공학자들은 "건담을 만드는 것은
나의 꿈이다"라고 입을 모았다. 건담의 아버지 도미노 요시유키
감독도 심사위원으로 함께했다.

《기동전사 건담》은 1979년 방송된 이래 일본 애니메이션은 물론
프라모델 산업, 로봇 공학에까지 막대한 영향을 끼친 작품으로,
40년이 지난 현재까지 끝없이 관련 작품과 제품이 쏟아져 나오고
있다.

작품을 만들 당시 도미노 요시유키 감독은 《무적초인 점보트3》
無敵超人ザンボット3(1977년), 《무적강인 다이탄3》無敵鋼人ダイターン3(1978년)
를 연이어 성공시킨 뒤 좀 더 자기만의 색이 들어간 작품을
생각하고 있었다. 도미노가 속한 회사 선라이즈 Sunrise 는 마쓰모토
레이지松本零士의 《우주전함 야마토》宇宙戰艦ヤマト(1974년)에 자극을
받아, 그때까지 주류였던 에피소드식 방식을 탈피해 스토리가
이어지는 작품을 원했다. 도미노의 첫 구상은 '우주 15소년 표류기'로,
소년 소녀들이 함선을 타고 우주를 떠도는 이야기였다. 하지만
투자자가 장난감을 팔기 위해 로봇이 나와야 한다고 못을 박자
도미노는 난처해졌다. 당시 유행이던 거대 로봇이 등장하면 이야기
전체가 망가질 것이 뻔했다.

후에 《더티 페어》ダーティペア 시리즈로 유명해진 작가 타카치호
하루카高千穂遙가 로버트 하인라인의 『스타십 트루퍼스』에 처음 나온
강화복을 제안했고, 도미노는 이를 받아들여 2.5미터의 강화복형
로봇을 구상했다. 하지만 거대 로봇을 원하는 투자자는 동의하지
않았고, 결국 마징가 Z와 같은 크기인 18미터로 합의를 보았다.

하지만 이것도 너무 커서 당초 계획이었던 우주 정거장을 무대로
쓸 수가 없었다. 고심하던 도미노는 1975년에 물리학자 제럴드
오닐Gerard K. O'Neil이 제안한 원통형 스페이스 콜로니를 무대로 삼았다.
그러면서 이야기는 콜로니 주민과 지구 주민의 갈등을 골자로 하게

되었다. 이는 실상 스페이스 콜로니를 정확하고 정밀한 형태로 구현한
최초의 영상물로, 인공 우주 거주구의 개념을 널리 알리는 계기가
되었다.

건담의 외형은 일본식 갑주를 모델로 했고 스타워즈의 광선검을
본뜬 빔샤벨이라는 칼도 쥐어 주었다. 기획은 많이 변했지만 도미노는
최초의 구상이었던 '우주 15소년 표류기'의 메시지, "어른들은 아이의
적이다"를 놓치지 않았다. 그 메시지를 전하는 데 전쟁에 휘말린
소년병만 한 이들이 또 어디 있겠는가.

타협을 많이 했음에도 이 작품은 기존의 어떤 로봇 만화와도
달랐다. 이야기는 과학적이고 현실성이 넘쳤다. 적은 절대 악의

일본 도쿄 오다이바에 설치된 실제 일대일 크기의 유니콘 건담. 건담 탄생 30주년을 맞은
2009년에 세워졌던 RX-78 건담이 2017년에 최종 철거된 후, 이해에 세워졌다.

외계인이 아닌 인간이었고, 선악이 불분명했다. 전쟁에 휘말린 아이들은 정의감에 불타는 대신 정신이 붕괴될 정도로 괴로워하며 싸웠고, 승자도 패자도 없는 전개가 계속되었다.

처음에 시청률은 낮았고, 시청자들은 기존 로봇물과는 너무 다른 이 작품을 낯설게 여겼다. 하지만 "보도 듣도 못한 새로운 이야기가 나타났다"는 입소문을 타고 시청률은 점점 높아졌다. 재방영할수록 시청률이 높아지는 기현상을 일으켰고 극장판은 그해 관객 최고치를 찍었다. 이 작품은 지금까지의 로봇 만화와 구별되어 '리얼 로봇'으로 불리며 로봇 애니메이션의 판도를 완전히 바꾸었다.

현실적인 거대 로봇 이야기를 만들다

요코야마 미쓰테루橫山光輝가 '철인 28호'鐵人28號라는 거대 로봇을 만들고 나가이 고가 '마징가'에 소년 소녀를 태운 것은 현실성을 따져서 한 일이 아니었다. 로봇에 사람이 타자 아이들은 열광했고, 변신을 하자 열광했고, 합체하자 다시 열광했다. 당시 나가이 고는 "미친 과학자가 자기 아이들에게 신도 악마도 되라면서 막대한 힘을 가진 로봇을 줘 버렸다"라는 설명이나마 넣었지만, 이후 쏟아져 나온 슈퍼 로봇물은 이 설정을 비판 없이 클리셰로 답습했다.

〈기동전사 건담〉은 이미 클리셰화되어 더 이상 아무도 설명하지 않았던 로봇 애니메이션의 설정들을 현실적으로 설명한 작품이다. 아이들의 놀이로만 여겨졌던 로봇 만화가 성인의 영역으로 들어선 것이다.

도미노의 해석에 따르면 아이들이 로봇에 타는 이유는, 간단히 말하면 전쟁이라서다. 콜로니와 콜로니를 오가는 드넓은 우주에서,

군사 지원이나 보급은 기대하기 어렵고 어른들은 다 죽은 상황에서 피난민이었던 아이들이 어쩔 수 없이 전투에 나선다. 이들은 후에 본인의 의사와 관계없이 군대에 강제 편입된다. 후반부에 등장한 '뉴타입'ニュータイプ이라는, 우주에서 인간의 감각이 진화한다는 설정이 이 상황에 한층 개연성을 더한다. 우주 공간에서 함포나 미사일전 대신 백병전이 벌어지는 이유는 레이더와 통신을 방해하는 '미노프스키 입자'가 있기 때문이다. 우주에서 싸우는 로봇에 다리는 왜 있느냐고? 다리는 장식이다. 높으신 분들이 모를 뿐이지.

더해서, 이 세계의 탑승형 로봇을 부르는 이름은 '로봇'이 아니라 '모빌슈트'다. 아시모프의 로봇 3원칙을 받아들인 이 세계관에서 건담은 인격을 가진 애완용 로봇과 구분되고, 일종의 강화복으로 분류되어 전쟁의 도구로 허용된다.

강화복 개념의 로봇, 미노프스키 입자, 모빌슈트, 콜로니 주민과 지구인의 정치적 갈등, 뉴타입 등의 설정은 현재까지도 로봇 전투를 중심으로 하는 애니메이션에서 달리 찾아볼 수 없을 만큼 아귀가 딱딱

2014년 4~6월 〈기동전사 건담 UC(유니콘)〉와 제휴해 자체 내부를 레드 지온의 이미지로 구성한 난카이전철의 전차. 자기 완결성이 강한 건담의 세계는 프라모델부터 실제 로봇 제작까지 다양한 분야에 영감을 불어넣으며 소비되고 있다.

富野由悠季

맞는 독보적인 세계관으로, 후대의 창작자들은 새 세계관을 만드느니 차라리 이 세계관에 기대어 '건담' 세계를 무한히 확장하는 길을 택하게 된다.

반전의 메시시가 담긴 애니메이션

도미노는 작품에서 등장인물을 가차 없이 죽여 '몰살의 도미노'라는 별명으로도 불린다. 그는 이야기가 해피엔드일 필요가 없다고 믿는다. 도미노의 말에 따르면, 지금 세대는 전쟁을 영화나 애니메이션으로 접할 수밖에 없는데, 창작자가 이를 아름답게만 그리면 전쟁은 패션이 되어 버리고, 지금 보는 것이 살인이라는 사실을 아이들이 잊을 수 있다는 것이다. 속편인 《기동전사 Z건담》機動戦士Zガンダム(1985년) 에서 작가의 철학은 더욱 두드러진다. 전편의 주인공들이 아군에게 위험인물로 분류되어 감시받다가 지구에 반기를 들기도 하고, 과거의 숙적과 한편이 되어 싸우기도 하는 등 복잡한 양상을 띤다. 결말에서는 주인공의 정신이 붕괴되어 버리기까지 한다. 《기동전사 건담》 이후의 작품인 《전설거신 이데온》傳説巨神イデオン(1980년)에서는 우주 전체가 멸망해 적과 아군을 포함한 전원이 사망하는 극단적인 전개까지 보여 준다.

도미노는 작품 속에서 제시한 '뉴타입'을 "서로를 오해하지 않고 이해하는 사람들"이라고 정의한다. 이 개념은 현재 '파일럿 적성이 뛰어난 사람', 혹은 '신세대'를 부르는 고유 명사로 굳어졌고, 《건담》 시리즈에 이어져 내려오며 지금까지도 반전의 메시지를 전한다. 결국 가장 뛰어난 뉴타입이 전쟁 전면에 내몰릴 수밖에 없지만, 전쟁터에서 서로 죽고 죽여야 하는 이들이 결국 서로를 가장 잘 공감하고

이해한다는 아이러니를 계속 갖고 가기 때문이다.

오늘의 건담을 만드는 사람들

2005년 사카키바라기계榊原機械라는, 농기구 부품을 만들던
일본의 중소기업에서 높이 3.4미터의 인간 탑승형 이족 보행 로봇
랜드워커Landwalker를 만들어 국제적으로 화제가 되었다. 이 회사는
《신세기 에반게리온》의 감독 안노 히데아키庵野秀明를 불러 시승식도
했다. 개발 담당자인 미나미구모에게 로봇을 만든 사연을 묻자 지체
없이 "건담을 조종하고 싶으니까"라는 답이 돌아온다. 이 회사는
2018년에는 그 두 배가 넘는 크기인 8.5미터에, 완연한 로봇 형상을
한 이족 보행 로봇인 모노노푸를 개발하며 지치지 않는 열정을
자랑했다.

2007년 촬영한 일본의 사카키바라 기계에서 제작한 이족 보행 로봇 랜드워커. 건담처럼 사람이 들어가서 조종할 수 있으며 크기는 3.4미터에 이른다.

하지메 사카모토는
유명한 로봇 발명가로,
처음에 무술을 하는 작은
로봇에서 시작해 축구를
할 수 있는 2미터 크기의
로봇을 만들었고, 점점
로봇의 크기를 키워 가고
있다. 그는 14년에 걸친
개량 결과, 2016년에
마침내 4미터 크기의
탑승형 이족 보행 로봇
하지메 43호를 만들었다.

富野由悠季

그의 최종 목표는 18미터다. 이유는 물론, 건담을 만드는 것이 일생의 꿈이기 때문이다.

건담에서는 "로봇의 다리는 장식일 뿐이다"라고 했지만, 애니메이션이 세상에 나온 지 30~40년이 지나자 어릴 적 이를 보고 자라난 사람들은 실제로 지상을 걷는 로봇을 만들고 있다.

어쩌면 세상의 발전을 저해하는 가장 전형적인 말은 "애도 아니고 언제까지 그걸 좋아할 거냐"라는 말이 아닐까. 아이들은 스펀지처럼 문화를 빨아들이고 어른이 된 후 이를 현실에 구현한다. 어른들이여, 부디 아이들이 어릴 때 즐긴 것을 일생 즐기게 하라. 그러면 그들은 세상을 바꿀 수도 있을 테니.

김보영

도미노 요시유키 富野由悠季

1941년 11월 5일~ . 일본 애니메이션계의 거장이자 소설가. 어릴 적 데즈카 오사무의 『철완 아톰』을 탐독했고, 그의 회사에 들어가 일본 최초의 TV 애니메이션인 〈철완 아톰〉의 20여 개 에피소드를 만들었다. 1972년 데즈카 원작의 《바다의 왕자 트리톤》海のトリトン으로 감독 데뷔를 했다. 《기동전사 건담》으로 후대의 애니메이션사의 판도를 바꾸었다. 이후 《전설거신 이데온》, 《전투메카 자붕글》戦闘メカ ザブングル(1982~1983년), 《성전사 단바인》聖戦士ダンバイン(1983~1984년), 《중전기 엘가임》重戦機エルガイム(1984년) 등의 명작을 내놓았다. 현재까지도 열정적으로 작품을 감독하고 있으며, 다양한 관련 소설을 썼다.

진 로든베리

스타트렉의 아버지

1968년 미국의 한 TV 드라마에서 충격적인 키스 장면이 나왔다.
나중에 미국 문화사의 아이콘이 될 만큼 유명한 키스 신 중 하나다.
노골적인 인종 차별이 여전해 손 잡는 것조차도 금기시되던 시절에
흑인 여성과 백인 남성이 입을 맞추었기 때문이다. 이 드라마에는
아시아인이나 흑인이 비중 있는 배역으로 나와 상당 분량을
차지하기도 했다. 유색 인종은 대개 하인 아니면 악당 등 보잘것없는
조연으로나 캐스팅되던 시절이었다. 바로 23세기 미래라는
배경을 통해 당대 현실을 성찰하게 만든 미국의 국민 SF 드라마,
《스타트렉》*Star Trek*이다.

사회의 금기와 과학의 불가능을 허물다

1966~1969년에 오리지널 시리즈가 방영된 이후 지금까지 50여
년에 걸쳐 속편 시리즈와 애니메이션, 영화 제작이 이어지고 있는
《스타트렉》은 TV 각본가이자 프로듀서였던 진 로든베리의
창작물이다. '스타트렉의 아버지'로서 그가 남긴 사회적, 과학 기술적

영향은 광범위하다. 당시 미국 사회의 경직성을 과감하게 뒤흔드는
화두를 던졌고, 그에 못지않은 과학적 영감을 주었다.

　로든베리는 특히 과학적으로 불가능하다는 설정들을 대거 채택해
거꾸로 이를 가능케 할 이론을 궁리하도록 과학계를 자극한 경우가
많다. 대표적인 것이 초광속 우주 비행이다. 아인슈타인의 상대성
이론에 따르면 이 우주에서 빛보다 빠르게 움직이는 것은 불가능하다.
SF에 흔히 등장하는 초광속 우주선은 웜홀이나 공간 도약 등 검증되지
않은 가상의 수단을 써서 비행한다. 그런데 1994년에 멕시코의 젊은
물리학자 미겔 알쿠비에레Miguel Alcubierre가 초광속 우주 여행이 실제로
가능하다는 이론적 논거를 밝힌 획기적인 논문을 발표했다. 우주선
뒤쪽의 시공간을 팽창시키면 그것이 우주선을 앞으로 밀어내어
결과적으로 초광속 항행과 같은 결과를 얻을 수 있으며, 이는 상대성

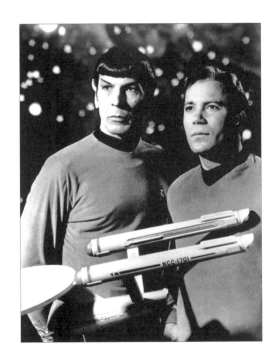

《스타트렉》 오리지널 시리즈의 제임스 T. 커크(오른쪽)와 스팍. 우주선
엔터프라이즈호의 함장인 커크와 과학 장교 스팍은 우주에서 직면하는 여러
사건을 해결하는 주요 인물이다. 시간이 지나면서 배우들이 바뀌고 특수
효과는 화려해졌지만 설정은 바뀌지 않았다.

이론을 비롯한 현재의 물리 법칙에 위배되지 않는다는 것이다.

사실 이 방법은 막대한 에너지가 필요하고, 부수적인 위험성이 존재하는 등 해결하기 힘든 난제가 많아서 실현 가능성은 희박하다. 그러나 초광속이 결코 과학적으로 신성 불가침의 영역은 아니라는 점을 밝힌 것이 중요한 지점이다. 알쿠비에레의 논문에 환호가 쏟아진 까닭은 또 있었다. 그가 시공간 압축을 이용한 이동을 의미하는 단어로 논문 제목에 쓴 '워프 드라이브'warp drive라는 표현이 바로 《스타트렉》의 '워프 항법'에서 따온 말이었다.

이에 앞서 1993년에도 《스타트렉》에 나오는 SF 설정이 물리학 논문으로 발표된 적이 있다. 찰스 베넷Charles Henry Bennett 등 유럽의 물리학자 6인이 공동으로 양자의 순간 이동이 이론적으로 가능하다는 연구 결과를 내놓은 것이다. 《스타트렉》에서 가장 유명한 설정인, 우주 탐사대원들을 순간 이동시키는 장치 '트랜스포터'의 이론적 근거가 비로소 마련된 것이다. 사실 트랜스포터에 대해 과학계에서는 신빙성이 떨어진다는 것이 중평이었다. 순간 이동을 하는 대상물이 클수록 정보량이 엄청나기 때문이다. 인간이 순간 이동을 한다면 신체를 이루는 모든 분자와 원자들의 구성 정보, 신체 조직의 설계도,

미국이 개발한 최초의 우주 왕복선 엔터프라이즈호. 《스타트렉》 팬들이 강한 요구로 크고 함장이 운항하던 우주선의 이름을 붙였다. 시험 기종이어서 실제 우주 비행에 나서지는 못했으나 우주 개발의 신시대를 연 상징이 되었다.

현 상태를 가리키는 정보 등을 모두 다 옮겨야 하는데, 이 정보량이 가늠하기 어려울 정도로 방대해 별도의 대량 정보 저장·전달 수단이 필요하다. 게다가 인간 신체를 이루는 입자들을 해체, 이동, 조립하는 과정 각각에도 막대한 에너지가 든다. 그러나 이론적 가능성을 제시한 1993년의 논문 이후 많은 실험이 성공해서 2004년 6월 17일자 『네이처』에 양자의 원격 이동 실험 논문이 표제로 수록되기에 이르렀다.

1960년대 미국의 빛과 그늘을 드러내다

역사가 짧은 미국에서 《스타트렉》이라는 미래 서사는 개척 정신과 진취성을 대변하는 국민 신화로 자리매김했다. 사실 기본 설정부터 서부 개척, 식민지 진출을 연상시키는 미국식 팽창주의의 산물이라고 보아도 무리가 없을 것이다. 그러나 이 작품이 탄생할 당시의 시대적 배경을 살펴보면 의미심장한 맥락이 더 포착된다.

저명한 역사학자이자 SF 평론가 브루스 프랭클린H. Bruce Franklin에 따르면 《스타트렉》의 오리지널 TV 시리즈가 방송되던 1966년 9월부터 1969년 6월까지는 미국 역사상 매우 흥미로운 시기였다. 밖으로는 베트남전이 한창이고 안으로는 범죄율이 높아지는 한편 반전 평화 운동의 물결이 거세지고 여성 운동이 부상하는 등 전통적 가치가 급속히 붕괴되었다. 경제적으로는 인플레이션에 가계 부채까지 늘어난 시기였다. 그러나 《스타트렉》에서 묘사된 23세기 미래 세계는 사회 갈등이 거의 없이 완벽한 평화를 누리고 있으며, 거대한 우주선 엔터프라이즈호와 승무원 집단은 그 자체로 전통적인 미국적 가치를 실현시킨 작은 이상향이나 다름없었다. 말하자면

베트남전 이후의 장밋빛 미래상을 미리 보여 준 셈이다.

1967년 4월에 방송된 첫 시즌의 제28편 〈영원의 경계에 선 도시〉는 오늘날 오리지널 TV 시리즈 중에서 최고의 걸작 중 하나로 꼽힐 만큼 팬들의 반응이 좋았던 동시에, 상당한 논란을 불러일으킨 에피소드다. 엔터프라이즈호의 커크 선장 일행은 뜻하지 않은 사고로 시간 여행을 하여 1930년대 뉴욕에 도착하는데, 그곳에서 에디스라는 천사 같은 여성을 알게 된다. 그런데 헌신적인 사회 사업가이자 빈민들의 벗으로 살아가는 그녀에게 충격적인 운명이 닥친다는 사실이 드러난다. 미래에 일어날 일들의 개연성과 상관관계를 미리 알 수 있는 장치로 검색해 본 결과 그녀는 곧 교통사고로 죽을 운명이었던 것이다. 하지만 만일 그녀가 죽지 않도록 도와줄 경우, 커크 일행이 역사에서 사라져 버리는 귀결을 맞는다. 에디스가 교통사고에서 살아나면 나중에 거대한 평화 운동 조직을 만드는데, 그 영향력으로 말미암아 미국은 제2차 세계 대전에 참전하지 않게 되고 결국은 나치 독일의 세계 정복을 초래하여 커크가 사는 23세기의 행복한 미래 세계는 실현되지 않는다는 것이다. 즉 그녀는 선한 의도와는 상관없이 역사의 물줄기를 나쁜 쪽으로 돌리게 되는 존재였다.

방송을 통해 시청자들에게 전달된 메시지는 노골적이다. 아무리 고상하고 숭고한 동기에서 비롯한 일이라도 역사를 그르칠 수 있으며, 때로는 더럽고 내키지 않는 일도 불사할 필요가 있다는 것. 결국 베트남전에 뛰어든 미국의 입장을 은연 중에 정당화하는 것이었다.

SF를 주류 문화에 안착시키다

고백하자면 필자는 《스타트렉》보다 진 로든베리라는 인물에

Eugene Wesley "Gene" Roddenberry

더 애착이 간다. 어린 시절 TV에서 〈전자인간 퀘스터〉*The Questor Tapes*(1974년)라는 SF 영화를 본 적이 있었다. 그간 접했던 다른 SF 영화들과는 달리 인류의 역사와 미래를 색다른 관점으로 아우르는 장대한 스케일의 작품이었다. 아득한 옛날부터 퀘스터와 같은 로봇들이 일종의 초월적 관찰자로서 인류 역사에 적절히 개입하여 관리해 왔으며, 마지막에 이 모든 진상을 깨달은 한 인간이 스스로 장렬한 최후를 맞는 엔딩이 인상적인 작품이었다. 나중에 성인이 된 뒤에 알고 보니 이 작품은 진 로든베리의 미완의 프로젝트 중 하나였다. 《스타트렉》처럼 TV 시리즈로 제작하려고 만든 첫 번째 파일럿 에피소드였던 것이다. 몇몇 장면들은 지금도 또렷이 기억할 만큼 좋아했기에 시리즈로 이어지지 못한 데 대한 아쉬움이 크다.

시청률을 계속 의식해야 하는 방송 엔터테인먼트 업계에 종사하면서도, 진 로든베리는 당시까지 대중들에게 그리 친숙하다고 할 수 없었던 SF 장르를 훌륭하게 주류 문화로 안착시켰다.

《스타트렉》오리지널 시리즈의 통신 장교인 니요타 우후라. 메인인 커크와 흑인인 우후라의 키스 신은 당시의 시청자들에게 충격을 주었다. 인류 사회에 차별과 갈등이 사라진 23세기를 배경으로 한 이 SF 드라마에서 흑인, 동양계 배우들이 전문직 역할을 맡았다는 점도 파격이었다.

《스타트렉》에는 초광속 비행이나 순간 이동 외에도 인공 지능 로봇, 나노봇, 화상 통화 등 과학 기술적 영감이 충만했다. 사회적으로도 통념을 뒤집은 과감한 아이디어들을 내놓아 20세기 문화사에 상당한 족적을 남겼다. 장구한 세계 문화사에서 길지 않은 한 시대, TV라는 매체의 부흥기에 그와 같은 인물이 활약한 것은 SF에, 그리고 인류에 작지 않은 행운이었다.

박상준

진 로든베리 Eugene Wesley "Gene" Roddenberry

1921년 8월 19일~1991년 10월 24일. 미국의 TV 각본가, 프로듀서. 텍사스주에서 태어나 로스앤젤레스에서 성장했으며 제2차 세계 대전 때 미 육군항공대에서 폭격기 조종사로 복무했다. 제대 뒤 민항기 조종사, 로스앤젤레스 경찰국 경관 등으로 일하는 한편, 당시 새로운 매체로 부상하던 TV의 드라마 각본 집필에 뜻을 두고 작품을 쓰기 시작했다. 점점 인정을 받게 되자 35세에 전업 작가로 전향했다. 1964년에 초고를 완성한 《스타트렉》은 MGM, CBS 등에서 거절당한 뒤 1966년이 되어서야 NBC에서 전파를 탔다. 그가 작고한 뒤 화장된 유해 일부는 우주 왕복선 컬럼비아호 및 페가수스 로켓에 실려 우주로 날아갔다.

Eugene Wesley "Gene" Roddenberry

조지 루카스
제다이의 광선검을 향한 전 세계인의 탐구

아직도 기억나는 예전 신문 칼럼이 있다. "영화《스타워즈》가 왜
허무맹랑한가"에 대한 한 과학자의 기고였는데, 예시로 든 것이
영화에 등장하는 광선검이었다. 빛은 가다가 멈출 수 없고 서로
부딪칠 수 없으니 광선검을 만드는 것은 불가능하다는 내용이었다.
당시 어린 마음에도 어리둥절했다. "가다가 멈추고 서로 부딪쳤다면
빛일 리가 없지 않은가?"

그 과학자는 영화의 과학적 오류를 지적한 것이 뿌듯하다는
논조로 글을 마무리했다. 하지만 이런 이야기는 재미가 없다. 그러니
좀 더 재미있는 이야기를 해 보자.

광선검을 만드는 사람들

《스타워즈》 영화에서 광선검은 제다이라는 기사들이 쓰는 검이다.
1미터가 좀 넘는 길이에 빛이 나고, 손잡이의 버튼을 누르면 위잉
하는 소리와 함께 생겨난다. 금속을 녹일 수 있을 정도로 뜨겁지만
어째서인지 맨손으로 손잡이를 잡을 수 있고, 검과 검끼리는 서로

부딪치며, 검마다 색깔이 다르다.

인터넷을 검색하면 광선검을 만드는 법에 대한 게시물과 동영상이 쏟아져 나온다. 가장 간단한 방법은 투명한 재질의 검신 안에 빛나는 물질을 넣는 것이다. 대개의 광선검 장난감은 주로 이렇게 만든다. 실제로 시리즈 첫 영화인 〈스타워즈 에피소드 4: 새로운 희망〉Star Wars: Episode IV— A New Hope(1977년)에서도 그 방식을 썼다. 덕분에 검이 깨질까 봐 제다이들은 조심조심 싸워야 했다. 하지만 이대로는 만족스럽지 않다. 광선검은 스위치를 누르면 위잉 하고 생겨나야 하니까.

두 번째로 떠올릴 수 있는 재료는 레이저다. 레이저는 빛나고, 켜진다. 하지만 레이저는 멈추지 않으니 검처럼 보이지 않는다. 한 가지 방법은 투명한 재질의 검신을 만들어 레이저의 일부만 눈에 보이게 하는 것이다. 하지만 이래서야 별다를 것이 없다.

사실, 빛은 멈춘다. 단 반사할 물질이 있을 때만. 손잡이에서 1미터 정도 거리에 작은 거울을 놓으면 어떨까? 하지만 거울을 허공에 어떻게 고정시키는가? 잠깐, 제다이는 초능력자니까 거울을 허공에 띄울 수 있지 않을까? 문제 해결! ⋯⋯ 아니, 아직도 문제가 있다. 영화에서 보면 제다이가 아닌 사람도 광선검을 켤 수 있다. 그리고 광선검은 레이저 포인터 같은 평범한 빛이 아니라, 금속을 녹이거나 자를 만큼 뜨겁다.

전기 기술자 엘런 팬Allen Pan이 2015년에 만든 광선검은 지금까지 나온 것 중에 가장 광선검다운 광선검으로 화제가 되었다. 이 검은 가늘고 길게 분출하는 일종의 화염 방사기로, 메탄올과 아세톤 혼합 연료에 부탄을 추진제로 썼다. 이 검은 빛나고, 켜지고, 가다가 멈추고, 무기로 쓸 만큼 충분히 위력적이고, 금속을 녹이거나 태울 수도 있다. 거의 완벽하다! 하지만 이 검은 일반인이 쓰기에는 좀 지나치게

위험한 것 같고, 여전히, '부딪치지는' 않는다.

　　같은 해에 북아일랜드 퀸즈대학교 벨파스트의 수학물리학부 교수인 지안루카 사리Gianluca Sarri는 광선검 재료로 플라스마를 제안했다. 플라스마는 고체, 액체, 기체 다음의 네 번째 상태로, 기체에 더 큰 에너지를, 예를 들어 강력한 전기를 가했을 때 원자의 핵과 전자가 분리되는 상태를 말한다. 번개나 오로라, 형광등의 빛도 플라스마에 속한다. 플라스마는 기체 원소에 따라 고유의 빛이 있으므로 광선검 색이 다양한 것까지도 설명이 되고, 제작 방식에 따라 저온에서 고온까지 다양하게 만들 수 있다. 즉 손잡이 주위에 기체를 뿌리고 전기를 방출하면 플라스마 광선검을 만들 수 있다. 거의 된 것 같다!

　　여전히 문제는 남아 있다. 전기 발생 장치의 부품을 더 작고 견고하게 만드는 기술이 필요하고, 검을 쓸 때마다 뿌릴 기체를 늘 들고 다녀야 한다. 그리고 여전히, 부딪치지 않는다.

　　2013년 MIT와 하버드대학교 과학자들이 광선검을 만들 수 있는

제다이 복장을 착용하고 직접 제작한 광선검을 휘두르는 미국의 코스플레이어 랜디 세나. 세나는 미국 공군 앤드루스공군기지의 훈련장병으로 복무하고 있다.

George Walton Lucas Jr.

방법을 『네이처』에 발표한 적이 있다. 질량이 없는 광자들끼리는 상호 작용하지 않는다는 사실이 익히 알려져 있지만, 이들은 광자의 상호 작용을 발견했다. 루비듐 원자를 절대 영도에 가깝게 냉각시킨 루비듐 원자 구름에 광자를 발사하자, 광자가 보통의 물질처럼 서로 밀치고 방향을 바꾸는 현상이 일어난 것이다.

물론, 이 이른바 광분자는 아직 '부딪치기만' 할 뿐이고 생성 조건도 까다롭다. 하지만 빛이 상호 작용할 수도 있다는 사실만으로도 이 연구 발표에 관한 기사는 제다이와 다스베이더가 광선검으로 싸우는 사진으로 도배가 되었다.

영화의 패러다임을 바꾸다

《스타워즈》는 할리우드 영화사상 최초의 대규모 특수 효과 블록버스터로, "가장 성공적인 영화 프랜차이즈"로 기네스북에 올라 있다. 《슈퍼맨》과 같은 슈퍼히어로 만화와 마찬가지로, 신화가 없는 미국에서 실상 신화의 역할을 대신하는 작품이다. 처음에 조지 루카스의 시놉시스는 "황당무계하다"는 이유로 영화사마다 퇴짜를 맞았고, 20세기폭스사는 투자를 결정한 뒤에도 전혀 성공을 기대하지 않았기에, 루카스의 봉급을 줄이는 조건으로 판권을 넘겨줘 버렸다. 결과적으로 루카스는 지금까지도 돈방석에 앉게 되었으니, 성공을 기대하지 않았기에 판권을 헐값에 팔아 버린 《슈퍼맨》 원작자와는 완전히 다른 길을 간 셈이다.

사실 창작자로서 루카스의 재능에 대해서는 의문을 제기하는 사람들도 있다. 첫 작품인 〈스타워즈 에피소드 4: 새로운 희망〉도 초안이나 감독 편집본은 형편없었다고 하고, 보다 명작으로 알려진

George Walton Lucas Jr.

〈스타워즈 에피소드 5: 제국의 역습〉*Star Wars: Episode V — The Empire Strikes Back*(1980년)과 〈스타워즈 에피소드 6: 제다이의 귀환〉*Star Wars: Episode VI — Return of the Jedi*(1983년)의 감독은 루카스가 아니라 각기 어빈 커슈너, 리처드 마퀀드다. 또 다른 성공작인 〈인디아나 존스〉*Raiders of the Lost Ark*(1981년)의 감독도 스티븐 스필버그이며, 루카스가 감독으로 전권을 쥐고 1999~2005년에 만든 프리퀄《스타워즈》1, 2, 3편의 작품성에 대해서는 논쟁이 일었다.

하지만 루카스의 기획력과 아이디어가 대중문화에 끼친 영향은 말로 설명할 필요가 없을 정도다.《스타워즈》는 특수 효과 면에서 영화의 패러다임을 바꾸었고, 영화 산업을 아날로그에서 디지털로 이동시켰다. 영상·음향 규격인 THX는 루카스가《스타워즈》의 영상과 음향을 최대한으로 보여 주기 위해 처음 만든 것이며, 이를 최초로 적용한 영화가 〈제다이의 귀환〉이다. THX는 또한 홈시어터 기기 발전에 큰 영향을 미쳤다. 루카스의 컴퓨터 그래픽CG팀은 후에 애니메이션 업체의 대명사인 픽사의 창립 멤버가 되었다. 한편

《스타워즈》 캐릭터의 복장을 하고 아이들과 함께 사진을 찍어 주는 《스타워즈》 마니아들.

루카스가 게임 산업에 진출해 만든 어드벤처 게임 〈원숭이 섬의 비밀〉 *The Secret of Monkey Island* (1990년)은 고스란히 영화 《캐리비안의 해적》 *Pirates Of The Caribbean* (2003년~)의 모티브가 되기도 했다.

2015년에 〈스타워즈 에피소드 7: 깨어난 포스〉*Star Wars: Episode VII — The Force Awakens*를 감독한 J. J. 에이브럼스*Jeffrey Jacob Abrams*는 전작의 주연뿐 아니라 전 스태프진이 전설이라는 사실을 잊지 않았다. 그는 주연이었던 마크 해밀, 캐리 피셔, 해리슨 포드뿐 아니라, 전작의 스태프를 모두 새 영화에 불러들였다. 얼굴이 전혀 나오지 않는 츄바카 역의 피터 메이휴, 로봇인 C-3PO의 앤서니 대니얼스가 다시 불려 왔고, R2D2의 케니 베이커도 자문으로 참여했다(이 작품은 그의 유작이 되었다). 초기 《스타워즈》를 디자인한 아티스트의 아들딸들이 부모의 일을 계승해 디자이너로 참여했다. 에이브럼스는 전작의 가치를 그대로 계승하면서도 현대에 맞는 새로운 이야기와 영웅들을 만들어 내는 데에 성공했다.

<div style="writing-mode: vertical">
《스타워즈》 시리즈가 시작한 지 38년이 지난 2015년, 〈스타워즈 에피소드 7: 깨어난 포스〉 개봉을 맞아 샌디에이고 코믹콘에 참석한 레아 역의 데이지 리들리, 레아 오르가나 역의 캐리 피셔.
</div>

무수한 스타 배우들이 얼굴이 나오지 않는 것조차 아랑곳하지 않고 단역으로 출연했다. 사이먼 페그, 다니엘 크레이그, 휴 잭맨, 로버트 다우니 주니어가 스톰트루퍼 가면을 쓰거나 분장을 하고 카메오로 참여했다.

레아 공주 역의 캐리 피셔는

George Walton Lucas Jr.

2016년 12월, 당시에는 아직 개봉되지 않은 영화 〈스타워즈 에피소드 8: 라스트 제다이〉*Star Wars: Episode VIII — The Last Jedi* (2017년)를 유작으로 사망했다. 그녀가 죽자 시민들은 미국 전역에서 광장에 모여 손에 손에 광선검을 들고 그녀를 추모했다.

지금, 제다이가 되는 방법

현재 미국뿐 아니라 세계 곳곳에는 제다이가 되는 법을 배울 수 있는 제다이 학원이 있다. 2004년 루마니아에 학원이 처음 생긴 것을 시작으로, 이탈리아의 루도스포트광선검술학원, 싱가포르의 포스아카데미 등에서 제다이의 철학과 함께 광선검술을 배울 수 있다. 어쨌든 저작권 침해인 셈이라 루카스필름이 작년에 미국 내의 사설 학원 몇 곳에 소송을 걸기도 했다.

　실제로 세계 곳곳에서 많은 사람이 스스로를 제다이교 신도로 부르고 있다. 2001년 "인구 조사에서 제다이교라고 답해서 제다이를 정식 종교로 만들자"는 운동이 일어나 영국의 인구 조사에서 거의 40만 명이 자신의 종교를 '제다이교'라 써 내기도 했다. 이는 실상 영국 종교 중 네 번째로 많은 숫자다. 같은 해 호주에서 7만 명, 캐나다에서 2만 명, 뉴질랜드에서 5만 3,000명이 자신을 제다이교 신도라 답했다. 세계 각국에 비공식 제다이교 사원과 단체들이 있고, 이들은 정식 종교로 인정받기 위해 청원을 계속하고 있다. 지금도 제다이교로 답하는 사람이 너무 많아서 영국 통계청에서는 제다이교 식별 코드를 따로 두고 있다.

　2017년 7월 디즈니에서 진행한 D23 엑스포에서는 《스타워즈》 가상 현실VR 게임이 공개되었다. 이 VR 게임의 이름은 〈스타워즈:

제다이 챌린지〉*Star Wars: Jedi Challenges*다. 이후, 가상 현실 안에서 우리는 현실의 모든 물리 법칙을 무시하고 광선검을 들고 싸울 수 있을 것이다. 그 검은 빛나고, 켜지고, 가다 멈추고, 자르고 녹이며, 서로 부딪칠 것이다.

그래서 다시 묻겠는데, 뭐가 불가능하다고?

<div align="right">김보영</div>

조지 루카스 George Walton Lucas Jr.

1944년 5월 14일~ . 미국의 영화 제작자이자 기업가, 2012년까지 루카스필름의 CEO였다. 서던캘리포니아대학교 영화예술학교에서 스티븐 스필버그, 프란시스 포드 코폴라와 친구가 되었다. 《스타워즈》와 《인디아나 존스》의 대성공으로 미국 영화계에서 가장 성공한 영화 제작자 중 한 명이 되었고, 루카스아츠를 설립하여 게임 산업에서도 큰 성공을 거두었다. 2012년에는 《스타워즈》 프랜차이즈를 디즈니사에 매각한 뒤 은퇴 선언을 했지만, 〈인디아나 존스〉 5편으로 복귀하여 제작을 계속하고 있다. 2021년에는 로스엔젤레스에 루카스서사박물관이 건설될 예정이다.

리들리 스콧

정확한 고증으로 상상을 구현하는 장인

과학 기사를 보다 보면 간혹 "에일리언을 닮은 생물체가
발견되었다"는 기사가 뜰 때가 있다. 아직 인류에게 미지의 영역인
심해에서 특이한 생물이 발견될 때, 혹은 고대 생물의 화석이 소개될
때에 이런 표현을 사용한다. 2013년 캘리포니아 해안에서 해골새우가
발견되었을 때도, 같은 해 스위스 공룡박물관에서 도난 사건을
계기로 크리노이드라는 고생물 화석이 소개되었을 때도 그랬다. 간혹
슈퍼에서 사 온 생선의 입안에서 학명 '키모토아 엑시구아'인 기생충을
발견한 사람들은 에일리언을 보았다며 호들갑을 떨기도 한다.

'에일리언'이라는 단어는 '외계인', '이방인'을 뜻하는
일반 명사이지만 이미 세계인에게는 리들리 스콧의 영화
〈에이리언〉*Alien* (1979년)에 등장하는 외계 괴생물체의 이름으로 더
강렬히 각인되어 있다. 이 생물은 엄연히 상상의 산물이건만 사람들은
현실에서 그 흔적을 찾으려 한다. 강렬한 창작물이 현실에 발을 뻗은
풍경의 예가 아닌가 한다.

스타워즈가 바꾼 영화계의 지형

1977년 극장에서 〈스타워즈〉를 보고 나온 리들리 스콧은
비참해졌다. 스콧은 광고 감독으로는 꽤 성공 가도를 달리고
있었지만, 영화감독으로는 이제 겨우 첫 영화를 만들던 참인 햇병아리
신인이었다. 그는 1주일간 비참한 기분에 빠져 지냈다. 스콧은
다짐했다. "난 저런 걸 만들 거야."

한편 작가 댄 오배넌Dan O'Bannon은 1975년 프랭크 허버트의
SF 대하소설 《듄》의 각본 작업에 참여했다가 영화화 프로젝트가
취소되어 우울해하고 있었다. 오배넌의 다른 각본인 〈스타 비스트〉
*Star Beast*도 영화사에서 표류하고 있었다. 누가 이런 기괴한 우주 괴물
이야기를 만들어 줄 것 같지도 않았다. 하지만 〈스타워즈〉가 나오자
상황은 천지개벽했다. 영화 제작사 20세기폭스는 SF 각본을 찾아
회사를 다 뒤졌지만 우주선이 나오는 각본이라고는 오배넌의 그
기괴한 우주 괴물 이야기뿐이었다. 이 각본은 즉시 제작 허가가 났다.

하지만 우주 괴물이 사람들을 죽이고 다니는 영화를 '창피함을
무릅쓰고' 만들 감독을 찾기가 쉽지 않았다. 하지만 제안을 받자마자
스콧은 생각했다. "아, 그래, 난 그런 걸 만들 거야." 그가 생각한
그림은 〈죠스〉처럼 'A급으로 만드는 B급 영화'였다.

미지의 악몽을 형상화하다

스위스의 초현실주의 작가 한스 루돌프 기거Hans Rudolf Giger는
어릴 때에도 해골을 갖고 놀고 지하실과 어둠을 좋아하는 특이한
소년이었다. 1970년대에 그는 스위스의 작은 갤러리에서나 겨우

전시회를 하던 무명 화가였고, 하도 기괴한 화풍 탓에 그의 작품을
전시한 갤러리 주인은 관객이 유리창에 뱉은 침을 닦는 것이
일과였다고 고백할 정도였다. 기거도 오배넌과 〈듄〉 작업을 했지만
프로젝트가 좌초된 참이었다.

　　오배넌이 스콧에게 기거를 추천했고, 스콧은 기거의
1976년 작품집 『네크로놈IV』*NecronomIV*를 보자마자 그 그림이
자신이 찾던 괴물임을 알아보았다. '네크로놈'은 하워드 필립스
러브크래프트Howard Philips Lovecraft가 창조한 크툴루 신화에 등장하는
가상의 성전聖典에서 따온 이름으로, 그림의 생물은 러브크래프트가
창조한 미지의 절대 악신을 모티브로 그린 것이었다. 스콧이 혀에
이빨을 달자고 제안했고, 기거는 눈을 없애자고 제안했다. "어디를
볼지 모르는 괴물이 훨씬 더 무서울 것"이라고 생각했기 때문이었다.
눈도 없이 미끈하고 긴 괴물의 머리를 보자마자 리플리 역을 맡은
배우 시고니 위버는 "거대한 남근이잖아" 생각했고 기거는 부정하지

에일리언의 모형. 에일리언이 무시무시한 괴생명체라는 이미지
널리 쓰인 계기는 분명히 영화 〈에이리언〉이다. 단어의 익숙함을
전부시킨 영상화의 성공은 B급 영화로 그칠 뻔했던 〈에이리언〉에
강르적 생명력을 불어넣었다.

않았다.

생체 기계 공학적인 이 디자인은 이후 세계 영화사에서 가장 유명하고 가장 위협적인 외계 괴물의 형상이 되었고, 기거의 화풍을 세계에 알리며 후에 '기거레스크', '바이오 메카노이드'라는 신조어도 낳았다.

인간의 질서가 뒤엎어지는 충격

영화 속의 에일리언이 단순히 강하기만 했다면 세계가 그만큼 충격을 받지는 않았을 것이다. 에일리언이 보다 강렬하게 충격을 준 부분은 절대적으로 강한 미지의 괴물 앞에서, 인간끼리만 모여 살던 세상의 소소한 힘 차이나 권력 관계가 전부 의미를 잃는 모습이었다.

에일리언이 남성의 몸에 알을 낳고 유충이 그 몸 안에 기생했다가 배를 뚫고 태어나는 장면은 지금도 길이 회자되는 충격적인 순간이다. 2007년 영국의 영화지 『엠파이어』는 영화사상 가장 중요한 순간 18위에 이 장면을 올렸다. 이 장면은 보통 남성이 현실에서는 겪을 일 없는 임신과 출산, 더불어 기형적인 괴물을 낳고 비참하게 죽는다는 공포를 선사했다. 미지의 괴물에 의해 성 역할이 파멸적으로 해체되는 이 장면을 두고, 당대 페미니스트들과 평론가들은 "여성주의 운동의 확장에 대한 보수주의자들의 공포"라고 해석하기도 했다.

원래 각본에서는 승무원 전원이 남성이었지만, 후에 투입된 각본가 데이비드 길러David Giler와 월터 힐Walter Hill이 두 명을 여성으로 만들고 한 명은 안드로이드로 바꾸었는데, 이 사소한 변화가 또한 혁명적인 변화를 일으켰다.

마지막까지 남자로 생각되었던 인물인 리플리도 제작 3주 전에

여자로 변경되었다. 캐스팅 디렉터는 메릴 스트립을 생각했지만, 그녀는 약혼자 존 커제일을 잃은 지 얼마 되지 않은 참이라 반려되었고, 대신 단역을 몇 번 했을 뿐인 무명 신인 시고니 위버가 오디션을 통과해 채택되었다. 위버는 183센티미터의 장신에 여성다운 외모와도 거리가 먼 배우였다. 원래 남성으로 설정된 각본을 그대로 이어받은 위버의 리플리는 당시, 아니 현재에도 찾기 힘들 정도로 능동적이고 강인하고 공격적인 여전사, 포스트 페미니스트의 아이콘이 되었다.

마찬가지로 원래 인간으로 설정된 각본을 그대로 이어받은 안드로이드 애시도 지금까지 아무도 본 적이 없었던, '인간과 구분되지 않는' 로봇을 세상에 보여 주었다. 《스타워즈》까지만 해도 기계와 인간은 명확히 구분되고 계급 관계도 분명했다. 그러나 인간이라 믿었던 안드로이드의 머리에서 하얀 피가 흐르는 것을 보며 관객들은 경악했고, 동시에 닫혀 있던 상상의 문을 열었다. 로봇과 인간의

2014년 나란히 사진을 찍는 에일리언과 〈에이리언〉 시리즈에서 주인공 리플리를 연기한 시고니 위버.

구분이 모호해지는 풍경은, 필립 K. 딕의『안드로이드는 전기 양의 꿈을 꾸는가?』를 원작으로 한 스콧의 다음 영화 〈블레이드 러너〉에서 더욱 정교하게 펼쳐지며 이후의 SF 창작자들에게 무수한 영감을 주었다.

상식을 초월하는 미지의 생물은 여성과 남성의 구분을 무너뜨렸고 로봇과 인간의 구분을 무너뜨렸다. 인간 사회의 이권 다툼과 탐욕, 권력관계를 우스꽝스러운 것으로 만들었다. 이 테마는 속편에서도 중요한 원칙으로 이어지고 있다.

미래를 현실로 그려 낸 이미지

후에 스콧은 미 항공우주국NASA과 함께 앤디 위어Andy Weir의 SF 소설 『마션』The Martian(2011년)으로 동명의 영화를 찍으면서, "나는 영화를 상상으로 찍지 않는다"고 했다. "이것은 〈에이리언〉 같은 영화를 찍을 때조차도 가장 중요한 원칙이다. 내가 에일리언을 제대로 묘사하지 않았다면 그런 영화가 나오지 못했을 것이다." 〈마션〉(2015년)은 어찌나 고증이 정확하고 풍경이 현실적인지, 아직 인류가 발을 딛지 않은 화성에서 벌어지는 가상의 이야기인데도 마치 실화를 소재로 한 다큐 재난 영화처럼 보인다.

영화 〈에이리언〉을 찍을 당시에는 특수 효과 기술이 미비했지만, 스콧은 "중요한 것은 관객이 '보는' 것이 아니라 '본다고 생각하는' 것이다"라며, 괴물을 거의 보여 주지 않음으로써 오히려 현실감을 극대화했다. 스콧은 영화 속의 승무원들이 지금 여기서 사는 실제 인물처럼 보이기를 원했고, '우주의 트럭 운전사들'로 요약한 이미지로 묘사했다. 이들은 그때까지의 SF 주인공들과는 달리 나이가 많고

지저분한 작업복을 입고 다녔으며, 일상을 사는 평범한 직업인들처럼 보였다. 스콧은 이 방식을《스타워즈》에서 배웠다고 술회했지만, 그의 영상은 루카스보다 훨씬 더 현실적이었고, 이후의 SF 영화들이 현실성을 띠게 하는 데에 일조했다.

이후에 〈블레이드 러너〉에서 스콧은 인간과 로봇의 구분에 대한 철학적인 질문을 던지는 동시에, 미래 세계의 풍경을 손에 잡힐 듯이 그려 냈다. 별처럼 쏟아지는 네온사인과 광고판의 물결, 좁고 지저분한 골목과 이에 대비되는 드높은 빌딩의 숲, 무국적의 기업과 가게들. 마치 스콧이 21세기의 현대 도시를 직접 보고 만든 듯 현실적인 이 풍경은 다시금 사람들이 미래를 현실처럼 체험하게 했고, 이후 오시이 마모루 감독의 〈공각기동대〉, 오토모 가쓰히로大友克洋의 〈아키라〉Akira(1988년)로 이어지며 후대의 SF 창작자들에게 또 하나의 시금석이 된다.

2015년 NASA가 추진 중인 인간의 화성 탐사 프로젝트와 영화 〈마션〉에 대해 이야기하는 리들리 스콧. NASA의 과학자와 기술자가 기술 컨설턴트로 참여한 이 영화는 NASA의 자료들에 근거하여 화성의 기후, 지형을 사실적으로 표현했으며, 인간의 화성 탐사가 해결해야 하는 문제들을 시사했다.

넓어지는 에일리언의 세계

《에이리언》 시리즈는 이후 제임스 캐머런, 데이비드 핀처, 장피에르 주네가 연이어 속편을 맡으면서, 시리즈 대부분이 스타일리스트 거장들의 초기작이라는 놀라운 타이틀을 갖게 된다. 이후 게임, 만화, 소설, 속편과 스핀오프 영화가 쏟아져 나오며 《스타워즈》와 마찬가지로 거대한 문화 생태계를 이루었고, 2002년에는 미 의회도서관에서 '문화적, 역사적 또는 예술적으로 중요한' 영화로 인정받아 국가적 보존 대상 영화로 선정되었다.

2012년 스콧은 〈에이리언〉의 프리퀄 〈프로메테우스〉Prometheus 를 발표했고, 2017년에는 80세의 나이로 〈에이리언: 커버넌트〉Alien: Covenant를 발표하면서 이 세계관을 더욱 확장시키고 있다.

김보영

리들리 스콧 Sir Ridley Scott

1937년 11월 30일~. 시각적인 영상미에서 타의 추종을 불허하는 영국 출신의 영화감독. 광고 감독으로 먼저 이름을 알렸고, 조지 오웰의 소설 『1984』를 모티브로 만든 애플의 매킨토시 컴퓨터 광고는 슈퍼볼 경기 때 단 한 번 상영한 것만으로 애플의 이름을 세상에 각인시키기도 했다. 1977년 〈결투자들〉The Duellists로 영화 데 뷔를 했고, 1979년 〈에이리언〉의 대성공으로 명성을 떨치기 시작했다. 후속작 〈블레이드 러너〉는 흥행에는 실패했지만 후의 SF 창작자들에게 지대한 영향을 끼쳤다. 다양한 장르에서 무수한 명작을 남겼는데, 〈델마와 루이스〉Thelma & Louise(1991년)로 페미니즘 영화의 한 획을 긋기도 했고, 〈글래디에이터〉Gladiator(2000년), 〈킹덤 오브 헤븐〉Kingdom of Heaven(2005년) 등의 탁월한 역사극을 찍기도 했다. NASA와 협력하여 철저히 고증한 SF 영화 〈마션〉으로 SF의 거장임을 재확인시켰다. 2003년 기사 작위를 받았다.

제임스 팁트리 주니어

삶 전체로 보여 준 여성혐오의 실체

소설: 바니는 숲을 파괴하는 해충인 체체파리를 박멸하는 연구를 하고 있다. 숲이나 다른 생물에게 해를 끼치지 않고 해충만 없애는 방법을 고안한다. 번식을 방해하는 것이다. 페로몬을 풍기는 불임의 암컷을 풀거나 교미를 방해하는 약을 뿌린다.

한편, 미국에서는 '아담의 아들들' 교단이 기승을 부리는 중이다. 이들은 신의 계시를 받아 여성을 살해한다. 미국 전역에 여성의 시체가 넘쳐난다. "한 남자가 아내를 죽이면 살인이라고 부르지만, 충분히 많은 수가 같은 행동을 하면 생활 방식이라고 부른다."

남성들 사이에 퍼진 이 전염성 히스테리는 언론과 정치, 종교계의 외면 속에 '아무 일도 없는 것처럼' 조용히 미국 전역을 휩쓴다. 정부 관료도 종교 지도자도 언론인도 모두 남성이고, 방관하거나 동조한다. 남자들은 옳은 일을 한다는 신념하에 여자를 살해한다. 일부 여성들은 '비밀 여성'이라 불리는 위험한 부류라 제거할 수밖에 없다.

거리의 여자들은 얼굴과 몸을 가리고 걷는다. 바다에 여자 시체가 흘러넘쳐 항해를 방해한다. 여자들의 시위도 있지만 무허가인 데다가 시위 과정의 과격성이 괘씸하게 여겨져 진압된다.

페미니즘 SF를 쓰는 헤밍웨이

작가: 제임스 팁트리 주니어는 1970년대에 "남자도 훌륭한 페미니즘 소설을 쓸 수 있다는 증명"으로 불린 작가였다. "가장 남성적인 SF를 쓰는 남자"였고 "페미니즘 SF를 쓰는 헤밍웨이"라고 불렸다.

그는 변호사인 아버지와 작가인 어머니 사이에서 태어났고, 아프리카와 인도를 여행하며 어린 시절을 보냈다. 아프리카 대륙을 밟은 최연소 모험가이기도 했다. 화가이자 예술 비평가로 살던 그는 1942년 입대해 군인으로 근속했고, 이후 CIA 정보원으로 일하다가 퇴직 후 실험 심리학 박사가 되었다.

팁트리는 1968년 발표한 첫 소설부터 주목을 받았다. 그의 문체는 힘 있고 강렬했으며, 남자답고 씩씩했다. 인류에 대한 지혜와 통찰이 서려 있었다.

공식 석상에 모습을 보이지는 않았지만 다수의 작가들과 편지로 교류했다. 친구들은 그가 정부 관료나 스파이였을 것이라고 생각했다. 팬들은 팁트리가 『호밀밭의 파수꾼』(1951년)의 저자인 J. D. 샐린저나

1921년 아프리카를 여행한 어린 시절의 제임스 팁트리 주니어(가장 앞줄). 그는 부모와 아프리카, 인도를 여행하며 유년기를 보냈다.

헨리 키신저 전 국무 장관의 필명일 것이라고도 했다.

로버트 실버버그는 팁트리가 50~55세의 남자로, 연방 관료로 일했고 바깥 활동을 좋아하며, 세상을 두루 돌아다닌 사람이라고 추리하면서 덧붙였다. "제인 오스틴의 글을 남자가 썼다고 생각할 수 없는 것처럼, 헤밍웨이의 소설을 여자가 썼다고 생각할 수 없는 것처럼, 팁트리의 소설은 남자의 소설이다."

누군가가 팁트리의 주소를 찾아내 문을 두드린 적이 있지만 집에서 나온 사람은 여자뿐이었다. 이 말을 들은 할란 엘리슨은 "그 여자가 팁트리 아니야?" 하고 농담을 하며 웃었다.

1976년 팁트리는 친구들에게 쓴 편지에서 어머니의 죽음을 언급했다. 사람들은 호기심에 시카고 지역 신문을 뒤져 조건이 맞는 사람의 부고를 찾아보았다. 브래들리Bradley라는 인물이 보였지만 이상한 점이 있었다. 그녀에게는 아들이 없었다. 딸뿐이었다.

제임스 팁트리 주니어는 여성이었다. 남편도 있는 61세의 할머니였다.

소설계를 강타한 팁트리 쇼크

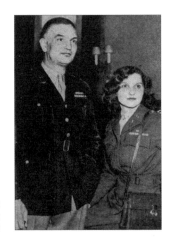

"나는 거짓말을 하지 않았어요. 8년간 써 온 필명 외에는요."(팁트리 주니어가 어슐러 르 귄에게 보낸 편지)

이 사건은 소설계 전체에 충격과 함께 젠더 편견에 대한 광범위한 토론을 야기하여 '팁트리 쇼크'라는 말까지

James Tiptree Jr.

낳았다. 자신의 편견을 재고한 사람도 있었지만 팁트리의 소설을
전부 재평가해야 한다는 말도 돌았다. 팁트리는 다시는 소설을 쓸 수
없으리라는 비관적인 생각에 빠졌고 1987년, 알츠하이머병에 걸린
남편을 쏘고 자살했다.

　　계속, 소설: 여자들은 결국 지구에서 사라져 간다. 남자로
변장해 숨어 사는 최후의 여자는 천사처럼 보이는 이들을 본다.
그들이 우리를 멸종시킨 것 같다. 생각해 보니 지구는 사람만 없으면
좋은 곳이다. 하지만 전쟁은 자연을 파괴한다. 이 방법을 쓰면
친환경적으로 인간을 제거할 수 있다. 그들은 천사가 아니었다.
부동산 업자인 것 같다.
　　1977년 작인 제임스 팁트리 주니어의 소설 「체체파리의 비법」The
Screwfly Solution의 내용이다.
　　제임스 팁트리 주니어의 메시지는 분명하다. 약자 혐오의 끝은
적자생존이 아니라 공멸이다. 혐오하고 차별하는 사람은 자신이
강자이자 정의 구현자라 착각하지만, 결국 스스로를 파괴할 뿐이다.
　　1980~1990년대 한국에서는 남아 선호 사상으로 연간 2만~3만
명의 여아가 성 감별을 거쳐 낙태되었다. 하지만 부모의 열렬한 아들
사랑이 과연 죽은 딸들은 둘째 치고라도 아들들에게나마 이득이
되었을까. 현재 그 아들 여섯 명 중 한 명은 짝을 찾을 수 없고,
출산율을 높이려 해도 가임기 여성 자체가 없다는 자멸적인 현실만
남아 있다.

혐오가 구름처럼 퍼지는 시대

가치를 쌓는 데에는 오랜 시간이 걸리지만 혐오는 한순간에 사회를 집어삼킨다. 버락 오바마의 우아한 정치를 겪고 나서도 미국인들은 이민자의 입국을 금지하고 멕시코에 장벽을 쌓겠다는 지도자를 택했다. 필리핀인들은 마약 상인을 학살하기로 한 대통령에게 열광했다.

혐오해도 좋다는 허락만큼 황홀한 것이 어디 있을까. 게다가 그런 허락을 힘과 권위를 가진 자가 해 준다면. 새털 같은 권위만으로도 혐오는 광풍처럼 번진다. 이 광풍에는 하다못해 악의조차도 없다. 혐오만큼 돈도 노력도 배경도 필요치 않은 권력이 어디 있겠는가. 간단히 권력을 쥘 수 있다는 유혹은 얼마나 달콤한가.

혐한을 하는 일본의 넷우익은 말한다. "지금까지 나는 무시만 받아 왔다. 하지만 혐오를 시작하자, 나는 비로소 누군가의 위에 설 수 있었다." 이 심리는 모든 혐오 발산자에게 적용할 수 있을 것이다.

2016년 이래 한국에서도 온라인상의 권위를 업고 혐오 발산의

2019년 3월 8일 세계 여성의 날을 기념해 서울 광화문 광장에서 열린 한국 여성 대회의 한 참가자가 들고 있는 미투 운동 포어. 제임스 팁트리 주니어가 "제제파리의 비법』에서 여성혐오, 아자혐오의 섬뜩한 결말을 말한 지도 40년이 넘었지만 혐오의 권력을 선망하는 사람들은 여전히 적지 않다.

광풍이 일었다. 반년간 나무위키에 "서구에서 페미니즘은 몰락했고 지금은 성평등주의equalism가 대세가 되었다"는 이론이 게시되었고, 이 위키의 많은 문서가 이 이론에 근거하여 전면 수정되었다. 이 이론은 온라인상에서 페미니즘을 공격하는 강력한 근거로 쓰였고 정의당 당명을 붙인 현수막에까지 등장했다. 하지만 이는 한 명의 네티즌이 조작한, 사전에도 등재되지 않은 허위 이론이었다. 그 많은 사람이 페미니즘이 몰락했다는 말에 얼마나 기뻤는지 근거조차 뒤져 보지 않은 것이다. 혐오 확산에 그리 대단한 권위가 필요하지 않다는 예시일 것이다. 고작 혐오라는 초라한 권력을 선망할 만큼, 이 사회의 많은 것이 무너졌음을 증명하는 일화이기도 하다.

미래에만 존재하는 세상

다시, 작품: 나라에 남자만 걸리는 치명적인 질병이 돈다. 남자의 숫자는 급격히 줄고 신체적으로도 형편없이 약해진다. 하지만 사회는 남자 중심으로 돌아가던 기존의 사회 체계를 바꾸지 못하고 우왕좌왕한다. 이 와중에 여자들이 진짜 역사의 주역이 되지만, 이들은 남성처럼 보이는 이름으로 개명해 사서에 남자로 이름을 남기고, 역사는 마치 남자들이 세상을 꾸려 간 것처럼 기록된다.

요시나가 후미よしながふみ의 대체 역사 만화『오오쿠』大奧(2005년~) 의 내용이다.

이 작품은 2009년에 제임스 팁트리 주니어 기념상을 수상했다. 제임스 팁트리 주니어의 삶과 문학을 기려, 젠더에 대한 문학적 시야를 넓힌 SF와 판타지 작품에 수여되는 상이다.

SF와 판타지 소설을 비판하는 이들이 흔히 하는 말이 있다.

"문학이 세상을 반영해야 한다"는 것이다. 하지만 이는 문학의 역할을 과소평가하는 것이다. 문학은 세상의 영향을 받지만 또한 세상이 문학의 영향을 받는다.

검은 피부를 가진 사람들에게 인권이 없었던 시대의 작가가 당대의 가치관을 비판 없이 반영해 소설을 썼다고 생각해 보라. 그 소설은 지금 아무도 찾아 읽지 않을 것이다. 문학이 오늘보다 조금 더 나은 가치를 상상해야 하는 까닭은, 내일의 세상이 오늘보다 조금 더 나은 가치가 실현된 세상이기를 우리가 기대하기 때문이다.

인류사를 통틀어 젠더 평등이 이루어진 적은 한 번도 없었고 현존하는 지구의 모든 지역을 통틀어 보아도 마찬가지다. 그 세상은 과거에도 현재에도 없고 단지 미래에만 존재한다. 미래를 다루는 문학이 우리에게 꿈과 영감을 주는 이유다.

팁트리가 태어난 지 100년이 지났다. 작가 로베르토 볼라뇨Roberto Bolaño Ávalos는 "팁트리 주니어는 2017년에도 호소력이 있을 것이다"라는 말을 했다. 2017년은 이미 지났건만, 팁트리 소설의 호소력은 여전히 변함이 없다.

<div align="right">김보영</div>

제임스 팁트리 주니어 James Tiptree Jr.

1915년 8월 24일~1987년 5월 19일. 본명은 앨리스 브래들리 셸던Alice Bradley Sheldon. 변호사인 아버지와 작가인 어머니 사이에서 태어났고 아프리카와 인도를 여행하며 어린 시절을 보냈다. 화가이자 예술 비평가로 활동하다 군에 입대해 군 정보원, CIA 정보원으로 일했고 제대 후 심리학 박사가 되었다. 제임스 팁트리 주니어란 필명으로 SF 소설을 썼고 "가장 남자다운 SF를 쓰는 남자"라는 평을 듣기도 했으나 여성으로 밝혀지며 소설계 전체에 충격을 주었다. 1974~1977년은 라쿠나 셸던Raccoona Sheldon이라는 필명을 쓰기도 했다. 성별이 밝혀진 뒤의 비판으로 좌절하며 원고를 태워 버리려고도 했으나 이후 계속 작품 활동을 했다. 1987년 알츠하이머병에 걸린 남편을 쏘고 그 자신도 자살하여 생을 마감했다. 1991년 제임스 팁트리 주니어 기념상이 제정되어 젠더 문제에 대한 문학적 시야를 넓힌 SF 및 판타지 작품에 수여되었으며, 2019년 10월에 이 상은 아더와이즈상Otherwise Award으로 이름이 바뀌었다.

마지 피어시
차별과 편견에 맞서는 작가

마지 피어시는 SF 작가로서는 낯선 인물이다. 주로 활동한 영역이
기존 미국 SF 장르와는 궤가 달랐기 때문이다. 피어시는 전쟁과 빈부
격차, 인종 차별과 성차별이 횡행하는 한복판에서 자라나 일찍부터
사회 운동가에 투신했으며, "글을 쓰고 있지 않을 때는 양심의
가책을 느끼는 정치적 작가"라고 자신을 소개한다. 피어시의 작품은
인권 침해나 환경 오염, 전쟁 등 당대의 문제의식이 작품 속 세계와
합일을 이룬다는 점이 특징이다. 특히 그녀는 여성의 삶이라는
주제를 일관되게 조명했다는 점에서 대표적인 페미니즘 작가로
꼽힌다. 피어시는 류머티즘열을 앓았던 어린 시절에 책을 보면 다른
세계가 있다고 느껴서 책을 좋아하게 되었다고 밝힌 바 있는데, 그
말대로 그녀는 집필을 통해 다른 세상을 만들어 왔다. 가상의 세계를
이야기하는 SF가 실제 사회에 의미가 있는가? 픽션에 불과한 소설이
사람을 변화시킬 수 있는가? 피어시의 삶과 글은 바로 이 의문에 답을
준다.

이길 때까지는 져야 하는 법

마지 피어시는 홀로코스트가 한창이던 1936년, 양극화와 인종 차별로
악명 높은 미국 디트로이트에서 가난한 유태계 노동자 집안의 딸로
태어났다. 피어시의 외할머니는 전통에 충실한 유태인이었으며
외할아버지는 노동 운동가로서 제빵사 노동조합을 조직하던 중
살해당했다. 피어시는 자신의 사회 문화적 뿌리를 예민하게 의식하며
자랐고, 미시간대학교 장학생이 되면서 가족 중 최초로 대학 교육을
이수했다. 그러면서 자신 같은 취약한 이들이 겪는 부당함을 판별하는
눈과 이를 일깨우는 정연한 언어를 갖추었다. 그녀는 열성적인 집필
활동으로, 촉망받는 대학생 작가에게 수여하는 홉우드상을 여러 번
받았으며, 프랑스로 유학해 석사 과정을 마쳤다.

피어시는 가난, 질병, 불안정한 삶과 짙은 피부색이 긴밀하게

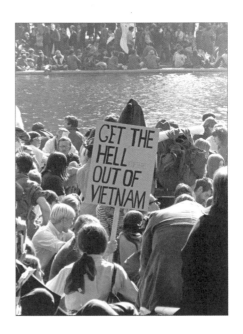

1967년 10월 21일 미국 워싱턴 DC에서 국방부 건물(펜타곤)을 향해
행진하는 베트남전 반대 시위대. 이 반전 운동을 담아낸 마지 피어시의
소설 『엄마』는 『뉴욕 타임스』 베스트셀러로 꼽히며 그녀가 작가로서
명성을 얻는 계기가 되었다.

연결되어 있음을 날카롭게 포착한다. 그녀의 글에서는 병원이나 감옥에 붙잡힌 사람들이 온통 흑인과 멕시코계인 것, '흐린' 피부색의 배우자를 얻는 것이 그들의 사회적 성공에 포함된다는 것 등 다양한 사례가 묘사된다. 인종, 계층, 성별은 다층적, 복합적으로 작용하며, 피어시 자신도 겹겹이 무력한 위치를 감내해야 했다. 그녀는 짧은 첫 결혼 생활 후 23세에 극빈층 이혼 여성이 되었다. 남편이 그녀가 글쓰기를 취미로만 유지하고 일반적인 성 역할에 부응하기를 원했기 때문이었다. 그녀는 비서나 계산원, 시간제 강사 등 여성에게 주어지는 임시직 일자리를 전전하며 계급과 여성 문제의 당사자로서 식견을 쌓았다.

이후 피어시는 불합리한 사회 구조를 바꾸기 위해 헌신했다. 1960년대에 CIA 및 권력 구조를 연구했으며, 북미 지역의 라틴계 사람들을 위한 비영리 단체 북미라틴아메리카회의NACLA 설립에 기여했다. 민주 사회를 위한 학생 연합SDS에서 뉴욕 지부장을 역임하기도 했다. 1970년대에는 새로운 페미니즘 물결에 합류해 본격적으로 여성 운동을 시작했으며, 1977년에 비영리 출판 단체인 언론의 자유를 위한 여성 연구 기관WIFP의 일원이 되었다. 동시에 사회적 관심을 적극 반영하는 시를 지속적으로 발표하며 다수의 문학상을 받았다. 베트남전 반대 운동을 담아낸 소설 『입대』*Gone To Soldiers*(1988년)는 『뉴욕 타임스』 베스트셀러에 오르며 피어시가 명망 있는 작가로 발돋움하는 계기가 되었다.

힘 있는 자들은 혁명을 이루지 못한다

마지 피어시의 소설 중 국내에 번역된 책은 미국 페미니즘 SF의

걸작으로 꼽히는 『시간의 경계에 선 여자』*Woman on the Edge of Time*
(1976년)다. 사이버펑크 SF의 선도자로 유명한 윌리엄 깁슨은 이
소설을 사이버펑크의 출생지라고 평했다. 이제는 익숙한 소재인
인간과 기계의 결합, 현실을 침범하는 가상 현실, 강렬한 시각적
형상화를 전면에 내세운 초기 작품이기 때문이다. 그러나 이 소설은
무엇보다 여성이 처한 끔찍한 상황을 적나라하게 포착했다는 점에서
놀라운 작품이다. 이미지와 시를 혼용하며 변화를 향한 굳건한 의지를
표명하는 아름다운 소설이기도 하다.

『시간의 경계에 선 여자』는 1970년대에 본격 개화한 유토피아
SF에 속한다. 19세기와 달리 1970년대 유토피아 소설은 페미니즘과
사회주의의 영향을 받아 기존 가부장제, 자본주의 사회에서 벗어난
세계를 그린다는 점이 특징이다. 작중의 라틴계 빈곤층 여성인 코니는
뛰어난 '수용' 능력을 통해 미래에서 온 루시엔테의 신호를 수신한다.
1970년대의 코니와 2130년대의 루시엔테는 정신적 연결을 통해
서로의 시대에 현화한다. 소설은 코니의 시간 여행을 통해 이상적인
미래상을 제시하고 현재 사람들의 행동으로, 미래가 디스토피아로
바뀔 수도 있다고 경고한다.

소설의 '현재'인 1970년대는 지금에 와서는 비현실적으로 보일
수 있다. 당시는 뇌 과학과 유전자 조작 기술이 대두되면서 인간을
인위적으로 통제할 수 있다는 기대가 커져, 암암리에 인체 실험이
행해졌다. 실제로 CIA가 주도하여 교도소 수감자 세 명에게 비인도적
수술을 한 사실이 드러나 큰 파장을 일으켰다. 정신 병원에서는 전기
자극과 전두엽 절제술이 환자의 정신을 치료하는 기술로 각광받았다.
작중 코니는 '미친년'이고 '폭력적'이라는 낙인이 찍혀 강제로 투약과
실험을 당한다. 뇌엽을 제거하는 수술은 1970년대 말이 되어서야 전
세계적으로 금지되었다. 일반 병원에서 일어나는 일도 만만치 않았다.

코니는 하혈 때문에 찾아간 병원에서, 담당 레지던트가 실습해 보기를 원했다는 이유로 강제로 자궁 적출 수술을 받는다. 마지 피어시는 이 작품을 쓰기 위해 실제 수감되었던 이들을 인터뷰하고 관련 기관에 잠입하며 자료를 모았고, 작중에서 당대의 의학과 과학이 사회적 약자를 어떻게 취급했는지 적나라하게 묘사한다. "흥미로운 증상의 환자가 있으면 모든 의사와 레지던트가 한 번씩 볼 수 있도록 복부 절제 수술과 직장 수술을 연이어 일고여덟 번이나 실시하고도 아무런 설명도 하지 않았다."

한편 1970년대는 여성 작가들이 운동의 차원에서 소설을 창작한다는 연대 의식을 지니기 시작한 시기이기도 하다. 피어시가 그린 유토피아는 성 평등에 기반한 진실한 존중이 핵심이다. 미래의 유토피아인 메타포이세트에서는 타인을 그나 그녀가 아닌 '그 사람'으로 칭하며, 남편과 아내 대신 '베개 친구', '손 친구', '정인'이라는 말을 사용한다. 게다가 이 소설은 여성주의 사조의 쟁점을 고스란히 형상화한다는 점에서 특별하다. 제1물결이라 불리는 초기 페미니즘은 참정권 등 성별에 관계없이 동등한 권리를 확립하고자 했고, 여성이 남성과 마찬가지로 이성적이고 합리적인 영역에 종사해야 한다는 입장을 피력했다. 반대 측은 그런 주장이 남성과 합리성을 우월시하며 남성 중심주의를 영속화하기 때문에, 여성의 고유한 속성을 적극 수용하고 재평가해야 한다고 주장했다. 이 대립은 제2물결과 제3물결에서도 유사하게 반복되었으며, 코니와 루시엔테의 견해 차이에도 드러난다. 미래 사회에서 출산은 기계가 담당하며 양육은 남녀를 가리지 않고 한 아이당 세 명의 '어머니'가 맡는다. 수염이 난 남자도 '어머니'로 자원하여 모유 수유를 한다. 루시엔테는 여성이 출산과 단절된 것을 해방으로 파악한다. "생물학적으로 속박되어 있는 한 우리는 절대로 동등해질 수 없어요."

반면 코니는 이들이 "모든 것을 포기한 채 예로부터 전해 내려오는 권력의 마지막 유산, 피와 젖으로 봉인된 소중한 권리를 남자들이 훔쳐 가도록 내버려 두었다"고 느낀다.

코니와 루시엔테가 불일치를 겪고 또 성장하는 모습은 페미니즘의 공통된 발전 방향을 보여 준다. '여성의 경험'은 한 개인 안에서도 제각각으로 나뉜다. 코니는 자신이 멕시코계 여자 콘수엘로, 용케 대학에 간 코니, 감옥과 정신 병원에 가는 형편없는 콘치타라는 세 사람으로 이루어져 있다고 느낀다. 코니의 조카는 코니와 같은 멕시코계 여성이지만, 코니와 같은 경험을 하지는 않는다. 그러나 계층이나 인종 같은 차이는 성별 요인을 통해 무의미하게 변하기도 한다. 코니는 자신과 완전히 동떨어진 집단에 속한다고 여겼던 여자들이 1970년대 사회 안에서는 별다를 바 없이 살고 있다는 깨달음을 얻는다. 이들은 단지 진정제, 각성제, 안정제 중 어느 것에 찌들었는지의 차이만 있을 뿐이다. 이 뒤로 이어지는 것은 연대 의식이다. 코니는 역경에 굳건하게 대처하는 루시엔테를 보며 남자답다고 느끼기보다, 자기 가족의 지주였던 외할머니를 떠올린다. 그리고 마침내 스스로가 루시엔테나 외할머니와 같은 전쟁을 벌이는 당사자임을 깨닫는다.

사람이 꼭 해야 할 일

루시엔테는 반복해서, 사람은 할 수 없는 일을 해서는 안 된다, 하지만 사람이 꼭 해야 할 일을 해야 한다고 말한다. 마지 피어시는 글쓰기의 힘을 믿은 여성 작가로서 자신이 할 일을 했다. 그녀는 『시간의 경계에 선 여자』를 한층 발전시킨 『그, 그녀, 그리고 그것』He,

She and It(1991년)으로 아서 C. 클라크상을 수상했고, 이외에도 미국도서관협회상과 다수의 문학상을 받았다. 그리고 전국의 대학과 기관 및 콘퍼런스에 기꺼이 참석하며 주로 시와 여성에 관해 강연했다. 여성 작가의 시를 알리기 위해 『이른 성숙: 미국 여성시의 현재』*Early Ripening: American Women's Poetry Now*(1988년)라는 앤솔러지를 엮었고, 유태인으로서 『티쿤 매거진』의 시 부문 편집자로 활동했다.

작가로 자리매김한 1980년대에는 희곡과 소설을 공동 집필했던 아이라 우드Ira Wood와 결혼하여 동지 겸 가족을 얻었다. 두 사람은 비영리 교육 단체 오메가에서 수년간 강의한 경험을 토대로 『글을 쓰고 싶으시다고요』*So You Want to Write*(2001년)를 공저했으며, 함께 출판사 리프로그leapfrog press를 설립했다. 리프로그는 안타깝게 출간 기회를 놓치거나 충분히 주목받지 못하고 잊힌 책이 알맞은 독자에게

마지 피어시와 그의 배우자 아이라 우드. 두 사람은 여러 권의 책을 함께 썼을 뿐만 아니라, 출판사 리프로그를 함께 세워서 내형 출판사나 서점들이 놓친 책들을 발굴해서 널리 알리고 있다.

닿도록 발굴, 홍보하는 곳으로, 소규모 지역 출판사로서는 드물게도 전국 매체의 관심을 받았다.

마지 피어시는 19권의 소설과 20권의 시집, 다섯 권의 논픽션을 출간하고 명예 학위를 포함해 네 개의 박사 학위를 받았다. 그녀는 활동가로서든 작가로서든 장기간 생존하기 위해서는 일상생활을 사랑해야 한다고 말한다. 그리고 축하할 일은 무엇이든 축하하며, 일 때문에 떠날 때를 제외하면 휴양지로 유명한 케이프코드에서 남편 및 고양이들과 함께 살고 있다.

심완선

마지 피어시 Marge Piercy

1936년 3월 31일~ . 1936년 미국 미시간주 디트로이트의 노동자 집안에서 태어났다. 미시간대학교에서 장학생으로 영문학을 전공했으며, 훗날 노스웨스턴대학교에서 박사 학위를 받았다. 1960년대에 SDS와 뉴레프트에서 활동가이자 페미니스트로 활약하고 베트남전 반대 운동을 펼쳤으며, 1971년 케이프코드로 이주한 후 본격적으로 여성 운동에 관심을 기울였다. 1982년 오랜 동료였던 아이라 우드와 결혼해 집필 및 출판 작업을 함께한다. 소설, 시, 희곡, 회고록을 냈으며, 사회 운동가이자 작가로서 정력적으로 활동하고 있다.

스티븐 스필버그

친구로 찾아온 외계인

인류 역사상 영화감독으로서 가장 많은 돈을 번 사람은 누구일까?
〈아바타〉와 〈타이타닉〉으로 대작 흥행 영화의 신기원을 이룬 제임스
캐머런?《반지의 제왕》과《호빗》*The Hobbit* 시리즈로 십수 년째
세계적인 흥행을 이어 가고 있는 피터 잭슨? 답은 스티븐 스필버그다.
세계 영화계에서 스필버그처럼 40년이 넘는 긴 세월에 걸쳐 다수의
화제작과 흥행작을 꾸준히 생산해 내고 있는 감독은 사실상 전무하다.
　　너무나 많은 작품을 내놓았고 장르적 스펙트럼도 넓으며 대부분
흥행에 성공한 편이기에 지금 스필버그의 이미지는 '상업 영화의
천재'에 가깝지만, 사실 그는 SF로 과학적 사안에 대한 대중의 시각을
극적으로 변화시키는 데 엄청나게 기여한 인물이다.

냉전 시대 저물자 친구가 된 외계인

1982년에 선을 보인 〈이티〉*E.T.*는 원래 스필버그나 제작사
유니버설스튜디오 모두 큰 기대 없이 만든 영화였다. 어린 시절
부모님이 이혼한 뒤 허전함을 달래기 위해 상상해 냈던 외계인

친구의 기억을 되살려 프로젝트를 시작했다. 그러나 처음 접촉한 컬럼비아픽처스는 "디즈니 아류 같다"며 거절했다고 한다.

〈이티〉는 극장에 걸리자마자 흥행 1위 자리에 오른 뒤 몇 달간 1~2위를 오가며 계속 최상위권에 머물렀다. 개봉한지 무려 반년이 지난 12월에도 흥행 1위를 지키는 기록을 세우더니, 해가 바뀌면서 결국은 〈스타워즈〉를 끌어내리고 세계 영화사상 역대 흥행 1위 자리에 우뚝 섰다.

이 영화가 이렇듯 엄청난 성공을 거둔 이유는 과연 무엇일까? 기본적인 설정이나 스토리가 가족 영화로서 훌륭하기도 했지만 무엇보다도 '외계인'이라는 낯선 존재에 대한 선입견을 뒤집어 버린 것이 결정적이었다. 그 전까지 SF에 등장하는 외계인은 괴물 아니면

2016년 몬트리올 코믹콘에서 이티 인형과 함께한 스티븐 스필버그.

사악한 침략자 캐릭터가 대부분이었다. 간혹 우호적인 외계인이 등장한다 해도 외모나 능력 면에서 지구인보다 월등히 우월한 모습으로 묘사되었다. 그러나 지구에 혼자 낙오된 이티는 작은 체구에 우스꽝스러운 외관, 천진난만한 큰 눈을 지녀 위협적이기는커녕 보호 본능을 불러일으켰다.

이 작품이 나온 1980년대 초반은 1970년대부터 이어져 온 국제 정세의 데탕트(긴장 완화) 분위기가 지배적이었던 시기다. 미국과 소련이 핵무기 감축을 논의하면서 인류를 종말로 몰고 갈 전면 핵전쟁에 대한 위기의식이 잦아들고 있었다. 1950~1970년대는 사회와 체제를 위협하는 외부 침략자의 모습이 SF에서 외계 괴물의 모습으로 투영되는 경우가 많았고, 인간과 같은 모습의 외계인도 냉전 시대의 흑백 논리에서 벗어나지 못했다. 대표적인 예가 《스타워즈》에 등장하는 다스 베이더 휘하의 제국군 모습인데, 그들은 사회주의 국가에서 널리 입던 인민복을 착용하고 있다.

〈이티〉는 이런 국제 정세의 전환기에 완전히 새로운 외계인상을, 그것도 어린이들의 친구라는 캐릭터로 등장시켜서 '외계인은 곧 외계 괴물'로 고착되어 있던 성인들의 선입견을 단숨에 무장 해제시켰다. 변화하는 시대정신에 대한 더할 나위 없이 완벽한 SF계의 응답이었다.

외계 지성과의 만남을 과학 안으로

〈이티〉가 불러일으킨 "외계인도 친구일 수 있다"는 인식의 전환은 궁극적으로는 외계 생명체를 감정이나 정서가 아닌 과학의 눈으로 대하도록 주의를 환기시켰다. 앞서 1977년에 스필버그가 내놓은 〈미지와의 조우〉*Close Encounters of the Third Kind*, 그리고 1980년에 나온

칼 세이건의 TV 다큐멘터리 시리즈 《코스모스》와 함께 〈이티〉는, 외계 생명체가 정상 과학의 진지한 대상으로 편입되도록 대중과 과학자 사회의 태도를 변화시키는 데 기여했다. 그 전까지 천문학자들 사이에서 외계 생명체 연구는 드러내 놓고 이야기하기 꺼리는 주제였다. 미확인 비행 물체UFO를 타고 온 외계인과 만났다며 사기와 조작을 저지르는 사람들에게 적잖은 대중이 호응했지만, 어디까지나 음모론적, 신비주의적 접근이었을 뿐 과학적 접근은 아니었다. 과학자들에게는 사실상 금기시되던 주제였다.

스필버그가 10대 시절 만들었던 영화의 주제를 다시 살린 〈미지와의 조우〉는 제목부터가 과학 용어를 그대로 가져다 썼다. 원래의 뉘앙스를 살려 원제를 한국어로 옮기면 '(외계 존재와의) 세 번째 단계의 근접 접촉'이 된다. UFO 현상을 과학적으로 연구하는 학자들은 접촉을 세 단계로 나눈다. 첫 번째 단계는 비교적 가까운 거리에서 UFO를 목격하는 것이고 두 번째는 UFO로 인해 비정상적인

영화 〈미지와의 조우〉의 촬영에 사용했던 UFO 모형.

현상을 경험하는 것이다. 전자 제품이 오작동한다거나 강렬한 빛과 열기 등을 느끼거나 기타 물리적, 화학적 이상 현상이 보고된 실례가 있다. 그리고 세 번째가 바로 이 영화의 내용처럼 외계에서 온 존재와 직접 만나는 것이다. 이 세 번째 단계의 접촉은 이른바 '퍼스트 콘택트' first contact라고 해서 SF에서 전통적으로 즐겨 다루는 주제다.

고등학생 시절에 한국 극장에서 개봉한 〈미지와의 조우〉를 보았다. 여러 등장인물 각각의 사연이 흘러가다 만나는 스토리라인이 있기는 했지만, UFO와 외계인에 대한 묘사가 너무나 생생해서 극장을 나설 때는 마치 다큐멘터리를 본 듯한 느낌이었던 것이 기억난다. 당시는 UFO의 외계 우주인설 같은 것에 한창 호기심을 느낄 때였는데 잡지를 뒤져 보아도 과학자들이 연구해서 속 시원히 밝혔다는 내용을 찾을 수가 없었다. 그러던 차에 본 〈미지와의 조우〉에서 비록 허구로나마 UFO와 외계인에 대한 체계적이고 과학적인 접근을 묘사해 주니 반갑고 후련했다.

SF적 미래 전망의 교과서

스필버그의 영화들은 사람마다 기억하는 작품이 다르다. SF 장르로만 한정시켜도 화제작이 많다. 〈쥬라기 공원〉, 〈A.I.〉, 〈마이너리티 리포트〉 등등. 이런 작품들을 통해 스필버그가 영화 산업에, 또 과학 기술의 사회적 수용에 끼친 영향은 막대하다. 1993년에 발표한 〈쥬라기 공원〉은 컴퓨터 그래픽 특수 효과를 전면적으로 도입한 사실상 최초의 작품으로서, 실제로 찍은 듯한 생생한 공룡들의 모습이 세계 영화계의 패러다임을 완전히 바꾸어 놓았다. 그 전까지는 공룡을 비롯해 현실에 존재하지 않는 괴수를 묘사할 경우, 정교하게 만든

모형으로 스톱 모션 촬영을 하거나 사람이 탈을 뒤집어쓰고 연기하는
방식이 대부분이었다. 물론 현실감이 떨어져 아무래도 몰입감이 덜할
수밖에 없었다. 그러나 〈쥬라기 공원〉은 당시의 최신 컴퓨터 그래픽
기술을 이용해 움직임이 자연스러우면서 세부 묘사도 꼼꼼한 거대
공룡을 대거 등장시켰다. 그 결과는 〈쥬라기 공원〉의 흥행 성적이
너무나 잘 말해 주고 있다. 이 영화는 당시까지의 역대 흥행 기록을
모두 갈아 치우며 세계 최고의 수입을 거둔 전설적인 흥행작이
되었다(〈쥬라기 공원〉 이전까지 10년 넘게 세계 최고 흥행작의 자리를
차지했던 작품은 스필버그의 〈이티〉였다).

한편 〈마이너리티 리포트〉와 〈A.I.〉는 각각 정보 통신 기술ICT과
인공 지능의 근미래 전망을 논할 때 빠지지 않고 언급되는 참고
자료다. 나날이 변화, 발전하는 과학 기술이 현실에 적용되었을
경우 개개인과 사회에 어떤 영향을 미치고 어떤 상황이 벌어질지를,
현실적이면서 드라마틱하게 연출하는 데 그 누구보다도 능한 감독이
바로 스필버그다. 그래서 만년에 들어선 스필버그가 예전만큼 SF에

뜻을 두지 않는 듯하여 아쉬웠으나, 2018년에 선보인 〈레디 플레이어 원〉 *Ready Player One*은 그 갈증을 풀어 주면서 거장의 솜씨가 여전함을 알렸다.

<div align="right">박상준</div>

스티븐 스필버그 Steven Allan Spielberg

1946년 12월 18일~ . 미국 오하이오주 신시내티의 정통 유태교 집안에서 태어났다. 어머니는 지역의 피아니스트, 아버지는 컴퓨터를 개발하는 전기 기술자였다. 어릴 때 유태인이라는 이유로 학교에서 괴롭힘을 당한 경험이 있다고 한다. 12세 때부터 8밀리미터 카메라로 영화를 찍기 시작했으며, 16세 때 아버지에게 받은 500달러로 140분 길이의 장편 SF 영화를 완성한 뒤 동네 극장에서 상영해 입장료 수익으로 제작비를 전액 회수했다. 영화 공부를 하고자 서던캘리포니아대학교에 지원했으나 고등학교 성적이 나빠 불합격되고 캘리포니아주립대학교 롱비치에 입학했다. 대학생 때 만든 단편 영화로 유니버설스튜디오와 7년간의 감독 계약을 하는데, 이는 당시까지 할리우드 역사상 가장 젊은 나이의 장기 감독 계약이었다. 대학을 중퇴하고 전업 영화인이 된 스필버그는 TV 드라마 연출을 거쳐 1975년에 〈죠스〉를 감독하면서 전설의 영화감독 자리에 오른다. 채 석 달도 안 되는 사이에 북미 극장 개봉 사상 최초로 1억 달러 수입을 돌파하며 기존 최고 흥행작이었던 〈대부〉의 기록을 갈아치웠다. 〈죠스〉는 〈스타워즈〉 전까지 세계 최고 흥행작의 지위를 지켰다. 이후 세계 영화계 신화를 써 내려가면서 대학에 복학, 55세때 영화와 전자 예술 학사 학위를 받기도 했다.

윌리엄
깁슨
1948년-

더글라스

테드 창
1967년-

GALA Y

제임스 카메론
1954년-

류츠신 1963년-

미래의
현재 —

SF로 보는 21세기 트렌드 매뉴얼

★ 칼 세이건
1934-1996년

옥타비아
버틀러
1947-
2006년

코니 윌리스
1945년 -

마이클
크라이튼
1942-2008년

코리
닥터로우
1971년 -

조지 R.R 마틴
1948년 -

옥타비아 버틀러

주류의 사각지대를 상상한 흑인 여성 작가

2003년 2월 미국 뉴욕주 로체스터시는 시민들에게 한 권의 책을
추천하여 그 감상을 나누는 행사를 열었다. 독서 토론은 물론, 강연,
시각 예술 전시, 관련 영화 감상, 시 낭송회 등등의 행사가 대학과
도서관, 지역 주민 센터, 서점 등에서 한 달간 진행되었다. 이 기간에
4만 명 이상이 이 책을 읽었는데 이는 로체스터 시민 다섯 명 중 한
명꼴이었다.

　이들 모두가 함께 읽은 책은 흑인 여성 SF 작가 옥타비아
버틀러의 장편 소설 『킨』Kindred이다. 놀라운 상상력과 스토리텔링으로
미국의 부끄러운 과거사를 성찰하게 만들고, 나아가서 독자에게
사회의 진보에 대한 의지와 자부심까지 불어넣어 주는 명작이다.
1979년에 처음 발표된 이 소설은 지금까지도 미국의 고등학교와
대학교, 지역 도서관 등의 추천서 목록에서 빠지지 않고 있다.

SF적 상상력의 한계를 깨다

　『킨』의 주인공은 백인 남성과 결혼한 흑인 여성이다. 함께 책을 읽고

글을 쓰며 단란하게 젊은 부부의 일상을 보내던 어느 날, 주인공은 갑자기 시공간의 틈에 빨려 들어 낯선 곳에 떨어졌다가 익사 위기에 빠진 어린아이를 구해 준다. 그런데 그 백인 남자아이와 가족들이 주인공을 대하는 태도가 이상하다. 알고 보니 그곳은 19세기 초의 미국, 흑인 노예 제도가 엄존하던 시대였다.

그 뒤로 주인공은 자신의 의지와는 무관하게 과거로 날아가는 일을 계속 겪으면서 때로는 몇 달이나 몇 년을 머물러야 하는 상황에 처한다. 그가 과거에서 생존할 수 있는 길은 단 하나, 노예가 되는 것뿐이었다. 그리고 그가 과거로 갈 때마다 만나는 백인 남자아이 및 그 주변의 백인과 흑인들은 충격적인 비밀을 안고 있었다. 주인공은 고통스러운 나날을 오랫동안 거친 끝에 서서히 자신의 운명에 맞서 싸우기 시작한다. 마지막 부분에서 독자에게 남는 여운은 무척 강렬하다. 미국인은 물론이고 인종과 성별을 막론하고 누구나 각자 저마다의 이유로 이 작품에서 깊은 울림을 느낄 것이다.

옥타비아 버틀러가 작가로 데뷔한 1970년대 중반까지만 해도 SF 창작은 백인 남성의 전유물이나 다름없었다. 작품에 반영되는 세계관이나 가치관도 한계가 있었다. 다른 시공간에 대한 상상,

노예의 상징과도 같은 족쇄. 버틀러의 소설 『킨』에서 주인공 흑인 여성은 노예제가 버젓이 존재하는 19세기 초로 시간 여행을 하면서 차별과 억압을 자각한다.

미지의 존재에 대한 호기심과 경이감, 그리고 그를 통한 현실의 반추 등 SF적 상상력의 미덕이 잘 드러나는 명작들이 꾸준히 나왔지만, 따지고 보면 백인과 남성 중심의 관점에서 크게 벗어나지 못했다. 그랬던 SF적 상상력의 한계를 깨뜨린 작가가 버틀러다.

비주류의 틀을 뛰어넘다

버틀러가 청소년일 때는 주변의 가까운 사람들조차 "흑인 여성은 작가가 될 수 없다"고 만류하던 시절이었다. 게다가 SF라는 비주류 장르로 성공하기는 더더욱 기대하기 힘들었다. 버틀러 이전에 SF 작가로 확고한 명성을 얻은 흑인은『바벨-17』의 작가 새뮤얼 딜레이니 한 명뿐이라 해도 과언이 아닌데, 그는 넉넉한 집안에서 자라 과학 영재 학교를 졸업하고 일찍부터 문화 예술 다방면에 비범한 재능을 보인 남성으로서, 흑인이라는 점만 빼면 버틀러와는 공통점이 거의 없다. 반면 버틀러는 미국 사회에서 흑인이자 여성으로서 감내해야 하는 모든 적대적인 환경을 온몸으로 겪으면서도 기어이 작가로 성공했으며, 특히 SF 분야에 독보적인 기여를 했다. 그의 작품들을 읽은 SF 독자는 현실 역사의 부조리를 겪는 직접적인 당사자 즉 피해자와, 가해자의 관점을 새삼 자각하면서 이를 통해 SF적 상상력의 외연이 더 넓어지는 것을 경험했다. 그 전까지 SF적 상상력은 주로 지적 유희의 측면에서 향유되어 왔지만, 버틀러는 서로 다른 존재들 간의 정서적 공감과 소통이라는 접근법을 일깨웠다.
　　대표작『킨』이 타임 슬립이라는 설정을 통해 문화 인류학적인 새로운 시각으로 인간 사회를 성찰하도록 유도했다면, 그의 단편 「블러드차일드」Bloodchild (1984년)는 외계인과 그에 종속된 인간이라는

확장된 상상으로 같은 주제를 변주한 수작이다. 1990년대 중반 국내에 출간된 한 단편집에 수록되면서 한국에 처음 옥타비아 버틀러라는 이름을 알렸던 이 단편은, 노예 제도라는 인류 역사의 치부를 SF적으로 재해석한 탁월한 메타포로 주목받았다. 그런데 근년 들어 새롭게 번역된 작품집『블러드차일드』*Bloodchild and other stories*(1995년)에 실린 에세이에서 밝히기를, 정작 버틀러 본인은 노예제에 대한 은유보다는 인간과 외계인의 기묘한 동거라는 설정 그대로 우주에서 일어날 수 있는 다양한 가능성을 탐구해 본 측면이 컸다고 한다. 즉 자신의 모든 작품을 '흑인 여성 SF 작가'라는 틀로만 해석하는 데 반대한다는 것이다.

최초의 흑인 여성 우주 비행사인 미국인 메이 제미슨. 소수 인종과 여성에 대한 사회의 편견을 넘어서, 1992년 인데버 우주 왕복선에 탑승하여 임무를 수행했다.

버틀러가 SF 작가로서 뛰어난 점은 '흑인 여성'이라는 불리한 환경을
작가로 성공하는 전화위복의 요소로 삼았으면서도, 결코 그것에
안주하지는 않았다는 데 있다. 그는 성별이나 인종 이전에 미지의
우주를 동경하는 한 인간으로서 원초적 상상력을 무엇보다 소중하게
키워 왔다. 그가 쓴 에세이에 따르면 어린 시절 가난한 형편에도
용돈을 모아 처음 서점에 갔을 때, 제일 먼저 구입한 책 중 하나가
천문학 서적이었다. 이 장면은 그와는 전혀 다른 배경을 지닌 또 다른
SF 작가를 떠올리게 한다. 바로 『콘택트』Contact(1985년)를 쓴 과학자
칼 세이건이다. 세이건이 어린 시절 처음으로 도서관에 가서 사서에게
요청한 책도 천문학 서적이었다.

　　1940년대 미국 동부의 백인 소년 세이건과 1950년대 미국
서부의 흑인 소녀 버틀러는 크게 다른 배경에도 불구하고 SF의
원초적 동기인 우주와 별들을 향한 동경, 그리고 다른 세계와 다른
존재에 대한 상상이라는 견고한 공통점이 있었다. 우리가 살고
있는 이 세계가 아닌 다른 시공간을 배경으로 벌어지는 일들을
스토리텔링으로 형상화하고 싶다는 욕망은 전혀 다를 바가 없었던
것이다. 따라서 버틀러의 작품 세계를 성별과 인종적 맥락으로만
해석하려는 관점은 오히려 역차별적 오류에 빠질 수도 있다.

　　버틀러의 작품들에서 일관되게 감지되는 한 가지 정서적 특징이
있다. 그의 작품은 외계의 지적 존재가 본다면 인간을 상당 부분
이해할 수 있을 법한 인류학 보고서 같은 이야기들이다. 인간의
생태는 물론이고 인류 역사의 계몽과 진보에 대한 통찰이 담겨
있다. 그 통찰을 버틀러는 '애증'이라는 인간의 독특한 감정을 통해
탐구한다. 사실상 그의 모든 작품을 관통하는 코드인 '애증'은 인간

그 자체가 자기모순적인 존재임을 웅변하는 정서라고 할 수 있는데, 버틀러만큼 여기에 천착한 SF 작가는 찾기 어렵다. 서로 다른 존재들 사이에 애증이라는 모순적 정서로 탄탄하게 형성된 관계. 이것이 버틀러 작품 세계의 핵심이며, SF적 상상력에 독특한 층위를 더한 비결이다.

박상준

옥타비아 버틀러 Octavia Estelle Butler

1947년 6월 22일~2006년 2월 24일. 미국의 SF 작가. 캘리포니아주 패서디나의 흑인 빈곤층 집안에서 외동딸로 태어났다. 구두닦이였던 아버지를 7세 때에 잃은 뒤 어머니와 독실한 기독교도인 할머니 아래에서 자랐다. 하녀 일을 하던 어머니를 따라 백인 집에 드나들며 인종 차별을 경험했으며, 내성적인 성격으로 친구도 잘 사귀지 못하고 자존감이 낮은 성장기를 보냈다. 어머니가 가져오던 버려진 책들을 쌓아 놓고 계속 읽었고 도서관에서도 책을 읽거나 습작에 몰두하다 10세 때 어머니를 졸라 타자기를 장만했다. 학비가 거의 들지 않는 지역 전문 대학을 졸업한 뒤 경제적으로 힘든 생활을 하면서도 꾸준히 작품을 써서 마침내 30대 초반에 작가로 자리 잡았다. 휴고상 및 네뷸러상을 여러 차례 수상했으며 사후에 그의 이름을 딴 창작 기금이 설립되고 2010년에는 SF·판타지 명예의 전당에 올랐다. 대표작으로 『킨』, 『블러드차일드』 외에 『와일드 시드』Wild Seed(1980년)가 국내에 소개되었다.

칼 세이건

과학의 영역으로 초대한 외계 생명체

1980년대의 '과학 소년'들은 여자 친구에게 보내는 편지에 너도 나도 이런 글을 쓰고는 했다. "광대한 우주, 그리고 무한한 시간. 이 속에서 같은 행성, 같은 시대를 ○○와 함께 살아가는 것을 기뻐하면서." 아쉽게도 나는 이런 편지를 나눌 여자 친구가 없었고, 대신 함께 과학책을 읽고 토론하던 남자 사람 친구에게 위 글이 적힌 편지를 받았던 기억만 있다. 이 멋진 글은 원래 칼 세이건이 아내인 앤 드루얀에게 바친 헌사로서, 그의 대표 저작인 『코스모스』Cosmos(1980년) 맨 앞에 실려 있다.

대중에게 과학을 알린 꾸준한 행보

『코스모스』는 내 인생의 책 중 하나다. 중학생 시절에 구입한 뒤 수시로 탐독하면서 수십 년이 지난 지금까지 간직하고 있다. 고등학생 때는 이 책을 보느라 입시 공부를 소홀히 한다고 아버지에게 압수당한 적도 있었다. 이를테면 나는 '코스모스 키드'였다.

 책과 함께 TV 다큐멘터리 시리즈 《코스모스》Cosmos: A Personal

Voyage (1980년)도 애청했다. 『아시모프의 천문학 입문』*Asimov on Astronomy* (1974년) 등 다른 교양 천문학 책들도 즐겨 읽었는데 왜 유독 세이건에게 빠져들었나 돌이켜 보면, 학문의 경계를 넘어 SF 스토리텔링으로 확장되는 상상력에 매혹되었던 것 같다. 《코스모스》 다큐멘터리에서 맨 처음 흥미를 끌었던 부분도 가상의 우주선이 등장하는 장면이었다.

이렇듯 스토리텔링과 과학적 사실의 결합이야말로 대중과의 소통을 중요시한 세이건의 강점이다. 언젠가 그가 술회하기를 일부 과학자들은 자신을 싫어한다고 했는데, 어려운 과학을 대중에게 널리 알리는 것 자체에 반대하는 이들이었다. 그들은 과학을 상아탑 안에서 많은 시간과 노력을 들여 연구하는 학자의 전유물로 여긴 반면, 세이건은 과학이 대중에게 널리 알려지기를 바랐다. 그리고 《코스모스》를 통해 그 바람을 멋지게 이루었다.

세이건이 취한 다음 행보는 SF 집필이었다. 소년 시절부터 SF 애독자였던 세이건은 이미 1970년대 말부터 훗날 세 번째 아내가 되는 앤 드루얀과 함께 SF 영화 시나리오를 쓰고 있었다. 영화화 작업이 순조롭지 않자 세이건은 이 초고를 바탕으로 본인이 소설을 쓰고자 마음먹었고, 1981년에 사이먼앤슈스터 출판사는 선인세 200만 달러를 주고 이 책의 출판권을 사들였다. 이것은 집필하지 않은 책에 대한 선금으로는 당시까지 최고액이었다고 한다. 그리고 이 소설은 마침내 1985년에 『콘택트』*Contact*라는 제목으로 세상에 선을 보인다.

당시 대학 신입생이었던 나는 『콘택트』의 한국판이 나오기 전에, 과학 잡지 『디스커버리』에 일부 연재된 분량을 도서관에서 복사해서 친구들과 영어 공부 겸 읽는 모임을 했었다. 외계에서 온 전파가 지구의 라디오 방송에서 널리 쓰이는 주파수 변조FM나 진폭 변조AM가

아닌 편광 변조PM라는 방식이라고 설명했던 부분 등의 기억이 지금도 생생하다.

외계인에게 인사를 건넨 과학자

『콘택트』는 1985년 미국 베스트셀러 순위 7위에 올랐고 출간 후 2년 동안 170만 부가 판매되는 대성공을 거두었다. 이에 힘입어 영화화 작업도 재시동이 걸렸으나 감독이 여러 차례 갈리는 등 우여곡절 끝에 1997년에야 스크린에 걸렸다. 안타깝게도 세이건은 그 전해에 폐렴으로 세상을 떠났다.

『콘택트』의 주인공은 인간의 과학으로는 설명할 수 없는 원리로 장거리 우주 여행을 경험하고 외계의 지적 존재와도 만난다. 그리고 그에게서 인류가 때로 위험해 보이기도 하지만 무척 흥미로운 존재라는 말을 듣는다.

세이건은 진작부터 SF와 같은 아이디어를 연구 현장에서 실제 계획에 반영시킨 것으로 유명했다. 1972년과 1973년에 발사된 우주 탐사선 파이어니어 10호와 11호에는 손을 들어 인사하는 인간의 모습을 담은 금속판이 실려 있는데, 혹시라도 지적인 외계 존재를 만날 경우를 위한 '지구로부터의 메시지'이다. 그리고 1977년에 발사된 보이저 1호와 2호 우주 탐사선에는 세계 여러 나라의 언어로 녹음된 인사말과 다양한 사진 등이 담긴 '골든 레코드'가 탑재되었다. 여기에는 "안녕하세요?"라는 한국어 인사도 들어 있다. 태양계를 벗어나 현재 심우주 영역으로 접어든 이 우주 탐사선들에 지구인의 메시지를 담은 사람이 바로 칼 세이건이다.

그는 프랭크 드레이크 등 동료 과학자들과 함께, 우주에 지적

생명체가 존재할 가능성을 진지하게 과학적으로 연구하는 분위기를
조성하는 데 결정적인 기여를 했다. 그 전까지 이런 분야는 과학자들
사이에서 SF로 취급되어 정식 연구 주제로 삼기를 꺼리는 풍토였다.

결과적으로 이런 연구는 오히려 지구와 인류에 대한 이해의
깊이를 더하는 계기가 되었고, 인간 중심주의나 지구 중심주의를
벗어나는 시야를 과학에 제공했다. 예를 들어 외계 천체에 무인
탐사선을 보내면서 지구에서 오염 물질이 묻어가지 않도록 주의하는
우주 과학의 윤리 문제에까지 사람들의 생각이 미치게 되었다.
스토리텔링을 통해 대중에게 과학을 알려 온 세이건의 노력은 과학자
집단의 폐쇄성이나 보수성을 깨는 데도 일익을 담당했다.

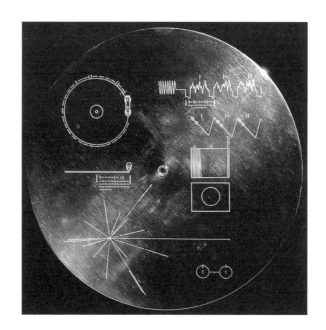

1977년 발사된 우주선 보이저 1, 2호에 실린 골든 레코드의 커버. 칼
세이건의 주도로 제작된 이 레코드에는 보이저 우주선과 접촉할 외계의
지적 생명체를 위해 지구를 대표할 음악 27곡, 55개 언어로 된 인사말,
지구와 생명의 진화를 표현한 소리 19개, 지구 환경과 인류 문명을 보여
주는 사진 118장이 수록되었다.

우주 저편에서 바라본 지구

1990년 2월 우주 탐사선 보이저 1호는 태양계 탐사 임무를 마치고
먼 바깥 우주로 나가려는 참이었다. 그때 세이건은 NASA에 요청해
보이저의 카메라를 돌려 지구를 촬영하도록 했다. 이때 찍힌 사진이
'창백한 푸른 점'으로 불리는 유명한 지구의 모습이다. 세이건은
여기에 감동적인 해설을 붙였는데 "이 먼지 같은 티끌이 우리의
보금자리고, 고향이고, 바로 우리다. 우리가 알고 들었던 모든 사람들,
존재했던 모든 인류가 여기서 삶을 살았다. 모든 즐거움과 고통, 모든
종교와 이념, 경제 체제, 사냥꾼과 약탈자, 영웅과 겁쟁이, 모든 문명의
창시자와 파괴자, 왕과 농부, 사랑에 빠진 모든 연인들, 모든 어머니와
아버지, 희망에 찬 아이, 발명가와 탐험가, 윤리를 가르친 선생들,
부패한 정치가, 인기 스타들, 위대한 지도자들, 모든 성인과 죄인들이
이 우주에 뜬 먼지 같은 곳에 살았던 것이다"라는 내용이다.

세이건은『콘택트』외에 SF를 쓰지는 않았지만, 다른 SF
작가들에게 많은 영향을 끼쳤다. 예를 들어 파이어니어나 보이저
우주 탐사선에 실린 지구의 메시지는 여러 작품에 영감을 주었는데,

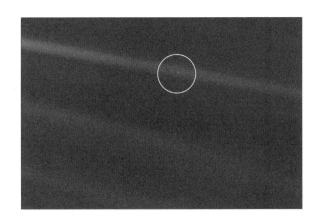

1990년 태양계를 벗어나 우주로 나아가는
보이저 1호가 찍은 지구. '창백한 푸른
점'이라는 이름이 붙은, 외계에서 본 지구의
모습은 우주 속 인간의 존재에 대한 인식의
지평을 바꾸게끔 한다.

대표적으로 1984년에 나온 영화 〈스타맨〉Starman을 들 수 있다. 보이저의 메시지를 보고 지구로 찾아온 외계인이 사람들에게 쫓기면서도 평화와 치유의 행적만을 남기다 고향 별로 돌아간다는 내용이다. 이 작품은 나중에 TV 드라마로 만들어져 국내에도 방영되었다.

20세기에 칼 세이건이라는 인물이 없었다면 인류의 우주 과학 및 교양 과학의 지형도는 지금과 상당히 달랐을 것이다. 그것이 지금보다 더 좋았을지 생각해 보는 일은 부질없지만, 적어도 그가 있어서 다행이었던 것은 사실이다. 『코스모스』에서 가장 인상적으로 기억에 남은 한 문장이 있다. "여행을 하면 시야가 넓어진다." 우리는 지구에 발을 딛고 사는 존재지만, 눈은 우주를 향해야 한다.

박상준

칼 세이건 Carl Edward Sagan

1934년 11월 9일~1996년 12월 20일. 미국 뉴욕시 브루클린의 개혁파 유태계 집안에서 태어났다. 1939년에 뉴욕 세계 박람회에서 미래 도시의 모형을 보고, 예닐곱 살 때 미국자연사박물관에서 플라네타륨과 운석 등 각종 우주 과학 전시물을 접했다. 이런 유소년기의 경험들과 우주에 대한 경이감이 훗날 우주 과학자로 성장하는 데 결정적인 동기가 되었다. SF 독서를 즐기던 소년 시절 영재 학교로의 전학 제안을 받았으나 학비 문제 등으로 포기했다. 시카고대학교에 진학한 뒤 생물학, 화학, 물리학 등 다양한 분야를 공부했고 외계 행성에 대한 연구로 박사 학위를 받았다. 이 시기인 1950년대 말 미 공군에서는 달에 핵폭탄을 터뜨리는 '프로젝트 A119' 계획을 비밀리에 추진했는데, 세이건이 1급 기밀 인가자 자격으로 참여했던 사실이 사후에 밝혀졌다. SF 작가 아이작 아시모프는 만나 본 사람들 중 단 두 명만이 자신보다 지적으로 월등하다고 생각했는데 하나는 인공 지능 분야를 개척한 컴퓨터 과학자 마빈 민스키Marvin Lee Minsky였고 남은 한 사람이 칼 세이건이었다고 한다. 생전에 마리화나를 즐겼고 합법화를 주장하는 글을 익명으로 쓰기도 했다. 세 번의 결혼에서 자녀 다섯을 두었는데 그중에 〈스타트렉〉 TV 시리즈의 각본 등을 쓴 SF 작가 닉 세이건Nick Sagan이 있다.

마이클 크라이튼

고생물학을 새로이 꽃피운 천재적 발상

1990년대에 고생물학은 전성기를 맞이했다. 고대 DNA 연구와
화석 연구에 불이 붙었다. 박물관과 대학이 다투어 공룡 전문가를
고용했고 고생물학 연구에 지원이 쏟아졌으며, 이 지원으로 새 시대의
고생물학자들이 생겨났다. 고생물학자들은 이 시기를 '쥐라기 공원
단계'로 부른다. 확연히, 소설 『쥐라기 공원』*Jurassic Park* (1990년)은
지난 반세기 동안 고생물학계에 일어난 단일 사건으로는 가장 큰
사건이었다.

처음부터 주류였던 작가

마이클 크라이튼은 유달리 "SF 작가가 아니라⋯⋯"라는 평이 잘 붙는
작가다. 대중 소설가, 테크노 스릴러 작가, 과학 소설이 아닌
과학 '사실'을 쓰는 작가라는 평까지 붙는다. 아이작 아시모프도
이를 이상해하며 "우리랑 잘 안 놀아서 그런가" 하고 갸웃거리기도
했다. 하긴, 크라이튼은 대중이 어떤 장르에 속한 작가로
생각하기에는 워낙 처음부터 주류였다.

크라이튼은 14세에 이미 『뉴욕 타임스』에 기행문을 올릴 정도로 재능이 있었고, 작가가 되려고 하버드대학교 영문학과에 갔지만 영문학이 글쓰기에 도움이 안 된다고 인류학으로 전공을 바꾸어 수석 졸업했다. 그러다 미국에서 글로만 먹고 사는 작가는 200명이며 의사는 한 해에 6,000명이 나온다고 수학적으로 계산해 본 뒤 하버드대 의과대학에 들어갔다. 하지만 크라이튼이 학비를 벌려고 쓴 소설 『안드로메다 스트레인』*The Andromeda Strain*(1969년)은 500만 부의 판매고를 올리는 대히트를 쳐서 학생 시절에 벌써 베스트셀러 작가가 되어 버렸다.

소설의 판권이 팔려 유니버설스튜디오에 놀러 간 크라이튼의 안내를 맡은 사람은 이제 막 여기서 TV 감독 계약을 한 스티븐 스필버그였고, 둘은 곧 친구가 되었다. 크라이튼이 자신의 경험을 토대로 쓴 TV 의학 드라마 〈ER〉 작업을 논의하던 중에 스필버그는 "혹시 다른 작업을 하는 게 있느냐"고 물었고, 크라이튼은 "공룡과 DNA에 관한 것을 쓴다"고 답했다. 내용을 들은 스필버그는 출간도 전에 영화 판권을 샀다. 1990년 출간된 소설은 1,000만 부가 팔렸고, 3년 후 공개된 스필버그의 영화는 사상 최대의 매출을 올렸다. 다음 해 두 사람이 함께 만든 〈ER〉 역시 세계적인 히트를 쳤다. 확실히, 크라이튼은 처음부터 워낙 주류였다.

공룡에 관한 질문을 완전히 바꾼 소설

크라이튼이 『쥬라기 공원』을 처음 구상한 때는 1983년이었다. 인류가 수정란 분할을 통한 생쥐 복제에 성공하고 2년 후였다. 전해에 호박amber에 갇힌 유기체의 세포가 오래 보존된다는 발표를

본 크라이튼은, 호박에 남은 DNA에서 익룡을 복제해 부활시킨다는 시나리오를 썼다. 크라이튼은 이 구상을 발전시켜 테마파크에서 공룡이 탈출한다는 내용의 소년이 주인공인 소설을 썼고, 이를 성인의 관점으로 다시 고쳐 써 7년 만에 소설을 내놓았다.

소설이 일으킨 파장은 굉장했다. 소설이 출간되자마자 고생물학자, 분자 생물학자, 그리고 아무 관계 없는 과학자들까지 "공룡을 현대에 부활시킬 수 있는가"에 대한 질문을 받기 시작했다. 이들은 가설을 검증했고, 결과를 발표했고, 새 가설을 내놓고 다시 검증했다. 기본적으로 『쥬라기 공원』은 공룡의 표본을 발굴하는 문제에서 "그 표본 안에 무엇이 있는가"의 문제로 인식을 대전환시켰다.

1993년 영화 개봉 전날, 과학 학술지 『네이처』에는 호박에 갇힌 화석에서 DNA를 추출하는 데 성공했다는 기사가 실렸다. 『네이처』는 일부러 공개 시기를 영화 개봉에 맞추었다. 같은 해 영화의 과학 자문인 고생물학자 잭 호너Jack Horner는 미 국립과학재단에 공룡 DNA를 화석에서 추출하겠다는 계획을 제안했다.

"호박에 갇힌 모기에서 공룡의 DNA를 추출할 수 있는가"라는

거미가 들어 있는 호박. 2017년 과학 학술지 『네이처』에는 공룡의 피를 흡입한 진드기를 간직한 호박에 대한 보고가 게재되기도 했다.

질문에 대한 과학자들의 답은 부정적이다. DNA는 너무 빨리 분해되고 공룡은 너무 옛날에 살았다. 설령 운 좋게 공룡의 DNA가 남아 있다 해도 곤충의 DNA도 남아 있을 것이니 추출되는 것은 곤충의 DNA일 것이다. 운 좋게 공룡의 DNA를 추출해도, 복제를 하려면 살아 있는 난자의 세포질이 필요하다는 난관이 여전히 남는다.

크라이튼은 소설 속에서 이에 대해 영리한 설명을 붙인다. DNA를 완전히 다 추출할 수 없었기 때문에 양서류의 DNA를 조합해 구멍을 메운다는 것이다. 그래도 어려운 일이겠지만 이 아이디어 또한 새로운 가능성을 제시했다.

소설과 과학이 이론을 주고받다

공룡을 주인공으로 한 작품의 문제점은 고생물학이 발전하며 학설이 바뀌고 새로운 사실이 밝혀진다는 것이다. 《쥐라기 공원》은 프랜차이즈를 형성하며 30년 가까이 이어져 오고 있는데, 속편에 전작의 공룡이 등장하는 것만으로도 그 사이의 고생물학의 발전을 무시하게 되는 것이다.

1980년대에만 해도 공룡은 도마뱀처럼 다리가 굽고, 무거운 꼬리를 질질 끌고 다니는 느리고 육중한 모습으로 주로 그려졌다. 이는 당시로서는 합리적인 상상이었는데, 아무래도 몸이 무거웠을 것이기 때문이다. 하지만 꼬리를 끈 흔적이 없고 발의 간격이 맞지 않자, 이후에는 물속에서 몸을 띄워 살았으리라고 상상되었다. 역시 증거가 맞지 않았다. 공룡은 점점 꼬리를 높이 세워 들었고, 다리를 쭉 폈고, 두 발로 걷고, 날렵하게 뛰고 달리더니, 어느 순간부터 깃털과 날개와 부리를 달며 점점 새의 모습에 가까워졌다.

공룡에게 깃털이 있었으리라는 가설이 크라이튼이 소설을 쓰던 무렵에도 존재는 했지만 아직 주류는 아니었다. 두 번째 영화는 조심스럽게 깃털을 흉내 내듯이 달았고, 세 번째는 "깃털은 달지 않겠다"는 선언을 굳이 해야 했고, 2015년작 〈쥬라기 월드〉*Jurassic World*에서는 "이건 그냥 영화다" 하며 인도미누스 렉스라는 가상의 공룡까지 등장시키면서 다 포기해 버렸다.

크라이튼은 영리하게도 이를 보완하는 설명도 해 놓았다. 부활시킨 공룡은 개구리의 DNA와 결합해서 실제와 차이가 있고, 관객들이 '실제와 관계없이 더 크고 이빨이 많은' 종을 좋아해서 그 방향으로 모습을 맞추었다는 것이다. 실제로 소설 덕에 유명해진 공룡 벨로키랍토르는 고증대로 하면 크기가 작아서 위엄이 없다는 이유로 영화에서 몸집이 10배로 커졌다.

고생물학은 영화를 만드는 중에도 변하고, 영화는 다시 고생물학을 변화시킨다. 촬영 당시 공룡이 뛰어다녔다는 새 가설을 접한 스필버그는 티라노사우루스, 일명 티렉스가 무서운 속도로 달리는 장면을 영화에 넣었다. 이를 본 과학 자문 잭 호너는 티렉스 연구를 시작했고, 티렉스는 개체 수가 너무 많고 머리가 너무 크고

2017년 샌디에이고 코믹콘에 전시된 공룡 인도미누스 렉스의 모형. 이 공룡은 〈쥬라기 월드〉에 등장하는 가상의 공룡으로, 공룡에 대한 대중적 이미지를 반영한 결과라고 볼 수도 있다.

앞발이 너무 작아, 사냥꾼이라기보다는 시체를 뒤지는 하이에나에 가까웠으리라는 가설을 세웠다. 이 가설에 따라 3편에서는 스피노사우루스가 티렉스를 대신하기도 했다.

하지만 현실의 관객은 소설에 나오는 공원 관람객처럼 '실제와 관계없이 더 크고 더 이빨이 많고 내가 좋아하는 바로 그' 공룡을 보고 싶어 한다. 〈쥬라기 월드〉에서 티렉스는 스피노사우루스의 표본을 부수며 위엄 있게 부활했다.

현실에 다가온 쥬라기 공원

크라이튼이 제시한 DNA 추출 방법에 오류가 있다는 점은 그리 중요하지 않다. 중요한 점은 DNA를 추출한다는 생각 그 자체였고, 이 생각은 현대의 여러 학자들에게 퍼져 나갔다.

《쥬라기 공원》의 자문을 계속하며 공룡 복원 연구를 하던 잭 호너는 2009년 『공룡을 만드는 법』How to Build a Dinosaur: Extinction Doesn't Have to Be Forever이라는 책에서 닭의 유전자를 변형해 공룡을 만드는

생물학자들이 복원을 주장하는 대표적인 동물인 매머드. 복원을 주장하는 쪽에도 각각 나름의 이유는 있지만 이런 시도에는 기술적 제약뿐만 아니라 생명 윤리의 문제가 있음을 외면할 수 없다.

방법을 제안했다. 새는 공룡의 후손이며, 살아 있는 생물은 가장
훌륭한 DNA 저장소다. 닭에게 남아 있지만 표현형으로 나타나지 않는
DNA를 활성화시키면 공룡에 가까운 모습으로 진화를 되돌릴 수 있을
것이다.

생물학자 베스 샤피로Beth Alison Shapiro는 공룡보다는 매머드의
부활을 제안한다. 빙하기에 살았던 매머드는 종종 얼음에 갇힌 채
발견되어 털과 가죽이 그대로 보존된 경우가 많고, 상대적으로
최근까지 살았으며, 난자 세포질을 제공할 비슷한 생물인 코끼리도
현대에 많다. 실제로 2014년에 시베리아에서 발견된 깨끗한 매머드
사체로부터 매머드의 DNA가 추출되었다.

고생물학자 마이클 아처Michal Archer는 태즈메이니아호랑이처럼
최근에 멸종된 생물을 부활시키자고 제안한다. 이들은 실상 인간
때문에 멸종했으므로 도의적으로도 바른 일이라는 것이다.

하지만 이들을 부활시키는 데에는 기술 이전에 생명 윤리의
문제가 있다. 가족 영화로 만들어지면서 점점 잊히는 면이 있지만
크라이튼의『쥬라기 공원』은 세상에 공룡을 부활시킬 방법을 제안하는
동시에, 그 부활이 야기할 재난과 위험과 통제 불가능성을 엄중히
경고한 작품이다.

김보영

마이클 크라이튼 John Michael Crichton

1942년 10월 23일~2008년 11월 4일. 미국의 대중 소설가, TV·영화 프로듀서. 학생 시절 쓴『안드로메다 스
트레인』으로 베스트셀러 작가가 되었고 영화감독으로도 활약해 〈웨스트월드〉Westworld(1973년), 〈코마〉
Coma(1978년), 〈13번째 전사〉The 13th Warrior(1999년) 등 일곱 편의 영화를 남겼다. 세계적으로 인기를 끈
TV 시리즈 〈ER〉의 책임 프로듀서이기도 하다.『쥬라기 공원』은 미국에서만 1,000만 부가 팔리며 전 세계에 공
룡 붐을 일으켰고,『스피어』Sphere(1987년),『콩고』Congo(1980년),『타임라인』Timeline(1999년) 등 13편의
소설이 영화화되었다.

더글러스 애덤스
은하계를 여행하는 히치하이커

2005년 서울의 한 예술 영화 전용관에서 개봉한 영화에 흥미로운
현상이 일어났다. 영화를 반복해서 보는 관객이 점점 늘고 입소문이
퍼져 날이 갈수록 객석 점유율이 오르더니, 어느 순간 영화에
등장하는 주요 소품인 수건을 목에 두르고 오는 사람들까지 생겼다.
또 대사를 따라 하고 어떤 장면에서는 요란하게 리액션을 함께하는
등, 관객들끼리 적극적으로 영화 관람 경험을 공유하는 이른바 컬트cult
현상이 나타난 것이다. 그때만 해도 한국에서는 보기 드문 일이었다.
전국에서 오로지 한 극장에서만 개봉했던 이 작품은 급기야 대기업의
프랜차이즈 극장에서 확대 상영하기에 이른다. 영화는 바로 SF
코미디인 〈은하수를 여행하는 히치하이커를 위한 안내서〉*The Hitchhiker's
Guide to the Galaxy* (2004년). 더글러스 애덤스의 원작 소설을 각색한
것이다.

참을 수 없는 지구 종말의 가벼움

어느 날 지구가 종말을 맞는다. 이유는 근처 우주 공간에 새로

은하 고속 도로를 내기 위해서. 이 철거를 계획하고 허가한 것은 관료주의에 절어 있는 한 외계 종족이다. 주인공은 지구에 몰래 와 있던 외계인의 도움으로 간신히 탈출에 성공한 뒤 함께 은하계 이곳 저곳을 돌아다니며 온갖 사건과 인물을 겪는다. 이런 기본 틀을 배경으로 인간과 우주의 사실상 모든 대상을 아우르는 풍자와 유머가 끝도 없이 이어지는 스토리에, 전 세계의 독자들은 열광했다.

작품의 캐릭터 중에 가장 인기를 끈 것은 로봇 마빈이다. 마빈은 우울증에 걸린 데다 자신의 그런 증상을 상대방에게 전염시킬 수 있는 능력이 있다. 그래서 인간이든 외계인이든 컴퓨터든 상관없이 이 로봇과 대결하는 상대방은 즉시 전의를 상실하고 자괴감에 빠져 우울해하다가 미치거나 자살해 버린다. 영화에서 몸집에 비해 커다란 머리가 붙은 귀여운 모습으로 한국 팬들에게도 사랑받은 마빈은 '신경증적 질환에 시달리는 로봇'이라는 설정 하나만으로 독보적인 캐릭터를 구축했다. 바로 이것이 애덤스식 SF 유머다. 그는

2015년 시카고 코믹 엔터테인먼트 엑스포C2E2에 등장한 로봇 마빈의 코스튬 플레이.

SF는 물론이고 모든 문예 작품에 등장하는 온갖 정서며 감정이며 캐릭터며 설정들을 가져다가 그만의 방식으로 비틀고 뒤집은 뒤 기상천외한 방식으로 재조합해 내놓았다. SF 마니아들도 이런 식의 기발한 상상력은 접한 적이 없었기에 열렬한 호응으로 답했고, 그 결과 원래 예정이었던 3부작에 이어 6권까지 출간되었다. 작가가 생존해 있었더라면 아마 후속편이 더 나왔을 것이다.

원래 1978년에 라디오 드라마로 처음 시작했던 이 작품은 곧
소설로 출간되었고 이어서 TV 드라마, 연극, 게임, 캐릭터에 음악까지
사실상 모든 매체를 망라하며 그야말로 원 소스 멀티 유즈OSMU의
모범 사례로 자리잡았다. 그럼에도 불구하고 영국인들을 비롯한 전
세계의 애덤스 팬들은 질리기는커녕 새로운 콘텐츠가 나올 때마다
마음껏 즐기며 공감대를 나누었다. 이 작품과 작가 애덤스는 사실상
영국이 배출한 최대의 문화 상품 중 하나였다.

삶과 우주, 모든 것에 대한 질문의 답

『은하수를 여행하는 히치하이커를 위한 안내서』에는 어떤 질문의
답을 찾기 위해 750만 년 동안 생각을 계속하는 컴퓨터가 등장한다.
전 우주를 관장하는 이 컴퓨터는 삶과 우주, 그리고 모든 것에 대한
궁극의 질문과 답을 고민하는데, 결국 질문의 구체적인 내용이
무엇인지를 먼저 규명하기 위해 별도의 컴퓨터를 하나 더 만든다.
그것이 바로 지구다. 지구는 까마득한 세월 동안 궁극의 질문을
고민해 오다가 마침내 결과가 나오기 5분 전에 그만 사라지고 만다.
바로 그때 은하 고속 도로의 건설 때문에 철거당한 것이다. 그러나
원본과 똑같은 제2의 지구를 만드는 작업이 진행되어 처음에 간신히
탈출했던 주인공은 다시 원래와 다름없는 집으로 돌아간다. 그리고
애초의 컴퓨터도 궁극의 질문에 대한 답을 찾는데, 그것이 다름 아닌
'42'다. 이 숫자가 무슨 의미인지는 작가가 세상을 떠나서 이제 영원히
알 수 없게 되었다. 42라는 숫자가 반복해서 등장하는『이상한 나라의
앨리스』(1865년)를 오마주했다는 해석부터 물리학, 수학, 고대 신화,
컴퓨터 언어 등 온갖 해석과 추측이 난무하지만 애덤스의 유머 감각을

정확히 헤아릴 길은 난망하다.

이 작품에 등장해 유명해진 또 하나의 존재가 '바벨피시'다. 원래는 주변 생물의 뇌파를 먹고 사는 생물이지만, 그 과정에서 뇌파에 담긴 사고 신호를 숙주의 뇌에 배설하기 때문에 결과적으로 우주 어디에서나 통하는 만능 번역기가 되었다. 처음 만난 외계인들끼리 서로의 귀에 바벨피시를 꽂는 모습은 이 작품에서 곧 익숙해지는 장면이다.

영화가 한국에서 개봉했을 때 열광적인 컬트 팬들이 생겨난 이유는 이런 식으로 기발한 설정이 끊이지 않는다는 신선한 즐거움과, 이 즐거움을 이내 휘발시키고 싶지 않은 심정이 만난 덕일 것이다.

수건 위에 쓰인 숫자 42. 더글러스 애덤스의 SF 『은하수를 여행하는 히치하이커를 위한 안내서』에서 수건은 우주 여행의 필수품이고, 슈퍼컴퓨터는 750년 만에 알아낸 삶과 우주에 대한 궁극의 답으로 '42'를 제시했다. 과연 이 답에 맞는 질문은 무엇일까.

애덤스의 책들은 한국에서 독특한 출판 이력을 지니고 있다. 대표작인 『은하수를 여행하는 히치하이커를 위한 안내서』는 1980년대 초반부터 지금까지 30년이 넘는 세월 동안 세 차례 이상 독립적으로 번역판이 출간되었다. 또한 세계의 멸종 위기종 동물들을 찾아다니며 쓴 에세이 『마지막 기회라니』*Last Chance to See*(1989년)도 두 가지 이상의 판본으로 여러 차례 절판과 재간을 거듭했다. 특히 이 책은 생태 에세이로는 드물게 충성도 높은 팬층이 형성되어 있으며, 그의 소설은 읽지 않더라도 이 저작은 탐독하면서 원서까지 구해 소장하는 사람도 많다.

사실 그가 구사하는 '영국식 유머'는 독자에 따라 호오가 갈리기도 해서 『은하수를 여행하는 히치하이커를 위한 안내서』는 읽기 시작했다가 이내 덮는 경우가 종종 있지만, 『마지막 기회라니』의 천연덕스럽고 능청맞은 유머는 대부분의 독자가 즐긴다. 이를테면 이런 식이다. "…… 육지의 종을 섬에 들이면 어떤 일이 벌어질지는 쉽게 짐작할 수 있다. 그것은 알 카포네와 칭기즈칸과 루퍼트 머독을 와이트섬에 이주시키는 것과 같다. 현지인들은 버틸 재간이 없다."

영국 런던의 하이게이트Highgate 공동묘지에 있는 더글러스 애덤스의 묘. 팬들이 꽂아 놓은 볼펜이 가득하다.

애덤스는 SF 마니아들이 간혹 함몰되기 쉬운 과학적 엄숙주의를 시원하게 날려 버린 유쾌한 인물이다. SF와 판타지의 경계가 무색할 무제한의 상상력에 유머가 결합된 스토리텔링에서 그의

위상은 독보적이다. 특히 그의 발상들은 실없는 허풍이기보다, 과학적 상상력을 교묘하게 자극하고 고무시키는 세련된 반어법에 가까워서 더 가치가 있다. '무한 불가능 확률 추진기'를 엔진으로 달고 다니는 우주선을 또 어디서 볼 수 있겠는가. 독자로서는 그가 이른 나이에 세상을 떠난 사실이 못내 안타까울 뿐이다. 좁게는 SF 문학에, 그리고 넓게는 인류의 상상력에 새로운 지평을 더한 인물로 애덤스의 진가는 오래도록 기억될 것이다.

박상준

더글러스 애덤스 Douglas Noel Adams

1952년 3월 11일~2001년 5월 11일. 영국의 작가. 소년 시절부터 글쓰기에 재능을 보였고 케임브리지대학교 세인트존스칼리지에 진학해서 영문학을 공부했다. 대학생 때부터 코미디 클럽에서 활동했으며 졸업 후에는 방송국에서 희극 대본을 썼지만 당시의 유행과는 다른 스타일 때문에 길게 일하지 못하고 여러 직업을 전전했다. 2미터에 육박하는 큰 키로 보디가드 일을 한 적도 있다. 1978년에 BBC 라디오로 처음 방송된 드라마 〈은하수를 여행하는 히치하이커를 위한 안내서〉가 선풍적인 인기를 끌면서 곧 인기 작가의 대열에 합류했다. 스스로를 '과격한 무신론자'라고 밝혔으며 인간에 미치는 영향 때문에 종교를 흥미롭게 지켜본다고 말했다. 글 쓰는 속도가 느리기로 유명해서 편집자가 호텔 방에 그를 감금하다시피 하고 3주간 같이 지낸 적도 있다. 음악에도 일가견이 있어 기타와 피아노 연주를 즐겼으며 친분이 있던 핑크 플로이드의 라이브 공연에서 협주를 하기도 했다. 멸종 위기종 보호 등 환경 생태 운동가로서도 활동했다. 2001년 캘리포니아에서 실내 운동 뒤 휴식 중에 심장마비가 와서 49세의 나이로 세상을 떠났다. 진화 생물학자 리처드 도킨스는 "과학은 친구를 잃었고, 문학은 선각자를 잃었다"며 애도했다.

제임스 캐머런

탐험가, 예술가, 21세기의 다빈치

2012년 3월 26일, 바다에서 가장 깊은 곳인 '챌린저 딥' 바닥에
잠수정이 도달했다. 태평양의 마리아나 해구에 위치한 그곳은 수심
1만 900미터가 넘어 에베레스트산을 집어넣어도 수심 2,000미터
아래로 잠길 만큼 지구상에서 가장 깊고 어두운 곳이다. 잠수정은
미기록종 생물들을 발견하는 등 세 시간 가까이 주변을 탐색하다가
기기에 이상이 생겨 예정보다 일찍 물 위로 올라왔는데, 탑승자는 단
한 사람이었다. 사상 처음으로 챌린저 딥을 단독으로 탐사한 사람,
바로 영화감독 제임스 캐머런이다. 인류 역사상 달 표면을 걸었던
사람은 이제까지 모두 12명이지만, 챌린저 딥까지 내려갔다 온 사람은
단 셋뿐이다.

영화 산업의 제왕에서 과학 탐험가로

세계 영화사상 가장 많은 수익을 올린 영화 리스트에서
한동안 캐머런은 1위와 2위의 기록을 동시에 갖고 있었다.
〈타이타닉〉*Titanic*(1997년)과 〈아바타〉*Avatar*(2009년)가 그 작품들이다.

특히 〈타이타닉〉의 경우는 발표된 지 20년이 지난 지금까지 총
수익 21억 달러로, 〈어벤져스: 엔드게임〉*Avengers: Endgame* (2019년)과
〈아바타〉에 이은 3위의 자리를 아직도 지키고 있다. 2019년 기준으로
세계 흥행 수익 20위까지의 영화에서 20세기에 나온 작품은
〈타이타닉〉뿐이다. 이 영화의 기록적인 흥행에 고무된 제작사가
캐머런 감독에게 보너스로 1억 달러를 지급할 정도였다.

　〈타이타닉〉으로 영화계에서 더 이상 오를 곳이 없는 성취를
이룬 캐머런은 그 뒤 여느 영화인들과는 다른 행보를 보여 주었다.
〈타이타닉〉을 제작하면서 수중 촬영과 바닷속 세계에 깊은
관심을 갖게 된 그는 위험을 무릅쓰고 직접 심해 탐험을 하고 해저
다큐멘터리를 만들고 새로운 수중 촬영 기술을 개발하여 특허를
얻으면서 10년 가까이 할리우드를 떠나 과학 탐험가의 삶을 살았다.
또한 이 기간에 NASA에서 낸 화성 탐사 기획서를 꼼꼼히 읽은 뒤
문제점을 포착해 내고는 직접 새로운 탐사선을 디자인하기도 했다.
캐머런의 아이디어를 긍정적으로 받아들인 NASA의 과학자들이

2004년 심해 잠수정이 해저에서 촬영한 타이타닉호의 뱃머리.

그를 자문 위원회에 초빙할 정도였다. 실제로 그는 로켓을 타고 우주 정거장에 직접 올라가려는 계획도 세웠으나 사전 적응 훈련을 할 시간을 낼 수 없어 포기하기도 했다.

캐머런은 직접 우주 비행을 하지 못한 아쉬움을 다시 영화계에 복귀하는 것으로 달랬다. 외계와 외계인에 대한 드라마틱한 대작 영화를, 마치 직접 겪는 듯한 생생한 3D 영상으로 제작한 것이다. 그 결과로 나온 〈아바타〉는 절대 깨지지 않을 것 같았던 〈타이타닉〉의 놀라운 흥행 성적을 가뿐히 뛰어넘어 세계 최고의 자리에 새롭게 우뚝 섰다. 캐머런을 넘어설 수 있는 라이벌은 캐머런 자신뿐이었다.

기술의 발전을 선도한 완벽주의자

캐머런이 영화감독으로서 승승장구할 수 있었던 비결 중 하나는 자신이 원하는 장면이 나올 때까지 결코 포기하지 않고 연구에 연구를 거듭하여 매번 신기술을 개발해 낸 완벽주의다. 1994년에 내놓은 〈트루 라이즈〉True Lies에는 수직 이착륙 전투기가 도심 한복판에서 아찔한 액션을 선보이는 장면이 있는데, 당시 조종사를 연기한 배우 아널드 슈워제네거가 남긴 말이 인상적이다. "앞으로는 배우가 필요 없겠군요. 컴퓨터가 다 하니까."

당시에 캐머런은 동료들과 함께 특수 효과 회사를 별도로 설립했다. 이 회사가 〈트랜스포머〉Transformers(2007년), 〈엑스맨〉, 〈스타트렉〉 등등 100편이 넘는 영화의 특수 효과를 전담하며 오늘날 할리우드를 대표하는 컴퓨터 그래픽 전문 집단 중 하나로 자리 잡은 디지털도메인Digital Domain이다. 아이러니하게도, 이 회사의 CEO였던 캐머런은 나중에 자신의 지분을 모두 정리하고서 회사와 결별하고

말았는데, 그의 영화 작업을 맡으면서 회사의 수익성이 낮아진다고 지적한 이사회와 대립했기 때문이다. 완벽주의를 고집하는 캐머런은 제작 예산을 초과하기 일쑤였다.

사실 그의 영향력은 영화 산업을 넘어 우리의 일상에도 깊이 들어와 있다. 바로 오늘날 세계적으로 가장 널리 쓰이는 컴퓨터 그래픽 프로그램인 포토샵에 얽힌 이야기다. 어도비사에서 생산하는 이 소프트웨어는 강력한 성능으로 사실상 독과점이나 다름없는 압도적인 세계 시장 점유율을 누리고 있는데, 이렇게 포토샵이 성장한 과정이 SF 영화의 역사와 직접적으로 연결되어 있다. 1970년대 중반 《스타워즈》를 연출하던 조지 루카스 감독은 특수 효과를 전담하기 위해 ILM이란 회사를 만든다. 포토샵의 원형이 되는 소프트웨어는 바로 이 회사에서 일하던 사람이 개발한 것이다. 그러나 포토샵이 크게 주목받은 계기는 1989년에 캐머런의 영화 〈어비스〉Abyss에서 구현한 환상적인 컴퓨터 그래픽이다. 바닷물이 허공에 둥둥 떠서 여러 가지 얼굴 표정을 짓는 장면이 마치 현실처럼 생생하게 스크린에 펼쳐졌다. 전 세계의 영화 팬들이 완전히 새로운 차원의 시각적 경험을 한 문화사적 사건이었다.

〈어비스〉는 캐머런 감독의 연출작 중에서는 예외적으로 흥행에 성공하지 못했지만, 비평적으로는 좋은 평가를 받았고 영화 제작 과정 중 특수 효과를 포함한 많은 부분에서 실험적 시도가 이루어진 기념비적인 작품이었다. 예를 들어 영화에 실험용 쥐가 액체에 잠긴 채 익사하지 않고 호흡하는 장면이 나오는데, 이는 트릭 촬영이 아니라 실제로 존재하는 특수 용액을 쓴 것이다. 다만 주인공이 수압이 매우 높은 심해 잠수를 하면서 이 액체로 호흡하는 장면은 특수 효과로 연출한 것이다.

2009년에 나온 영화 〈아바타〉의 경우, 캐머런은 이 영화의 기본

아이디어를 일찍이 1990년대 중반부터 구상해 왔으나 자신이 만족할 만큼 현실감 있는 영상을 구현해 낼 컴퓨터 기술이 발전할 때까지 기다렸다는 이야기로 유명하다. 이 영화에서 사용된 모션 캡쳐 기술은 기존의 신체 동작을 모사하는 차원을 넘어서 얼굴 표정을 그대로 컴퓨터 가상 캐릭터에게 복사, 구현하는 '퍼포먼스 캡쳐'의 경지에 이르렀다.

내가 세상의 왕이다!

제임스 캐머런은 〈타이타닉〉으로 최우수작품상을 포함해 아카데미상 11개 부문을 석권하는 기록을 세운 뒤 시상식장에서 수상 소감으로 "내가 세상의 왕이다!"라고 두 손을 번쩍 들며 외쳐 화제가 되었다. 사실 〈타이타닉〉에 나오는 주인공의 대사를 그대로 따라 한 것이지만 캐머런 본인의 자부심이 노골적으로 드러나서 당시에는 유치하다는

〈아바타〉의 주인공인 네이티리.

느낌도 없지 않아 있었다. 그러나 그 뒤로 그가 보인 행보, 즉 혼자 심해를 탐사하거나 끊임없이 영화의 특수 효과 신기술을 개발하거나 독보적인 스토리와 영상의 SF 영화들을 연이어 선보이며 세계 영화사를 계속 다시 써 내려가는 것을 보면서 지금은 정말로 그가 세상의 왕이나 다름없다는 생각이 든다. 여러 직업을 전전하며 불안정한 생활을 이어 가면서도 결코 자신의 꿈을 놓지 않았던 청년은 마침내 영상 예술가이자 과학 탐험가로 최고의 자리에 올랐다. 그의 삶을 살펴보면 희열과 열정을 추구하고 실현하는 과정이라는 점에서 과학과 예술은 마찬가지임을 깨닫게 된다. 제임스 캐머런은 21세기의 가장 이상적인 자아실현이란 바로 이런 스타일이라고 온몸으로 증명한 인물일 것이다.

박상준

제임스 캐머런 James Francis Cameron

1954년 8월 16일~ . 캐나다 온타리오에서 태어나 자라다 10대 후반에 가족을 따라 미국 캘리포니아로 이주했다. 지역의 전문 대학에 진학하여 물리학과 영문학을 공부했으나 도중에 그만둔 뒤 트럭 운전사 등 여러 직업을 전전했다. 이 시기에는 한때 친구 집 소파에서 지낼 정도로 생활이 어려웠지만 시간 날 때마다 스토리를 습작하고, 대학 도서관에서 특수 효과 등 영화 산업에 대해 독학했다고 한다. 23세 때 〈스타워즈〉를 본 뒤 영화계에 투신하기로 결심했으며 과학과 영상 예술의 결합 가능성에 확신을 갖게 되었다. 그즈음 친구들과 함께 돈을 모아 10분짜리 단편 SF 영화를 만들었는데, 촬영 첫날에는 카메라를 낱낱이 분해해서 작동 원리 등을 완벽히 파악했다고 한다. 유명한 B급 영화 제작자인 로저 코먼의 회사에 들어간 뒤 여러 작품에서 특수 효과와 디자인을 맡으며 경력을 쌓다가 〈터미네이터〉의 각본을 완성하면서 자신의 길을 걷기 시작했다. 그는 자신이 감독을 맡는 조건으로 단돈 1달러에 판권을 제작자에게 넘겼는데, 1984년에 개봉된 〈터미네이터〉는 제작비의 11배가 넘는 수익을 올리며 대성공을 거둔다. 이후 〈에이리언 2〉, 〈터미네이터 2〉, 〈트루 라이즈〉, 〈타이타닉〉, 〈아바타〉 등 연출하는 작품마다 승승장구하면서 조지 루카스, 스티븐 스필버그와 함께 할리우드를 대표하는 대작 흥행 감독으로 확고하게 자리를 잡았다. 현재 〈아바타〉의 후속편 두 편을 동시에 제작하고 있으며, 2025년까지 모두 네 편을 개봉하겠다고 밝힌 바 있다. 〈아바타 2〉의 개봉은 2020년으로 예정되어 있다.

윌리엄 깁슨

사이버펑크의 원류

1977년에 애플이 세계 최초의 PC를 세상에 선보였다. 그로부터
7년 뒤인 1984년, 캐나다에 살던 어느 미국 출신 작가가
『뉴로맨서』Neuromancer라는 장편 SF 소설을 출간했다. 이 작품은 SF
문학사는 물론이고 세계 문화사에서 이전까지 누구도 상상하지
못했던 새로운 스타일의 지평을 연다. '사이버펑크'cyberpunk, 즉 컴퓨터
정보 통신 기술에 능숙하면서 사회적 통념이나 관습에 저항하는
감성이 탄생한 것이다. '사이버스페이스'라는 말도 이 작가가 처음
만들었다. 〈공각기동대〉나 〈매트릭스〉처럼 가상 공간 네트워크와
현실을 넘나드는 설정의 스토리텔링은 모두 이 작품이 원조다.
컴맹이었기에 60년 된 낡은 타자기로 『뉴로맨서』를 집필했다는 이
작가, 바로 '어두운 예언자'라고 불리는 윌리엄 깁슨이다.

낡은 미래상을 단번에 뒤집어엎다

『뉴로맨서』의 진가를 가장 잘 표현하는 말은 동료 작가인 브루스
스털링이 보낸 "이제 진부한 미래는 안녕!"이라는 찬사일 것이다.

그 전까지 SF는 다양한 미래를 전망해 왔지만 첨단 과학 기술의 상상이라는 포장이거나 심도 깊은 철학적 사변을 통해 현재를 성찰하는 메타포의 성격이 강했다. 그런데『뉴로맨서』는 낯설지만 강렬하게 근미래를 통찰하는 새로운 시각이 담겨 있었다. 컴퓨터 중심의 첨단 과학 기술에 능숙하지만 정서적으로는 사회 체제나 권위에 순응하지 않는 펑크적 저항성을 내세웠던 것이다.

작품의 줄거리는 지금 보면 식상할 정도다. 해커인 주인공이 정체불명의 존재로부터 의뢰를 받아 현실과 가상 공간을 자유자재로 넘나들며 정보를 빼낸다. 이런 설정은 이미 현실이 된 지 오래지만, 당시로서는 매우 신선하고 디테일도 뛰어나서 흡인력이 상당했다. 이 작품에서 중요한 것은 등장인물들의 캐릭터와 정서다. 첨단 기술을 능숙하게 다루지만 그것이 과학적 유토피아로 향한다는 환상은 전혀 없다. 몸에 기계 장치를 삽입하는 사이보그 시술로 신체 능력이 증강되었지만 마음도 그만큼 건조하고 냉정하다. 작품 속 사회 전체가 그런 정서로 채워져 있다.

『뉴로맨서』의 젊은 주인공들이 드러내 보이는 하드보일드 누아르에 독자들은 열광했다. 사이버펑크라 명명된 이 새로운 감성은 '밑바닥 생활'과 '첨단 기술'이 결합해서 탄생한 하나의 시대정신이라 할 만했다.

또한 사람들은 사이버스페이스라는 무한대의 공간에 눈을 떴다. 그동안 인간의 활동 영역은 물리적 공간을 뜻하는 바깥 우주outer space와 두뇌의 사고를 의미하는 내면의 우주inner space에 국한되었는데, 이제 어떤 상상이든 자연법칙에 구애되지 않고 구현할 수 있는 가상 현실인 사이버스페이스가 열린 것이다.

인간을 변화시키는 과학 기술

『뉴로맨서』에 등장하는 몰리는 특수 렌즈를 눈 주위의 피부에 봉합해 붙여 놓았다. 울고 싶을 때는 어떻게 하냐는 질문을 받자 눈물샘과 입을 관으로 연결해서 침을 뱉는다고 대답한다.

인간이 과학 기술을 만들고, 다시 그 과학 기술이 인간을 변화시킨다. 사이버펑크는 과학 기술이 인간의 육체와 마음을 변형시킬 가능성을 과감하게 탐색한 장르였다.

깁슨은 『뉴로맨서』에 앞서 1981년에 「메모리 배달부 조니」Johnny Mnemonic라는 단편을 발표한 바 있다. 이를 영화화한 것이 키아누 리브스가 주연한 〈코드명 J〉(1995년)인데, 이 작품은 사이버펑크 스타일과 사이보그 인간의 콘셉트를 시각적으로 잘 보여 준다. 자신의 두뇌를 저장 장치로 쓰는 주인공이 독점적 이익을 누리려는 다국적 거대 기업의 음모에 대항한다. 재미있는 사실은 영화 속 시대 배경이 2021년인데 주인공의 두뇌 메모리 용량이 160기가바이트GB라는 것이다. 영화가 제작된 1995년에는 하드디스크 용량이

사이버펑크 SF의 창시자 윌리엄 깁슨

500메가바이트MB 안팎으로 아직 기가바이트급 저장 장치가 쓰이기 전이었다. 제작진들은 반도체 용량이 기하급수적으로 증가한다는 '무어의 법칙'을 고려하지 않았던 모양이다. 2019년 현재 일반적으로 쓰이는 하드디스크의 용량은 테라바이트TB, 즉 1,000기가바이트 이상이다.

〈코드명 J〉에는 사이보그 시술을 받은 인간뿐만 아니라 놀라운 전자두뇌 능력을 지닌 사이보그 돌고래가 나오거나 이미 죽은 사람의 뇌신경이 기계에 이식되어 계속 현실에 관여하는 등 생체와 기계 결합의 가능성이 다양하게 등장한다. 인간의 존재론적, 윤리적 질문을 제기한다는 점에서 의미심장한 설정이다.

'사이보그 인류학'의 개척자인 도나 해러웨이Donna Jeanne Haraway는 1985년에 『사이보그 선언』A Cyborg Manifesto이라는 유명한 에세이를 발표했다. 여기에는 20세기말 인류의 속성을 예리하게 파악한 통찰이 들어 있는데, "기계와 유기체가 혼합된 거대한 키메라이자 사이보그, 바로 이것이 현대 인류"라는 것이다. 개개인이 사이보그 시술을 받는 차원을 넘어 인류 문명 자체가 과학 기술과 호모 사피엔스의 결합이라는 거대한 사이보그로 변화했다는 의미다. 애니메이션 〈공각기동대〉를 연출했던 오시이 마모루 감독은 후속편인 〈이노센스〉イノセンス(2004년)에서 해러웨이의 이름과 외모를 그대로 오마주한 사이보그 심리학자를 등장시킨 바 있다.

미래는 이미 와 있다

사이버펑크라는 말은 요즘 거의 쓰이지 않는다. 유통 기한이 끝난 것이 아니라 사실은 그 반대다. 숨 쉬는 공기처럼 너무나 당연한

일상적 환경이 되었기에 굳이 언급하지 않을 뿐이다. 1990년대 중반 일본에서 사이버펑크의 대변지라고 할 『와이어드』 매거진의 일본판 편집장에게 일본 사이버펑크의 현황에 대해 물었는데, "이제는 널리 퍼져서 새삼스레 말하는 사람이 없다"라는 답을 들었다. 다만 유념해야 할 것은 사이버펑크의 저항적 성격이 아니라 사이버펑크적 인프라, 즉 컴퓨터와 인터넷, 사이버스페이스 등의 기술적 환경이 일상화되었다는 의미다. 이런 추세는 『이코노미스트』지가 2003년에 인용한 깁슨의 말로 잘 요약된다.

"미래는 이미 와 있다. 다만 골고루 분배되지 않았을 뿐이다."

흥미롭게도 깁슨의 이런 코멘트는 『뉴로맨서』가 한국에 소개된 양상을 그대로 보여 준다. 한국에 소개된 『뉴로맨서』는 원작 소설보다 게임이 먼저였다. 1988년 미국의 인터플레이사에서 원작 소설의 세계관을 차용하여 〈뉴로맨서〉 컴퓨터 게임을 만들었는데 이것이 1989년에 한국에도 수입되었고, 한국어판 소설은 1992년에야 처음 나왔다. 당시 출간된 책에서는 사이버스페이스를 일본식 한자어인 '전뇌공간'電腦空間이라고 옮긴 것이 눈에 띈다.

인공 지능과 인간의 두뇌가 결합하는 '특이점'이라는 개념을 제시한 것으로 유명한 미래학자 레이 커즈와일.

30여 년 전 깁슨이 『뉴로맨서』에서 묘사한 사이버펑크 젊은이들은 이제 현실에서 슬슬 등장한다. 21세기에 태어나 자란 세대가 성인에 접어들고 있다. 이들은 스마트폰을 비롯한 정보 통신 기술에 능숙한 반면, 진학이나 취업, 생계 등에서 상대적 빈곤을 절실히 체감하면서 사회 체제에 대한 만족도가 낮은 편이다. 이들이 그리는 미래는 과연 어떤 모습일까?

미래학자 레이 커즈와일Ray Kurzweil은 빠르면 21세기 중반에 기술이 인간을 초월하여 사이보그화 된 신인류가 탄생하는 특이점singularity이 온다고 주장했다. 반론도 많지만 적어도 21세기 세대가 사회의 중추가 되면 시대를 견인할 가치관이나 세계관은 지금과는 상당히 달라질 것이다. 그 내용이 무엇이든 변화 과정은 역동적일 것이 틀림없다.

박상준

윌리엄 깁슨 William Ford Gibson

1948년 3월 17일~ . 미국 사우스캐롤라이나주 출신의 SF 작가. 베트남전쟁 당시 징집을 피해 캐나다로 이주한 뒤 정착, 이중 국적을 지니고 있다. 윌리엄 S. 버로스William Seward Burroughs 등 비트 세대의 작가들에게 많은 영향을 받았다. 브리티시컬럼비아대학교에서 영문학을 공부했다. 그가 만들어 낸 사이버펑크 장르는 SF의 영역을 넘어 학계는 물론이고 디자인, 영화, 문학, 음악, 기술 등 광범위한 분야에 영향을 끼쳤다. 『뉴로맨서』, 『카운트 제로』Count Zero(1986년), 『모나 리자 오버드라이브』Mona Lisa Overdrive(1988년)로 이어지는 《스프롤》Sprawl 3부작이 대표작이며, 네뷸러상, 휴고상, 필립 K. 딕상 등 유수의 SF 문학상을 받았다.

조지 R. R. 마틴
왕좌의 게임으로 사랑받은 골수 SF 작가

조지 레이먼드 리처드 마틴, 이니셜을 따서 GRRM으로도 알려진 조지 R. R. 마틴은 특히 HBO에서 제작한 드라마 《왕좌의 게임》Game of Thrones(2011~2019년) 원작자로 유명해졌다. 2011년에 방영을 시작한 《왕좌의 게임》은 등장인물 수십 명이 얽혀 실제 정치처럼 정교하게 흘러가는 이야기와 누가 죽을지 알 수 없는 긴박한 전개로 수천만 명을 사로잡았다. 방영 당시 재임 중이었던 버락 오바마 미국 전 대통령이 다음 시즌 미리 보기를 요청했다는 소문이 돌 정도였다. 미 시사 주간지 『타임』에서는 마틴을 "미국의 톨킨"이라고 부르며 이미 2011년에 가장 영향력 있는 100인으로 꼽았다. 이 열풍에 힘입어 국내에서도 원작 《얼음과 불의 노래》A Song of Ice and Fire 시리즈가 다시 번역되고 그래픽노블과 컬러링북까지 출간되었다. 그러나 약간 덜 알려진 사실이 있다. 마틴이 판타지뿐만 아니라 SF, 호러, 슈퍼히어로 시리즈, TV 시나리오 전반에 업적을 쌓은 거장이라는 점이다.

유년기부터 드러난 이야기꾼 자질

마틴의 작가 이력은 유년기부터 시작한다. 10세도 되기 전부터 그는
실감 나게 무서운 이야기를 만들어 내는 천부적인 이야기꾼이었다.
어린 마틴은 학교 공책에 쓴 괴물 이야기를 같은 아파트 아이들에게
1쪽당 1센트에 팔았다. 관심을 보이는 고객들에게는 공짜 낭독회도
제공했다. 단골 고객 한 명이 자꾸만 괴물 꿈을 꾸다가 부모님께
마틴의 이름을 고하기 전까지 말이다. 마틴은 20세기 중반 대중문화의
수혜를 듬뿍 받아 SF, 미스터리, 호러, 웨스턴, 고딕, 판타지, 역사
소설과 슈퍼히어로 코믹스를 보며 자랐고 자연히 그런 작가들 중
하나가 되기를 꿈꾸었다고 한다.

1950년대는 대공황 시기에 신문 만화로 시작했던 아메리칸
코믹스가 보다 점잖고 다채로운 형태로 접어드는 시기였다. 코믹스의
발전에 발맞추어 아마추어들이 직접 인쇄한 팬진fanzine도 우후죽순
창간되었다. 인터넷도 없던 시대였으니 코믹스 팬들은 우편으로
동전을 부치며 알음알음 구독을 신청하는 등 투박하면서도 열정적인
연대를 이루었다. 마틴은 팬진에 꼬박꼬박 팬레터를 보내다, 칼럼을
정기 기고하고, 곧이어 자기만의 슈퍼히어로가 등장하는 단편
소설을 싣는 사람이 되었다. 비록 코믹스 작가가 되기 전에 로버트 A.
하인라인을 비롯한 '진짜배기'들의 SF 소설을 발견해 버렸지만 말이다.
코믹스를 향한 그의 열의는 후에 《와일드 카드》*Wild Cards*(『와일드카드』
1·2, 은행나무, 2021)와 같은 슈퍼히어로 세계를 낳는 것으로 이어진다.

《와일드 카드》는 인류가 제2차 세계 대전 후 외계인이 투하한
'와일드 카드' 바이러스에 감염되어 막대한 피해를 입고, 초능력을
지닌 극소수의 돌연변이 '에이스'들과 신체가 심하게 변형된
'조커'들이 출현한다는 설정의 슈퍼히어로 세계관이다. 이 세계는

마틴이 1983년 생일 선물로『슈퍼월드』Superworld(1983년) TRPG 룰북을 받은 데서 시작되었다. 마틴은 동료 작가들과 2년간 진행한 슈퍼월드 캠페인에서 만든 캐릭터 '터틀'을 살려서 독자적인 작품을 썼는데, 이렇게 "한 캐릭터만 '구해 내는' 것은 나머지 모든 캐릭터를 버리는 것"임을 깨달았다고 한다. 마틴과 동료 작가 멜린다 스노그래스Melinda M. Snodgrass는 기존의 캠페인을 창작물을 위한 독자적인 세계로 살려 내며 와일드 카드 바이러스를 창안했다. 《와일드 카드》는 1987년부터 2019년까지 장편과 단편을 아울러 40여 편으로 이루어진, 참여한 작가는 30여 명이 넘는 메가히트작이 되었다. 이외에도《와일드 카드》시리즈는 슈퍼히어로 코믹스로 출간되고, 겁스GUPS용 TRPG 룰북으로 만들어지고, 영화 판권이 판매되고, 현재는 드라마화가 진행 중이다. 마틴의 중편 소설 「나이트플라이어」Nightflyers(1980년)를 드라마화한 바 있는 UBC는 홀루를 통해《와일드 카드》드라마를 제작할 예정이라고 2018년 말에 발표했고,《왕좌의 게임》의 인기를 이어 마블의《어벤져스》를 넘어설 마틴의 미디어 차기작으로 기대를 모으고 있다.

조지 R. R. 마틴과 함께 슈퍼히어로 시리즈인《와일드 카드》를 창안한 SF 작가 멜린다 스노그래스.

할리우드와 SF의 교두보

대학생 마틴은 명문대에서 언론학을 전공하면서도 괴물과 우주가 등장하는 소설 쓰기를 그만두지 않았다. 학업 성취도 훌륭해서 언론학 석사 과정을 최우등으로

George Raymond Richard Martin

졸업하고 인턴십을 수료했으나 막상 마틴을 기자로 채용하겠다는 곳은 나타나지 않았다. 대신 그의 소설을 사겠다는 연락이 왔다. 그의 진로를 결정지은 단편 「영웅」The Hero(1971년)은 『갤럭시』지에 실렸고, 「두 번째 종류의 고독」The Second Kind of Loneliness과 「새벽이 오면 안개는 가라앉고」With Morning Comes Mistfall는 1971년 휴고상과 네뷸러상 후보에 동시에 오르며 화려하게 거장의 데뷔를 알렸다.

마틴이 간판 작가로 들어서기 전 『아날로그』지는 명망 높은 편집장 존 W. 캠벨의 지휘 아래, SF 잡지 중에서도 가장 많은 발행 부수와 원고료를 자랑하는 곳이었다. 캠벨은 과학적 합리성과 아이디어를 중시하는 하드 SF를 추구한 사람으로, 캠벨이 발굴한 하드 SF 작가들을 "캠벨파"라고 칭할 정도였다. 그러나 캠벨 사후 『아날로그』의 편집장이 된 존 보버John Bova는 정합성을 따지기보다는 이야기 본연의 매력에 집중하는 방향으로 선회했고, 고전적이면서도 진중하고 세련된 소설을 쓰는 마틴은 바로 새로운 세대의 대표 작가가 되었다. 호러의 플롯에 SF의 매력을 얹은 「샌드킹」Sandkings(1979년)은 과학과 SF 잡지 『옴니』에서 역대 최고 인기작으로 꼽히며 휴고상과 네뷸러상을 동시에 수상했다. 「샌드킹」은 여러 앤솔러지에 거듭 게재되며 재간되었고, DC코믹스의 그래픽노블로도 만들어졌다. 또한 《환상특급》The Twilight Zone(1986~1989년)과 함께 SF 드라마의 일익을 담당했던 《외부 한계》The Outer Limits가 1995년에 리바이벌될 때 (이 드라마는 《제3의 눈》이라는 제목으로 국내에도 일부 방영되었다) 그 첫 에피소드로 선정된 작품이 바로 「샌드킹」이었다. 1980년 출간된 마틴의 또 다른 하이브리드 대표작 「나이트플라이어」는 우주선에 유령이 출몰하며 승무원이 하나씩 사망하는 이야기로, 몸을 조여 오는 공포와 그럼에도 광막한 우주로 나아가는 인간의 모습을 결합하며 『아날로그』 독자상과 로커스상을 받았다. 「나이트플라이어」는

1987년 영화로 제작되었다가, 일신하여 2018~2019년에 드라마로 방영되었다. 마틴의 중편은 원래 우주 한복판의 밀실이 된 우주선 안에서 여덟 명의 승무원이 한 명씩 죽어 나가는 이야기이나, 드라마 제작자들은 여러 시즌을 만들 분량을 확보하기 위해 등장인물을 추가했다. 그러나 첫 시즌의 흥행이 저조하여 다음 시즌은 나오지 못하게 되었다.

마틴이 TV를 보며 젖을 뗀 첫 세대라는 점을 생각하면 그가 시나리오와 대본 작업을 맡게 된 것도 이상하지 않다. 할리우드 드라마 업계에서는 마틴의 소설을 눈여겨본 연출자들과 선배 작가 할란 엘리슨이 그를 기다리고 있었다. 그리고 마틴은 특유의 강력한 친화력을 발휘해, 폐쇄적이었던 SF 팬덤과 대중적이었던 할리우드 TV 업계를 잇는 교두보가 되었다. 그는 《환상특급》의 리메이크판 제작에 착수했고, 동료 작가들을 초빙하고 그들의 소설을 각본으로 각색했으며 SF에 호의적인 제작자들과 친밀한 관계를 유지했다. 그리고 차원을 넘나드는 소녀가 주인공인 SF 드라마 〈도어웨이즈〉*Doorways*(1993년)를 궤도에 올리려 애썼다. 결국 제대로 흥행한 것은 어반 판타지 《미녀와 야수》*Beauty and the Beast*(1987~1990년)뿐이었지만 말이다. 할리우드에서 10년간 값지고 뼈아픈 경험을 쌓은 결과 마틴은 두 가지를 얻은 것으로 보인다. 《얼음과 불의 노래》 시리즈의 첫 권 『왕좌의 게임』을 쓸 시간, 그리고 소설을 드라마로 탈바꿈시키는 노하우다.

마틴은 본래 《얼음과 불의 노래》를 3부작으로 구성했다고 밝혔으나, 이 시리즈는 갈수록 복잡하고 장대한 서사를 이루는 동시에 어마어마한 인기를 얻었다. 비평적으로도 높은 평가를 받아, 시리즈 5권인 『드래곤과의 춤』*A Dance with Dragons*(2011년)은 2012년 로커스상을 수상하고 휴고상, 세계판타지상의 최종 후보에 올랐다.

HBO에서 드라마화한 《왕좌의 게임》은 첫 시즌부터 에미상 13개 부문에 후보로 올랐다. 마틴은 《왕좌의 게임》의 원작자, 각본가, 공동 총괄 프로듀서였으며, 시즌 2 〈블랙워터〉Blackwater편 시나리오로 휴고상 최우수 장편 드라마 부문을 수상했다. 드라마 종영 후에는 《와일드 카드》의 드라마 제작에 참여하고 있다. 그리고 차기 활동으로 나이지리아계 SF 및 판타지 작가 은네디 오코라포르Nnedi Okorafor의 『누가 죽음을 두려워하는가』Who Fears Death(2010년)의 드라마 제작 총괄 프로듀서를 맡으며 SF 대중화에 힘쓰고 있다.

이외에 마틴과 SF 작가 리사 터틀Lisa Tuttle이 공저한 『윈드헤이븐』 Windhaven(1981년)이 그래픽노블로 만들어졌고, 마틴이 할리우드에 갓 입성했던 1990년대에 작성한 각본에 기초한 그래픽노블 〈스타포트〉Starport가 2019년 출간되었다. 《얼음과 불의 노래》 시리즈는 『겨울의 바람』The Winds of Winter, 『봄의 꿈』A Dream of Spring으로 마무리될 예정이다.

나이지리아계 미국인 SF 작가인 은네디 오코라포르. 그의 『누가 죽음을 두려워하는가』는 2011년 세계환상문학상 최우수장편상을 수상하고, 네뷸러상 장편 소설 부문 후보에 선정되는 등 큰 화제를 모았다.

팬심을 불러일으키는 작가

마틴의 절친한 친구이자 저명한 SF 편집자 가드너 도즈와Gardner Raymond Dozois는 마틴이 모든 분야에서 "탐욕스럽게" 최고를 노린다고 평했다. 그리고 마틴은 장르에 대한 깊은 애정을 표출해 왔다. 작가 조지 거스리지George

George Raymond Richard Martin

Guthridge는 과거 직장 동료 대신 출석한 SF 컨벤션에서 우연히 마틴을 만나지 않았다면 자신은 여전히 SF를 경멸했으리라고 고백한 바 있다. 또한 마틴은 누구보다도 휴고상을 사랑하는 방법을 알아낸 사람이다. 마틴과 도즈와가 시작한 '휴고상 낙선자 파티'는 이제 세계 SF 대회의 전통으로 자리 잡았다. 2015년 휴고상이 백인 남성을 배제하고 있다며 문제를 제기하는 '새드 퍼피'들이 나타났을 때도 마틴은 발언을 마다하지 않았다. 여론전과 온라인 협박이 더해지며 '퍼피게이트'로 갈등이 격화되자 마틴은 블로그와 연설을 통해 열린 마음을 잊지 말라고 적극적으로 호소했다. 백인 남성 아닌 후보자들이 늘어난 것은 사실이지만 정말로 백인 남성들이 배제되고 있냐고, 화성인을 받아들일 줄 아는 사람들이 흑인과 아시아인을 거부하는 것은 이상한 일이라고 말이다.

마틴은 미국 뉴멕시코주 샌타페이에 거주하고 있으며, 한때 문을 닫았던 지역 명소인 '장 콕토 시네마'를 사들여 극장 주인이 되었다. 그리고 아내와 함께 야생 늑대 보호를 위한 기금을 마련하는 한편,

미국 뉴멕시코주 샌타페이에 있는 장 콕토 시네마의 모습. 조지 R. R. 마틴은 한때 폐업했던 지역 명소인 이곳을 사들여서 극장주가 되었다.

George Raymond Richard Martin

샌타페이에 있는 미국인디언예술학원에서 영화를 배우는 학생들을 위한 장학금과, 작가를 양성하는 오디세이워크숍에서 러브크래프트와 같은 호러 소설을 쓰는 수강생에게 수여하는 '미스캐토닉 장학금', 클라리온워크숍 수강생을 보조하는 '세계를 구축하는 사람을 위한 장학금' 등을 지원하며 사회 환원을 실천했다. 그리고 지금도 자신과 팬들을 위한 행사를 기획하며, "말을 걸 용기만 있다면 누구라도" 기꺼이 대화를 나누고 있다.

<div align="right">심완선</div>

조지 R. R. 마틴 George Raymond Richard Martin

1948년 9월 20일~. 미국의 작가 겸 프로듀서. 대하판타지《얼음과 불의 노래》가 HBO에서《왕좌의 게임》으로 제작되며 큰 명성을 얻었다. 그는 미국 TV의 황금기에 나고 자란 첫 세대 작가이며, 코믹스와 SF 소설에 심취해 어린 시절부터 활발히 동인 활동을 펼쳤다. 미국에서 언론학의 명문으로 꼽히는 노스웨스턴대학교에 진학한 뒤에도 꾸준히 습작을 써서 잡지에 투고했고 1971년 『갤럭시』지에 단편 「영웅」을 발표하면서 SF 작가로 정식 데뷔했다. 이후 10년 동안 SF와 판타지와 호러의 경계를 넘나들며 서정적이고도 화려한 필치의 중단편들을 발표하여 포스트뉴웨이브 시대의 대표 주자로 자리 잡았고, 1974년 「리아에게 바치는 노래」A Song For Lya로 휴고상을, 1979년 「샌드킹」으로 휴고상과 네뷸러상을 수상하며 SF계의 총아가 되었다. 1985년에는 할리우드로 진출하여《환상특급》과《미녀와 야수》등의 인기 TV 드라마의 각본가와 프로듀서로 일하는 한편 SF 앤솔러지 시리즈인《와일드 카드》의 작가이자 편집자로 활약했다. 1990년대에 할리우드의 일을 그만두고 쓰기 시작한 대하판타지 시리즈《얼음과 불의 노래》는 세계적인 베스트셀러가 되었고, 드라마《왕좌의 게임》은 원작의 음울하고 매혹적인 분위기를 고스란히 옮겨 와 에미상과 휴고상 최우수 장편 드라마 부문을 수상했다.《와일드 카드》역시 드라마 제작 중에 있으며, 은네디 오코라포르의 『누가 죽음을 두려워하는가』 드라마 제작에도 참여한다고 발표했다. 일생 장르에 공헌한 바를 인정받아 2012년에 세계판타지상의 공로상을 수상했다. 마틴이 반세기에 걸친 자신의 작가 이력을 직접 정리하고 작품을 선별하여 상세한 에세이를 추가한 『조지 R. R. 마틴 걸작선』GRRM: A Retrospective(2003년)이 2017년 국내에도 번역, 출간되었다.

코니 윌리스

로맨틱 코미디 SF의 거장

2017년 8월 국내에서 시판 중인 한 생리대에서 발암 물질 성분이
발견되었다는 기사가 나면서 큰 논란이 일었다. 이 생리대에 대한
환불과 항의가 이어지던 와중에 상황은 점입가경이 되었다. 그다음
달 10종의 유명 브랜드 제품에서 그보다 더한 발암 물질이 검출된
것이다. 식약처는 84개 생리대의 전수 조사가 다 끝나기도 전에 "평생
써도 안전하다"고 성급히 발표하면서 논란에 불을 지폈다. 2017년
10월 17일 국정 감사에서는 식약처가 이미 3월에 생리대에 발암
물질이 있다는 연구 보고를 받았지만 조치가 없었으며, 허가받은
생리대 1,000종 중 안전성·유효성 검사를 받은 것이 4종뿐이었다는
사실도 밝혀졌다. 여성의 생리의 중요성과 일상성에 대한 국가와
사회의 이해가 형편없음을 보여 주는 사건이다.

이미 2016년에 유한킴벌리가 생리대 가격을 크게 인상하면서
저소득층 소녀들이 생리대를 살 돈이 없어 학교에 가지 못하거나 신발
깔창까지 쓴다는 문제가 대두된 바 있다. 저소득층이 보다 저렴하게
쓸 수 있는 생리컵 수입과 판매는 2017년에나 겨우 논의가 되었다.
2000년대 초반 여성 단체가 생리대는 필수품이니 부가 가치세 면제
대상으로 하자는 캠페인을 진행했을 때, 재정 경제부에서 "속옷과

화장품을 면세하라는 소리"라며 저항하기도 했다. 생리에 대한 국가와 사회의 이해 부족은 어제오늘 일이 아니다.

생리가 없는 세상을 상상하다

생리대 이슈가 지속되는 동안 SF 팬 사이에서는 종종 코니 윌리스의 단편 「여왕마저도」Even the Queen (1992년)가 언급되었다. 「여왕마저도」는 여성이 생리를 하지 않아도 되는 미래 세계를 다룬 단편이다. 소설 속에서 여성들은 의약 처치를 통해 생리를 하지 않는다. 여기에 자연주의 여성 운동에 빠진 소녀가 "자연스럽게 생리를 하자"는 주장을 펴자 외할머니와 할머니, 엄마와 언니가 모두 난리가 난다. 이 신세대 소녀는 생리를 실제로 접한 뒤에야 "왜 이런 것이라고 아무도 말해 주지 않았느냐"며 때려치워 버린다. 이 소설은 생리를 하느냐 마느냐로 설전을 벌이는 가족의 소동을 통해, 여성이 겪는 생리의 고통을 노골적이고도 유쾌하게 보여 준다.

윌리스가 "왜 당신은 여성에 대한 이야기를 쓰지 않느냐"는 질문을 받고 썼다는 이 단편은 1993년에 휴고상, 네뷸러상을 비롯해 다섯 개의 상을 휩쓸었다.

로맨틱 코미디 SF의 대가인 윌리스가 여성의 이야기를 하지 않았다는 것은 좀 이상한 말이다. 윌리스는 이미 그보다 8년 전에 여성에 대한 탁월한 단편인 「사랑하는 내 딸들이여」All My Darling Daughters (1985년)를 쓴 바 있다. 한국에서도 1994년에 단편집 『세계 휴먼 SF 걸작선』에 수록되어, 제임스 팁트리 주니어의 「체체파리의 비법」과 함께 국내 팬들 사이에서 일찍부터 화제가 되었던 작품이다.

이 단편에서는 남자애들 사이에서 유전 공학으로 만든 애완동물

'타쓸'이 대유행을 한다. 남자애들은 이 애완동물을 '우리 딸'로, 자기 자신은 '아빠'로 부르며 사랑하고 귀여워한다. 이 짐승은 털북숭이에 몸이 길고 자그마한 연약한 생물로, 몸 뒤쪽에 핑크빛 구멍이 있다. 여자애들은 남자애들이 어떤 용도로 이 짐승을 쓰는지 눈치채고 불편해 한다. 하지만 주인공은 타쓸이 고통에 비명을 지르는 순간을 보기 전까지 그 의미를 깨닫지 못한다. 이 작품은 불편한 비유가 다각도로 숨어 있고, 가학적인 장면 하나 없이 충격적인 전개를 보여준다.

로맨틱 코미디 SF의 대가

코니 윌리스는 현재 가장 인기 있는 SF 작가 중 한 사람으로, 유머러스하고 유쾌한 글쓰기 스타일로 사랑받는다. 그녀의 작품 스타일은 주로 등장인물들이 정신없이 수다를 떨면서 이야기를 전개하는 방식인데, 폭풍처럼 몰아치는 수다와 유머에 빠져 있다 보면 수백 페이지짜리 이야기가 어느새 끝나고는 한다.

　　윌리스의 대표작은 국내에도 일찌감치 소개된 '옥스퍼드 시간 여행' 시리즈로, 데뷔작 「화재감시원」Fire Watch (1982년)도 이 시리즈에 속한다. 주로 옥스퍼드대학교 교수와 학생들이 역사 공부를 위해 시간 여행을 하는 내용으로, 이들은 1932년의 성가대 의상을 스케치한다든가, 중세 영어의 어미 변화를 연구하겠다든가 하는 자그마한(물론 이들에게는 세상에서 가장 중요한 문제다) 꿈을 품고 과거로 여행을 떠난다. 이 시리즈는 "시공간에는 탄력성이 있어 작은 것은 바뀌어도 큰 역사는 변화에 저항한다"는 흥미로운 설정에, 시간 여행을 한 사람은 살짝 취한 듯 정신이 오락가락한다는 '시차

증후군'이라는 설정을 더해 연신 재미있는 소동을 유발한다. 학생들이 역사를 바꾸지 않으려 조심조심하며 열심히 역사의 현장을 탐구하고, 고양이 한 마리를 구하거나 연인 한 쌍을 맺어 주려 고군분투하는 모습은 사랑스럽기만 하다.

시리즈 중 하나인 장편『개는 말할 것도 없고: 주교의 새 그루터기 실종 사건』*To Say Nothing of the Dog: or, How We Found the Bishop's Bird Stump at Last* (1997년)에서 주인공 네드는 평화로운 19세기 옥스퍼드에서 요양하려다가 한 남녀의 만남을 방해하는 바람에 제2차 세계 대전에서 연합군이 패배할 가능성을 높이게 되고, 인류를 구원할 한 쌍의 연인을 맺어 주기 위해 고군분투한다. 이 소설의 제목은 1889년 제롬 K. 제롬 Jerome Klapka Jerome이 쓴 코믹 여행기이자 세계적인 고전인 『보트 위의 세 남자, 개는 말할 것도 없고』*Three Men in a Boat (To Say Nothing of the Dog)*에서 따온 것으로, 시간 여행자들은 실제로 템스강에서 여행 중인 세 남자를 직접 목격하며 독자를 역사의 현장으로 데려간다. 또 다른 작품인『둠즈데이 북』*Doomsday Book*(1992년)의 제목은 정복왕

제2차 세계 대전 당시 독일 공군의 런던 대공습으로 연기에 휩싸인 세인트 폴 대성당. 독일의 폭격에도 큰 피해를 입지 않았던 곳으로도 유명하다. 코니 윌리스의 작품 『화재감시원』은 바로 이 시기로 시간 여행을 간 역사학도가 대성당을 지키는 화재감시원을 경험하는 내용이다.

윌리엄이 잉글랜드의 인구 통계를 담기 위해 만든 책에서 따왔다. 중세 언어를 연구할 꿈에 부풀어 여행을 떠났던 중세학과 학생 키브린이 흑사병이 창궐하는 마을에 떨어지는 바람에 질병과 사투를 벌이게 된다. 이 작품들은 모두 저자의 방대한 자료 조사와 철저하고 세심한 고증이 돋보이며, 시간 여행의 요소만 없다면 진지한 역사 소설로서도 손색이 없다. 이 시리즈는 이후 2차 대전기 영국이 배경인 연작 소설 『블랙아웃』*Blackout*(2010년), 『올클리어』*All Clear*(2010년)로 완결되었고, 두 작품은 2011년 휴고상을 수상했다.

　　로버트 하인라인, 셰익스피어, 제인 오스틴을 사랑한다고 말하는 윌리스의 작품에는 세 사람의 향취가 모두 담겨 있다. 윌리스의 소설은 하인라인처럼 유쾌하고 시원시원하며, 셰익스피어의 희극처럼 유머러스한 대화로 이야기를 전개하고, 제인 오스틴처럼 낭만적인 사랑을 그려 낸다. 윌리스는 인터뷰에서 자신이 주로 쓰는

11세기 영국의 인구, 토지 면적, 가격 등을 조사해 기록한 『둠즈데이 북』. 중 잉글랜드 동부의 베드퍼드셔 지방을 기록한 부분. 이 책에서 제목을 딴 코니 윌리스의 SF 『둠즈데이 북』은 14세기 영국의 사회상을 생동감 있게 묘사한다.

로맨틱 코미디에 대해 이렇게 말한다. "나에게, 로맨틱 코미디가 세상에 전하는 메시지는 이런 것입니다: '사랑은 긍정적인 힘이다. 어른스럽고 성숙한 사랑이란, 남을 위해 희생하며, 개인의 욕구를 명예, 용기, 의무, 가족에 우선하지 않는 것이다.' 로맨틱 코미디의 결말에서는 모든 나쁜 일들이 해결됩니다. 그 소설들은 사랑이 승리할 수 있고, 소통이 승리하고, 이해가, 연민이 승리할 수 있다고 말합니다. 가끔 세상에서는 그런 것들이 승리합니다."

이미 찾아온「여왕마저도」의 세계

소설「여왕마저도」에는 암메네롤이라는 생리 억제 약이 등장한다. 작품에서 이 약은 원래 생리를 없애려고 발명된 것이 아니라 우연히 효과가 발견된 약으로, 여성들이 결집해 남자들과 기업, 종교계의 반대와 싸워 이 약을 의약품으로 허가받았다. 어째서인지 부수 효과로 종교계가 여자를 사제로 받아들이는 일도 일어났다.

　이 소설의 상상은 허무맹랑한 것이 아니고, 사실 이제 더 이상 미래의 일도 아니다. 이미 임플라논, 미레나 등 여성의 생리를 줄이거나 멈추게 해 주는 시술이 있고, 장기 피임, 극심한 생리통, 직업상의 필요, 혹은 단순한 자신의 선택으로 시술을 받는 여성들이 있다. 논란은 있을지언정 여성이 생리를 중단할 수 있는 시대는 코앞에 와 있는 셈이다. 실제로 이 시술을 받는 이들이 가장 곤란을 겪는 점은 기술적인 문제 이전에, 산부인과를 가는 것조차 곱지 않게 보는 주변의 인식이라고 한다.「여왕마저도」의 세계에서도 여성들이 일상에서 생리를 중단하기 위해 필요했던 것은 기술 이전에 사회적 합의였다.

생리에 대해서는 여전히 "여자는 한 달에 한 번 생리한다"는 부정확한 문장 이상의 교육이 없는 편이다. 덕분에 인터넷에서는 오랫동안 "왜 여자는 생리 휴가일이 매달 변하느냐(알다시피, 변하지 않을 방법이 없다)"라는 항의가 생리 관련 기사의 베스트 댓글이기도 했다. 그렇게 한 문장만 남길 바에는 이렇게 말하는 것이 조금 더 정확하지 않을까. "여성은 일상의 10퍼센트에서 25퍼센트에 이르는 시간을 지속적으로 다량의 피를 흘리며 생활하고 있다"라고.

생리는 '마법'이나 '그날'로 표현될 만한 특별한 사건이 아니라 훨씬 더 일상적인 일이다. 평범한 일상의 문제로 다루어지지 않기 때문에 더욱 큰 불편과 고통을 동반한다.

김보영

코니 윌리스 Constance Elaine Trimmer Willis

1945년 12월 31일~ . 미국의 SF·판타지 작가. 교사로 일하며 작품을 기고하다 1982년 단편 「화재감시원」으로 휴고상과 네뷸러상을 동시 수상하며 주목받았다. 세계에서 가장 인기 있는 SF 작가 중 한 사람으로 휴고상을 11회, 네뷸러상을 7회, 로커스상을 12회 받았다. 2009년 SF·판타지 명예의 전당에 올랐고, 2011년 제28대 그랜드마스터에 선정되었다. 70이 넘은 나이에도 여전히 활발하게 작품 활동을 하고 있다.

테드 창

21세기 SF 문학계의 총아

2016년 초에 개봉한 영화 〈컨택트〉*Arrival*는 여러모로 화제가 되었다. 현재 세계 영화계에서 가장 각광받는 인물 중 하나인 드니 빌뇌브가 감독을 맡았다는 점, 그리고 시간 개념을 근본적으로 고찰하게 하는 심오한 주제로 외계인과의 접촉을 다루어 SF 영화사에 새로운 족적을 남긴 점 등이 회자된 것이다. 원래 봉준호 감독에게 먼저 연출 제의가 갔으나 제작사에서 건네준 각본이 마음에 안 들어 봉 감독이 직접 각색하려다가 스케줄 문제로 손을 뗐다는 일화도 있다.

하지만 SF 팬들은 오랫동안 기다리던 원작의 영화화가 어떤 모습의 결과물로 나왔을지 큰 관심을 기울이며 궁금해하고 기대했다. 세계 SF 문학계가 주목하며 늘 신작 발표를 고대하는 탁월한 작가의 작품이 처음 영화화되었기 때문이다. 그가 바로 〈컨택트〉의 원작인 「네 인생의 이야기」*Story of Your Life* (1998년)를 쓴 테드 창이다.

과학과 인문을 아우른 새로운 하드 SF

이 작품에서 언어학자인 주인공은 지구에 온 외계인과 소통을 계속

시도하다가 그들의 문자 체계를 깨우치게 되는데, 놀랍게도 그 안에 미래의 정보까지 담을 수 있다는 사실을 알게 된다. 단순한 예측이나 전망이 아니라 실제로 미래에 일어날 일을 미리 알 수 있는 것이다. 영화에서는 생략되었지만 원작 소설은 '페르마의 최단 시간 원리'를 포함한 여러 물리학적 원리에 상상력을 덧붙여 "미래를 동시에 본다"는 과정이 어떻게 가능한지 설득력 있게 서술한다. 주인공은 이를 통해 자신의 아이가 어떤 운명을 맞을지 알게 된다.

이 작품은 인간의 '자유 의지'에 대한 색다른 접근을 제안한다. 우리는 시간을 과거로부터 현재를 지나 미래로 흘러가는 순차적 성질로 인식하기에 원인에 따라 결과가 달라질 수 있다고, 즉 미래는 우리의 의지에 달렸다고 생각한다.

그러나 작품 속 외계인들은 과거, 현재, 미래의 모든 사건을 동시에 인식하는 것으로 암시된다. 그 모든 것에는 어떤 특정한 목적을 위해 가장 효율적으로 작동하는 우주의 원리가 깃들어 있으며, 인간의 자유 의지도 실은 그 틀에서 벗어나지 못한다고 보는 것이다.

영화 〈컨택트〉에서 주인공인 언어학자 루이스 뱅크스로 출연한 배우 에이미 애덤스.

언어 철학과 놀라운 과학적 상상이 결합되어 펼쳐지는 이 작품처럼, 과학은 물론이고 사회 과학이나 인문 과학까지 포괄하며 경계를 넘나드는 확장된 상상력을 추구하는 것이 테드 창의 특징이다. 기존의 하드 SF가 과학 기술 영역에 국한된 고난도의 묘사에 중점을 두었다면, 테드 창은 새로운 경지의 하드 SF라고 할 만한 면모를 보여 준다. 그는

Ted Chiang

때로 SF보다는 판타지에 가깝다고 할 신화나 종교의 소재까지도 자유롭게 취하면서 융합적, 또는 통합적 상상력을 전개한다. 「지옥은 신의 부재」Hell Is the Absence of God(2001년)나 「바빌론의 탑」Tower of Babylon(1990년) 등을 읽는 독자는 이제껏 접해 보지 못한 새로운 상상력의 지평을 경험한다.

SF 문학계의 보르헤스

30여 년째 작가로 활동해 오고 있지만, 테드 창은 이제껏 중단편만을 썼을 뿐 장편은 하나도 쓰지 않았다. 중단편 작품 하나하나가 매우 밀도 높은 문장과 구성들로 주제를 다루어 독자에게 하여금 깊은 사색을 요구한다는 점에서 보르헤스를 연상케 한다. 보르헤스 역시 단편 소설만을 집필했으며 본인 스스로가 장편의 서사보다는 단편을 통한 아이디어나 이미지 전달을 선호했다. 테드 창도 캐릭터와

개와 함께 산책하며 훈련시키는 사람들의 모습. 테드 창의 「소프트웨어 객체의 생애 주기」는 동물 훈련사 출신인 주인공이 개성을 가진 인공 지능을 오랫동안 돌보며 인간 사회에 적응하도록 이끄는 이야기다.

드라마 위주의 스토리텔링에는 별 관심이 없어 보이는데, 다만 중편
「소프트웨어 객체의 생애 주기」The Lifecycle of Software Objects (2010년)는
예외다. 이 작품은 동물 조련사 출신인 주인공이 인공 지능을
오랫동안 돌보면서 인간 사회에 대해 학습하고 적응하도록
도와준다는 내용이다. 여러 인공 지능이 각기 다른 개성을 지닌
캐릭터로 등장하고, 긴 세월이 흐르면서 환경에 따라 그들이 성장,
변화하는 모습도 담담하게 묘사된다. 이 작품은 '알파고'가 화제가
된 뒤로, 인공 지능의 미래 전망에 참고할 만한 현실적인 시나리오로
많이 인용되고 있다.

사실 아이디어가 빛나는 중단편들을 꾸준히 생산한 작가들은
SF 문학사에 결코 적지 않지만 테드 창처럼 폭넓은 주제 영역과
심오한 통찰이 깃든 상상력을 결합해서 계속 내보이는 경우는 드물다.
21세기 장르 문학의 특징은 SF와 판타지, 그리고 주류 문학 간의
경계가 허물어지고 있다는 점인데, 테드 창은 그런 추세를 가장 높은
수준에서 구현해 보이고 있는 작가라 해도 과언이 아니다. 그래서
그의 작품을 읽는 독자는 이른바 '과학과 인문학의 융합'이라는
슬로건에 적합할 만한 상상력의 세례를 받는다.

특이점 이후의 신인류를 전망하다

테드 창이 2000년에 『네이처』지에 발표한 「인류 과학의 진화」The
Evolution of Human Science는 단편이라기보다 엽편에 가까울 정도로 매우
짧은 소설이다. 그러나 내용만은 요즘 화두인 포스트 휴먼, 또는
특이점 이후의 신인류에 대한 고찰로서 무척 의미심장한 설정을 담고
있다.

이 작품의 배경은 우리와 같은 구인류가 도저히 따라잡을 수 없는 아득한 지적 능력을 지닌 '메타 인류'와 공존하는 미래다. 메타 인류는 생물학적으로 우리의 후예지만 두뇌에 '디지털 신경 전이'라는 기능이 있어서, 정보의 습득과 처리 등을 슈퍼컴퓨터 수준으로 할 수 있다. 세월이 갈수록 그들은 구인류와 격차를 점점 벌여 나가 결국은 문화적으로 사실상 단절되기에 이른다. 우리는 그들과 제대로 소통할 수 없을 뿐만 아니라 그들의 지식이나 기술을 이해조차 할 수 없게 되는 것이다.

특이점이라는 개념은 발명가이자 미래학자인 레이 커즈와일에 의해 널리 알려졌는데, 그는 21세기 중반이면 인간이 기계, 즉 컴퓨터와 결합하여 새로운 신인류로 거듭날 것이라고 예측하고 있다. 인간의 두뇌 정보가 디지털화하면서 의식이 사이버스페이스로 전이하는 때, 즉 특이점이 오면 인간은 영생을 누리게 된다는 과감한 주장이다. 테드 창의 단편 「인류 과학의 진화」는 바로 그러한 특이점 이후에 완전히 이질적인 존재로 갈라지는 구인류와 신인류의 행보를 매우 충격적으로 묘사했다.

사실 커즈와일의 특이점 전망에 대한 비판도 만만치 않다. 사회 문화나 과학 윤리적 문제도 있고, 기존 산업계의 보수적 관성 역시 그런 변화를 쉽사리 허용하지 않으리라는 것이다. 그렇다면 테드 창 본인은 실제로 그런 포스트 휴먼의 시대가 올 것이라 믿고 있을까? 이 질문을 테드 창이 한국에 왔을 때 사석에서 직접 한 적이 있는데, 대답은 "아니요"였다. 적어도 우리 세대가 생존해 있는 동안에는 현실로 나타나지 않을 것 같다는 답변이었다.

SF는 정체성 중 엔터테인먼트의 비중이 크지만, 시대를 폭넓은 시야로 진단하고 전망하는 독자적인 문명 비평 방법론이기도 하다. 인간의 지적 활동이 영향을 미치는 모든 영역을 유기적으로 분석하고

그 미래를 통찰하는 데 영감을 구한다면, 테드 창의 작품들에 구사된 상상력을 간과해서는 안 될 일이다.

박상준

테드 창 Ted Chiang

1967년 10월 20일~ . 미국 뉴욕주 포트제퍼슨에서 중국계 이민 2세로 태어났다. 부모는 모두 중국 본토 사람이며, 제2차 국공 내전 당시 대만으로 갔다가 다시 미국으로 이주했다. 초등학생 시절 아이작 아시모프와 아서 클라크의 SF를 탐독했으며 습작도 시작했다. 브라운대학교를 컴퓨터 과학 전공으로 졸업한 뒤, 1989년에 신인 SF 작가 양성소로 유명한 클라리온창작워크숍을 수료했다. 이때 쓴 단편 「바빌론의 탑」이 네뷸러상 수상과 동시에 휴고상 후보에도 오르면서 혜성처럼 나타난 신인 SF 작가가 되었다. 네뷸러상 역대 최연소 수상자이자 최초의 데뷔작 수상자다. 그 뒤 30년 가까운 세월 동안 내놓는 작품마다 화제에 오르고 주요 SF 문학상을 잇달아 석권하는 등, 오늘날 세계 SF 문학계에서 가장 주목받는 인물 중 하나다. 전업 작가 생활을 하지 않고 기술 문서나 매뉴얼 등을 작성하는 테크니컬 라이터로도 일하고 있다. 2009년에 부천 국제 판타스틱 영화제의 초청으로 처음 한국을 방문했고 그 뒤 두어 번 더 내한했다. 작품집 『당신 인생의 이야기』Stories of Your Life and Others(2002년)가 SF 단편집으로는 이례적으로 스테디셀러의 자리를 지키면서, SF 팬뿐만 아니라 한국의 주류 문학 독자들 상당수가 애호하는 SF 작가로 자리매김했다. 중편 「소프트웨어 객체의 생애 주기」도 단행본으로 국내에 출간되었다.

코리 닥터로우

디지털 감시 사회를 향한 경고

2016년 2월 23일 오후 6시 50분, 정의화 당시 국회 의장은 '국가 비상 상황'을 선언하고 15년간 거부되었던 테러 방지법을 국회 본회의에 직권 상정했다. 이 법안은 대對테러센터 밑에서 국가정보원이 테러 예방을 명목으로 국민의 통신과 금융 정보를 영장 없이 수집할 수 있도록 허용했다. 이 법의 통과를 막기 위해 이날 오후 7시 5분, 더불어민주당의 김광진 의원이 5시간 34분의 토론을 개시한 이후로 세계 최장 기록인 192시간의 필리버스터가 펼쳐졌다. 민주주의와 개인의 인권, 헌법에 대한 현직 정치인과 전문가의 무제한 연설이 전국에 생방송되었다.

그 와중에 SF 팬들의 기억에 남는 사건이 있었다. 필리버스터 4일째인 26일, 11번째 발언자인 정의당의 서기호 의원이 품에서 책 한 권을 꺼내 읽기 시작한 것이다. 한국에 소개된 지 몇 달 안 되었던 코리 닥터로우의 SF 소설 『리틀 브라더』*Little Brother*(2008년)였다.

이를 본 SF 팬들은 신이 나서 트위터로 닥터로우에게 멘션을 날렸고, 작가는 놀라 "지금 한국에서 무슨 일이 났느냐"고 물었다. 그는 잽싸게 정보를 수집해 몇 분 만에 자신이 공동 편집자로 있는 블로그에 기사를 올렸다. 이 블로그는 단순한 개인 블로그가 아니라

월 방문자가 수백만 명에 달하는, 『뉴욕 타임스』보다 영향력이 크다고 알려진 세계 10대 블로그 '보잉보잉'Boing Boing이었다. 서 의원이 책 한 권을 꺼내 든 순간 연쇄 반응이 일어나 필리버스터가 실시간으로 전 세계에 소개된 셈이다. 그 자체로 SF적인 사건이었다.

오웰이 상상하지 못한 감시 국가

『리틀 브라더』는 정확히 테러 방지법이 시행된 근미래의 미국을 배경으로 하는 SF 소설이다. 샌프란시스코에 테러가 일어나자 학교를 땡땡이친 10대 아이들이 테러 용의자로 붙잡혀 고초를 겪는다.

　　짐작하시다시피, 『리틀 브라더』라는 제목은 조지 오웰의 소설 『1984』에 등장하는 전체주의 감시자 '빅 브라더'에서 따온 것이다. 『1984』에는 집집마다 걸린 빅 브라더의 초상화에 감시 카메라가 붙어 있다는 설정이 있는데, 지금은 국가가 그런 수고를 할 필요도 없다. 우리 모두가 카메라가 달려 있고 무제한 인터넷망이 연결된 노트북과

2016년 2월 26일 한국 국회 본회의장에서 테러 방지법 제정을 막기 위해 진행된 필리버스터 중 서기호 정의당 의원이 『리틀 브라더』를 읽는 장면을 소개하는 코리 닥터로우의 블로그 '보잉보잉'.

스마트폰에 모든 개인 정보를 직접 입력하고 있지 않은가. 감시 국가는 오웰이 전혀 상상하지 못한 형태로 현실이 된 셈이다.

재미있는 점은 많은 한국인이 이 책을 읽고 "한국의 현재를 다룬 사회 소설"로 느꼈다는 것이다. 저자가 쓴 한국어판 서문은 다음과 같이 시작한다. "서구에 사는 저 같은 사람들에게 한국은 100메가 광케이블과 PC방, 프로게이머가 넘치는 약속의 땅입니다. 한국은 인터넷으로 연결된 미래를 서구보다 앞서 나갔지만, 그와 동시에 디스토피아적인 감시 역시 선두에 있습니다."

서구의 SF가 한국에서 현실이 되다

다원화된 세상에서 기술은 고르게 발달하지 않는다. 인터넷망이라는 면에서 한국은 미래에 먼저 와 있다. 그리고 그에 따른 명암을 모두 갖고 있다. 흔히 말하기를 한국의 도시는 20세기의 SF 작가들이 상상한 사이버펑크 SF에 가장 가까운 모습을 하고 있다. 국가보다 강력한 기업, 가치관의 붕괴, 고층 빌딩과 네온사인, 고도로 발달한 정보 통신 기술과 해킹 전쟁, 가짜 뉴스의 남발, 무분별한 사이버 폭력과 개인에 대한 인신공격. 세계 최고의 인터넷 속도와 보급률, 스마트폰 보급률을 자랑하는 국가에서 정부와 기업의 시민 감시는 너무나 쉽다. 개인 정보는 네트워크를 통해 무제한으로 유출된다. 가짜 뉴스를 퍼뜨리고 정보를 오염시키는 것도 비할 수 없이 쉽다.

2017년 8월 국정원개혁발전위 산하 적폐청산TF는 국정원 심리전단 소속 직원이 2009~2012년에 민간인 댓글팀을 운영한 정황을 밝혔다. 이들은 대부분의 주요 포털이나 커뮤니티에서 정부의 입맛에 맞지 않는 정당, 언론, 노조, 법관까지 비난하는 여론전을

벌였다. 2009년 용산 참사의 철거민을 비하하는 내용을 퍼뜨리는가 하면, 노무현 대통령 사후 그를 비방하는 내용을 대량으로 인터넷에 올리거나 검색어 순위도 조작했던 것으로 보인다.

대북 방첩 활동이라는 국정원의 해명과는 달리 이들은 북한과 무관한 4대강 사업을 옹호하거나 당시의 정치 현안 대부분에 관여했을 뿐 아니라, 전라도와 야당 정치인, 여성 연예인에 대한 혐오 발언까지 일삼았다. 제18대 대통령 선거 당시에는 박근혜 후보를 옹호하고 문재인 후보를 비방하는 글을 다수 올리며 개입한 정황이 드러났다. 장강명의 소설 『댓글부대』(2015년) 안에서는 하청을 받은 작은 민간 업체가 고작 세 명으로 게시판을 교묘히 도배하며 정부에 비판적인 인터넷 커뮤니티들을 하나하나 무너뜨린다. 이 소설은 한국에서는 사회 소설이다. 하지만 배경 설명 없이 외국에 소개되었다면 SF로 분류되지 않았을까?

디지털 감시 사회에 디지털 기술로 맞서다

하지만 닥터로우가 그리는 세상은 『1984』처럼 암울한 디스토피아가 아니다. 이 책의 서문은 다음과 같이 끝난다. "이 책은 컴퓨터가 우리를 어떻게 감시할 수 있는지 경고하는 책이 아니라, 어떻게 하면 컴퓨터가 우리를 자유롭게 해 줄 수 있을지에 대해 묻는 책입니다."

그렇다. 이 책은 그냥 소설이 아니라 실용서이자 지침서다. 국가가 국민을 통제하고 감시하려 들 때, 권력도 돈도 없고 가진 것은 달랑 컴퓨터 하나뿐인 개인이 자유와 사생활을 지키기 위해 무엇을 해야 하는지 꼼꼼히도 소개한다. 이 소설에 등장하는 기술은 실제 기술이고 등장하는 단체나 협회, 웹사이트도 현존한다. 웹캠에

스티커를 붙이는 간단한 팁부터 두루마리 휴지와 LED전구로 간이 몰카 탐지기를 만드는 법, 게임기 엑스박스를 보안 컴퓨터로 만드는 법, 그 외 해커가 현장에서 쓰는 팁이 줄줄이 소개된다.

소설은 왜 테러 방지법이 실패할 수밖에 없는가를 '허위 양성 반응의 역설'이라는 수학 이론으로 설명한다. 이는 찾아내야 할 것의 수가 극히 작을 때 일어나는 역설이다. 테러 분자가 한국에 100만 명에 하나 있다고 가정하고, 99퍼센트의 정확도를 가진 테러 감지기가 있다고 가정하자. 이 감지기가 100만 명을 검사하면 한 명이 아닌 1만 명의 테러 분자를 찾아낸다. 99퍼센트 정확한 감지기가 99퍼센트 틀린 결과를 내는 셈이다. 5,000만 명이라면 50만 명의 테러 분자를 찾게 된다. 이미 우리가 근현대사에서 넘치도록 체험한 일이기도 하다. '종북 좌파'를 색출하려는 국가의 시도는 효용성 없이 시민에 대한 통제와 억압만 가져왔다.

소설은 또한 닥터로우의 삶을 그대로 반영한다. 그는 시민 활동가이자 자유 저작권 운동가로, 디지털 권리 옹호에 앞장서는 시민 단체인 전자프런티어재단EFF의 유럽 지역 사무장을 역임하기도 했다. 그는 디지털 감시의 위험을 누구보다 격렬히 경고하는 것과 동시에, 디지털 정보가 개인을 자유롭게 한다고 믿는다.

『리틀 브라더』의 혁명 주체는 10대들이다. "돈은 없지만 시간은 많은 아이들의 능력을 결코 과소평가하지 말라"는 명제 아래, 이들은 컴퓨터 한 대만 들고 정부와 맞짱을 뜬다. 테러 방지법에 대항해 거리로 뛰쳐나온 아이들의 구호는 "25세 이상은 아무도 믿지 마!"이다. 이 문구는 정치적인 히피인 이피Yippie들의 베트남전 반대 시위 구호인 "30세 이상은 아무도 믿지 마!"를 계승한 것이다.

『리틀 브라더』의 속편『홈랜드』Homeland (2013년)에서 성인이 된 마커스는 더 힘든 세상에서 산다. 캘리포니아는 파산했고 마커스는

학자금 대출 빚에 시달리느니 대학을 포기한다. 그러다 학자금
대출에 관련된 정부와 기업의 추한 거래를 알게 된다. 더 좋은 직업을
얻기 위해 학위를 산 학생들은 도리어 가난해지고 그 돈은 엉뚱한
이들의 배를 불리는 데 쓰인다. 지식은 청년의 인생을 담보로 비싸게
강매되는 것이 아니라 널리 공개되어야 한다고 믿는 저자의 신념을
엿볼 수 있는 동시에, 정확히 한국의 현재를 연상케 한다.

인터넷 사회의 명암을 생각하다

국가 안보는 개인의 자유에 우선하는가? 위협적인 적 앞에 국론은
통일되어야 할까? 소설 속의 마커스는 "국가의 일은 국론 통합이
아니라 반론을 허용하는 것"이라며 저항한다.
　　2017년 5월 12일 전후로 약 150개국에서 20만 건 이상의 공격을
벌인 랜섬웨어 '워너크라이'는 본래 미 국가안보국NSA의 해킹툴로,
이를 해커들이 훔쳐 유포했다. 닥터로우는 국가가 안보를 위해 쓰는
도구는 간단히 유출되어 오히려 안보를 위협한다고 경고했는데, 이

<div style="writing-mode: vertical">미국의 컴퓨터 프로그래머이자 인터넷 활동가
해런 슈워츠.</div>

Cory Efram Doctorow

경고가 그대로 구현된 사례다. 이번에 그 확산을 막은 것이 22세인 익명의 젊은이였다는 점 또한 그의 소설을 연상시킨다.

『홈랜드』 추천사에는 애런 슈워츠 Aaron Hillel Swartz의 이름이 보인다. 그는 14세에 블로그의 전신인 RSS 제작에 참여했고, 15세에 특정 조건에서 저작물 배포를 허락하는 크리에이티브 커먼스 라이선스CCL 활동을 했으며 시사 사이트 레딧Reddit의 공동 설립자이기도 한 천재 해커였다. 그는 학술 정보가 무료로 공개되어야 한다는 신념하에 저널 웹사이트 JSTOR를 해킹했다가 35년 이상의 징역을 살 수도 있는 중죄로 기소되었고, 26세에 자살했다. 추천사에서 그는 정부가 영장 없이 웹사이트를 검열하는 법을 몰래 통과시키려 했던 사건을, 온라인에 알려 막은 일을 언급한다.

닥터로우가 친구이자 동료로 등장하는 다큐멘터리 안에서, 애런 슈워츠는 말한다. "두 개의 대립되는 시각이 있어요. 인터넷이 자유와 인권을 선사했다는 시각, 인터넷 감시 때문에 통제가 심해졌다는 시각. 인터넷은 둘 다 가지고 있어요. 앞으로 어떻게 전개될지는 우리가 선택하는 것이죠."

김보영

코리 닥터로우 Cory Efram Doctorow

1971년 7월 17일~ . 캐나다 출신의 자유 저작권 운동가이자 SF 작가. 검색 엔진 테크노라티가 선정한 '전 세계에서 가장 인기 있는 블로그'인 '보잉보잉'의 공동 편집자이며, 여러 매체에 기고하고 있다. 표현의 자유와 저작물의 자유로운 사용, 프라이버시 보호, 정보 투명성을 위해 싸우는 활동가이기도 하다. 2007년 『포브스』지가 세계 경제 포럼의 젊은 리더 중 하나로 선정했다. 1998년부터 소설을 발표해 왔고 존 캠벨상, 로커스상, 캐나다의 선버스트상 등을 수상했으며 최고의 논쟁적인 작품에 수상하는 프로메테우스상의 최다 수상자 중 한 명이다. 『리틀 브라더』는 2008년 휴고상, 네뷸러상, 선버스트상, 로커스상 후보에 올랐고, 다수의 상을 수상했다.

류츠신

중국 SF 굴기의 시작

2015년 겨울, 버락 오바마 당시 미국 대통령은 하와이에서 휴가를 보내며 중국 SF 소설을 읽었다. 바로 그해 여름에 영미권에서 가장 권위 있는 SF 문학상인 휴고상을 수상한 류츠신의 『삼체』三体(2007년)였다. 아시아 언어로 집필된 작품이 영어로 번역 출간되어 휴고상을 받은 것은 최초의 일이었다. 오바마는 2016년 가을에는 중국 베이징에서 열린 글로벌 교육 정상 회의GES에 전직 대통령 자격으로 참석했다가 류츠신을 만나서 그의 차기작에 대해 질문하고 책에 서명도 받았다.

중국 영화 산업의 동향을 전하는 미국 매체인 『차이나 필름 인사이더』는 2016년에 주목할 만한 기사를 냈다. 중국의 대표적인 문화 수출 상품은 그동안 '쿵푸'였지만 이제는 'SF'로 옮겨 가고 있다는 내용이었다. 류츠신에 이어 하오징팡郝景芳이 휴고상을 수상하는 등 중국 SF 문학이 세계적으로 주목받고 있고, 중국 영화계는 탄탄한 자본력을 바탕으로 대작 SF 영화 제작에 속속 나서고 있다. 생각보다 빠른 시일 안에 할리우드산 못지않은 중국 SF 영화들이 극장에 걸릴지도 모른다. 바야흐로 중국 SF 굴기崛起가 시작된 것이다.

SF로 접근한 중국 현대사

류츠신의『삼체』에는 문화 대혁명 시절에 참혹하게 부모를 잃고
오지로 '하방'下放될 처지에 놓인 젊은 여성 과학자 예원제가 등장한다.
그러나 그는 천재적인 재능을 지녔기에 특별 조치로 구제되고, 대신
비밀리에 건설된 전파 망원경 관측 기지에서 연구에 몰두하게 된다.
1970년대 당시 중국 정부는 미국과 소련 등 세계 강국들이 외계의
지적 생명체를 찾는 천문학 연구에 투자하는 모습을 보고 중국
사회주의의 위대한 이념을 우주에도 전파해야 한다며 똑같은 분야에
연구 투자를 하기로 결정한 것이다. 그곳에서 예원제는 외계인이 보낸
전파 신호를 포착하고 그에 담긴 메시지를 해독하기에 이른다. 그
내용은 놀랍게도 "우주에서 당신들의 존재를 숨겨라!"라는 것이었다.
그러나 문화 대혁명을 겪으며 뼛속 깊이 인간에 대한 환멸을 느낀
그녀는 의외의 행보를 보인다.

　　세월이 흘러 21세기의 중국에서는 과학자들 사이에 기묘한
사건이 연이어 벌어지더니, 외계인이 지구를 향해 침공해 오고

1967년 중국 상하이에서 마오쩌둥의 초상화를 들고
문화 대혁명을 지지하는 군중.『삼체』는 문화 대혁명
시기를 배경으로 중국 사회주의의 위대함을 우주까지
전파하기 위해 연구하다가, 외계인이 보낸 전파
신호를 포착한 젊은 여성 과학자의 이야기다.

劉慈欣

358

있다는 충격적인 사실이 드러난다. 중국 정부를 비롯한 세계 각국은
전 지구적인 노력을 기울여 이에 대비하려 하지만, 이미 외계인은
양자 물리학을 이용한 압도적인 과학 기술로 지구 전체의 동향을
실시간으로 감시하고 있었다. 게다가 외계인의 지구 정복을 지지하는
지구인들의 비밀 결사까지 이미 각계에 침투하여 조직적 활동을
벌이고 있다. 외계인의 우주 함대가 시시각각 지구를 향해 날아오는
동안, 지구인들은 역사상 유례가 없는 대격변을 연달아 경험한다.

세계가 주목하게 된 중국 SF

현재 전 세계 최다 발행 부수를 자랑하는 SF 잡지는 중국의
『과환세계』科幻世界다. 1979년에 창간된 이 잡지는 현재 매월 13만
부가량을 발행하고 있으며, 한창때에는 30만 부까지도 유통된 기록이
있다.

　　서양에서는 『해저 2만 리』, 『지구에서 달까지』 등을 쓴 프랑스의
쥘 베른과 『우주 전쟁』, 『타임머신』의 작가인 영국의 H. G. 웰스가
SF 장르의 선구자로 기억되고 있다. 서구 열강들과 일본에게 극심한
압박을 받던 19세기 말에 중국(청나라)의 지식인들은 과학 기술력을
키워야 한다고 자각하는 동시에 과학 계몽 수단의 하나로 SF라는
장르도 알고 있었다. 당대의 대표적인 문학가이자 사상가인 루쉰은
직접 쥘 베른의 소설을 번역하기도 했다. 이렇듯 중국에 SF가 소개된
역사는 결코 짧지 않으며 20세기 들어서도 중국공산당의 정책적
지원이 어느 정도 뒷받침되어 문학계에서 SF는 일정한 지분을 계속
누려 왔다. 이러한 흐름의 연장에서 등장한 류츠신은 서양의 어떤
SF와 비교해도 뒤지지 않을 놀라운 상상력을 담은 작품을 선보이며

중국 SF의 저력을 드러냈다. 국내에도 소개된 그의 『삼체』 3부작은
기본적으로 과학 기술적 상상력에 중점을 두는 하드 SF지만 동시에
사회 과학적, 인문학적 묘사나 서술의 치밀함도 감탄스럽다. 게다가
작품 전반에 짙게 배어 있는 '중국'이라는 향이 강렬하여, 기존의
서구권이나 일본 SF 콘텐츠에 익숙한 사람이라면 또 다른 개성을
감지할 수 있을 것이다.

SF, 동아시아 그리고 한국

류츠신을 세계 SF계에 화려하게 등장시킨 일등 공신으로 번역가인
켄 리우Ken Liu를 언급하지 않을 수 없다. 간쑤성 란저우시에서 태어나
11세 때 미국으로 이민한 리우는 중국어와 영어를 모두 능숙하게
구사할 뿐만 아니라 그 자신도 휴고상을 수상한, 빼어난 SF 작가다.
게다가 하버드대학교에서 영문학을 공부하고 같은 대학 로스쿨을
졸업한 뒤 공학 분야의 변호사로 활동하는 등 다양한 분야에 깊고도
넓은 지식과 안목을 지녀서 SF 번역가로서는 더할 나위 없는 자격을
갖추었다. 2016년 8월 헬싱키에서 열린 제75차 세계 SF 대회에서,
그리고 그해 11월 베이징의 중국SF성운상 시상식에서 켄 리우를 직접
만날 기회가 있었는데, 자신이 작가보다 번역가로서 더 평가받는
현실에 아쉬움을 느끼면서도, 중국과 미국을 오가며 양국 SF 문학계의
가교 역할로 여전히 정신없이 바쁜 나날을 보내고 있었다.
　　중국은 2015년 류츠신의 휴고상 수상을 기점으로 그 이후를
중국 SF의 본격적인 세계 진출 시기로 간주하고 있다. 중국SF성운상은
'중국어로 쓰여진 세계의 모든 SF'를 대상으로 삼는데, 2016년
시상식에 내걸린 구호는 "세계로 향하는 중국 SF"였다. 2016년에

휴고상 단편 부문을 수상하여 중국에 2년 연속 휴고상을 안긴 하오징팡은 30대 초반의 여성 작가로서 중국 SF 작가군의 두터운 저변을 보여 주는 상징적인 인물이다.

중국 SF는 이미 『과환세계』 외에도 몇몇 독립적인 미디어 집단들이 할거하면서 긍정적인 내부 경쟁 체제를 이루고 있다. 베이징의 미디어 집단인 '미래사무관리국'FAA은 『부존재일보』不存在日報라는 온라인 매체를 통해 한국의 『거울』 웹진과 양국의 단편 SF를 매달 한 편씩 교환 소개하는 프로젝트를 2016년부터 1년 여에 걸쳐 진행했으며, 쓰촨성 청두시가 근거지인 『과환세계』 역시 한국 SF의 번역 소개에 관심을 갖고 교류를 진행하고 있다.

중국 SF가 세계로 진출하면서 SF와 결합된 동아시아의 전통 문화 콘텐츠들도 자연스럽게 더 많은 주목을 받고 있다. 그 과정에서 한국 SF 작가들의 단편 소설이 영어로 번역 출간되고, 김보영의 작품이 미국 대형 출판사에서 번역 출간될 예정이며, 게재되면 휴고상 후보에 오를 자격이 주어지는 『클락스월드 매거진』에 한국 SF 단편들이 게재되는 등 한국의 SF에 대한 영미권의 관심도 이미 현재 진행형이다. 그런데 이런 추세는 길고 넓은 시야로 바라볼 필요가

2017년 헬싱키 세계 SF 대회의 휴고상 시상식에서 연설하는 중국계 미국인 SF 작가이자 번역가 켄 리우. 그는 류츠신의 『삼체』를 영문 번역한 뛰어난 번역가인 동시에, 단편 「종이 동물원」으로 휴고상, 네뷸러상, 세계판타지상을 석권한 빼어난 SF 작가다.

있다. 사실 영미권의 SF 문학계에서는 세계의 패권 국가가 된 미래의
중국을 묘사한 SF들이 진작부터 꾸준히 생산되었다. 그리고 그중에는
미래의 한국이 사실상 중국의 영향권 안에 종속된 상황을 그린 작품도
있었다. 이제 중국 SF의 본격적인 세계 진출이 가시화된 상황에서,
머잖아 할리우드 슈퍼히어로 대신에 중국의 전통 설화나 기담의
주인공들이 스크린을 채울 날이 올지도 모른다. 결국 문화적 열강들의
틈바구니 사이에서 어떻게 독자적인 정체성을 계속 살려 나갈지
모색하는 것이 우리의 과제가 될 것이다.

박상준

류츠신 劉慈欣

1963년 6월 23일~ . 중국 산시성 양취안시에서 태어났다. 아버지는 광산 기술자였고 어머니는 교사였다. 문
화 대혁명의 여파로 어린 시절에는 조상들이 살던 허난성 뤄산현에서 한동안 지냈다. 화베이수리수력대학교를
졸업하고 발전소의 컴퓨터 기술자로 일했는데, 본인의 말에 따르면 직장이 깊은 산속이라서 일찍 해가 졌고 퇴
근 뒤 기숙사 생활의 무료함을 달래려 마작을 즐겼다고 한다. 그러던 어느 날 큰돈을 잃고는 "계속 이렇게 살 건
가?"라는 생각을 한 끝에 소설을 쓰기 시작했다. 사실 그는 중학생 때부터 소설 습작을 했으며 쥘 베른의 『지구
속 여행』Voyage au centre de la Terre이나 아서 클라크의 『2001 스페이스 오디세이』와 같은 작품을 통해 SF에
입문했다. 1999년에 단편 「고래의 노래」鯨歌를 잡지 『과환세계』에 발표하면서 SF 작가로 데뷔했으며 이 해부
터 8년 연속으로 『과환세계』에서 수여하는 SF 문학상인 은하상을 수상하는 대기록을 세우면서 단숨에 중국 SF
대표 작가로 떠올랐다. 2006년부터 『과환세계』에 연재를 시작한 장편 소설 『삼체』는 2008년에 단행본으로 출
간되었으며 후속편인 『삼체: 암흑의 숲』黑暗森林(2008년)과 『삼체: 사신의 영생』死神永生(2010년)까지 이
어졌다. 《지구의 과거》 3부작으로 일컬어지는 이 작품들은 대단한 인기를 끌어 수백만 부가 판매되었고 영어로
도 번역되어 1부가 영미권 SF계에서 가장 권위 있는 휴고상 장편 부문을 수상했고 후속편들도 후보에 올랐다.
『삼체』는 일찌감치 영화로 제작 중이나 프로덕션 과정에 문제가 생겨 아직 완성되지 않았다. 한편 그 사이에 그
의 단편을 각색한 〈유랑지구〉流浪地球(2019년)는 중국 영화사상 역대 흥행 성적 2위를 기록하는 대성공을 거
두어 본격적인 중국산 SF 영화의 전성기를 알렸다.

劉慈欣

후기

이 책은 2017년 3월부터 매주 토요일자 『한국일보』에 「SF, 미래에서 온 이야기」라는 이름으로 총 50회를 연재한 글들을 묶은 것이다. 당시 기획취재부장을 맡고 있던 김희원 기자가 처음 기획하고 집필을 부탁했는데, 혼자서 매주 쓰기가 버겁기도 하고 필진도 다양하게 꾸리는 것이 좋다고 생각하여 김보영 작가를 공동 필자로 추천했다. 연재가 끝나갈 즈음에는 김보영 작가가 바쁜 스케줄로 인해 더 이상 집필하기가 곤란한 상황이 되어 그 자리를 심완선 SF 평론가가 받아 주었다. 이런 연유로 세 명의 필자가 이 책에 실린 50편의 글을 쓰게 되었다.

사실 중앙 일간지에서 주말마다 한 면을 통째로 할애하여 SF를 소개하는 장기 기획은, 한국 언론사상 초유의 일이었다. 그런 만큼 소설뿐만 아니라 영화나 만화 등 다양한 분야의 창작자들을 골고루 소개하여, 독자가 SF라는 장르를 통시적으로 인식하고 이해하는 데 최대한 도움을 주고자 애썼다.

신문 연재 당시에는 시의성 있는 내용들이 반영되는 경우가 상당히 있었으나 이번에 단행본으로 내면서 그런 부분들은 수정,

보완했다. 그 사이에 작고한 작가들이 있고, 연재 시에 언급한 이슈나 사건들이 그 뒤에 다른 양상으로 귀결되기도 했다. 단행본은 긴 호흡으로 독자와 만나게 되므로 가급적 역사적 사실로 남을 내용들 위주로 고쳤다. 또 설명이 미흡하다고 판단되어 내용을 추가 또는 삽입한 부분도 적지 않다.

단행본 출간 제의는 연재가 끝나기 전에 받아서 미리 준비를 할 수 있었으나 나의 게으름 때문에 예정보다 많이 늦어졌다. 다른 두 필자와 출판사에 누를 끼쳐 몹시 죄송한 마음이다.

하루가 다르게 변하는 과학 기술 환경은 긍정적인 혜택 못지않게 문명에 드리우는 그림자도 짙다. 이에 현명히 대응하기 위해서는 우선 개개인의 시야가 시공간적으로 확장되어야 한다.

미래학자 앨빈 토플러는 바로 그런 관점에서 미래를 위해 아이들에게 SF를 읽혀야 한다고 역설했다. 이제는 어른들도 SF의 다양한 미래 시나리오들을 접하고 반면교사로 삼아야 할 시대가 되었다. 이 책이 근미래와 다음 세대를 위한 통찰을 제공하는 데 조금이나마 기여하기를 바라는 마음 간절하다.

이 자리를 빌려 김희원 기자께 다시 한번 감사의 뜻을 전한다. 신문에 연재를 하고 마침내 이 책이 나오기까지의 그 모든 과정은 김희원 기자의 아이디어에서 비롯되었다.

이 책에 실린 내용에 오류가 있다면 전적으로 필자의 불찰이다. 독자 여러분의 따가운 질정을 바란다.

박상준

사사롭게 아끼는 SF의 이름들

김보영

1 **바람계곡의 나우시카** 미야자키 하야오
오늘날의 지브리가 있게 한 다시없는 명작. 애니메이션과 만화책 모두 추천한다. 모든 장면마다 자연과 인간의 조화, 생태계와 인간의 생명력과 강인함에 대해 깊이 사고하게 한다. 또한 강하면서도 너그러움과 따듯함을 갖춘 영웅상을 통해, 강함과 자비는 서로 배척되지 않는 미덕임도 알게 해 준다. 캐릭터 조형과 세계 조형 모두 완벽하다. 존경밖에 바칠 것이 없다.

2 **불새** 데즈카 오사무
데즈카 오사무의 생명 찬가 대서사시. 영생을 준다는 불새의 전설을 배경으로, 인류의 탄생과 인류의 멸망의 두 이야기를 첫 에피소드로 하여 둘이 서로 이어진다. 그리고 과거의 이야기는 시간순으로, 미래의 이야기는 역순으로 전개하며 두 세계가 점점 가까워진다. 끝도 시작도 없이 이어지는 우주 안에서 짧은 생을 산다는 것이 무엇인지 생각하게 한다. 매 에피소드마다 보여 주는 전복적인 상상력이며 깊이 있는 철학은 지금 보아도 감탄스럽다.

3 **건담 오리진** 도미노 요시유키·야스히코 요시카즈
'퍼스트 건담'(〈기동전사 건담〉)이 지금 보기에는 좀 오래되었다 싶으면 야스히코 요시카즈가 현대적으로 재해석하고 다시 그린 〈건담 오리진〉을 보자. 우주 식민지와 지구인의 갈등, 우주로 진출한 소년 소녀의 성장과 신인류의 탄생, 무수한 후대 창작자들의 상상을 폭발시킨 작품. 전설로 남는 작품에는 이유가 있다.

4 로봇 시리즈(강철도시 외) 아이작 아시모프

아시모프의 로봇의 매력이라면, 매력적인 로봇을 그리고자 하는 창작자들이 쉽게 빠지는 오류, 말하자면 결국 로봇이 인간에 가까워져 버리는, 그 수렁에 절대로 빠지지 않는다는 점이다. 아시모프의 로봇은 인간과 완전히 다른 방식으로 사고하고 행동하고, 결코 그 선을 넘어오지 않기에 매력적이다. 3원칙을 절대적으로 지키는 로봇들은 신념을 절대적으로 지키는 고결한 성자를 연상시킨다. 논리적인 추론을 좋아하는 아시모프의 장기가 가장 잘 발휘된 작품이기도 하다.

5 와일드 시드 옥타비아 버틀러

수탈당하는 나라의 수탈당하는 여성이 파괴적인 능력을 가진 괴물 앞에 서서 버텨 내도록 하는 무기는 단 하나 그 생명력뿐이다. 이 위대한 여성은 수난을 온몸으로 받아들이며 자손을 낳고 가족을 이루고, 길고 긴 역사를 단지 생존해 내는 것으로 저항한다. 아프리카의 역사와 흑인의 역사, 그리고 여성의 역사를 함께 읽어 낼 수 있는 장대한 작품이다.

6 앰버 연대기 로저 젤라즈니

뉴웨이브 시대를 이끌었던 낭만파 작가 로저 젤라즈니의 환상 대서사시. 우리가 살고 있는 이 우주는 이데아의 그림자일 뿐이며 기실 진정한 이데아의 세계가 있고, 그 세계를 본뜬 수많은 평행 우주가 있고 그 세계들이 우리가 얼핏얼핏 아는 신화의 세계들이라는 가정하에 온갖 신화적인 인물들이 등장하여 왕좌의 게임을 펼친다. 젤라즈니는 언제나 초인적인 인물을 그리지만 결코 과하지 않다.

7 샌드맨 닐 게이먼

여기에 D로 시작하는 영원 일족이 있다. 이들의 이름은 꿈Dream, 죽음Death, 욕망Desire, 분열Delirium, 절망Despair, 운명Destiny, 파괴Destruction다. 인간이 이들을 모두 저주하면서도 사랑해 마지않듯이, 이들은 모두 잔인하며 또한 자비롭다. 닐 게이먼은 '꿈'을 주인공으로 추상성의 인격화라는 상상을 마음껏 펼쳐 낸다. 예술에 가까운 그림은 덤.

8 이갈리아의 딸들 게르 브란텐베르그

이 책의 제목에서 파생된 욕설이, 한국에서 어떻게 여성을 멸시하고 조롱하는 데에 쓰이고 있는가를 생각해 보면 현실은 환상보다 늘 더 잔혹하다. 여성에게는 코믹 소설이고 남성에게는 공포 소설이라는 평가처럼, 남성과 여성의 역할을 역전시켜 보는 것만으로도 우리가 얼마나 기괴하고 불편한 세계에서 살고 있는가를 느끼게 한다. 이 소설의 백미는 마지막에 주인공이 세계를 역전시킨 이야기를 쓰기 시작하는 장면이다. 역할을 재역전시키자 "너무 과하지 않나" 싶은 모든 것들이 평범해진다.

9 태평양 횡단 특급 듀나

아무도 평론해 주지 않고 아무도 지면을 주지 않고 아무도 SF를 쓰지 않았던 한국에서 듀나는 홀로, 시대를 20년은 앞선 작품을 썼다. 모든 좋은 작품이 그렇듯이 듀나의 작품도 시대를 타지 않는다.

10 여성작가 SF단편모음집 여러 작가들

"여성 작가들은 여성적이지 않으며, 여자다운 글을 쓰지 않는다. 자기 자신다운 글을 쓸 뿐이다"라는 출판사 서평 그대로, "여성이면 자격이 된다"라는 말에 여성들은 아무것에도 얽매이지 않고 마음껏 자신의 역량을 발휘했다. 여성들이 자신이 원하는 자신의 서사를 말하는 것이 바로 페미니즘임을 생각하게 하는 작품집이기도 하다. 거의 모든 작품이 뛰어나다. 2018년 SF어워드 수상작(아밀의 「로드킬」)과 2019년 『클락스월드 매거진』 수록작(남유하의 「국립존엄보장센터」)이 들어 있다.

박상준

1 라마와의 랑데부 아서 C. 클라크

이 작품은 독자가 상식 수준의 과학 지식만으로도 놀라운 과학적 상상을 경험한다는 점에서 흔히 '하드 SF의 교과서'로 불리지만, 이분법적 흑백 논리의 가치관을 성찰하게 하는 세계관도 그에 못지않게 훌륭하다. 물론 아서 클라크 특유의 우주를 향한 원초적 동경 및 여러 아이디어의 향연도 빼놓을 수 없다. 클라크는 SF 문학사상 기억할 만한 걸작을 여러 편 남겼지만 SF에 입문하는 독자를 위한 이상적인 선택이라면 『라마와의 랑데부』일 것이다. 근미래의 세계상과 우주 진출, 사회 철학을 비롯하여 외계의 지적 존재와 천문학적 재난까지 SF가 다루는 주요 제재들이 골고루 구색을 갖추어 차려진 훌륭한 한 상 차림이다. 발표 당시 세계의 주요 SF 문학상을 일곱 개나 수상해 화제가 된 작품이다.

2 당신 인생의 이야기 테드 창

세계 SF 문학계에서 꾸준히 주목받는 현역 작가 중 한 사람인 테드 창의 중·단편들을 모은 앤솔러지. 표제작인 「네 인생의 이야기」는 드니 빌뇌브 감독의 영화 〈컨택트〉로 각색되기도 했다. 과학적 상상력 못지않게 테드 창이 돋보이는 점은 사회학, 언어학, 종교, 신화 등 문화의 제 영역들 전반으로 확장된 제재들을 다양하면서도 깊이 있게 탐구한다는 것이다. 작가로 데뷔한 지 30년이 가깝지만 아직 장편은 하나도 내놓지 않았는데, 그의 중·단편들은 워낙 높은 밀도를 지녔기에 그다지 아쉽지 않다. 한 편 한 편을 꼭꼭 씹어 읽다 보면 독자는 사유의 지평이 시시각각 확장되는 신비한 경험을 하게 된다. 그의 이야기들에는 실제적이면서도 성찰적인 미래

전망이 기본으로 깔려 있어서 소설을 음미하는 문학 독자뿐만 아니라 인류의 미래를 고민하는 여러 분야의 사람들에게 유용한 텍스트가 된다.

3 　바람의 열두 방향　어슐러 르 귄

현대 SF 및 판타지 문학사에 독보적인 자취를 남긴 르 귄은 중·단편도 많이 발표했기에 작품집 또한 여러 권이 있지만, 그중에서 하나를 고르라면 주저 없이 『바람의 열두 방향』을 추천한다. 여기 수록된 「오멜라스에서 떠나는 사람들」은 가장 짧은 단편이지만 어쩌면 모든 장편을 포함한 르 귄의 작품 세계 전체를 아우르는 핵심적인 주제 의식을 담고 있기 때문이다. 인간은 어떤 사고를 하는 존재인가? 그들이 모인 사회는 어떤 성격인가? 그들의 윤리라는 사유 체계는 어떻게 작동하고 변주되는가? 이런 의미심장한 주제들을 SF라는 형식과 결합시킨 르 귄의 솜씨는 그를 명실상부하게 위대한 문호의 반열에 올렸다. 하드 SF와는 대비되는 인문적 사유를 궁구한 SF계의 대표 작가다.

4 　블레임　니헤이 쓰토무

시각 예술로서 만화는 스토리텔링과는 별개로 이미지의 미학 또한 추구한다. 특히 SF라는 장르에서 만화적 상상력이 과학적 상상력과 결합하여 내는 시너지는 경이감sense of wonder의 또 다른 경지다. 이런 관점에서 니헤이 쓰토무는 독보적인 세계관을 펼쳐 보이며 전 세계에 열광적인 팬들을 거느린 작가다. 『블레임』은 극도로 절제된 대사 때문에 불친절하기 그지없지만 바로 그 점으로 인해 독자가 그의 그림을 읽으며 경험하는 해석학적 지평의 차원이 남다르다. 이 작품은 그의 초기작에 해당하는데, 그 이후 작품들에 비해 독자에게 매우 비협조적이며 그래서 작가 고유의 스타일을 더 뚜렷하게 드러낸다. 미래 세계를 배경으로 전개되는 하드보일드 사이버펑크 액션 스릴러 퀘스트로서 어떤 정점에 도달한 작품이다.

5 　삼체　류츠신

현재 중국 SF는 세계 SF 문학 지형도에서 구색 맞춤의 비중을 넘어섰다. 그리고 그 최선두에 류츠신이 있다. 문화 대혁명이라는 중국 현대사가 외계 지적 존재와의 첫 접촉first contact이라는 SF의 전통적인 대주제와 어떻게 결합되며, 스토리텔링에 어떻게 설득력과 정당성을 부여하는가? 3부작의 첫 번째에 해당하는 이 장편 소설은 독창적 스케일의 새로운 SF를 빚으려는 야심을 숨기지 않고 있으며 그에 걸맞은 완성도를 어렵지 않게 이룩해 냈다. 한국형 SF의 창작을 고민하는 이 땅의 작가들에게 『삼체』는 여러모로 만만찮은 벤치마킹 대상이다. 스토리텔링 못지않게 사실상 하드 SF로 보아도 무방한, 다채로운 과학적 상상력 또한 일품이기 때문이다. 『삼체』 1부를 무난히 즐길 수 있다면 2, 3부로 갈수록 흥미는 더해질 것이다.

6 **솔라리스** 스타니스와프 렘

영미권 SF에 익숙한 독자라면 렘의 『솔라리스』에서 SF 스토리텔링의 또 다른 경지를 경험할
수 있다. 대중성 내지는 상업성과 분리되기 힘든 스타일의 영미권 장르 SF와는 달리 이 폴란드
SF는 우주에서 인간 인식의 한계라는 주제를 그야말로 외곬으로 철저히 탐구하고 있기 때문이다.
동구권 SF라는 지역성을 뛰어넘어 오늘날 세계 SF 문학사의 걸작 중 하나로 꼽히는 위대한
소설이며, SF의 지평이 어디까지 펼쳐지는지를 알고 싶다면 반드시 거쳐야 할 텍스트다. SF는
물론이고 과학에서 흔히 말하는 '외계의 지적 존재'라는 표현부터가, 사실은 인간 중심주의에서
벗어나지 못했음을 집요하게 고찰한 역작.

7 **영원한 전쟁** 조 홀드먼

흔히 『스타십 트루퍼스』의 안티테제로 언급되고는 하는 작품이지만, 그런 대비로만
평가하기에는 아까운 수작이다. 먼 외계로 우주 전쟁을 떠난 주인공은 임무를 마치고 지구로
돌아오지만 예전에 자신이 살던 고향이 아니다. 상대성 이론에 따른 시간 지연 효과 때문에 원래
역사와는 격리되어 버린 채 먼 미래에 도착한 것이다. 월남전 참전 군인 출신인 작가가 자신의
경험을 녹여 내어 SF로 훌륭하게 재구성한 것이지만 단순히 그런 메타포에 그치지 않고 인류의
미래에 대한 통찰까지 담아 여운이 묵직하다. 흥미롭게 읽을 수 있는 대중성도 적절히 구사되어
SF 입문자에게 여러모로 안성맞춤인 작품이다.

8 **피터 히스토리아** 교육공동체 나다·송동근

어린이용 학습 만화로는 이례적으로 부천만화대상을 수상한 명작. 불멸의 존재가 된 주인공이
관조하고 때로는 개입하는 인류 역사의 이야기다. 비슷한 설정의 SF는 영화 〈맨 프럼 어스〉나
만화 『추억의 에마논』 등 적지 않지만, 이 작품은 수미상관식의 이야기 구조로 인간의 본성과
역사에 대한 성찰을 감동적으로 이끌어 낸 솜씨가 돋보이는 한국 창작물이다. 주 독자층인
어린이, 청소년은 물론이고 성인이 읽기에도 부족함이 없다. 인간과 역사를 단순 논리로
재단하지 않도록 계속해서 독자에게 질문을 던지며 결말도 상투적이지 않아서 일독을 마쳐도
생각이 끊이지 않는다.

9 **화성 연대기** 레이 브래드버리

이 매력적인 책을 놓칠 수 없는 이유는 여러 가지다. SF라는 장르의 다양성을 실감하기 위해,
몽환적 서정성이라는 독특한 스타일을 만끽하기 위해, 그리고 무엇보다도 레이 브래드버리라는
작가를 발견하기 위해 일독을 권한다. 20세기 말부터 21세기에 이르기까지 파노라마처럼
펼쳐지는 인류의 화성 이주사라는 형식을 취하고 있는데, 신기하게도 현실적으로 성립될 리
없는 기묘한 서정성을 절감하게 해 준다. 그 서정성이란 노스탤지어를 불러일으키는 미래라는
형용 모순적인 감성이다. 브래드버리는 다른 어떤 작가와도 차별되는 그만의 독특한 문체로

마치 산문시 같은 인상을 각인시키는 이 환상 서사시의 보석을 세공해 냈다.

10 히페리온 댄 시먼스

고전 문학, 종교 철학, 신화 서사에서 첨단 과학과 미래 전망까지 온갖 백과전서적 레퍼런스들이 씨줄과 날줄로 현란하게 교차하며 격정적인 스토리를 이어 나가는 엄청난 에너지의 소설이다. 달리 말하면 SF가 보여 줄 수 있는 스토리의 한 전형성을 끝까지 밀어붙이며 한계를 시험해 본 듯한 작품. 스페이스 오페라라는 SF 스토리텔링 예술의 가능성을 가늠해 보고 싶다면 반드시 읽어 보아야 할 대작이다. 일곱 명의 순례자가 우주 각지를 넘나드는 모험의 여정을 함께하면서 각자의 사연을 공유한다. 그들의 배경에는 상상을 뛰어넘는 장대한 시공간적 스케일의 서사들이 복잡하게 뒤엉켜 있다. 기억에 오래 남을 독서 경험을 선사할 걸작이다.

심완선

1 아직은 신이 아니야 듀나

듀나의 『아직은 신이 아니야』와 『민트의 세계』를 보았더니, 지금의 한국 독자가 굳이 『유년기의 끝』 같은 고전을 고집할 필요가 있을까 싶었다. 문화적 기반이 한국이라는 장점도 있지만, 이쪽은 현대인답게 덜 성스럽고, 더 회의적이고, 더 빠르고 건방지고 화려하다. 그리고 10대 여자였던 경험이 있다면 더 좋을 것이다. 비유를 하자면, 듀나가 〈레옹〉을 다시 쓴다면 마틸다가 옆집에 사는 중년 독거 남성의 턱을 갈기고 화분 친구와 손잡고 새로운 세계로 떠나는 이야기가 나올 것 같달까.

2 컴퓨터 커넥션 앨프리드 베스터

앨프리드 베스터의 친구 할란 엘리슨은 『컴퓨터 커넥션』에 분노로 찬란히 빛나는 추천사를 썼다. SF 작가를 인정하지 않는 문학계에, 베스터를 모르는 독자에게, 베스터어語로 말하자면 "다들 알피를 쪼아할 거다!"라고. 이 소설에는 약간 미쳤지만 유쾌한 불로불사 집단과, 혼돈-선 계열의 주인공과, 나중에 절친한 친구가 되는 적과, 미치광이 컴퓨터와, 똑똑한 언니가 나오는 로맨스와, 챕터마다 터지는 드라마틱한 서사가 있다. 다들 이런 거 좋아하지 않나? 내 말은, 누구나 좋아하지는 않아도 우리는 좋아하지 않느냐고.

3 어떤 소송 율리 체

율리 체는 비록 마거릿 애트우드가 그랬듯 "내 소설은 너무나 현실적이라 공상 과학이 아니"라고 말했다지만, 그러거나 말거나. 뛰어난 내적 정합성으로 비현실을 현실처럼 구현하는 것, 현실의 이면을 반영하는 주제를 내포하는 것은 훌륭한 SF가 으레 갖는 미덕이다. 『어떤 소송』은 『멋진

신세계』를 상기시키는 21세기판 디스토피아이고, 20세기 디스토피아와 마찬가지로 어느 면에서는 오히려 유토피아처럼 보인다. 다만 '틀린 점' 찾기는 더욱 어려워졌다.

4 SF 세계에서 안전하게 살아가는 방법 찰스 유

이 책은 홀로 틀어박히고 싶어 하는 우울한 30대 남성의 이야기다. 그럼에도 좋은 이유는, 현실을 회피하려는 마음을 SF로 구현해서다. 주인공은 타임머신 관리자로, 사고가 일어나 자신에게 살해당할 위험에 처해 긴급히 과거로 도피한다. 내가 나를 죽인다는 타임 패러독스를 피하기 위해, 그리고 관용적 의미로 과거의 자신을 극복하기 위해. 인간은 과거로 떠날 수 있는 타임머신이고, 현재를 무시하고 특정 시간대에 갇혀 살기도 하고, 미래를 향해 순항하기도 한다. 문자 그대로 사실이지 않나.

5 맛집 폭격 배명훈

맛집에 혹했던 내 예상과 달리 『맛집 폭격』은 맛집보다 폭격이 핵심이었는데, 맛집보다 폭격 이야기가 흥미로울 수 있다는 점도 내 예상과 달랐다. 그런데 소설의 좋은 점이 바로 책을 열기 전에는 미처 예상하지 못했던 곳으로 데려다준다는 점 아닌가. 소설 속 한국은 다른 나라와 전쟁 중이고, 폭격은 위험하지만 일상적인 사건이 되었다. 반세기 넘게 전면전 없는 전시 체제를 유지하는 국가의 사람으로서 관심 갖지 않을 수가 없었다.

6 유배 행성 어슐러 르 귄

르 귄의 《헤인》 시리즈 중 『유배 행성』은 분량이 짧고, 『로캐넌의 세계』와 『환영의 도시』 3부작 사이에 낀 둘째 격인 소설이다. 그래서 더 아픈 손가락이다. 『유배 행성』의 랜딘 사람들은 본토로 돌아갈 길을 잃은 이방인으로, 오랜 세월 원주민과 자신을 구별하며 선대에게 물려받은 문명의 유산을 보호해 왔으나 정작 원래의 문명을 이해하는 이들은 남지 않았다. 그러던 중 우연히 이방인의 젊은 남자 수장과 원주민 족장의 딸이 만난다. 그렇다. 이것은 로맨스다. 그리고 〈포카혼타스〉와는 다른 이야기다.

7 저 이승의 선지자 김보영

나는 누구인가, 라는 질문에 답이 있다면 그것은 나는 어떻게 살아야 하는가, 라는 질문일 것이다. 사실 웹 소설로 연재된 『사바삼사라』를 꼽고 싶었는데, 미완결인 점은 둘째치더라도 장르를 SF라고 굳히기 어려워서 눈물을 머금고 대신 『저 이승의 선지자』를 골랐다. 이쪽은 훨씬 추상적이지만, 세계의 구성원이 윤회와 환생을 기초로 분리되고 교류하고 변화하며, 결국은 타인과 연결된 형태의 자신을 발견하는 점이 닮았다.

8 **미스터리 신전의 미스터리** 데이비드 맥컬레이

초파리 자연 발생설이나 천동설이나 4체액설 등, 나름대로 합리화된 이론은 틀렸어도 픽션으로서 재미가 있다. 이 책은 일부러 틀린 가설을 설정해서 기묘하게 웃기는 그림책이다. 4022년의 한 고고학자는 우연히 1980년대의 미국 모텔을 발견하고, 고대 국가 유사USA의 이 건축물이 장례 의식을 위한 공간이었다고 추론한다. 알면 알수록 재미있을 것이고, 그림책을 아동용 도서로 제한할 이유는 없다.

9 **타인들 속에서** 조 월튼

엄격한 기준으로 따지면 『타인들 속에서』는 SF가 아니지만, 나는 대체로 완화된 기준을 쓴다. 이 소설은 책을 좋아하는 10대 소녀 모리의 일기이고, 이 아이는 마침 SF 소설 읽는 재미에 빠졌기 때문에 작중에는 1970년대 SF 이야기가 요정과 마법 이야기만큼 나온다. 그리고 모리는 마법을 알고 책을 좋아하는 여자애다운 갈등을 겪는다. "책을 보면, 남자애가 낀 무리에 있어야 다른 세계로 들어갈 수 있었다." 이 책은 그렇지 않은 책이다.

10 **유리알 유희** 헤르만 헤세

SF에 "SF답지 않게"라는 수식어를 칭찬으로 쓰는 경우가 있는데, SF라고 불리지 않는 것을 SF라고 부르는 쪽이 낫다. 『유리알 유희』는 SF다. 세상에 거대한 전쟁이 있었고, 사람들은 문화와 교양의 중요성을 깨닫고 교육을 위한 특별 자치주 '카스탈리엔'을 설립한다. 유리알 유희는 유리알로 패턴을 자아내는 일종의 예술로, 바둑의 기보나 스테인드글라스의 배색처럼 유리알 하나하나의 위치와 의미가 중요하다. 이는 인류 문화의 정수이지만 아무 실용성이 없고, 그래서 카스탈리엔에서 가장 취약한 부문이자 사랑받는 유희다. 나는 바둑도 주역도 화성악도 모르지만, 소설의 무용함이 중요하고 사랑스럽다는 것을 안다.

도판 저작권

	Dick Thomas Johnson (아래)	308쪽	William Tung
235쪽	Natasha Baucas	309쪽	WOLFMANSF
239쪽	Wikimizuki	312쪽	GabboT
241쪽	Rsa	314쪽	Julian Hammer
243쪽	OiMax	315쪽	August Schwerdfeger
246쪽	NBC Television	318쪽	Courtesy of NOAA/Institute for
254쪽	Sgt. Rob Cloys		Exploration/University of Rhode
256쪽	ASU Department of English		Island (NOAA/IFE/URI)
257쪽	Gage Skidmore	321쪽	Steve Jurvetson
262쪽	Antony Stanley	325쪽	Gonzo Bonzo
264쪽	Pug50	327쪽	nrkbeta
272쪽	Ra Dragon	331쪽	Gage Skidmore
276쪽	Frank Wolfe	334쪽	Cheetah Witch
284쪽	Pikawil	335쪽	Thomson M
286쪽	Sanjay Acharya	341쪽	http://domesdaymap.co.uk
288쪽	qwesy qwesy	345쪽	Gage Skidmore
293쪽	Esquilo	346쪽	airwaves1
295쪽	NASA	351쪽	Boing Boing
301쪽	NASA	355쪽	Sage Ross
302쪽	NASA	358쪽	人民畫報
306쪽	Floortje Walraven	361쪽	Henry Söderlund

※ 추후 저작권이 확인되는 도판에 대해서는 통상의 사용료를 지불하겠습니다.